# 小莽蒼蒼齋與《紅樓夢》

## ——紅學相關清儒墨跡賞鑒

主編　雷廣平

中華書局

小莽蒼蒼齋與《紅樓夢》

雷廣平 —— 主編

責任編輯　劉可有
裝幀設計　鄭喆儀
排　　版　賴艷萍
印　　務　劉漢舉

出版　　中華書局（香港）有限公司
　　　　香港北角英皇道 499 號北角工業大廈一樓 B
　　　　電話：（852）2137 2338　　傳真：（852）2713 8202
　　　　電子郵件：info@chunghwabook.com.hk
　　　　網址：http://www.chunghwabook.com.hk

發行　　香港聯合書刊物流有限公司
　　　　香港新界荃灣德士古道 220-248 號
　　　　荃灣工業中心 16 樓
　　　　電話：（852）2150 2100　　傳真：（852）2407 3062
　　　　電子郵件：info@suplogistics.com.hk

印刷　　美雅印刷製本有限公司
　　　　香港觀塘榮業街 6 號 海濱工業大廈 4 樓 A 室

版次　　2022 年 3 月初版
　　　　© 2022 中華書局（香港）有限公司

規格　　16 開（230mm×152mm）

ISBN　　978-988-8758-94-4（平裝）
　　　　978-988-8758-93-7（精裝）

# 編委會

# 目錄

序一 　　　　　　　　　　　　　　　　　　張慶善 ／6

序二　　田家英的「小莽蒼蒼齋」　　　　　陳慶慶 ／13

序三　　觀其所藏　知其所養
　　　　── 田家英與《紅樓夢》　　　　　雷廣平 ／26

第一部分　　小莽蒼蒼齋藏與曹寅相關的清儒墨跡

　　　　　談笑皆鴻儒　往來無白丁
　　　　　　── 從小莽蒼蒼齋藏品看曹寅的社交活動
　　　　　　　　　　　　　　　　　　　　雷廣平 ／47

　　　　　與曹寅相關的三十位清儒及其墨跡
　　　　　　　　　　　　　　　　　　　　石中琪 ／63

第二部分　　小莽蒼蒼齋藏與曹雪芹及《紅樓夢》
　　　　　　流佈相關的名儒墨跡

　　　　　從小莽蒼蒼齋藏清人墨跡看《紅樓夢》
　　　　　　的流傳影響　　　　　　　　　董志新 ／143

　　　　　與曹雪芹及《紅樓夢》流佈相關的三十二位
　　　　　　名儒及其墨跡　　　　　　　　董志新 ／157

曹雪芹《紅樓夢》著作權的又一新證
—— 周春致吳騫一封書信的解讀

董志新 / 265

附　　　關於南京雲錦

南京雲錦與《紅樓夢》述略　　雷廣玉 / 283

清代雲錦圖錄　　　　　　　　　　　 / 289

後　記　　　　　　　　　　陳　烈 / 314

圖片目錄　　　　　　　　　　　　 / 320

# 序一

張慶善

去年，經廣平兄的介紹，得以認識陳烈先生，他是田家英先生的女婿。說起來，我對陳烈先生是心儀已久，這當然是因為田家英的收藏與《紅樓夢》的關係。當廣平兄告訴我，田家英的收藏保存在他的女婿陳烈先生那裏，我就一直希望有一天認識他，渴望一睹田家英的收藏。

田家英先生是一位令人敬仰的革命前輩，是一個有才華有學問而性格耿直品德高尚的人，他曾多年擔任毛澤東主席的祕書，有着傳奇般的經歷。我喜歡看各種有關黨史和軍史的著作，還喜歡看歷史人物的傳記，因此我對田家英的名字一點都不陌生。但田家英這個名字引起我的關注和興趣，不僅僅是因為他與毛澤東的關係，還在於早就聽說他的收藏中有不少與曹雪芹家世及《紅樓夢》有關係的文獻史料。我的好朋友胡紹棠先生著有《楝亭集箋註》，我曾為其書做序。在《楝亭詩鈔》卷一《沖谷四兄寄詩索擁臂圖並嘉予學天竺書》一詩的「題解」中，記云：「在今人田家英『小莽蒼蒼齋』收集的書畫作品中，有曹寅所書條幅，即書此詩前一首。」這一條「題解」給我留下很深的印象，但我給紹棠兄的書做序時，還沒有見到曹寅條幅原件。記得有一年，山西大同紅樓夢學會會長鄒玉義先生，在國家博物館的一個展覽上看到了田家英收藏的這幅曹寅的字，他告訴了我，我非常高興，就拜託他拍一張照片給我，鄒玉義先生當即拍了照片發來。雖然

看照片與看原件的效果是不一樣的，但看到曹寅的手書，還是非常高興的，畢竟他是曹雪芹的祖父。

說到曹寅，人們最感興趣的話題就是曹寅到底對曹雪芹創作《紅樓夢》有多大的影響。我們知道，任何一部成功的作品無不是作家人生體驗和感悟的結晶，《紅樓夢》更是這樣。《紅樓夢》不是曹雪芹的自敍傳，但根據以往的研究成果我們可以清楚地看到曹雪芹的家世及其興衰與《紅樓夢》的創作有着密切的聯繫，《紅樓夢》中的許多素材就直接來源於曹家的生活。

我們知道，曹家真正的輝煌是在曹雪芹的爺爺曹寅時期。曹寅與康熙皇帝的關係非常密切，深得康熙皇帝的信任和賞識。當年康熙皇帝六次南巡，曹寅就接駕了四次。《紅樓夢》第十六回寫到賈府的大小姐貴妃娘娘元春要回來省親了，準備修蓋省親別墅，一天賈璉的奶媽趙嬤嬤想給兒子謀點差事，就來走王熙鳳的後門，當說到元春要回來省親這件事情的時候，趙嬤嬤就對賈璉和王熙鳳說起「當年太祖皇帝仿舜巡的故事」，其實指的就是康熙南巡。在這裏有一條脂批說：「借省親事寫南巡，出脫心中多少憶昔感今。」①清楚地點出了這一點。趙嬤嬤說：「如今現在江南的甄家，噯喲喲，好勢派！獨他家接駕四次，若不是我們親眼看見，告訴誰誰也不信的。」當年康熙南巡，曹雪芹的祖父曹寅確實接駕了四次，曹家可謂風光無限。《紅樓夢》中秦可卿給王熙鳳託夢，說他們家裏接駕元妃省親是「非常喜事」，「真是烈火烹油、鮮花著錦」，這也正是當年曹寅接駕的情景。

① 甲戌本第十六回回前總批。

但任何事情總有兩面性，正如《紅樓夢》「好了歌」中所唱的，好便是了，了便是好，盛筵必散，否極泰來。曹家四次接駕，雖然爭得了無限的風光，也埋下了敗落的根源。甚麼根源，就是虧空。《紅樓夢》第十六回趙嬤嬤就說到「聖祖南巡」花錢的事，她說：「只預備接駕一次，把銀子都花的淌海水似的！」「別講銀子成了土泥，憑是世上所有的，沒有不是堆山塞海的，『罪過可惜』四個字竟顧不得了。」當王熙鳳問接駕的甄家怎麼那麼有錢呢？這個趙嬤嬤說了一句很有見解的話，她說：「告訴奶奶一句話，也不過是拿着皇帝家的錢往皇帝身上使罷了！誰家有那些錢買這個虛熱鬧去？」清人張符驤有《竹西詞》也寫到當年康熙南巡揚州建行宮的情景：「三汊河干築帝家，金錢濫用比泥沙。」這和趙嬤嬤所說的情景一模一樣。

　　當然，曹寅接駕造成的巨額虧空，康熙皇帝是清清楚楚的，他一方面要保護曹家，一方面也為他們擔心，虧空國家的錢畢竟不是小事，所以他多次催促曹寅趕緊堵上窟窿，要曹寅小心。如康熙四十九年八月廿二日，康熙皇帝在李煦奏摺上批道：「風聞庫帑虧空者甚多，卻不知爾等作何法補完？留心，留心，留心，留心，留心！」同年九月二日又在曹寅的奏摺上批道：「兩淮情弊多端，虧空甚多，必要設法補完，任內無事方好，不可疏忽。千萬小心，小心，小心，小心！」老皇帝的關切之情，溢於言表。從中可見，即使在康熙皇帝的保護下，虧空也不是一件小事，但直到曹寅病死也沒能還上虧欠的銀錢。

　　在康熙皇帝當政的時候，曹家雖有虧空，但有皇帝的保護，可以說暫且平安無事。康熙去世，雍正繼任，情況就發生了巨大的變化。雍正一上台，就狠抓兩件事：一是整頓吏治，二是剷除貪腐，且手段非常嚴厲。沒有了最高統治者的庇護，曹家的虧空就成了一個隨時都可能被引爆的地雷。果然在雍正五年年底，因

曹頫<sup>②</sup>騷擾驛站等事，引發了雍正的震怒，曹家被抄家，近六十年的江南曹家從此一敗塗地。曹家敗落的時候，曹雪芹應不足十二歲，在雍正六年（1728）春夏之交跟着祖母回到北京。從一個皇親國戚的公子哥兒，變成了落魄的文人，這巨大的反差，無疑會對曹雪芹的生活和思想產生重要的影響。正如魯迅在《吶喊》自序中所說：「有誰從小康人家而墜入困頓的麼，我以為在這途路中，大概可以看見世人的真面目。」曹雪芹家可不是小康之家，而是江南望族，從大家貴族的子弟一夜之間跌入社會底層，其對世態炎涼的感受，自非常人可比。多少年後，他的朋友敦敏、敦誠在與曹雪芹交往時還常常提到「揚州舊夢久已覺」<sup>③</sup>「秦淮風月憶繁華」<sup>④</sup>，江南曹家的繁華興盛與衰落，都在曹雪芹的心中留下刻骨銘心的記憶。

江南曹家的生活無疑對曹雪芹創作《紅樓夢》產生了重要的影響，甚至可以說，如果沒有這些「揚州舊夢」和「秦淮風月」，就不會有曹雪芹的《紅樓夢》。《紅樓夢》中為甚麼寫的是「金陵十二釵」？《紅樓夢》為甚麼是從蘇州寫起？為甚麼「欽點」林黛玉的父親林如海出任巡鹽御史？為甚麼林黛玉的母親是「仙逝揚州城」？林黛玉為甚麼是從揚州別父進京都？賈寶玉捱打後賈母為甚麼說要帶他回南京老家去，等等，這都與曹雪芹的家世及其興衰有着密切的關係，特別是與曹寅的命運有着密切的關係。當你知道曹寅就曾在揚州擔任過巡鹽御史，最後病死在揚州，你再讀《紅樓夢》，感受就會更深刻了。

② 應為曹雪芹的父親或叔父。
③ 出自敦誠《寄懷曹雪芹》，錄於《四松堂集》。
④ 出自敦敏《贈芹圃》，錄於《懋齋詩鈔》。

曹寅對曹雪芹到底有多大的影響？學者們的關注不僅僅是因為曹寅在曹家興衰變故中的重要作用，更主要的還有曹寅本身的才華、喜好、交遊和思想。曹寅是一個頗有才華的人，可謂多才多藝，文武雙全。他不僅憑藉詩文在清代文壇有一席之地，而且熟知經史，精通理學，對禪宗道家也深有理解。曹寅還是一位劇作家，創作有傳奇《續琵琶》《虎口餘生》，以及雜劇《太平樂事》《北紅拂記》等。他的繪畫書法也很有造詣。二十世紀九十年代，曾有一位年輕的收藏家到紅樓夢學刊編輯部來，給我看過他收藏的曹寅畫的冊頁，一共六幅，畫的都是山水，我感覺畫得不錯，還請有關專家學者鑒定過，確定是真品。遺憾的是當時我對收藏不懂，又囊中羞澀，雖然那位年輕的收藏家有意把這六幅曹寅的冊頁讓給我，我卻滿足不了人家的開價，失去了一次留住曹寅冊頁的機會。我後來沒有再見到這位收藏家，也不知曹寅這六幅冊頁哪去了，至今想來仍後悔不已。據有關記載，曹寅還是一位藏書家，據《棟亭書目》著錄，曹寅藏書共有 3287 種，其中說部就有 469 種。這只是著錄在冊的，他的友人張伯行說他「經史子集，藏書萬卷」，這是可信的。曹寅甚至還能粉墨登場，其友人張大受在《贈曹荔軒司農》詩中說：「多才魏公子，援筆詩立成。有時自粉墨，拍袒舞縱橫。」諸多史料均可證明，曹寅不止是一個官僚、文人，還是一個才華橫溢、興趣廣泛的人，他這些方面註定會對其孫曹雪芹產生影響，我們讀《紅樓夢》常常被作者的才學知識所震撼，常常感歎曹雪芹怎麼甚麼都懂啊！無論是建築、詩詞、服飾、飲食，還是醫藥等等無不精通。俞平伯先生晚年曾不無感慨地說，《紅樓夢》怎麼能是一個人創作的呢？一個人怎麼能創作出一部《紅樓夢》呢！俞老的意思當然不是說《紅樓夢》不可能是曹雪芹一個人創作的，而是對曹雪芹多方面的才華感到不可思議並對其由衷的敬佩。曹雪芹當然是一個天才，但

天才並不是天生的，天才除了本人的天分之外，後天的學習努力則是不可缺少的，而家學的淵源也是一個重要的因素。儘管曹寅去世時，曹雪芹還沒有出生，但有這樣一位大名鼎鼎的祖父，對曹雪芹產生影響是不奇怪的。著名紅學家、湖南師範大學教授劉上生先生曾比較深入地探討了曹寅在思想上、精神上是否對曹雪芹有過直接影響的問題，他認為《棟亭集》與《紅樓夢》的關係有重要的研究價值，「因為它們是祖孫二人的精神載體。認識曹雪芹對乃祖思想性格和精神文化遺產的繼承和揚棄，有助於對《紅樓夢》內在意蘊的深層把握。」⑤劉上生先生還注意到了曹寅、曹雪芹祖孫二人一脈相承的愛石情結和石頭意象在他們各自書中的突出地位，並分析了曹寅詩中表現出的自由心性、不材之憤和反奴意識及其對曹雪芹的影響等等。對劉先生的具體觀點人們可能會有不同的見解，但我認為這樣的研究是很有價值的。

小莽蒼蒼齋藏品，在收藏界是很有名的。陳四益先生說田家英先生是學者型的收藏家，他有志於研究並擬撰寫清史，因此收藏側重於清代名人墨跡，其中不乏有與曹寅、曹雪芹及《紅樓夢》密切接觸的友朋和文人雅士。如本書所錄周春致吳騫的信就是其中一例，這封寫於乾隆五十九年的信札，明確曹雪芹是《紅樓夢》的作者，明確要想讀懂《紅樓夢》首先要弄清作者的家世，雖然周春把曹雪芹與曹寅的關係搞錯了。⑥曹雪芹與曹寅不是父子關係，而是祖孫關係，但在那個時代有如此明確的記載，對論證曹雪芹的著作權，是非常有價值的。這次經匯輯整理收錄於本書的

⑤ 載於《紅樓夢學刊》，1998 年第三輯。
⑥ 見：周春，《閱紅樓夢隨筆·紅樓夢記》：「其曰林如海者，即曹雪芹之父棟亭也。」

其他墨跡藏品和清代南京雲錦的珍貴圖片，無疑對研究曹雪芹家世與《紅樓夢》都具有重要的價值。

毛澤東喜歡《紅樓夢》，當然會影響到田家英，如果能通過田家英的收藏進一步研究田家英與《紅樓夢》研究的關係，也是很有意義的。

據我所知，紅學界對整理出版田家英先生有關收藏期待已久，此次《小莽蒼蒼齋與〈紅樓夢〉》一書的出版，可以說是滿足了大家的願望。相信這部書的出版，必將對進一步推動《紅樓夢》研究產生積極的影響。

非常感謝陳烈和曾自先生多年來為整理出版「小莽蒼蒼齋收藏」所做的不懈努力，非常感謝雷廣平先生多年來對小莽蒼蒼齋藏品與紅學相關聯這一課題的關注和為此書出版所做的大量工作，也非常感謝中華書局對這部書出版給予的高度重視。

是為序！

己亥正月初三於惠新北里

（序文作者為現任中國紅樓夢學會會長）

# 序二

# 田家英的「小莽蒼蒼齋」

陳慶慶

　　「小莽蒼蒼齋」是毛澤東的祕書田家英的書齋名。田家英（1922－1966），原名曾正昌，四川雙流（今成都市雙流區）人。他自幼家境貧寒，在中共地下黨的影響下，很早就接受了愛國思想，不滿 16 歲便奔赴延安參加革命。從 1948 年起，他擔任毛澤東的祕書，在領袖身邊工作了 18 年。他參加了《毛澤東選集》四卷本的編輯、註釋和《毛主席詩詞》的編輯工作，多次跟隨毛澤東進行農村調查，為黨中央起草了許多重要文件。

　　「小莽蒼蒼齋」這一齋號源於戊戌六君子之一譚嗣同的書齋名。譚嗣同在戊戌變法時期，為自己在北京宣武門外大街瀏陽會館所居的小屋題名「莽蒼蒼齋」。田家英敬仰譚氏以生命殉事業的精神，特將自己的書齋冠一「小」字，命名為「小莽蒼蒼齋」。「莽蒼」，語出《莊子》，為草碧無際之狀，有天下一統之概也。他解釋說：「『小』者，以小見大，對立統一。」

## 重修清史的志向

　　田家英十三歲那年因家境不濟被迫輟學，當了中藥店的學徒。但他不肯向命運低頭，走上了漫長而艱苦的自學之路。

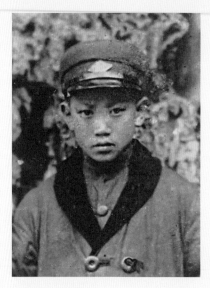
中學時代的田家英

1937年，田家英來到延安，先後就讀於陝北公學和馬列學院。加入革命隊伍後，生活雖然艱苦，但也擺脫了衣食之憂，田家英將全部精力投入到如飢似渴的學習中，他的好學和鑽研，得到了眾人的公認。到延安僅三年，他便擔任了馬列學院的中國近代史教員。為了講好課，他通宵達旦地攻讀史學著作，打下了一定的史學基礎。對中國歷史的鍾愛，成為他一生的追求。

在延安政研室工作期間，田家英從楊家嶺中央圖書館借到一部蕭一山的《清代通史》，很感興趣。他佩服作者的治學精神。但畢竟該書寫於二十世紀三十年代，受到時代和條件的局限，缺乏新的歷史資料和研究成果，加之作者舊有的史學觀念，給這部著作留下了很大的缺憾。自從看了蕭一山的書，田家英便萌生了一個志向：有生之年要撰寫一部以唯物史觀為指導的清史。這一志向激發了他對清史的興趣和探索。

二十世紀五十年代初，田家英接受了為毛澤東建立圖書室的任務，為此，他經常出入北京的古舊書店。在購書的同時，他意外地發現，清人的書法作品在古舊書店和地攤上隨處可見，因為年代較近，很少有人將它們當作文物收藏。而熱衷清史的田家英看出，這些出自清代文人、學者和官吏之手的條幅、楹聯、冊頁、手卷，不僅書法藝術水平很高，而且內容豐富，對史學研究有着重要的價值。他對夫人董邊說：「清代是很有代表性的一個朝代，可以說是集封建社會之大成。研究清代歷史，可以了解

中國封建社會的特點。而我們從新民主主義社會轉向社會主義社會，不研究中國的過去，不了解中國的特點是搞不好的。我很想在有生之年，以唯物史觀為指導寫一部新的清史。現在工作忙，不可能集中精力寫書，但可以着手收集資料，為日後的寫作和研究做準備。」為了收集史料，田家英從此開始了對清人墨跡的尋訪和收藏。

## 鍥而不捨的收藏

　　田家英持之以恆，十餘年不輟地蒐集清人墨跡，至二十世紀六十年代，他的收藏已具規模，「小莽蒼蒼齋」成為與上海圖書館齊名的輯藏清儒翰墨的重地。

　　田家英能以個人之力，成就這件很有意義的文化事業，首先得益於他抓住了機遇。歷史上文物的聚散往往與社會的動蕩、時代的變遷有關。新中國建立之初，劇烈的社會變革和民眾高昂的革命激情，致使許多文物流散到社會上，被當成「封建的東西」，無人問津。一位文物商店的老職工回憶說：「那時的東西非常便宜，尤其是字，最不值錢了。趙之謙的對聯，好的10元左右；鄭板橋的大中堂，才70元；《三希堂帖》4箱32本，售價32元，連裝裱的本錢也不夠。至於那些學者的字，不要說一般人不知其名，連我們搞專業的也很少聽說，頂多一兩塊錢，幾毛錢也是常事。」大量清人墨跡流入古舊書店和文物商店，而國有博物館和圖書館卻因其年代較近，無意收藏。這對於希望成系統收集文物的私人藏家來說，是一個難得的機遇。田家英就是抓住了這一機遇。十幾年間，他幾乎把全部業餘時間和絕大部分工資、稿費都用於收集清人翰墨。北京的琉璃廠、隆福寺、東安市場、西單等處的古舊書店，是他經常造訪的地方。田家英的女兒還清楚地記

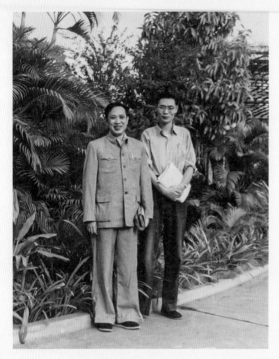

1960 年，田家英和逢先知在廣州

得父親帶她去琉璃廠「淘寶」的情景：「每逢假期，父親常帶我去琉璃廠的古舊書店，因和那裏熟悉了，店家經常讓他進到裏邊挑選。一般都在小閣樓上，像一個小倉庫，樓梯非常陡。因為去的人少，所以灰塵特別多，每次父親翻完之後下來，都是一身的灰和蜘蛛網。每發現一件珍品，他會高興得像孩子似的跳起來。」到外地開會或調研，辦完公務，田家英也會鑽進古舊書店或蹲舊書攤。上海、杭州、成都、武漢、廣州等城市的古舊書店和文物商店，他都跑遍了。

田家英的收藏亦得益於「人棄我取」的獨到眼光。其收藏是有明確目標的，他曾說，自己的收藏目的有三：一是為欣賞祖國的書法藝術；二是積累近 300 年來的史料，以便更好地研究最末一個封建王朝的歷史；三是「人棄我取」，補他人不重視清代文人墨跡之缺憾。他並不在乎藏品的經濟價值，而是更看重它們的文獻價值。有這樣一段收藏軼事：在戊戌六君子之中，田家英一直沒有找到楊深秀的墨跡。1961 年，他到山西搞調查，在晉祠寫文件的時候，偶然發現一件木板水印的楊深秀墨跡，就毫不猶豫地買了下來。回來之後，他還在這個卷軸的題簽上標註：楊深秀的墨跡很難找，影本亦很珍貴。他經常對一些愛好收藏的朋友

講：「文人書法不僅是難得的藝術品，更能留下一些難得的史料。古人云：『畫是八重天，字是九重天』，可見字的品味遠在畫之上。」這也是我們今天在「小莽蒼蒼齋」藏品中，幾乎很少見到繪畫作品的原因。

田家英的收藏始終堅持在「有」的前提下，挑選內容好、質量高、有研究價值的作品才可入藏的原則。一次田家英借到杭州開會之機，託人幫助尋找丁敬的墨跡，以補藏品中「西泠八家」之缺。杭州書畫社送來兩張丁敬的字軸，一張為應酬之作，寫得端正，裝裱講究；另一張是丁敬自作《豆腐詩》草稿，書寫隨意，印章也是後人補鈐，但內容好，字也天趣盎然。二者相權，田家英最終購買了丁敬的《豆腐詩》軸。

田家英的辦公桌上，常年放着一本蕭一山編著的《清代學者生卒及著述表》，這本書可以說是他選擇藏品的「航向標」。凡收到一件藏品，就在該書所述此人前劃一紅圈。他對朋友戲言：此乃清朝「幹部」花名冊也。希望盡自己最大的努力，將書中所列 1000 多位學者的墨跡，儘可能收全。田家英曾為收藏活動治印數枚，如「家英輯藏清儒翰墨之記」「家英所藏清代學者墨跡」「成都曾氏小莽蒼蒼齋」等。凡遇到特別鍾愛的藏品，他會認真仔細地鈐蓋上收藏印章。這些印章見證了他的收藏方向，也讓後人看到了他對收藏的摯愛。

田家英的收藏還得益於朋友們的相助。二十世紀五六十年代，黨內高級幹部中有不少人喜愛收藏，田家英便是其一。他收集清人翰墨的明確志向，得到了愛好收藏朋友們的理解和幫助。大家都願意成全他的收藏事業，有了新的發現，彼此打個招呼，通報一下，希望將最有價值的清代墨跡集中到「小莽蒼蒼齋」。谷牧、胡繩、魏文伯、李一氓、辛冠杰、姚洛等人，都是田家英的藏友。他們或將所藏相贈，或代為四處尋找，或以交換的方式

補充各自藏品。夏衍也曾向田家英推薦過不少好的藏品，還有上海的方行、浙江的史莽都曾給予他很多幫助。

另外，田家英收藏之豐，還與一些文物商店職工的幫助密不可分。田家英經常出入古舊書店和文物商店，他平易近人，和那裏的職工建立了良好的關係，大家都樂於和他交流，幫他找東西。他與杭州書畫社、上海朵雲軒、北京榮寶齋等多家文物商店都訂有「協約」，有了好東西，請協助存留。北京的琉璃廠更是田家英經常光顧的地方，那裏的許多老職工成了他可信賴的朋友。他曾交給北京文物商店會計一個存有 2000 元錢的存摺，託付他們到下邊跑貨時，如遇到好的清人字幅，可替他做主買下來，從不賒欠店裏的錢款。這些人的幫助，對他的收藏起了不少作用。

田家英的收藏活動離不開一位學識淵博的老師，他就是主持中辦祕書室工作的副主任陳秉忱。陳秉忱出生於山東濰縣（今濰坊市）的名門望族，曾祖父陳介祺是著名的收藏家和金石學家，所藏秦漢古印達 7000 餘方，青銅器 300 多件，齋號有「萬印樓」和「十鍾山房」。受家學薰陶，陳秉忱的傳統文化功底紮實。中國舊時對年紀較大而富有經驗的老者稱為「老丈」，陳秉忱就一直被大家尊稱為「陳老丈」。陳老丈憑藉淵博的學識和鑒定方面的專長，成為田家英甄別文物品質高下的掌眼人。在「小莽蒼蒼齋」的許多藏品上，都留有陳老丈用小楷寫下的考據文字，或考證作者生平，或探究作品內容。多年來，陳老丈默默無聞地輔助田家英，共同完成了「小莽蒼蒼齋」的收藏事業。

漸漸地，藏品多了，田家英專門請上海博物館的朋友幫助他將零散的書頁重新裝裱成冊。為了保存手卷、立軸類藏品，他還讓家人縫製了布套。他的女兒回憶說：「那時候，布票特別緊張，家裏雖然有錢，但是沒有布票，所以我們穿的衣服也都要打補

丁。但是父親為了將他收藏的字軸、冊頁保護起來，把僅有的一點布票用來買布做成了口袋，把那些東西保護得非常好。他還開玩笑說，你們不要穿，讓卷軸穿吧。」

## 蔚為大觀的藏品

經過田家英十幾年鍥而不捨地蒐集清人墨跡，到二十世紀六十年代中期，「小莽蒼蒼齋」的藏品已相當豐富。這些藏品的時限從明代晚期至民國初期，跨越 300 餘年；涉及的人物有學者、書家、官員、文士，約 500 餘位；除了中堂、楹聯、橫幅、冊頁、手卷、扇面等形式的藏品，還有大量清代銘墨、銘硯和印章。

瀏覽田家英「小莽蒼蒼齋」的收藏，仿佛在閱讀一部清代歷史文化的長卷：這裏有抗清的明遺民傅山、朱耷等人的中堂，也有明亡後侍清的錢謙益、吳偉業等人的條幅；有乾嘉時期名儒錢大昕、趙翼、阮元、王念孫等人的書札，也有桐城派鼻祖方苞、姚鼐等人的手卷，還有晚清改良主義先驅龔自珍和鴉片戰爭時期民族英雄林則徐的墨寶。在「小莽蒼蒼齋」中，我們可以看到楷書十幾米的長卷、草書左手反字的橫幅；可以看到皇帝的御筆、農民的賣田契；還可以看到文人騷客的文稿、詩稿以及官吏附庸風雅的應酬文字。

六十年代的一件往事，可以看出田家英收藏之精、用功之深。當時杭州古籍書店收到海寧吳氏「拜經樓」、蔣氏「別下齋」暨「衍芬草堂」收藏的 1000 餘通清人書札。田家英借到杭州開會之機，從書店借來這批書札，利用會議間隙和晚上的時間，歷時一周，將每通書札都從頭至尾釋讀一遍。為了弄清信與信之間的關係，挖掘深藏其中的史料，他把書札攤在所住賓館客廳的

1960 年，田家英在杭州

地板上，趴在地上認真研究、鑒別。最後從中精選了四十餘通，高價購買入藏。書店專家在看過田家英挑選的書札後，都非常佩服他的眼力。

在收藏活動中，田家英特別注重學者信札的價值，共收集了 600 餘通，涉及清代學者近 300 人。他認為，學者之間往來的書簡信札，有的討論學術問題、考據成果，有的詩詞互答、往來唱和，有的涉及對社會經濟問題的見解，有的描述各地風土人情……這些零散的、不起眼的材料收集在一起，是研究當時社會、政治、經濟、文化、學術問題的重要史料，有相當的參考價值。他對這些信札進行了初步的考證和整理，將零散的信札裝裱成冊，彙編成集。其中，《平津館同人尺牘》是將趙翼等多位學者寫給平津館主人孫星衍的信合為一集。又如《梅花溪同人手札》，是把錢大昕、翁方綱等人給錢泳（號梅花溪居士）的信合為一集。還有一些是將與某歷史事件有關聯的書簡彙編一起，如在收有馮桂芬、鄭觀應、楊銳、康有為、梁啟超等人的專集上，註明「此冊所收乃晚清輸入新思想者」。

有幾件藏品是田家英十分珍愛的，經常拿出來欣賞。如民族英雄林則徐所書的《行書觀操守》軸，是林則徐在戎馬生涯中自我修養的總結：「觀操守在利害時，觀精力在飢疲時，觀度量在喜怒時，觀存養在紛華時，觀鎮定在震驚時。防欲如挽

逆水之舟，才歇力，便下流；從善如緣無枝之木，才住腳，便下墜。」它告訴人們，一個人的操守、精力、度量、存養、鎮定要在特定的環境條件下才體現得最具體、最完備。這幅字軸的內容意味深長，筆力遒勁蒼健，是林則徐思想境界的真實寫照，有重要的史料價值。還有一幀譚嗣同書寫的《楷書酬宋燕生七言律詩》扇面，亦被田家英視為珍品。這不僅是因為譚嗣同英年早逝，傳世墨跡極少，更主要是田家英敬重其錚錚鐵骨的氣節和捨生取義的精神。田家英在欣賞扇面時常常情不自禁地吟出譚嗣同《獄中題壁》詩的名句：「我自橫刀向天笑，去留肝膽兩崑崙。」他對家人說：「人不可有傲氣，但不可無傲骨。譚嗣同的骨頭最硬。」還有一幅龔自珍書寫的條幅也被田家英視為「小莽蒼蒼齋」的「珍寶」。龔自珍是晚清很有影響的思想家和文學家，能收集到他的傳世之作很不容易。可惜龔氏的這件條幅在「文革」中被陳伯達掠走，至今下落不明。再有就是陳鵬年的《行書虎丘詩》軸。陳鵬年是康熙三十年（1691）進士，官歷江寧知府和蘇州知府，以清廉稱道，在當時被譽為「陳青天」。康熙四十四年（1705）他因反對貪官污吏，被構陷入獄。此事引起江寧民眾呼號罷市，江寧織造曹寅在康熙皇帝南巡時面聖為之講情，陳氏才無罪獲釋。幾年後，陳鵬年又因作《虎丘》詩被扣上「反君」的罪名，幸得康熙皇帝親自干預，終未釀成新的文字獄。清末學者俞樾論及此事，有「兩番被逮拘囚日，廛市號咷盡哭聲」之句。「小莽蒼蒼齋」珍藏了陳鵬年書寫的《虎丘》詩軸。這件墨跡幾乎使其丟掉性命，也是當年公案的物證，實為難得。

每當有好友來訪，田家英經常拿出這些珍品與大家共同品評欣賞，對他來說實乃一件人生樂事。

特別值得一提的是，「小莽蒼蒼齋」還收藏着許多與《紅樓

夢》相關的藏品。如曹寅的《行書七言律詩》軸就是十分重要的一件。據專家考證，曹寅是《紅樓夢》作者曹雪芹的祖父，滿洲正白旗包衣，早年曾任康熙皇帝的侍衛，後官至江寧織造兼巡視兩淮鹽政。康熙皇帝數次南巡時，曹寅一家四次接駕，可見曹家與皇室的關係十分密切。曹寅還是當時負有盛名的學者，書法精工，著名的《全唐詩》和《佩文韻府》便是在他的主持下刊刻的。還有如周春致吳騫的書札。周春是浙江海寧人，乾隆十九年（1754）進士，曾任廣西岑溪知縣。他博學好古，精通韻學，著述頗豐。周春還是清代研究《紅樓夢》的著名學者，所著《閱紅樓夢隨筆》是迄今發現的第一部紅學專著。周春致吳騫的信中最有價值的就是談及了《紅樓夢》，提到《閱紅樓夢隨筆》所收《題紅樓夢》詩，並稱自己對「曹楝亭 ① 墓銘行狀及曹雪芹之名字履歷皆無可考」，請吳騫「祈查示知」。周春與曹雪芹雖為同時代人，但由於曹氏晚年貧病交加，隱居北京西山，使得南方學者只知其書，不知其人，對其祖父曹寅的情況更是知之甚少。周春在此信的開頭提到，「今科榜發，我邑如此寂寥，魁卷亦極草草……此榜除禾中王君仲瞿外，無一人相識者」。據《王仲瞿墓表銘》記載，王氏為浙江秀水（今浙江省嘉興市）人，乾隆五十九年舉人。由此可知，這通信應寫於乾隆五十九年，即 1794 年。這是我們所見到的、與曹雪芹同時代學者留下的有關《紅樓夢》的墨跡，非常難得。此外在整理「小莽蒼蒼齋」藏品過程中，還發現了大量的或與曹寅交往甚厚、或與曹雪芹及他所著《紅樓夢》相關聯人士的書法墨跡。

---

① 即曹寅。曹寅號荔軒，又號楝亭。

收藏清人墨跡，不僅是田家英的業餘愛好，更是他生活中不可或缺的部分。收藏活動陶冶了田家英的情操，使他的精神世界和文化生活更加充實、更加豐富。

正當田家英精力充沛地工作，滿懷信心地為實現撰寫《清史》做準備時，1966 年那場史無前例的「颶風」毀滅了他畢生的願望。這年的 5 月 23 日，田家英含冤離世，終年 44 歲。在面臨浩劫的時刻，他像自己敬佩的「莽蒼蒼齋」主人一樣，選擇了「如此時局，當慷慨悲歌以死」。

田家英去世當天，其家人被逐出了中南海，「小莽蒼蒼齋」的藏品遂後被封存。

## 歷史性的貢獻

粉碎「四人幫」後，田家英的冤案得以平反昭雪。隨之「小莽蒼蒼齋」的藏品於 1980 年被返還給田家英家屬，但許多珍品，包括傅山、龔自珍等諸名家的墨跡被他人所掠，大量的藏品失散不知所蹤。

1987 年底，中國歷史博物館（現中國國家博物館）的專家們對這些劫後倖存的藏品進行了歷時半年的鑒定。工作結束時，時任中國歷史博物館館長的俞偉超先生感慨地說，這批藏品「具有研究清代歷史與書法藝術這兩方面的重要價值」，「家英同志集中保存這批文物，做出了歷史性的貢獻」。當時的國家文物鑒定委員會副主任史樹青先生說：「過去知道家英同志收藏清人墨跡，以為只是收收而已，想不到竟收集得如此齊全成系統，他的鑒賞能力之高，收藏之豐，令人佩服。」史先生還說：「搞了一輩子文物鑒定，有些名家只知其名，未見其字，這次從『小莽蒼蒼齋』的藏品中大飽了眼福。以往國家博物館多把徵集的注意力放在年

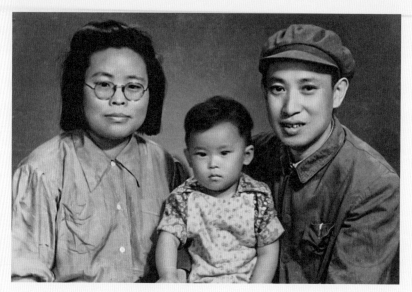

1953 年，田家英和夫人董邊、女兒曾立

代久遠的文物上，對離現在較近的清代的東西不夠重觀，現在要收集到這樣系統齊全的清人墨跡，恐怕是不可能了。家英同志在這件事上的眼光和做法早了我們整整 30 年。」

　　1991 年，中國歷史博物館舉辦了「小莽蒼蒼齋收藏清代學者法書展」，「小莽蒼蒼齋」藏品首次展示在世人面前。趙樸初老人觀看展覽後當場揮毫，題寫了「觀其所藏，知其所養。餘事之師，百年懷想」的詩句，概括了田家英收藏的意義和他的品格修養，是對「小莽蒼蒼齋」的最好褒獎。展覽結束後，田家英夫人董邊及子女將 105 件藏品捐獻給國家，其中包括吳偉業、龔鼎孳、王時敏、龔自珍、林則徐、何紹基等清代著名學者、仁人志士的墨跡。董邊說：「家英為研究清史而收藏，也是為保護祖國文化遺產而收藏。家英說過，這些藏品是人民的，將來應讓它為弘揚祖國民族文化發揮作用。我們今日之舉，就是為了完成他的夙願。」

2011 年 10 月，在重新開館的中國國家博物館又舉辦了「小莽蒼蒼齋藏清代學者法書展」，這是「小莽蒼蒼齋」藏品第二次在國家級的博物館中展出，充分表達了國家對田家英家屬捐贈義舉的敬意。「小莽蒼蒼齋」再次引起世人的關注。

多年來，田家英的家人在有關專家學者的幫助下，對「小莽蒼蒼齋」藏品進行了系統整理和研究，先後編輯出版了《小莽蒼蒼齋藏清代學者法書選集》上下編。2013 年，受國家清史纂修工程的資助，《小莽蒼蒼齋藏清代學者書札》一書也付梓出版了。「小莽蒼蒼齋」所藏的清代學者詩稿也正在整理編輯之中，不久的將來也會與讀者見面。

今年是田家英誕辰 100 周年（2022）。從二十世紀五十年代初，田家英開始系統地輯藏清儒翰墨，至今也已經過去了一個甲子。雖然他沒有實現撰寫一部新清史的初衷，但卻搶救了一批彌足珍貴的史料，也為後人留下了說不盡的「小莽蒼蒼齋」。

序三

# 觀其所藏　知其所養
## ——田家英與《紅樓夢》

雷廣平

　　田家英曾於 1948 年至 1966 年間，擔任毛澤東主席的祕書，同時還兼任着中央政治局主席祕書、中央辦公廳副主任等要職，在毛澤東身邊工作長達 18 年之久。「文革」剛剛開始，田家英便含冤去世，成為十年動亂中受迫害致死的第一位中央高層官員。

　　1980 年初，隨着對「文革」的否定和撥亂反正的深入，黨和國家為田家英徹底平反昭雪，並於同年四月為他隆重召開追悼大會，時任中央辦公廳副主任兼中央辦公廳研究室主任的鄧力群在所致的悼詞中這樣評價：「家英同志是一位經過長期革命鍛煉，忠於黨，忠於人民，有才能的共產黨員，他為共產主義事業努力奮鬥，做了大量的工作⋯⋯」

　　曾身兼要職又歷經坎坷，才華橫溢且忠諍率直，既有革命家政治家的敏感思維，又有一介書生單純耿烈的品格，田家英和他極富傳奇的經歷不斷為眾多的研究者、崇拜者們所關注，他平生所兼備的革命家、政治家、理論家、史學家、收藏家的風範，以及他竭盡全力為黨和人民的事業所做出的努力和貢獻，必將在後來的黨史、國史中佔一席之地。

　　　　　　　　　　　　　　小莽蒼蒼齋與《紅樓夢》

田家英在如今名聞遐邇，而歷史名著《紅樓夢》也是家喻戶曉，然而，若將田家英與《紅樓夢》聯繫起來，卻不免鮮為人知。

　　約在十幾年前，出於對《紅樓夢》和收藏的偏愛，一個偶然的機會，使我有緣結識了田家英的次女曾自及丈夫，時任中國國家博物館展覽室主任的陳烈先生，隨之將我引入了田家英的收藏世界，「田家英與《紅樓夢》」，自此成為我十餘年來業餘從事紅學研究的一個課題。

## 漸為人知的涉「紅」藏品

　　田家英平反後，當年封存在中南海十餘年的生前遺物隨着落實相關政策被返還給家屬，其中田家英重點收藏的清人墨跡，包括著述、書畫詩軸、往來信札等，儘管已散失了許多，但餘者也足足可裝滿一卡車，這些都是研究清代史不可多得的珍貴資料，是他用畢生精力積累起來的文化財富。此後，田家英的後人們用幾十年的時間潛心於對這些史料的發掘、梳理、研究工作中。時至今日，已有《田家英與小莽蒼蒼齋》及其增訂本，《小莽蒼蒼齋藏清代學者法書選集》及其續編，《小莽蒼蒼齋藏清代學者書札》等介紹田家英墨跡收藏的專著陸續出版面世。田家英同志生前的願望正在其後代親人們的努力之下逐步成為現實。

　　令人驚詫的是，在整理出來的這些珍貴的歷史文物中，不斷有涉及《紅樓夢》或與紅學相關的藏品被發現，它們或者對研究作者家世起到補正作用；或者通過作者曹雪芹及祖父曹寅的交遊了解《紅樓夢》成書的背景；或者可進一步得知《紅樓夢》面世後的流佈及其影響，加深研究者們對涉「紅」人物的認知度；還可對當今否認曹雪芹是《紅樓夢》一書作者的觀點進行有力回擊……總之都是紅學研究中難得的文物史料。

在小莽蒼蒼齋浩瀚的藏品中，最早被發現的涉「紅」藏品是曹寅的一幅手書詩軸。眾所周知，《紅樓夢》作者曹雪芹的祖父曹寅，曾繼其父曹璽任江寧織造並督理兩淮鹽政，是清初文采風流的名儒，史載他「束髮以詩詞經藝驚動長者，稱神童」①。曹寅一生工詩詞，擅戲曲，喜書畫，精鑒賞，且富有藏書，校勘精審。傳世有《棟亭集》《棟亭五種》《棟亭藏書十二種》和戲曲《北紅佛記》《太平樂事》《續琵琶》等②。在織造任上，曹寅還奉康熙帝諭旨主編刊刻《全唐詩》《佩文韻府》等。但令人遺憾的是手書墨跡卻存世極少，目前發現的也不過五、六件，如《題程嘉燧山水墨跡全圖》、曹寅書《宿避風館》詩軸、《棟亭夜話圖》曹寅題詩、曹寅自書扇面《北行雜詩》二十首等，有的收於名館，有的藏於民間，也有的僅曇花一現即不知所蹤。

田家英早年收藏的這幅詩軸，是曹寅在三十歲時所書的自作詩，《棟亭集》「棟亭詩鈔卷一」有錄，標題為《沖谷四兄寄詩索擁臂圖並嘉余學天竺書》。該詩軸為我們至少提供了如下信息：《棟亭集》收錄該詩未標明寫作年代，而該詩軸卻有落款「己巳孟夏」，這就為我們提供了該詩是康熙二十八年（1689）所作，《棟亭集》將其收入詩鈔卷一較靠前位置，也證明了所收作品是按寫作年代排序的說法；標題中的「沖谷」即豐潤曹鼎旺之四子曹鈐。曹鈐，號松茨，字松谷，河北豐潤（今唐山市豐潤區）人，官至理藩院知事，有《雪窗詩集》《松茨詩稿》

① ［清］顧景星《〈荔軒草〉序》。轉載於方曉偉撰《曹寅》（評傳、年譜），江蘇廣陵書社 2010 年第一版，第 19 頁。
② 曹寅遺著。詳見胡德平、趙建偉著《續琵琶箋註》前言，中華書局 2012 年第一版。

傳世。與曹寅系同宗兄弟關係，年齡稍長於寅，故被稱為「四兄」，弟兄二人相互魚箋往來、鴻雁傳書，《楝亭集》收錄多首曹寅與他的贈答詩，如《松茨四兄遠過西池用少陵『可惜歡娛地，都非少壯時』十字為韻，感今悲昔，成詩十首》《松谷四兄歸涏陽，予從獵湯泉，同行不相見，十三日禁中見月，感賦兼呈二兄》等，使我們也從中了解作者祖上與豐潤曹家的關係。此詩應是一首回憶舊事之作，可推斷系此前沖谷曾有信或詩作寄來，誇讚曹寅所解天竺書，故爾奉和之作，「天竺書」系出家人必習的婆羅謎文，或稱婆羅米文，曹寅不僅自習之，還與其兄沖谷討論並展示，並深得其贊，詩中也隨處流露出作者的崇佛向佛意向；詩軸所錄之詩句與《楝亭集》所收之詩有多處文字差異，如《楝亭集》收錄之詩在「沖谷」後面加了「四兄」二字；「嘉予」改為「嘉余」；「解天竺書」改成「學天竺書」；「長城終古無堅壘」，《楝亭集》收錄時改做「長城近日無堅壘」，相較詩軸的「終古」似乎更恰當些。這些都說明詩軸書寫在前，《楝亭集》收錄刊刻之前作了修訂。由於書寫詩軸受篇幅容量所限，只書寫了該詩的前一首，尚有後面一首沒有寫，現錄之如下：「無遮願力合人天，淨饌頻張侍講筵。大部僧陀徒譯字，終年郎署反安禪。空華想落滄江上，故紙塵勞繡佛前。能事松枝許相易，蕭齋揮灑舊爐煙。」其中的「僧陀」「安禪」「空華」「塵勞」「繡佛」等，多半是與解天竺書相關，同時也流露出作者當時的複雜心境。

另一件涉「紅」藏品是近年來整理發現的一封周春致吳騫的信。田家英收藏着大量的清代文人間往來信札，陳烈先生曾對我說過，之前見到過有信札內容有涉及《紅樓夢》者，只是一時記不起來置放於何處。2012 年初，為了出版《小莽蒼蒼齋藏清代學者書札》，在整理這些書信時便發現了這封周春致吳騫談及《紅

周春致吳騫信局部

樓夢》的信，陳先生隨即將複印件第一時間傳給我看，令我大喜過望。周春是目前所知評論《紅樓夢》並著有紅學專論的第一人，吳騫則是清代浙江極富盛名的大藏書家，傳世的周春著《閱紅樓夢隨筆》即由吳騫「拜經樓」刻印。二人既是同鄉又有共同愛好，因居異地故而書信往來不斷，僅小莽蒼蒼齋藏周春致吳騫的信就達十六通之多。這封涉「紅」的信札是周春於乾隆五十九年（1794）九月十八日寫給吳騫的，其主要內容是想通過吳騫幫助了解曹雪芹及其祖父曹寅的情況，信中寫道：「拙作《題紅樓夢》詩及《書後》，綠（淥）飲託錢老廣抄去，但曹棟亭墓銘行狀及曹雪芹之名字履歷皆無可考，祈查示知。」[3]這是周春讀了《紅樓夢》並寫完《紅樓夢記》和《題紅樓夢》

③ 原信影印件詳見陳烈主編《小莽蒼蒼齋藏清代學者書札》上冊，人民文學出版社 2013 年出版，第 164 頁。

田家英用於收藏清代文人墨跡的工具書

詩之後，急於想弄清作者曹雪芹及其祖父曹寅的情況，苦於手頭資料匱乏，即「皆無可考」，由此而想到一向藏書頗豐的老友吳騫，故千里馳書，求其「祈查示知」。這件與曹雪芹同時代學者又是研紅第一人所留下的談及《紅樓夢》的墨跡，十分珍希難得。

董志新先生因此撰寫的《曹雪芹擁有〈紅樓夢〉著作權的又一新證》④一文，對該書信的發現及其對當前紅學研究的價值做了詳盡的分析，認為：首先該信件所涉關於《紅樓夢》的文字是對當前一部分人質疑曹雪芹是《紅樓夢》作者的有力駁斥。周春與曹雪芹基本屬同一時代的人，他寫這封信的時間距曹雪芹離世僅隔三十年，他在信中打聽曹雪芹及其祖父的情況，充分證明了曹雪芹就是《紅樓夢》的作者無疑。其次，儘管周春因《閱紅樓夢隨筆》被後人歸入「索隱」一派，但從這封信的內容看到，他

④ 載紅樓夢學刊 2014 年第 2 期第 17 頁。

讀了《紅樓夢》後便急於採用「考」或「查」的方法試圖更詳盡地了解作者及其家世，既為我們研究《紅樓夢》開啟了考證的先河，同時也印證了要研究一部作品，對其作者經歷和家世的掌握是十分重要的。周春試圖用作者家世的「可靠可信文獻資料，考證曹雪芹及曹寅的生平。治曹學，即治《紅樓夢》作者之學，這個命題是學術之核、理論之基。」⑤

據載，田家英平時為不斷豐富他的清代學者墨跡收藏，手中常備有一本由史學家蕭一山先生編撰的《清代學者著述表》和葉恭綽編撰的《清代學者像傳》，他將二者作為收藏清代文人墨跡的「航向標」，周圍知情的人都戲稱其為「清朝幹部花名冊」，周春在這個花名冊中理當名列其間。田家英每逢外出工作，總不忘將這兩部書帶在身邊。二十世紀六十年代初，他隨毛澤東主席赴杭州，偶然聽當地人介紹說，杭州古籍書店近日從海寧吳氏後人手中收到千餘封清人書札，對此他倍感興趣，馬上與店方聯繫，隨後他利用工作之餘，在一周時間內，將這批信札過目一遍，又徵得店方同意將這批信札借回住處，攤在房間的地板上，拿着「花名冊」進行對比研究，最後從一千多封信札中挑選出四十封買下入藏，其中有十五封是周春寫給吳騫的信，這一點足見他對周春墨跡的關注。

在整理小莽蒼蒼齋藏品的過程中，田家英的後人們逐步發現，田家英對清代文人墨跡的收藏也不是泛泛的遇之必收，而是具有鮮明特色的專題收藏。仔細對他的藏品進行分類，發現這些藏品大都是圍繞一些重點人物或某一重要的文化現象，形成一個個系列性的專題，紅學即為其中之一。如今已發現藏品中與紅學

⑤　同上。

　　　　　　　　　　　　　小莽蒼蒼齋與《紅樓夢》

直接相關或與之相關聯的人物多達八十餘人，其中有與曹寅交往密切者，如：玄燁、宋犖、陳維崧、周亮工、鄧漢儀、徐文元、趙執信、朱彝尊、尤侗、彭定求、陳鵬年、徐乾學、王鴻緒等四十餘人，墨跡百餘幅。有與曹雪芹相關聯及與《紅樓夢》傳播流佈過程中有關聯甚或發揮重要作用的人物近四十人，墨跡亦達上百幅。其中有：弘旿、沈廷芳、張問陶、周春、吳騫、袁枚、錢大昕、孔繼涑、孔繼涵、裘日修、鐵保、改琦、姚燮、俞樾、王國維、蔡元培等。通過閱覽他們的墨跡，了解這些人物的生平業績、活動軌跡，尤其是與紅學的關聯，會進一步豐富我們對紅學這個大文化圈所涉學者的認知度，儘管他們的墨跡內容大都與紅學無直接關係，但卻從一個側面反映着紅學傳播流佈時代文化的印記。

據悉，田家英的後人們還在繼續整理其藏品，清代文人詩稿一類仍有許多是未曾公開發表過的。我們期待着日後看到更多涉「紅」的藏品。

## 《紅樓夢》是他所鍾愛

收藏，在我國有着悠久的歷史，藏品則處處反映着收藏者的目的不同、素質有差、趣味迥異，而「田家英的收藏是學者之收藏，其收藏目的十分明確，收藏標準全主研究……」[6] 當年趙樸初先生在觀看了田家英的「小莽蒼蒼齋藏品展覽」後揮筆題詞曰：「觀其所藏，知其所養。餘事之師，百年懷想。」足見觀藏品識

---

[6] 陳四益，《天之蒼蒼其正邪》，《田家英與小莽蒼蒼齋》，生活・讀書・新知三聯書店 2011 年出版。

人品並非虛話。為此，人們稱由家英的收藏是文物收藏的一種最高境界。

田家英畢生熱衷於清代文人墨跡的收藏，其中不斷發現與《紅樓夢》相關的藏品，這與他平生對《紅樓夢》的鍾愛有着直接的關係。

田家英，1932 年生，原名曾正昌，田家英原本是他少年時代發表文章的筆名。四川成都雙流縣永福鄉人，六歲時就讀私塾，九歲時因生活所迫不得已輟學，在藥店當學徒。憑着刻苦鑽研的自學精神和聰穎的悟性，他邊勞動邊學習，不僅能閱讀書報，還逐漸在進步報刊上發表文章，用所得稿費接濟生活，到 1937 年赴延安之前，已在報刊雜誌上發表了近百篇文章。他甚至還串聯一些志同道合的朋友湊錢，創辦以發表詩歌、散文、報告文學為主的刊物《激光》，並在創刊號上發表《懷念》《手》等散文。文章強烈表現着那個時代青年人追求光明和對黑暗統治勢力的控訴。十來歲時他已經通讀了很多古典文學名著，其中就有《紅樓夢》。可見早在少年兒童時期，曹雪芹及其《紅樓夢》就在他心靈中打下了深深的烙印。

在決定奔赴延安投身革命之前，他在《金箭月刊》發表了在成都寫下的最後一篇文章《去路》，文中說「我應當把聲音變成行動，是我應當交出一切的時候了，我去交出我的生命……」到延安後，剛三年的時間，就開始擔任馬列學院中國近代史的教員，當時他還不滿二十歲。後來他被選到毛澤東主席身邊工作，還曾兼任着毛岸英的老師。喜愛《紅樓夢》的毛澤東對田家英的讀書取向產生着重大影響，因為毛澤東不僅自己喜歡《紅樓夢》，還鼓勵身邊的工作人員以及幹部們都要讀《紅樓夢》，毛澤東經常輕鬆徵引《紅樓夢》中的典故來喻事說理。1938 年 4 月 28 日，毛澤東在延安魯迅藝術學院演講，當談到做一個藝術家要有生活

經驗時，提倡搞文藝的同志要讀《紅樓夢》，他說：「《紅樓夢》這部書，現在許多人鄙視它，不願意提到它，其實《紅樓夢》是部很好的小說。」1938 年 10 月中共六屆六中全會期間，毛澤東對賀龍說：「中國有三部名小說，《三國》《水滸》和《紅樓夢》，誰不看完這三部小說，不算中國人。」1946 年毛澤東希望剛剛從蘇聯回國的長子毛岸英能讀一讀《紅樓夢》，毛岸英就在毛澤東的藏書中取出《紅樓夢》讀了一遍，但還未得要領，毛澤東則對他講：「你讀《紅樓夢》要掌握要點。」1952 年，毛澤東為了幫助從蘇聯回國漢語不太好的女兒李敏提高中文水平，給她列出《紅樓夢》一書要她讀。1954 年，毛澤東在杭州對攝影記者侯波說：「你要讀一讀《紅樓夢》，這本書要看五遍才有發言權。」1961 年 12 月 20 日，毛澤東在中央政治局常委和各大區第一書記會議上說：「《紅樓夢》不僅要當作小說看，而且要當作歷史看，它寫的是很細緻的、很精細的社會歷史。」毛澤東提倡幹部讀《紅樓夢》的例子舉不勝舉，直到 1973 年還有被人們傳為佳話的督促許世友讀《紅樓夢》的事例：1973 年 12 月 21 日，毛澤東接見許世友，問他看沒看過《紅樓夢》，許答：「看了，自從上次主席批評我，就全部都看了一遍。」毛澤東接着問：「你能夠看《紅樓夢》，看得懂嗎？」許答：「大體可以。」毛澤東接着說：「《紅樓夢》看一遍不行，要看五遍才有發言權，要堅持看五遍。」足見毛澤東要求人們讀《紅樓夢》，連這位一生只擅長戎馬征戰的將軍也不放過。在毛澤東的書架上、會客廳裏、游泳池的臥室牀邊、甚至行軍打仗的馬背上，始終沒能少了《紅樓夢》。

試想，在這樣一種氛圍當中，原本就愛好古典文學並有深厚造詣的田家英，怎能不對《紅樓夢》產生更加濃厚的興致。逐漸地，他已從開始的閱讀文本上昇到紅學研究的高度。

1954 年田家英（左一）陪同毛澤東在浙江

　　據相關文獻記載，毛澤東無論是在外出考察中或是在中南海閒暇時，經常與身邊的田家英談論《紅樓夢》，甚至在夜不能寐之時，請田家英來到臥榻邊談論歷史、古典文學，這裏也不可能少了《紅樓夢》。1954 年 3 月，正在帶領一班「秀才」起草憲法草案的毛澤東與大家來到魯迅的故鄉紹興，觀看了東湖的青山石後，又沿着石板鋪就的小路前行，此刻，不知誰唸出陸游的「愛此一拳石，玲瓏出自然」詩句，相傳曹雪芹特別喜歡該詩，傳說中的曹雪芹所作《題自畫石》開頭兩句就是引用的該詩句。所以立刻引發毛澤東談論《紅樓夢》的興致，隨口唸出《紅樓夢》中的「護官符」。誦畢，毛澤東側過身對隨行的田家英說：「《紅樓夢》我讀過幾遍，第四回『葫蘆僧判斷葫蘆案』的護官符，是閱讀《紅樓夢》的一個綱。」「護官符以俗諺口碑的形式概括了四大家族的腐朽與沒落，它從一個側面反映了封建社會複雜的階級

鬥爭⋯⋯」，田家英接過主席的話題補充着。毛澤東認為，《紅樓夢》是一部以賈府為中心的賈、史、王、薛四大家族的衰亡史，是一部形象反映封建社會歷史的教科書。「《紅樓夢》裏有六條人命呢！」毛澤東板着手指，輕鬆地道出了這六個小說中人物的名字。接着又說：「賈寶玉的叛逆思想，在當時那個特定的時代裏，具有進步意義嘛。」毛澤東一邊走，一邊用手比劃着，突然他停住腳步，說：「《紅樓夢》可與世界名著媲美，不簡單啊。」一路風塵，毛澤東與田家英、胡喬木、陳伯達等侃「紅樓」，從榮國府談到寧國府，從晴雯、襲人、香菱講到王熙鳳、林黛玉，從「好了歌」誦到「菊花詩」。沿着石板路，一行來到「稗壽樓」，坐在一張八仙桌旁，吸煙品茶，話題仍然是《紅樓夢》。忽然，毛澤東發現陪同的浙江省委書記譚啟龍默默地一旁聽大家聊「紅樓」，沒有發言，就轉過臉來問道：「你看過《紅樓夢》嗎？」譚回答：「看過一遍。」毛澤東聽後面帶微笑地說：「看一遍不行，至少看五遍，才有資格參加我們的討論。」說得大家都笑了。⑦

為了滿足毛澤東閱讀《紅樓夢》的需要，田家英還經常到北京各大書店、圖書館蒐集或借閱，如《脂硯齋重評石頭記》《增評補圖石頭記》等古籍版本。有一次，他聽說北京大學圖書館藏有一部善本《紅樓夢》，即《脂硯齋重評石頭記》「庚辰本」，一函八冊。據說當年胡適對此版本愛不釋手，只是離開大陸時沒有帶走。這一天，田家英帶着中共中央辦公廳的介紹信，首先來到時任北大副校長湯用彤的辦公室說明來意，湯校長給圖書館館長向達同志打電話，說明主席借書一事，想不到竟然遭到拒絕。向達

---

⑦ 摘自李林達，《情滿西湖》，中央文獻出版社 1993 年 12 月出版，第 217–219 頁。董志新提供。

的理由是善本書不外借，這是圖書館的規定。向達對湯校長說，要用可以到圖書館複印、可以抄寫，但不能借。善本書一向是不許外借的，尤其這部《石頭記》，已成為鎮館之寶，任何人都不能例外，田家英無奈只好空手而歸。據說後來到底是經湯校長反覆斡旋，向達才同意破例將這部書借出，但要求在一個月內必須交還。毛澤東也守信用，第 28 天就將書送還了。據毛澤東身邊的工作人員回憶，毛澤東曾讓人抄寫過一部善本《紅樓夢》，很有可能就是這一部。那麼，抄寫這部《紅樓夢》當然少不了由田家英負責組織。借書軼事也由此成為一段佳話，首先是田家英，在遭拒後並沒有因為是毛澤東的祕書而頤指氣使，再有就是這位向館長，秉公執事，「規則面前無特權」，一個是不凌於弱者，一個是不媚於權勢。看到這裏，真為那時候我們官場的清正之風所感服。

田家英在寫文章中或講話時，常常不自覺地例舉《紅樓夢》詞句或人物來說明問題。如 1950 年 6 月，他在國家機關職員學習會上作報告，在談到機關工作人員身上尚存的小資產階級工作作風和生活作風時說：「有些人對群眾利益可以麻木不仁，對自己利害與生活瑣事卻又敏感得很。群眾的事可以冷冷清清、粗枝大葉；雞毛蒜皮、鼻子眼睛的事卻又可以爭吵不休，弄得十分複雜。這種人『一葉障目』，眼光看不遠，滿腦子轉着私念私慾，和群眾毫無關係，情感上是獨悲獨喜。《紅樓夢》上的林黛玉，屠格涅夫筆下的羅亭就是這種人物的典型。」[8] 羅亭是俄國十九世紀批判現實主義作家屠格涅夫筆下的典型人物，這位貴族出身的小知識分子擅發議論而缺乏實幹精神，即「思想上的巨人，行動

[8]　田家英，《學習為人民服務》，學習雜誌社 1952 年 10 月版，第 11 頁。

中的矮子」。此時他將羅亭與林黛玉相提並論，形象地比喻那些存在這樣或那樣缺點毛病的機關工作人員。這既說明田家英平時不僅閱讀中國的古典文學，還大量涉獵外國名著，而且言語間也能看出他對林黛玉這位《紅樓夢》主人公性格特點所持的態度。又如，田家英在共和國成立之初為《新中國婦女》雜誌撰寫的《中國婦女生活史話》，在談到中國封建社會的妻妾制度時舉例說：「大家如果讀過《紅樓夢》，那上面的襲人和賈寶玉的關係就是這樣。[9]」《紅樓夢》被稱作封建社會的「百科全書」，若談及妻妾制度，《紅樓夢》中不勝枚舉，田家英這句話也可以這麼理解：你要了解舊社會的妻妾制度嗎，那麼就請去讀一讀《紅樓夢》吧。

1953 年，朝鮮停戰。志願軍第十二軍文工團部分演員奉調回京，據其中的一名成員余琳回憶，她們先是練習舞蹈和製作服裝，不久被調入中南海的中央警衛團文工隊。那時候中直機關時常舉辦舞會，文工團員們常被安排陪首長們跳舞。余琳在陪毛澤東跳舞時，毛主席問余琳平日學甚麼，余答：「學習您的著作，還有馬克思、列寧的著作，還看看文藝書刊。」毛澤東聽後搖搖頭說：「那還不夠，你們要看看《三國演義》《紅樓夢》，每天的人民日報也要讀，還應該學習外文，我都在學習外文，你們年輕，要多學一點，學深一點。」不久後，毛澤東就讓自己的祕書田家英去給文工團講了《紅樓夢》，這件事對余琳影響很大。[10]受毛澤東指派去給文工團講解《紅樓夢》，足見當時田家英對《紅樓夢》的熟知程度，以及毛澤東對田家英所具備的紅學知識的

---

[9] 田家英，《中國婦女生活史話》，中國婦女出版社 1982 年 11 月版，第 63 頁。

[10] 《穿越硝煙：原十二軍文工團老戰士文集》，白山出版社 2000 年 10 月版，第 552 頁。董志新提供。

認可。

　　田家英喜歡《紅樓夢》，也同樣影響着身邊的人，據他的夫人董邊回憶，她就是受田家英的影響開始讀《紅樓夢》的，而且同田家英一樣不喜歡林黛玉那種「獨悲獨喜」的孤僻性格。在延安報考中央研究院口試時，當時是延安馬列學院教務長鄧力群任考官，問：「你讀過《紅樓夢》嗎？」她回答：「讀過。」又問：「你喜歡《紅樓夢》裏的哪一個人物？」答：「我喜歡賈寶玉。」問：「為甚麼不喜歡林黛玉呢？」她回答：「因為賈寶玉反封建，林黛玉哭哭啼啼。」考官點頭對她的回答表示滿意。董邊的這些觀點是受了田家英的影響。

　　1954 年 9 月，李希凡與藍翎合作撰寫的與俞平伯商榷《關於〈紅樓夢簡論〉及其他》的文章，在他們的母校山東大學學報《文史哲》發表，引起江青、毛澤東的欣賞並重視，擬將此文推薦到人民日報轉載，不料卻遇到阻礙。10 月 16 日，毛澤東奮筆寫下了《關於紅樓夢研究問題的信》，利用「兩個小人物」駁俞平伯《紅樓夢簡論》的文章而借題發揮，決意將《紅樓夢》研究與文化領域所謂的思想鬥爭聯繫起來，首先在文化界，繼而在全國發動起一場評批運動。毛澤東首先將他的這封信連同李希凡、藍翎的文章批給如下共二十八人傳閱，他在信封上寫着：「劉少奇、周恩來、陳雲、朱德、鄧小平、胡繩、彭真、董老、林老、彭德懷、陸定一、胡喬木、陳伯達、郭沫若、沈雁冰、鄧拓、袁水拍、林淡秋、周揚、林楓、凱豐、田家英、林默涵、張際春、丁玲、馮雪峯、習仲勛、何其芳諸同志閱，退毛澤東。」[11] 毛澤東所列的這二十八人大體可分為三部分，一是時任中央和國家的主

---

⑪　孫玉明，《紅學 1954》，北京圖書館出版社 2003 年版，第 77 頁。

要領導同志；二是思想文化界的主要負責同志；三是對此事件（指
阻礙李、藍文章在黨報刊載）負有相應責任人員，如周揚、林默
涵、何其芳、鄧拓、袁水拍、林淡秋、馮雪峯等。而不在這三部
分人員之內的便是田家英。毛澤東之所以將田家英名列其中，除
了因為他是自己的祕書之外，還有的就是毛澤東了解他平素在
《紅樓夢》研究領域的造詣。既懂《紅樓夢》，又是他身邊的人，
參與其間，既可以將運動的進展情況及時反饋於他，又可以領會
其意圖將評批運動引向深入，達到預期效果。

　　然而，事與願違，當評「紅」運動轟轟烈烈地開展起來後，
田家英的表現及所持的態度卻與毛澤東的意願產生了偏差，對批
判的主攻對象胡適、俞平伯等人及其他們一向所持的紅學觀點每
每給予的是同情，按毛澤東的話說就是「右傾」。如 1958 年 8 月
的廬山會議，毛澤東點了田家英的名，說：「田家英歷來比較右，
如批《紅樓夢》《關於正確處理人民內部矛盾問題》、學生鬧學
潮、《零汎》啟示等。」1966 年初，在杭州會議上，毛澤東再次
公開批評田家英，憤憤地下了這樣的斷語：「每一次反右傾機會
主義他都是反對的，批《武訓傳》《紅樓夢》、批胡風，他都不贊
成」；「田家英一貫右傾，連半個馬克思主義都不夠。我連批評都
不批評他了。」由於資料的匱乏，我們無法還原田家英在這次評
「紅」運動中的真實表現，但從毛澤東由此而對他的耿耿於懷，
可以推斷出，田家英憑着自己多年來對《紅樓夢》的理解和認知
度，在這場是非面前沒有隨波逐流、人云亦云，而是直言無諱，
對所謂的統治思想文化領域的資產階級權威們則報以同情，因而
惹怒了毛澤東，也為後來的悲劇埋下了伏筆。

　　恰在此書編輯出版之際，陳烈先生在細心整理小莽蒼蒼齋藏
書時，又驚喜地發現田家英生前常用的一部脂硯齋評批本《紅樓
夢》，即「乾隆甲戌脂硯齋重評石頭記」，內頁多處鈐有田家英

的印章（見上頁），所鈐印章有：「家英藏書」「成都曾氏」「成都
曾氏小莽蒼蒼齋」等，一函二冊，由台灣啟明書局 1962 年影印
出版。這個底本一直由胡適收藏，後被帶往海外。「脂評本」非
市面流行的通俗讀本，一般讀者若不搞紅學研究並不喜歡讀這種
本子，在那個年代即使影印本國內也屬罕見。由此，更說明了田
家英生前對《紅樓夢》的鍾愛以及研讀《紅樓夢》的深度。

## 沉冤雖雪　憾事難平

1966 年的 5 月 23 日上午 10 時，田家英在中南海的永福
堂 —— 他耗費心血為毛澤東建立的書房 —— 含恨自縊。

此前一天，他已被宣佈停職接受審查，並搬離中南海。也就
是在此幾天之前，中央政治局在京召開擴大會議，通過了《五．
一六通知》，奏響了「文革」運動的號角，中華民族從此經歷了
長達十年的浩劫。田家英不幸成為這場劫難的最先殉難者。

田家英被列為首批受審查對象，直接原因是在整理毛澤東批判《海瑞罷官》的指示中刪掉了涉及彭德懷的一段話。實際在此之前數年，他就已經漸次失去毛澤東的信任，其中原因可能是多方面的，但從毛澤東幾次對他的公開批評，都將一九五四年的那場評「紅」運動放在前面，說他在這次運動中的表現是「右傾」。由此分析，或許這才是他們間分歧之始。一向被毛澤東所欣賞、所信賴的「讀書人⑫」，關鍵時刻所表現出來的態度卻與之大相徑庭，幾乎令毛澤東無可容忍。

直到十五年後，黨和國家為田家英平反昭雪，並以舉行隆重的追悼大會為標誌，過去那些強加在田家英身上的種種莫須有罪名通通被摘掉，恢復了他一向「忠於黨，忠於人民，是位有才能的優秀共產黨員⑬」的真實本貌。

田家英的沉冤雖然昭雪，但因他的早逝留給我們的遺憾卻是永遠難以抹平的。

早在延安時期，田家英就通讀了著名史學家蕭一山的《清代通史》，在佩服作者深厚的史學造詣的同時，也發現了該書因受時代條件的局限，缺乏新的史料和方法，加之作者守舊的史學觀，給這部著作留下諸多缺憾。自此，他便萌生了一個志向，要在有生之年，撰寫一部以唯物史觀為指導的《清史》，並得到毛澤東的贊同。於是，廣泛收集清代史料，進而旁及清儒們的詩、書、畫、信，就成了他的「一己私好」，在他眼中，這些墨跡飽

---

⑫ 毛澤東曾與田家英戲言：「待你死之後，墓碑上我送你五個字，『讀書人之墓』」。見：董邊，《家英的夙願》，《小莽蒼蒼齋清代學者法書選集》，文物出版社 1995 年出版。

⑬ 摘自《人民日報》1980 年 4 月 19 日第五版，鄧力群在田家英同志追悼會上所致悼詞。

田家英女兒曾自與丈夫陳烈先生在筆者家中欣賞筆者有關田家英的文獻收藏

含着他所關注的那個年代人文、思想、學識和趣味，連綴着人物間交往、友情乃至應酬和論爭，從這些字裏行間能體味出的東西，是正史或官方資料中無法得到的。

田家英在收藏過程中特別留意那些與《紅樓夢》相關的史料，既是出他平日對紅學的偏愛，更是要將《紅樓夢》在他即將撰寫的清史中留下濃重的一筆。曹雪芹是中國歷史上最偉大的文學家，《紅樓夢》可謂中國古典文學領域「隻立千古」的壓卷之作。隨着它的問世，嘉、道年間便不斷掀起傳抄研讀的熱潮，紅學甚至被列為漢學中的三大顯學之一，士大夫們將紅學與經學並稱，一時間洛陽紙貴，甚至於有很多士大夫們放棄經學，改研紅學了。正如當時社會上流行的那首「時尚」詩所云：「開談不說《紅樓夢》，讀盡詩書也枉然」了。《紅樓夢》的出現，竟然使統治文壇千百年的儒家精典的光輝都相對而失色。如此重大的文化現象

理應在《清史》中有所記載。然而，遍覽近千萬言的《清史稿》，卻查不到有關曹雪芹及《紅樓夢》的隻言片語。曹寅雖被入卷，卻只有寥寥的三十七字的簡單介紹：「曹寅，字棟亭，漢軍正白旗人，世居瀋陽，工部尚書璽子。累官通政使、江寧織造。有《棟亭詩文詞鈔》。」⑭十分令人費解、令人失望。

試想，如果沒有這場動亂，田家英就不會遭此劫難，他重撰清史的宏願就會得以實現。那麼，曹雪芹及他的《紅樓夢》必將被隆重的載入正史，甚至會不惜筆墨地大書而特書。退一步說，如果他能躲過這場劫難，天假以年，憑田家英的文學功底和聰穎悟性以及執著的治學精神，憑他對《紅樓夢》的鍾愛，定會給後來的紅學事業以更多的貢獻。

然而，世上的事往往沒有「如果」。田家英的人生悲劇，實乃國家之殤，紅學之憾。

⑭ 見《清史稿‧列傳第二百七十二》「文苑」卷，中華書局 1977 年第一版。

小莽蒼蒼齋藏
與曹寅相關的清儒墨跡

# 談笑皆鴻儒　往來無白丁
—— 從小莽蒼蒼齋藏品看曹寅的社交活動

雷廣平

　　田家英的小莽蒼蒼齋以收藏清代儒士墨跡著稱，在整理這些藏品的過程中，由於曹寅手跡的發現，引起了人們尤其是紅學界的特別關注，繼而大量的曹寅生活時代特別是曹寅任職江寧織造期間，與其有過密切交往的文人雅士、社會名流、官府同僚們墨跡的發現，似乎形成了一個圍繞曹寅交遊活動的收藏專題。我們權且將其稱為「與《紅樓夢》相關的文物」。以此來進一步熟悉曹寅，闡釋曹寅一生文化交遊活動的深層含義。為此，本專題以曹寅為中心，選取三十人的墨跡，並配有介紹每人簡歷、與曹寅交往關係為主要內容的小傳，供讀者參閱。

　　有關曹寅其人，自胡適先生始至今近百年來，多有學者卓論，尤其近幾十年，不斷有關於曹寅研究的專著出版面世，影響較大的如：史景遷先生的《曹寅與康熙：一個皇室寵臣的生涯揭祕》，劉上生先生的《曹寅與曹雪芹》，方曉偉先生的《曹寅·評傳年譜》等都較全面地為讀者和研究者展現了一位客觀、真實的曹寅。更有馮其庸先生的《曹雪芹家世新考》，標誌着對曹雪芹家世，也可以說成是曹寅家世研究中許多較模糊的問題，有了更趨準確的判定。胡紹棠先生在他的《楝亭集箋註》一書所作的「前言」，更是一篇關於曹寅的專論，文章不僅全面介紹了曹寅，還客觀地論證了曹寅對曹雪芹創作《紅樓夢》的影響，認為：「曹

寅時代的曹家，不僅富貴繁榮，富有文學藝術氛圍，而且在廣泛的文化圈中多有交往，對曹雪芹藝術才能的養成影響尤著。」a 既如此，本文對曹寅生平不再贅述。

## 一　曹寅存世墨跡述略

曹寅生活的時代要早於曹雪芹生活的時代約七十餘年，但流傳下來的手書墨跡卻遠多於曹雪芹，這主要是由於曹寅時代曹家還處於盛世，曹寅交友眾多，大都是名儒名臣，許多曹寅的作品都是經他們之手輾轉保留下來的。而曹雪芹生活的年代，曹家早已是「呼喇喇大廈傾」了，沒有誰會重視一個破敗沒落的窮酸文人的筆跡。隨着《紅樓夢》的影響及曹雪芹手跡的幾乎失傳，曹寅墨跡更成為稀世珍寶。迄今發現並保留下來的曹寅手書墨跡有如下幾幅：

《曹寅題程嘉燧山水墨跡全圖》　此作品為明末松圓老人程嘉燧（字孟陽），繪於崇禎十六年（1643），畫面自題：「崇禎癸未冬十月，邗江舟次，法白陽山人筆意，松圓老人程嘉燧。」下鈐朱文印「孟陽」二字。畫面一泓碧水，遠山朦朧可見，近處幾株古松，樹蔭處茅屋一所，畫面恬淡雅靜，自然風光迤邐。我們如今雖無從考證畫者如此構思的緣由，但兩側曹寅的題跋會令讀者頓有所悟。右側是曹寅的題詩：「長板橋頭墊角巾，過江山色未煙塵。猛風吹醒相思樹，猶是文園白業人。」落款署「嬉翁題」，下鈐印：朱文「曹寅」、白文「荔軒」。左側曹寅的題跋文字是

---

① 胡紹棠，《棟亭集箋註》前言，《棟亭集箋註》，北京圖書館出版社 2007 年版，第 32 頁。

「松圓老人卒於癸未十二月，見牧齋墓誌。次歲即甲申之變，目不睹刀兵水火，是為吉人。受之歸老空門，末路愈多鉏鋙，河東君想亦有新官之歎。壬辰三月，於揚州小市得此幅。筆墨靈氣尚存，孟陽呼之可出也。」下鈐印白文「奇雅」[2]。壬辰，應為康熙五十一年（1712），曹寅卒於該年七月，也就是說這些題跋系曹寅離世前不久所書。這幅《曹寅題程嘉燧山水墨跡全圖》，早年由鄧拓收藏，現藏於中國美術館。

《棟亭夜話圖》曹寅題詩　康熙三十四年（1695）秋，廬江郡守張純修到江寧訪曹寅，曹寅又邀江寧知府施世綸至，三人秉燭夜話於棟亭。張純修即興作畫，三人分別留詩於畫側。曹寅題詩二首，內容分別是：「憶昔宿衛明光宮，楞伽山人貌姣好。馬曹狗監共嘲難，而今觸緒傷懷抱。」「家家爭唱飲水詞，納蘭小字幾曾知。斑絲寥落誰同在，岑寂名場爾許時。」詩意與夜話中追思納蘭性德有關。之後，又有顧貞觀、王概、王方歧、姜兆熊、蔣耘渚、李繼昌等眾多名仕在畫側題詩題跋，使該圖愈加珍貴。此圖先由番禺葉遐庵（葉恭綽）藏，後轉手於大收藏家張伯駒先生。新中國成立後，張先生任職於吉林省博物館，將此圖捐贈該館，現仍藏於吉林省博物館。

《宿避風館》詩軸　本詩軸的創作年代暫不可考。其上書寫的是曹寅一首自作詩：「檻下寒江百丈深，一龕側塞雨涔涔。道人自喚香煙坐，童子能通水觀心。海若何求頻窺戶，修羅此際罷彈琴。茫茫寄眼蟲天外，已聽雲堂粥鼓音。」該詩未被收入《棟亭集》。詩軸早年由著名古籍文物收藏鑒賞家周叔弢先生收藏，

---

② 馮其庸，《曹雪芹家世、紅樓夢文物圖錄》，三聯書店（香港），1983年12月，第109頁。

後捐贈天津市博物館。

**《李煦行樂圖》曹寅題跋**　此作品可見曹寅題跋文字如下：「行處谿山屏八驥，不然乘輿弄扁舟。東吳占斷聞風月，卻畫瀟湘一段秋；流泉聲在斯人耳，似證因塵果位身。林裏妙香誰竊得，我來抒筆譴池神；松蘿為屋石為牀，萬朵芙蓉水一方。自有鸂鶒閒戢羽③，詎須七十二鴛鴦；石片花枝迥不凡，竹邨應得寫頭銜。西農襤襫何堪說，汗透青州重布衫。」落款為：「戊寅修禊日奉題為萊嵩先生教粲，楝亭弟曹寅。」鈐印：「曹寅之印」「荔軒」「真我」。此外，畫卷還有同時代眾多名仕題詩題跋，如宋犖、尤侗、朱彝尊、趙執信、徐樹穀、藍漣、楊賓、汪份、張大受、張士琦等。此圖為康熙朝供奉內廷畫工周道與上睿二人合作而成，是為紅學研究的珍貴文物。2014 年 12 月，北京匡時秋拍「古代書畫」專場以 1863 萬元拍出。

另有兩件曹寅手書墨跡雖有影印件但實物不知所蹤。

一件是曹寅自書詩扇面，曹寅用蠅頭小字在一幅小小扇面上書寫了他在康熙二十四年（1685）所作《北行雜詩》共二十首，八百餘字。所謂北行，是指這一年曹寅自江寧扶父靈柩攜家返京，歷時四個月，相繼在不同時間地點寫下的一路所見所聞所感，字裏行間流露出作者當時的複雜心境。另一件是周汝昌先生在他的《紅樓夢新證》《江寧織造與曹家》兩部著作中刊載的曹寅手書自作詩《鴉鳴歌》，該詩在《楝亭集》「楝亭詩鈔卷五」可查。從筆法看似曹寅手跡，但刊者未註明來歷，至今仍不知何人所收藏。

最後的一幅就是本書所收錄的由田家英早年收藏的曹寅手書

---

③　題跋此處有註：「鳥能辟蟻」。

詩軸《沖谷寄詩索擁臂圖嘉予解天竺書》。原詩分為兩首共八句、十六行，《棟亭集》「棟亭詩鈔卷一」有錄。或因條幅所限只書寫了前一首。因前文已述④，這裏不在贅言。

前面說過，曹寅留下的正規手書墨跡不多，這幅詩軸，系曹寅青年時期所書，其字法工整俊秀、鋼勁有力、裝裱精工，是可用於鑒別其他同類書品真偽的墢本。

曹寅墨跡在一些典籍資料中雖時有發現，但比較正規的書法作品主要有上述幾例。

## 二　被收入小莽蒼蒼齋的曹寅交遊圈人物墨跡

眾所周知，小莽蒼蒼齋收藏有大量的清人墨跡，這裏我們以曹寅為軸心精選出三十多位與曹寅交往相對密切的人物手書作品供讀者鑒賞，供紅學愛好者和研究者參閱。雖每個人物都附有小傳，但為了加深了解和閱讀上的便利，這裏先提綱挈領式地將主要內容梳理成篇，或可與小傳互補。

首先要介紹的就是曹寅「朋友圈」中最特殊的人物，康熙帝玄燁。

小莽蒼蒼齋所藏玄燁的書軸是一幅錄米芾詩，玄燁自幼好學工書，尤喜仿董其昌、米芾等書家筆意，常以書作贈心腹重臣，據史載他一生六次南巡，對身邊接駕有功的曹寅、李煦、宋犖等常以御書「福」「壽」等字或詩詞條幅相贈，如為宋犖書《督撫箴》、為曹寅母書「萱瑞堂」匾額等。《紅樓夢》寫賈府宗祠的門聯匾額都是御筆所賜，是有生活原型的。曹寅與康熙間建立的密

---

④　見《觀其所藏　知其所養 —— 田家英與〈紅樓夢〉》，本書第 xx 頁。

切關係，除了曹寅本身的素養能力外，還有賴於這樣幾個因素：一是曹寅父祖有功於朝廷，可謂股肱之臣；二是曹寅母孫氏曾入宮做康熙少兒時的保姆，康熙素以「自家老人」相待；三是曹寅十八歲選入宮當侍衛，有了與皇帝接觸的機遇。多種因素促成曹寅接管蘇州、江寧織造長達二十三年，直至辭世。

曹寅與康熙帝非同尋常的關係主要體現在如下幾個方面：

曹寅是康熙帝認可的可以隨時給他上奏密摺的少數心腹之臣。清代密摺制度始自何時尚無明確記載，但我們當前可以看到的史料是蘇州織造李煦於康熙三十二年（1693）六月的「請安摺」，康熙三十五年（1696）便有了曹寅的《奏賀聖祖蕩平噶爾旦事摺》[5]，自此曹寅為康熙所進密摺直到辭世都沒曾間斷過。書呈密摺，是一種特權，不論職位高低，只有皇帝信得過的人才能榮膺進摺之寵。

康熙一生六次南巡，曹寅四次參與接駕。皇帝甚至將其織造府當做駐蹕的行宮，曹寅服侍左右，盡職盡心，受到康熙的賞賜和褒獎，兩者之間的關係也不斷拉近。

曹寅屢受康熙指派完成交辦任務。如康熙三十六年（1697）被派往蘇北、河北、山東等地押運漕米賑濟災民；多次被欽點為巡鹽御史；奉旨打探江南官吏行為操守；奉旨修葺明孝陵；組織刊刻《全唐詩》等。

曹寅仕途上受到康熙帝的特殊關照。織造一職雖品位不高，但責任重大，非親信手足難謀此任。曹家自曹璽開始至曹頫共三代四任穩居此位達六十餘年，而曹寅獨佔二十三年。儘管晚年出

---

⑤　易管，《關於江寧織造曹家檔案史料補遺（上）》，載於：方曉偉，《曹寅評傳年譜》，廣陵書社 2010 年 5 月，第 373 頁。

現大量虧空，由於康熙的庇護尚能保持平安無虞。曹寅病篤，康熙帝欽命快馬千里驅馳赴揚州送藥，期間多次在密摺硃批中問候，薦醫薦藥。曹寅離世，子曹顒繼任，不久曹顒死，為確保織造一職不易於他姓，康熙親派李煦從中斡旋，將曹寅弟之子曹頫過繼曹寅，接任此職。

康熙一朝，時值曹家盛極之期，康熙末年雖轉衰落，但正如《紅樓夢》所言「百足之蟲，死而不僵」，沒有曹寅與康熙建立起來的特殊君臣關係，就難有曹家「赫赫揚揚，已將百載」的興盛繁榮。這為後來《紅樓夢》的創作提供了生動的素材。

接下來對收入小莽蒼蒼齋的曹寅朋友分幾類情況擇其要介紹如下：

### 明末遺老　父輩舊交

周亮工（1612—1672），官至明浙江道監察御史，降清後官至戶部右侍郎，康熙六年（1667），調任江寧糧署與時任江寧織造的曹璽交往，遂成摯友，時年他已五十五歲，常把剛滿十歲的曹寅抱置膝上指點詩文，故曹寅對他十分敬重，沒齒不忘其教誨。周辭世，曹寅與其子周在都又成好友。康熙四十六年（1707），揚州人為周修建祠堂，曹寅作記，其中寫道：「余總角侍先司空於江寧，時公方監察十府糧儲，與先司空交最善，以余通家子，常抱置膝上，命背誦古文，為之指摘句讀……」[6]。

陳恭尹（1631—1700），原本南明諸生，因其父陳邦彥抗清戰死，被授世襲錦衣衛指揮僉事。明亡後，以詩文自娛。陳恭尹長於曹寅二十八歲，素與朱彝尊、王士禎、趙執信等文士交好，

⑥　方曉偉，《曹寅評傳年譜》，廣陵書社 2010 年 5 月，第 174 頁。

雖無史料記載，推斷與曹璽會有交往，故後來為追念曹璽，他欣然為《楝亭圖詠》題詠。

毛奇齡（1623—1716），明末諸生，曾參與抗清，明亡後也隨之流亡，直到康熙開「博學鴻詞」被舉薦。曹寅通過舅父顧景星與之相識，時曹寅在侍衛任上，二人遂為好友。毛奇齡一向仰慕曹寅父曹璽聲名，故當曹寅為追念其父作《楝亭圖詠》時，他欣然題詩為記，並作小序曰：「曹使君典織署，其尊人舊任時手植楝樹，蔽芾成蔭。使君因慨然登亭而歌，屬（囑）予和之。」

鄭籃（1622—1693），名醫鄭之彥子，應為明末遺老。據方曉偉先生《曹寅評傳年譜》載：「從鄭籃長曹寅三十六歲看，鄭籃應是曹寅父執之輩。」即鄭籃早年就與曹璽有過往，後在京師與曹寅相識，二人從此多有往來。曹寅有《鄭谷口將歸索贈》《由普德至天界寺入蒼翠庵看梅，曾為谷口別業，漫題二首》詩贈鄭籃。鄭亦有《楝亭詩贈曹荔軒》詩。曹寅剛轉任江寧，便往鄭籃別業憑弔，並賦詩為記。

鄧漢儀（1517—1689），著名詩人，長曹寅四十餘歲，可謂明末遺老。曹寅仰慕其詩壇名氣，很早就與之交往。由鄧漢儀所輯《天下名家詩觀》收錄曹寅詩三首，並作小傳云：「曹寅，子清，雪樵。奉天遼陽人。《野鶴堂集》。」《野鶴堂集》，又名《野鶴堂草》，是曹寅二十歲左右編輯的第一部詩集。鄧所記之小傳，亦成為考證曹家祖籍的力證。鄧漢儀也是為《楝亭圖詠》題跋者之一。鄧漢儀的名句「千古艱難惟一死，傷心豈獨息夫人」[7]甚至被寫進《紅樓夢》小說之中，由此可見曹寅交友在文學上對曹家後代人影響之深。

---

[7] 出自《題息夫人廟》，見於《紅樓夢》第一百二十回。

徐文元，徐乾學之弟，順治十六年（1659）己亥科狀元，官至文華殿大學士、國史館總裁官。早年與曹璽相識，曾為所得御書賦詩《織造曹君示所賜御書敬賦》。曹璽辭世後，曹寅接續與其交往，《棟亭集》「棟亭文鈔」收入曹寅作《題玉峯相國〈感蝗賦〉後》一文，即為徐元文《感蝗賦》手卷所作。

### 以文會友　廣結鴻儒

康熙十八年，朝廷舉「博學宏詞」，這是在正常科舉考試之外另設的一種薦拔天下能文之士的舉措，此舉不限制秀才、舉人資格，不論已仕未仕，凡由督撫推薦者均可參試。始自唐開元年間，後雖經朝代更迭，但此舉隔被朝廷沿用。這一年從全國被推薦的一百四十三人中考取了五十人，考中者大都被授以翰林院侍講、侍讀、編修、檢討等文職。後在乾隆朝為避諱[8]，將「宏詞」改為「鴻詞」，故考中的人又被稱做「博學鴻儒」。

小莽蒼蒼齋所藏曹寅交遊圈墨跡，有很多出自這些鴻儒之手。如：朱彝尊、陳維崧、毛奇齡、尤侗、嚴繩孫、汪琬、潘耒、彭孫遹、徐釚等。曹寅當時正在京任職，抓住與他們接觸相識的一切機會與之結交，直至成為終生要好的朋友。這裏擇其要介紹如下：

朱彝尊（1629—1709），康熙朝名儒，詩名甚著，與王士禎合稱「南朱北王」，參與纂修《明史》，可謂著述等身。在朱彝尊博學鴻詞科舉仕之前，曹寅就通過納蘭性德的「淥水亭雅集」與之相識，後與之往來更加密切，交往達三十年之久，直至朱辭世。朱彝尊的《曝書亭集》、曹寅的《棟亭集》多收有二人往來

⑧ 「宏」字的音形義與「弘曆」的「弘」字相近。

唱和的詩作。朱彝尊還曾為曹寅創作的傳奇《北紅拂記》題寫跋文和批語，從中可見朱對曹寅的創作給予密切的關注。曹寅詩詞水平的提高也與朱彝尊的影響有直接關係。至晚年曹寅在揚州書局主編刊刻古籍，二人往來更為密切。朱去世後，後人為他編纂《曝書亭集》八十卷，得到曹寅的慷慨資助。

陳維崧（1625—1682），著名詞人，駢文大家。曹寅通過舅父顧景星與其相識於博學鴻詞科，遂後一直交往密切。曹寅在京時常與之請教切磋詩詞技巧：「倚聲按譜、拈韻分題，含毫邈然，作此冷淡生活，每成一闋，必令驚心動魄⋯⋯」[9]，這對後來曹寅詩詞水平的提高頗有幫助，曹寅詩風也多受陳氏影響，直到晚年仍手不釋卷地將陳的《迦陵詞集》作為壇本研讀。《楝亭集》收入多首曹寅與陳維崧交遊的詩作，可見二人非比尋常的關係。

尤侗（1618—1704），應詔博學鴻詞，康熙十八年（1679）授翰林院檢討時已六十二歲。次年，二十三歲的曹寅在一次酒席中經王士禛與之相識，遂結忘年之交。曹寅《楝亭集》收入《尤悔庵太史招飲揖青亭即席和韻》一詩便是步尤侗詩韻之作。史料中可查的曹寅與尤侗的交往記載很多，如康熙二十三年（1684）曹璽病故，曹寅作《楝亭圖詠》為紀，尤侗為其題詩作賦；康熙三十年，曹寅母孫太夫人六十大壽，尤侗撰《曹太夫人六十壽序》，對其盛讚有加；康熙三十一年，曹寅改編《北紅拂記》成，特邀尤侗觀賞，事後尤侗作《題北紅拂記》記之。曹寅後來在戲曲創作上的成果，與尤侗的點撥指導多有關係；同年，曹寅由蘇州奉調江寧，吳人為其建生祠於虎丘，尤侗作《司農曹公虎丘生祠記》。綜上，曹寅與尤侗交往感情之厚，可見一斑。

[9] 出自王朝璓為曹寅《楝亭集》「楝亭詞鈔」所作的序文。

小荷蒼蒼齋與《紅樓夢》

彭孫遹（1631—1700），名列博學鴻詞科考一等二十人之列，足見其文學功底之深。素以五言、七言律詩見長，有「吹氣如蘭彭十郎」之譽。史載曹寅與之常會聚於王士禛家論詩談文，相聚甚歡。曹、彭二人交往直至曹寅晚年尚有記載。

舉博學鴻詞，是有清以來康熙仿前朝之首創，是「不拘一格降人才」的明世之舉。曹寅藉此得識其中大批鴻儒，從而在交往中充實自己的學養，是他一生中的幸事。

以文會友，是曹寅交遊的一種重要形式。

早在康熙二十年前，曹寅就是納蘭性德「淥水亭雅集」的成員，其成員還有本文所及的朱彝尊、陳維崧、嚴繩孫、顧貞觀等，他們都為納蘭才華所折服，並以其為核心，將有共同愛好的文友延攬其間，談古論今、吟詩作畫，十分愜意。曹寅與著名的「嶺南三大家」之一、詩人梁佩蘭亦相識於此。梁佩蘭也是後來為《楝亭圖詠》題跋者之一。

嚴繩孫（1623—1702）既是通過博學鴻詞入仕、是朝野聞名的「鴻儒四布衣」之一，又是「淥水亭雅集」成員，所以一向與曹寅交好。《楝亭圖詠》卷二有他的題詩，卷三有他的繪圖和題字。

顧貞觀（1637—1714）也是納蘭「淥水亭雅集」上曹寅之舊友。後來在《楝亭圖詠》題詠者，為首者納蘭性德，第二位便是顧貞觀。納蘭辭世不久，曹寅遊顧家小園，見「新詠堂」乃納蘭生前所題，感念至甚，作《惠山題壁》二首，《楝亭集》「楝亭詩鈔」卷二收錄。

曹寅的楝亭更是文友聚會的雅靜之所，文前提到的《楝亭夜話圖》就是在此處文人雅集的例證。康熙二十三年，曹寅請人為其父生前所置楝樹、楝亭，繪圖十幅，遍訪高人儒士，在其上題跋題詠，集成《楝亭圖詠》一冊傳世，本文所及陳恭尹、毛奇

齡、鄧漢儀、尤侗、嚴繩孫、梁佩蘭、徐乾學、宋犖、王鴻緒等都有詩詞跋文墨跡在其上。

另據尤侗的《楝亭圖詠》跋文云：「予在京師，於王阮亭祭酒座中，得識曹子荔軒。」王阮亭即王士禛，歷官國子監祭酒、詹事府少詹事、戶部侍郎、左都御史、刑部尚書。曹寅於京師與其相識後便成了他在家中詩友聚會的常客，並籍此得識尤侗等一批鴻儒。王士禛人稱詩壇領袖，曹寅對其十分推崇，《楝亭集》收入多首與其唱和交遊的詩作，如《題〈彭蠡秋帆圖〉和阮亭》《旅壁讀阮亭渡易水詩，且述牧齋、西樵句感賦》《南轅雜詩》等。

### 衙署同僚　同氣相求

曹寅一生交友，不乏同朝同地為官的同僚，共同的利益，相同的愛好，共同的人生取向將他們之間的情感緊密地連綴到一起。這裏例舉其墨跡被收入小莽蒼蒼齋的宋犖、徐乾學、陳鵬年、王鴻緒等。

宋犖（1634—1714），歷官通永道僉事、江蘇巡撫、吏部尚書。平生精鑒藏、善畫、淹通典籍、練習掌故。其詩文與王士禛齊名，有多部詩文集傳世。宋犖任江蘇巡撫時恰值曹寅為江寧織造，兩人的友誼便從此開始。康熙南巡，二人奉旨共同負責接駕，共同授命修葺明孝陵，合作編纂《資治通鑑綱目》等典籍，閒暇一同出遊，不時與文人騷客雅聚論作詩文。《楝亭集》收入與之唱和的詩作多篇。宋犖為官、為文、為人，對曹寅影響頗深，他們同為康熙帝的股肱之臣，這層關係又為二人的友情增添了另類色彩。

徐乾學（1631—1694），康熙九年（1670）殿試一甲第三名，進士及第，也就是人們所說的探花。官至左都御史、刑部尚書。

曹寅早年與之相識與納蘭性德有關，有說他們曾同拜徐為師，直至一生都沒間斷交往，直到徐離世，曹寅晚年主持揚州書局刊刻古籍，與徐氏後人尚有往來。徐乾學在《楝亭圖詠》的跋詩給予曹寅父子很高評價。從《楝亭書目》中可見，曹寅對徐乾學的著述多有收藏，徐的為官為學對曹寅有着很深的影響。

陳鵬年（1664—1723），曾任江寧知府，與曹寅同朝同時同地為官。因讒言所害，兩番被貶甚至被拘囚，曹寅念陳剛正耿直，百姓擁戴，乘康熙帝南巡駐蹕織造府的機會，「免冠叩頭，為鵬年請，至血被面」[10]，始得「上意解」，恕其無罪，後世傳為佳話。同在江寧，織造與知府必有割不斷的聯繫，從此二人相從甚密。康熙四十八年曹寅應詔進京，陳鵬年知其北行，相念甚切，賦詩為念。

王鴻緒（1645—1723），進士出身，官至戶部尚書。曹寅與之往來，還要追溯到 1672 年的順天鄉試，王鴻緒與納蘭性德為同榜舉人，或因於此，之後兩人一直有交往。《楝亭圖詠》有王鴻緒題詠。

## 文人雅士　社會名流

曹寅交遊人物中還有一批在當時社會知名度極高的文士名流，如納蘭性德、吳兆騫、洪昇、趙執信等。其中趙執信有墨跡被收入小莽蒼蒼齋。

趙執信（1662—1744），號秋谷，十八歲中進士，入翰林授編修，參與《大清會典》編纂。康熙二十八年（1689），因「國

---

[10] 轉引自：王利器，《李士禎、李煦父子年譜》，《近代中國史料叢刊三編》第 4 輯 34，文海出版社 1985 年。

恤」⑪期間參與觀演《長生殿》被革職，此後遠離官場，返鄉築園，詩酒作歌，四方遊歷、浪跡江湖數十年之久。曹寅與之交往雖查無明確記載，但推測與他助洪昇創作《長生殿》相關，曹寅平生喜戲曲，與洪昇往來甚密，而趙又是洪昇好友。康熙四十二年（1703）末，「洪昇為曹寅所改編的雜劇《太平樂事》作序，曹寅有詩贈之，並兼及趙執信。」⑫次年，洪昇到曹府搬演《長生殿》。趙執信被罷官後，有詩人屈復詠《曹荔軒織造》「直贈千金趙秋谷」句，由此推斷曹寅與趙沒間斷過往來，而且對其常有資助。曹寅與趙執信之間的詩詞往還也多有記載。康熙四十四年（1705），趙執信去揚州曹寅主持的全唐詩局，留詩《寄曹荔軒（寅）使君真州》，曹寅有《和秋谷見寄韻》酬和。

曹寅晚年，授命揚州書局主持《全唐詩》刊刻，僅康熙欽點就有十餘名翰林參與其中，可謂文人薈萃，曹寅藉此結交了更多的文友。僅小莽蒼蒼齋所收之墨跡就有彭定求、查嗣瑮、汪士鋐等。

上述簡要介紹了小莽蒼蒼齋所藏墨跡中部分與曹寅交遊的人物，因篇幅所限，不便一一例舉，詳情可閱讀下文之小傳。

## 三　曹寅交遊活動啟示

誠然，本文所及只是墨跡被收入小莽蒼蒼齋的曹寅好友，而小莽蒼蒼齋所收入的又不過是曹寅好友中墨跡得以流傳於世的一小部分，如我們耳熟能詳的名家納蘭性德、李煦等，並未囊括。

---

⑪　時為皇貴妃佟佳氏（後追謚孝懿皇后）薨，尚在喪期。
⑫　方曉偉，《曹寅評傳年譜》，廣陵書社 2010 年 5 月，第 403 頁。

由此，我們可從小莽蒼蒼齋這個相對微觀但足以令人驚詫的文物資料中，想像出當年曹寅的交遊圈是多麼的龐大。

綜上，可以看到曹寅交友主要通過這樣幾個渠道：一是前朝遺老與父輩有舊交者，除了原本就是曹璽的朋友外，還有舅父顧景星（1621—1687）。有專家考證，曹寅生母顧氏即顧景星之妹，顧景星入博學鴻詞科，正值曹寅在朝廷任職侍衛，與顧交往中得識顧薦舉眾友。二是借朝廷舉博學鴻詞科，著意結識那些才華橫溢的天下名士。三是憑職務之便結識同僚。四是通過參與各種詩會筆會、文人雅集、組織刊刻古籍等文化活動，結識更多的文友。

這些渠道產生的先決條件當然是曹寅本身具備一定水平的文學素養。史載曹寅從小酷愛詩文，喜作劇曲，四歲可辨四聲，二十歲就編輯詩稿《野鶴堂草》[13]。常言封建社會是文人相輕，而我們所見的康熙盛世則是一個文人相親的時代。超常的文才、共同的愛好，使得曹寅在交遊中如魚得水、遊刃有餘。此外，曹寅還享有一個特殊渠道，即是與當朝皇帝的密切關係以及曹家的社會威望。曹寅與康熙帝的關係前文已述，曹寅是很少一部分有給皇帝上密摺的特權之臣，被視為心腹。康熙帝有意令曹寅打探密報江南官吏行為操守，然而那些無權進摺者，包括巡撫、督撫等封疆大吏，都不免對其俯首，甚至整天戰戰兢兢，生怕密摺內容牽涉自己。憑此，曹寅就很容易將眾臣聚攬於門下。另有研究者認為，曹寅是康熙帝有意利用其文化之長「以其所負使命網羅江南名士……使這一批人團結在『斯文一脈』的旗幟之下，從而消

---

[13]　本詩稿並未刊印，已佚失。

除民族隔閡……」⑭ 用現在話說就是兼做統戰工作。果若如此，曹寅在任間通過如上渠道和便利條件廣結名儒，不斷壯大自己的交遊圈，還有着一層不可言說的政治意義。

而我們所看到的則是，曹寅平生談笑皆鴻儒、往來無白丁，所蘊涵的文學價值和意義，那就是它正孕育着半個世紀後一部偉大作品的誕生。

如今，曹寅交遊圈人物的詳細狀況已經成為紅學研究中家世考證的組成部分。筆者堅信，沒有這些文人儒士的影響，就不會有曹寅文壇上的輝煌；沒有對曹寅文采風流基因的傳承，也不可能會有曹雪芹的《紅樓夢》。

⑭ 王利器，《李士禎、李煦父子年譜》，《近代中國史料叢刊三編》第 4 輯 34，文海出版社 1985 年，第 9 頁。

# 與曹寅相關的三十位清儒及其墨跡

石中琪

## 曹　寅

　　曹寅（1658－1712），字子清，又字幼清，號荔軒，又號楝亭、雪樵、柳山、柳山居士、柳山聱叟、西堂掃花行者，亦署紫雪庵主、棉花道人、鵲玉亭、盹翁、嬉翁等。順治十五年（1658）九月初七生於北京，康熙五十一年（1712）七月二十一日卒於揚州。

　　曹寅為曹璽長子，母孫氏為康熙帝玄燁保姆[①]。曹寅一生深得康熙帝信任，約十八歲入宮任康熙帝的侍衛，約二十歲擢鑾儀衛整儀尉，尋遷治儀正。康熙二十三年（1684）曹璽病，卒於江寧織造署，玄燁特晉升曹寅為內務府慎刑司員外郎，命其協理江寧織造事務。次年曹寅奉旨返京，歷任內務府會計司、廣儲司郎中，兼正白旗包衣第三旗鼓佐領。康熙二十九年以內務府廣儲司郎中出任蘇州織造，三十一年調任江寧織造，直到康熙五十一年去世為止。

---

① 此處「保姆」滿人或稱為「教引嬤嬤」。除照顧生活起居外，還會擔負幼兒教育和引導的責任。

其間，從康熙四十年開始連續八年承辦龍江、淮安、臨清、贛關、南新五關銅觔；自康熙四十三年開始與蘇州織造李煦輪番兼任巡視兩淮鹽課監察御史。同時，隨時訪查江南吏治民情，向玄燁專摺奏報。康熙三十八年、四十二年、四十四年、四十六年玄燁南巡途經南京，皆以江寧織造署為行宮，曹寅四次參與接駕。康熙四十三年因捐修寶塔灣行宮、接駕「勤勞誠敬」，特加通政使司通政使職銜。康熙五十一年七月曹寅病重，玄燁特命快馬數千里疾馳送藥搶救。曹寅病故後，虧空織造公款白銀近三十萬兩，玄燁乃命兩淮巡鹽御史為之填補，並命其子曹顒繼任江寧織造；不久顒死，又命將其弟曹荃之子曹頫過繼給曹寅承嗣繼職。

曹寅多才藝，知識面廣泛，他喜吟詠，詩、詞、歌、賦、文、曲等無所不涉，無所不精，寫作終生不輟，早年所作《荔軒草》即已深得時人讚賞。現存《楝亭詩鈔》八卷、《楝亭詩別集》四卷、《楝亭詞鈔》一卷、《楝亭詞別集》一卷、《楝亭文鈔》一卷。他還擅書畫、精賞鑒、喜收藏、愛作劇曲。著有雜劇《北紅拂記》《太平樂事》《虎口餘生》《續琵琶》等。曹寅藏書極富，又喜刻書，曾彙刊前人文字音韻書為《楝亭五種》、藝文雜著為《楝亭藏書十二種》，校勘精審。內廷御籍多命其董督，雕鏤之精，勝於宋槧。後世稱「康版」者，即曹寅首創。現存《全唐詩》等書即曹寅兼任兩淮巡鹽御史時，受命於揚州主持刊刻的。此外，他還嫻於弓馬騎射，熟諳朝章國體，可謂文武全才。曹寅又喜廣交當時天下名仕，尤其與諸多明末遺老士人，己未博鴻科文士及江淮名士有廣泛交往，這一點從他的《楝亭集》所收大量的酬唱詩詞中足見一斑，正可謂：談笑皆鴻儒，往來無白丁。

曹寅為《紅樓夢》作者曹雪芹的祖父，曹雪芹不僅繼承了其性格愛好尤其文學才華，更主要的是將之所生活的時代，也可以說是曹家由盛極轉衰落的時期作為背景素材寫進了《紅樓夢》。

若仔細研讀這部小說，曹寅生活時代的影子及《棟亭集》所涉內容俯拾皆是。總之，沒有曹寅就很難有後來曹雪芹的《紅樓夢》。

本書收曹寅《行書七言律詩軸》一幅，綾本，縱 139.4 厘米，橫 54.2 厘米。此軸行書七律，見於《棟亭詩鈔》卷一，題為「沖谷四兄寄詩索攜臂圖並嘉余學天竺書」。原詩二首，為依沖谷韻奉和之作。此軸僅錄其中一首，以就教於蕉庵主人。詩句略有改動，「長城終古」刻本作「長城近日」，「費除」刻本作「廢除」。刻本將詩軸的落款稍加改動作為標題，如在「沖谷」之後加了「四兄」二字，「嘉予」改成「嘉余」，「解天竺書」改為「學天竺書」。「沖谷」，即為曹鋐，號松茨，乃曹寅之族兄，行四，世居豐潤。《棟亭詩鈔》卷二有《松茨四兄遠過西池，用少陵『可惜歡娛地，都非少壯時』十字為韻，感今悲昔，成詩十首》；《棟亭詩別集》卷二有《沖谷四兄歸浭陽，予從獵湯泉，同行不相見，十三日禁中見月感賦兼呈二兄》等詩，皆詠與曹鋐事。下款「己巳」為康熙二十八年（1689），曹寅時年三十一歲。

# 玄 燁

玄燁（1654—1722），愛新覺羅氏，清朝第 4 位皇帝，也是清軍入關以後的第二位皇帝，廟號聖祖，年號「康熙」，世稱「康熙皇帝」。玄燁為清世祖福臨即順治帝第三子，八歲即位，十四歲親政，在位長達六十一年，開創中國最後一個封建盛世。

順治八年（1651），攝政王多爾袞死後被定重罪，福臨將多爾袞的正白旗收歸自己掌管，原屬正白旗的曹家由王府包衣轉為內務府包衣，成為皇帝家奴，隨即曹寅之父曹璽也由王府護衛升任內廷二等侍衛。三年後，玄燁出生。按清廷制度，凡皇子、皇女出生後，一律在內務府三旗即鑲黃、正黃、正白三旗包衣婦人

曹寅 行書七言律詩軸
綾本 縱139.4 橫54.2 1689年作

釋文

再報東皋一尺書，哦詩松下晚涼如。
長城終古無堅壘，末路相看有敝廬。
甚願加餐燕玉暖，少憂問病梵天虛。
鬢絲禪榻論情性，遠匣蟲魚已費除。

文註及落款

冲谷寄詩，索擁臂圖，嘉子解天竺書，奉和舊作。己巳孟夏，蕉庵納涼，承教屬書並求斧政。曹寅。

鈐印

曹寅之印（半朱文半白文方印）、西農（朱文方印）、聊復爾爾（白文長方印）

玄燁　行書臨米芾詩軸
綾本　縱 168.5　橫 40

瑞闕龍樓峻，宸庭鳳掖深。

才良寄天緯，趨拜似朝簪。

飛鵩看來影，喧車識駐音。

重軒輕霧入，洞戶落花侵。

聞有題新翰，依然想舊林。

同聲慚卞玉，謬此託韋金。

文註及落款

臨米芾。

鈐印

康熙宸翰（朱文方印）、敕幾清晏（朱文方印）、日鏡雲伸

（朱文橢圓印）

收藏印

吉林宋季子古歡室收藏金石圖書之印（朱文方印）、鐵梅真

賞（白文方印）、陳慶和印（白文方印）

當中，挑選奶媽和保姆。曹璽之妻孫氏夫人，即被選為康熙的保姆。從此，曹家與皇帝的關係也就更加密切。康熙二年（1663），擔任內務府營繕司郎中的曹璽被任命為江寧織造，負責織辦宮廷朝堂官用綢緞布匹及皇帝交付的其他差使，充任皇帝耳目。康熙十六年、十七年，玄燁兩次接見曹璽，賞蟒袍，贈一品尚書銜，並賜親手書寫「敬慎」匾額。康熙三十八年四月，玄燁南巡迴鑾駐蹕江寧織造署，曹寅奉母朝謁，玄燁「見之色喜，且勞之曰：『此吾家老人也』。賞賚甚厚。會庭中萱花正開，遂御書『萱瑞堂』三大字以賜。」[②] 曹寅為曹璽長子、曹雪芹之祖父，少年即入宮做侍從，後為玄燁侍衛，一生深受玄燁的賞識和信任。玄燁在位期間，曹家三代四人曹璽、曹寅、曹顒、曹頫任江寧織造一職達四十餘載。《紅樓夢》中「赫赫揚揚，已將百載」之賈府，即是此間曹家生活的寫照。

　　一般認為《紅樓夢》中元春省親的故事原型本於玄燁南巡。《紅樓夢》第十六回曾借老奴趙嬤嬤與當家人王熙鳳之口談及「太祖皇帝仿舜巡的故事」，脂批：「借省親事寫南巡，出脫心中多少憶昔感今。」即為一例。康熙晚年，儘管曹家出現大量虧空而漸次走向衰落，但在康熙帝的庇護下仍可相安無事，直到雍正即位，曹家的厄運才接踵而至，江南三織造猶如《紅樓夢》中「一損俱損、一榮俱榮」的四大家族忽喇喇似大廈傾了。

　　玄燁好學工書，尤愛董其昌書，常以書作贈廷臣和外國使臣。本書收入玄燁行書錄米芾詩軸，綾本，縱 168.5 厘米，橫 40 厘米。書法內容為唐朝詩人鄭愔五言古詩一首《同韋舍人早朝》，個別文字與原詩有差異。

---

② 馮景《解春堂文集·萱瑞堂記》。

# 周亮工

　　周亮工（1612－1672），字元亮，號櫟園，又有陶庵等號，學者稱櫟園先生、櫟下先生。明末清初文學家、篆刻家、收藏家。原籍河南祥符（今開封市祥符區），早年移居金陵（今江蘇省南京市）。崇禎十三年進士，官至浙江道監察御史。清軍入關，從南明福王於江寧。入清後授兩淮鹽運使，累擢福建左布政史，遷戶部右侍郎，康熙初任山東青州海防道，調江南江安糧道。一生飽經宦海沉浮，曾兩次下獄，被劾論死，後遇赦免。生平博極群書，愛好繪畫篆刻，工詩文，崇仰杜甫；精鑒賞，收藏書畫金石極富。著有《賴古堂集》《因樹屋書影》《畫人傳》等。

　　康熙六年（1667），周亮工代理安徽布政使；不久，任職江寧「監察十府糧儲」，因而與時任江寧織造的曹璽相交。據《棟亭集・重修周櫟園先生祠堂記》記載：「康熙二年（1663），曹寅『卯角待先司空③於江寧』」。少年曹寅讀書棟亭下，遂與之熟識，並得周亮工指點讀書：「常抱置膝上，命背誦古文，為之指摘其句讀」。康熙十一年（1672），周亮工去世。約在本年，揚州人為周亮工建祠堂，以示紀念。康熙三十二年（1693），曹寅「繼任織部，親拜公墓」。康熙四十一年（1702），曹寅向高士奇「求櫟園藏畫」④。

　　康熙四十四年（1705），周亮工次子周在都（字燕客）「以奉政大夫同知揚州府事」，與曹寅「同宦是邦」⑤。康熙四十六年

③　此處指曹璽。
④　見《棟亭集・棟亭詩鈔》卷四。
⑤　此時曹寅任江寧織造，同時任兩淮巡鹽御史，署揚州使院。見《重修周櫟園先生祠堂記》。

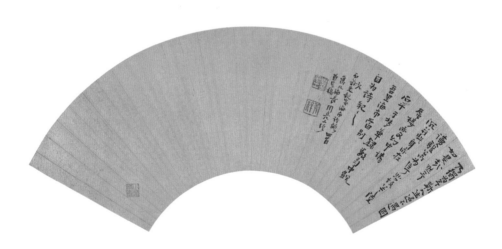

周亮工　行書七言律詩扇面
泥金箋　縱 52.6　橫 16.5

一

我曾觀海向膠萊，今見塩官蜃市開。
別自有天宣日月，不從平地矗樓臺。
驚濤醃出千形影，罨畫粧成五色堆。
莫道須臾歸幻妄，滄桑嘗報識三回。

二

霞綺如施步障來，支機石畔錦初裁。
仙人擲杖銀橋渡，帝子鳴鑾絳闕開。
天上劉安沖舉宅，雲邊徐福望鄉臺。
大夫本是乘槎使，不讓登高作賦才。

三

面面埃塵迴自收，目窮還上一層樓。
珊瑚出網高千尺，紺碧為城衛十洲。
列子御風隨去住，馮夷鼓浪任沉浮。
莫登秦住山頭望，惆悵驪山卜一丘。

四

眾水朝宗自五湖，噓成宮闕望中孤。
參差山帶搖冰室，幼渺煙鬟拂玉壺。
黿戴靈峯雄四極，鸞棲奇樹粲三珠。
獨憐孤子波沉後，吾里蜃樓別有區。

文註及落款

六至登，登日觀樓，海上三山鼎峙，無所謂市也，神弗余應，則遂並長公事疑之。作令北海，孤山故有山市，較海尤幻。長社邢公一見之，為圖示予，予則三載于灘，未之見也。塩官舊不聞海市，吾石平獨遇之，予所歷人恒見之，乃獨為予新，人生遇不遇，固如是哉！然予讀駿公所為序，悲故土之陸沉，並此身亦在蜃樓變幻中，觀吾里海市，當別自為詩紀之。請石平于夢華錄數卷中，次石翁老親家海市詩韻四首，舊北海長周亮工頓首具稿。

鈐印

周亮工印（白文方印）、元倞（朱文方印）、一路青山到武夷（朱文方印）

收藏印

小莽蒼蒼齋（朱文方印）

（1707），揚州人為周亮工「復為重新其宇」，周在都「以余世好，囑為記」。曹寅作《重修周櫟園先生祠堂記》。

曹寅一生對周亮工頂禮膜拜。《楝亭書目》收周亮工著作多種：《櫟園書目》，大梁周減齋家藏，一卷一冊（《楝亭書目》卷一《書目》）；《閩小記》，本朝，櫟下周亮工撰，四卷二冊（《楝亭書目》卷二《地輿》）；《讀畫錄》，本朝，周亮工撰，四卷，一冊（《楝亭書目》卷三《書畫》）；《同書》，本朝，大梁周亮工輯，四卷，一函四冊（《楝亭書目》卷三《說部》）；《賴古堂印譜》，本朝，浚儀周亮工集，四卷，一函四冊（《楝亭書目》卷三《雜部》）。

周亮工善書，尤擅分隸，包世臣稱其草書為能品下。本書收周亮工作品行書七言律詩扇面，泥金箋，縱 52.6 厘米，橫 16.5 厘米。扇面行書內容為自作《海市詩》七律四首，寫呈「石翁」。石翁即題記中所稱之石平，吳偉業《梅村家藏稿》卷三十九《海市記》載：「石平張姓，大梁人，官兩浙觀察史。與亮工為親家。會與偉業詳述海市見聞。」周亮工此詩描繪了在鹽官（此指登州）見到的海市即三山鼎峙情景，由此而聯想到蘇軾當年在此所見山市多奇景，使人生疑的景象。周亮工在詩後記《駿公所為序》，實即《海市記》，非序文也。此四詩據查《賴古堂集》未收，當是晚年之作。

## 鄧漢儀

鄧漢儀（1617－1689），字孝威，號舊山，別署舊山農、舊山梅農，晚號缽叟。祖籍蘇州，明末清初的詩人，著有《淮陰集》《官梅集》《過嶺集》《慎墨堂詩拾》《青簾詞》等。

鄧漢儀為崇禎八年（1635）吳縣諸生，早年從海寧查繼佐（號

伊璜）習舉業，後加入復社。康熙十八年（1679），詔試博學鴻詞科，故意不用規定之句式，且畢卷早出，因而不第，然以年老授中書舍人。吏部尚書、大學士馮溥欲留其修《明史》，鄧固辭不受，回歸田園。

鄧漢儀通經史百家之籍，博洽通敏，尤工於詩，被譽為清初詩壇上「雅頌領袖」。其編著的《天下名家詩觀》三集四十卷，「皆選輯國初諸人之作」⑥，而其收有曹寅早年詩作。

康熙十七年之前，曹寅編有詩集《野鶴堂集》。這是有據可查的曹寅第一本詩集。由鄧漢儀輯，本年揚州慎墨堂刻本的《天下名家詩觀（二集）》共十五卷，卷十三錄曹寅詩三首：《歲暮遠為客》，《雪霽寄靖遠、賓及兩兄》和《秋夜山居柬芥庵上人》。鄧漢儀於詩前作曹寅小傳云：「曹寅，子清，雪樵。奉天遼陽人。《野鶴堂集》。」

鄧漢儀輯曹寅第一首《歲暮遠為客》，是曹寅早年得意之作。全詩如下：

> 曉燈寒無光，驅馬別親故。殘月墮楓林，荒煙白山路。
> 十年遊子懷，惜此歲華暮。載詠無衣章，何以蒙霜露。

全詩寫室外別親所見之景，抒發遊子離家之情。景中有情，情中含景。後來沈德潛將其輯入《國朝詩別載》卷二十；鐵保將其收入《熙朝雅頌集》卷第九「家數」。

康熙二十三年（1684），曹寅的父親曹璽在江寧任所去世後，曹寅將父親在江寧織造署所植楝樹、所蓋楝亭，請人繪成十幅圖

---

⑥ 引自《四庫全書總目提要·集部總集類存目》。

邇來弟又有《詩品》之選，每位一冊，而詩有去取，務干精當，不似松陵之一味糊塗。已刻有梁司農、王宗伯司馬及王給諫《北山》之集，而阮亭公祖《蜀道集》先曹升老有寄者，而阮老又有改本，云付先生寄與蛟門，今蛟門已于六月六日北上，或竟寄至弟處亦可。蓋蛟老欲刻其詩入《詩品》也，附請。不盡所言，惟餘神往。

文註及落款

弟名單肅。季夏上浣文選樓。沖。

維揚鄧孝威寄

鄧漢儀　致梅清
紙本　縱 17　橫 55.5

小斝葐蒀齋與《紅樓夢》

釋文

弟之癙寐于瞿山先生也至矣。近得其
詩，復得其畫，而恨未獲見其人。然詩
畫中具有先生真性情、真標格，則又何
必接聲音笑貌，始為得見先生也。
前癸丑所寄佳稿，弟已同耦長兄諸位同
時授梓，今印寄覽，後吳門所寄愚袖一帙，
則尚珍諸篋笥，畫筆則時時不離愚袖耳。
蔡玉老古詩在陶、謝間，為近今所少，
弟亦錄數篇借光拙選矣。茲有旌邑王如
成兄攜弟所選《詩觀初集》來遊珂里，
意圖覓利，望先生推分薦揚。俾其稍有
所得，則不虛弟一番說項，而先生為拙
選廣通，則感又在弟。不獨王生也，
切切！

畫，遍訪高人逸士，題跋歌吟，成《棟亭圖詠》一冊。其中有鄧
漢儀跋詩四章：

> 棟之樹：其葉青青；濃陰密佈，春晚彌榮。念昔司空，
> 始縛茅亭；聚此雙鳳，口授六經。
> 棟之樹：其幹直上；映日干雲，和風遠覘。樹以益茂，
> 人今何向？攀條執枝，能不悽愴！
> 棟之樹：其味最苦；當年植斯，用垂朴魯。今日相對，
> 如聆咳吐；敢不恪共，先訓是努。
> 余聞公子：敬奉官守；帝鑒其誠，眾服其厚。由於趨
> 庭，謀三不朽；今者見樹，惟有稽首。
> 《棟亭》四章，為荔軒、筠石兩先生題，兼正。舊山鄧
> 漢儀拜書。

鄧漢儀與曹寅的長期密切交往，似乎影響了之後曹雪芹創作
《紅樓夢》後四十回的構思。《紅樓夢》第一百二十回臨近結尾，
無名氏繼作者寫道：「看官聽說：雖然事有前定，無可奈何。但
孽子孤臣，義夫節婦，這『不得已』三字也不是一概推委得的。
此襲人所以在又副冊也。正是前人過那桃花廟的詩上說道：千古
艱難惟一死，傷心豈獨息夫人！」這裏因嗟歎襲人引用的「前人」
名句：「千古艱難惟一死，傷心豈獨息夫人！」正是出自鄧漢儀
的詩作《題息夫人廟》。同代人鄧漢儀的詩句被寫入《紅樓夢》
小說中，此事耐人尋味。

本書收鄧漢儀致梅清信札一通。梅清（1623－1697），字淵
公，號瞿山，安徽宣城人，明末清初知名山水畫家，尤擅繪黃山
奇松。

# 尤侗

尤侗（1618－1704），字同人，一字展成，號悔庵、西堂，晚年自稱艮齋。江蘇長洲（今蘇州）人。曹寅好友。

康熙十八年（1679），召試博學鴻詞科，授翰林院檢討，時年六十二歲，參與纂修《明史》，歷官侍講。尤侗工詩詞，尤精戲曲，作品有《讀離騷》《桃花源》《清平調》《吊琵琶》《黑白衛》五部雜劇和一部傳奇《鈞天樂》，等等。詩文多新警而雜以詼諧，著有《鶴棲堂集》《西堂集》等，受到當時文壇名流的激賞。康熙帝稱其為「真才子」，「老名士」。

康熙十九年，年僅二十三歲的曹寅在時任國子監祭酒王士禛的席中得以結識尤侗。這可在後來尤侗為曹寅《棟亭圖》所作跋詩內容得到證實，其文曰：「予在京師，於王阮亭祭酒座中，得識曹子荔軒。讀其詩詞，宛有烏衣之風，詢其家世，知為完璧司空公子。蓋司空織造金陵者，二十年所矣。故予聞其名，歎為是父是子……」康熙二十二年，尤侗因年老告歸，家居蘇州。《蘇州府志》卷二十八：「尤侍講侗宅，在新造橋，有鶴棲堂，聖祖仁皇帝御書賜額，園曰亦園，有揖青亭、水哉軒。」康熙二十三年曹璽病故，曹寅寄《棟亭圖》給尤侗，侗於臘月為之題詩。傳世《棟亭圖詠》有尤侗詩與賦各一。康熙二十九年，曹寅出任蘇州織造，時與尤侗同居一城，故往還過從甚密。寅曾數度應邀赴尤侗家園揖青亭之約，有招飲、觀劇之舉。康熙三十一年（1692），曹寅改編《北紅拂記》，邀尤侗觀賞，因此侗作《題北紅拂記》記之，史載，曹寅在蘇州任職間，常與尤侗探討戲曲理論與創作問題，後來曹寅在戲曲創作上成果斐然，和他與尤侗的交往並受其影響有關。

尤侗《自撰年譜》載：「康熙二十九年庚午，年七十三歲，

釋文

衡陽歸信在春先，又逐東風向朔天。

錦字獨啣千里月，蘆花猶帶五湖煙。

頻催短漏青門畔，似和哀箏紫塞邊。

正是離人聽孤喚，十三弦柱自淒然。

（長安旅夜聞春雁聲）

春信江城到早梅，南枝已發北枝催。

千林香影隨風散，一夜寒光帶雪開。

驛使相逢誰載酒，羈人遠望獨登臺。

高樓且莫吹長笛，好待孤山處士回。

（憶江南早梅）

落款

限韻二律，呈修翁老先生笑正。長洲尤侗。

鈐印

尤侗之印（朱文方印）、悔庵（白文方印）、

長洲（朱文長方印）

收藏印

太平花簃（朱文方印）

尤侗　行書七言律詩扇面
紙本　縱 17　橫 51

小荇蒼蒼齋與《紅樓夢》

八月與織部曹子清寅、余澹心懷、梅公變鼎、葉桐初藩會飲揖青亭賦詩。」曹寅《楝亭詩鈔》卷二《尤悔庵太史招飲揖青亭即席和韻》，即是步尤侗韻之作。

康熙三十年（1691）十二月初一，正值曹寅母孫太夫人六十大壽，尤侗特意為孫氏夫人做壽，並撰《曹太夫人六十壽序》，盛讚孫氏嫻習文史，具備「婦道」「妻道」「母道」，「宜其協參司空，光顯鴻業，兼能玉二子以有成」。康熙三十一年，曹寅奉旨從蘇州調往江寧織造任，次年，吳人為曹寅建生祠於虎丘，尤侗作《司農曹公虎丘生祠記》。尤侗與曹寅交往之厚，由此可見一斑。

本書收尤侗行書七言律詩扇面一幅，紙本，縱 17 厘米，橫 52 厘米。內容為自作《長安旅夜聞春雁聲》及《憶江南早梅》七律各一首，收錄在《尤太史律詩》卷二。

## 鄭 簠

鄭簠（1622－1693），字汝器，號谷口，別署谷口農、谷口惰農、谷口農民、谷口老農等，世稱谷口先生，清初碑學大家。原籍福建莆田，祖上遷居江寧（今江蘇南京）。

鄭簠秉承父祖醫術，以行醫為業，終生不仕。然工詩詞，擅書法，精篆刻，尤以八分隸聞名，其自少時即矢志攻研隸書，精研漢碑三十餘年，家藏古碑四櫥，遍覽山東、河北漢碑遺存。在對漢隸追本溯源的探索與創作實踐中取得極高成就，開創清代隸書風氣名家之一。鄭簠與傅山、朱彝尊均有交往。朱彝尊《贈鄭簠》詩云：「金陵鄭簠隱作醫，八分入妙堪吾師。揭來賣藥長安市，諸公袞袞多莫知。伊余聞名二十載，今始邂逅嗟何遲。」並推評他的隸書為「古今第一」。

曹寅與鄭簠相識當早在京師時期，出任蘇州織造期間與鄭簠亦多往來，《棟亭詩鈔》卷二有《鄭谷口將歸索贈》《由普德至天界寺，入蒼翠庵看梅，曾為谷口別業，漫題二首》，皆贈鄭簠之作。

據《國朝金陵詩徵》卷四，鄭簠有《棟亭詩贈曹荔軒》，全詩如下：

> 棟亭在何所？司空江左署。
> 綺樹既扶蘇，虛亭猶曲注。
> 垂珠瑟瑟葉清清，繡虎當年此授經。
> 手澤未忘應有築，詩篇遠播總難形。
> 長揚扈從聲華著，建樹凌雲喬梓處。
> 即今雲錦庇三吳，斗貫支機超八柱。
> 三吳之署雖無此，棟亭堂構相接比。
> 此棟常存心臆中，嗣公移孝能作忠。
> 遂使扶蘇猶曲注，江左手植排蒼穹。

應為題寫《棟亭圖》之作，但傳世《棟亭圖詠》不見此詩。

本書收鄭簠作品為隸書《孟浩然秋登蘭山寄友》詩軸，紙本，縱 171.4 厘米，橫 93.2 厘米。

## 毛奇齡

毛奇齡（1623－1716），原名甡，字初晴，又字大可、于一、齊于，號秋晴、晚晴等，紹興府蕭山縣（今杭州市蕭山區）人。以郡望西河，學者稱「西河先生」。清初經學家、文學家。

毛奇齡為明末諸生，清初曾參與抗清，流亡多年。康熙十七年詔開博學鴻詞科，被薦舉，次年應試，授翰林院檢討、國史館

纂修，參與纂修《明史》。治經史及音韻學，著述甚富，有《西河合集》，分經集、史集、文集、雜著，共四百九十餘卷。奇齡與弟萬齡並稱為「江東二毛」；又與毛先舒、毛際可齊名，稱「浙中三毛，文中三豪」。學者李塨、「揚州八怪」之金農等皆出其門下。

康熙十八年博學鴻詞科時，曹寅正在京任鑾儀衛治儀正，或曾參與考試接待事宜，又因舅氏顧景星與各省來京的遺老耆宿相識，與之建立了較深的感情和友誼，而且其中大多數人在曹寅赴江南任織造後仍與其保持密切聯繫，毛奇齡即在此列。

《楝亭圖詠》卷二有毛奇齡《楝亭詩二首》：

<div align="center">（一）</div>

> 冬官相繼使江鄉，父子同披錦繡裳。
> 官閣依然梅樹在，丹陽重見柳條長。
> 牆西紫朵迎朝雨，苑角紅亭對夕陽。
> 每遇晚春花信滿，風前涕淚一銜觴。

<div align="center">（二）</div>

> 當年開府近長干，親見栽花傍井幹。
> 但過唐昌思玉蕊，再來舉院見文官[7]。
> 歌成蔽芾恩長在，認作梧檟淚未乾。
> 滿樹離離初結子，到今都是鳳凰餐。

> 荔翁曹先生開府江南，見其尊大人舊任時所植楝樹，慨然為歌，四方和之者累卷頁；予亦效矉，率成二首，並呈荔翁先生教定

<div align="right">西河　毛奇齡頓首具稿。</div>

---

[7] 原詩此處有註：「唐貢士舉院花名。」

釋文

北山白雲裏，隱者自怡悅。相望試登高，心飛逐鳥滅。愁因薄莫起，興是清境發。時見歸邨人，沙行渡頭歇。天邊樹若薺，江畔舟如月。何當載酒來，共醉重陽節。

落款

孟浩然秋登蘭山寄友一首。庚午嘉平月書，谷口鄭簠。

鈐印

鄭簠之印（白文方印）、脈望樓（朱文方印）、恭則壽（朱文橢圓印）

**鄭簠**　隸書孟浩然秋登蘭山寄友詩軸

紙本　縱 171.4　橫 93.2　1690 年作

釋文

舟山鷟鷟紫田芝，江左青箱數世遺。
方外茂仁稱令士，庭前王濟是佳兒。
下帷不計探花日，在泮剛逢采藻時。
猶記帝京來觀省，當樓親授鯉庭詩。

文註及落款

書為君祥年翁博粲，西河毛奇齡八十有九。

鈐印

毛奇齡印（白文方印）、文學侍從之臣（朱文方印）

收藏印

張允中藏（朱文方印）

毛奇齡　行書七言律詩軸
紙本　縱 120.5　橫 58

毛奇齡《西河合集・七言律詩》卷十葉十一則題曰《棟亭詩和荔軒曹使君作（有序）》，小序是：「曹使君，典織署。其尊人舊任時，手植棟樹，蔽芾成陰。使君因慨然登亭而歌，屬予和之。」第二首尾聯末也有註：「莊子：『非練實不食。』練即棟也。」

毛奇齡工書畫，善詩文。本書收其行書七言律詩一軸，紙本，縱 120.5 厘米，橫 58 厘米。內容為毛奇齡自作贈人之詩。

## 嚴繩孫

嚴繩孫（1623－1702），字蓀友，一字冬蓀，號秋水、藕漁，又作藕蕩漁人，常自署「勾吳嚴四」，印「西神布衣」。江蘇無錫人。清代著名詩人、書畫家。

嚴繩孫二十多歲即拋棄舉業，遊歷山水。順治六年（1649年），參加由江南名士吳偉業主盟的慎交社。順治十一年，與顧貞觀、秦松齡等 10 人結雲門社，時稱「雲門十子」。康熙十四年（1675），結識大學士明珠之子納蘭性德，遂成莫逆之交。

康熙十八年三月，朝廷詔舉博學鴻詞科，嚴繩孫受薦，力辭未果，應試僅賦《省耕詩》一首即退場。玄燁知其名，以「史局中不可無此人」取為二等榜末，授翰林院檢討，編纂《明史》。王士禛《池北偶談》「四布衣」條謂：「上嘗問內閣及內直諸臣以布衣四人名字，即富平李因篤、慈溪姜宸英、無錫嚴繩孫、秀水朱彝尊也。」是以四人有「四布衣」之名。後歷任日講起居注官、山西鄉試正考官、右中允兼翰林院編修、承德郎等職。康熙二十四年辭官歸隱。四十一年病逝，終年 79 歲。著有《秋水集》《無錫縣志》等。

嚴繩孫與曹寅同為納蘭性德「淥水亭雅集」舊友。嚴繩孫

與納蘭性德結識後，過從甚密，以至繩孫後來直接移居於性德府中。康熙十八年舉博學鴻儒後，陳維崧、朱彝尊、秦松齡、嚴繩孫、姜宸英、顧貞觀、梁佩蘭、曹寅、翁叔元、張純修、韓菼等便常聚於納蘭性德的淥水亭，吟詩作賦、研經讀史。《棟亭圖詠》第二卷有嚴繩孫題詩，第三卷有嚴繩孫繪圖並題字。

蔡元培先生的《石頭記索隱》是紅學史上索隱派的重要著作，認為《紅樓夢》是康熙朝政治小說，書中女子多指漢人。《紅樓夢》中惜春以藕榭為號，乃是隱指嚴繩孫藕漁之號；而稱四姑娘者，是影射嚴繩孫為薦舉鴻博四布衣之一。這種推測方式，被胡適稱為「猜笨謎」。索隱派此論雖失之偏頗，但也從一個側面反映了嚴繩孫曾與曹寅之間的一段交往。

嚴繩孫工書法，「六歲即能作徑尺大字」，詩文書畫皆擅。本書收其行書《柳枝詞》一軸，紙本，縱 128.8 厘米，橫 45.5 厘米。此軸行草五行，書柳枝詞二首。《秋水集》卷五收《柳枝詞》十首，此為第一、七首。

# 汪 琬

汪琬（1624－1691），字苕文，號鈍庵，又號鈍翁、玉遮山樵，晚號堯峯，世稱堯峯先生，清初著名文學家，江蘇長洲（今蘇州）人。

汪琬為順治十二年（1655）進士，授戶部主事，累官刑部郎中；康熙十八年（1679）舉應博學鴻詞科，授翰林院編修，纂修《明史》。汪琬為學主張「經世致用」，反對空談，對《易》《詩》《書》《春秋》和「三禮」均有研究，學術湛深。擅古文，與魏禧、侯方域齊名，並稱清初散文三大家。著有《鈍翁類稿》《堯峯文鈔》《汪氏傳家集》《姑蘇楊柳枝詞》等。

**嚴繩孫　行書柳枝詞軸**

紙本　縱 128.8　橫 45.5

小莽蒼蒼齋與《紅樓夢》

汪琬　行書五言絕句詩軸
綾本　縱 132.9　橫 49

釋文
五侯馳玉勒，俠客舞青萍。奚似雲亭上，湛思守一經。
世事了不關，深山弄泉石。嘯傲長松間，飛來鶴一隻。

文註及落款
為賓翁老年臺壽。汪琬。

鈐印
汪琬之印（朱文方印）、茗文氏（白文方印）

收藏印
拾得（白文長方印）、沐陽程氏收藏書畫印（白文方印）

康熙十八年博學鴻詞科，曹寅時年二十二歲，正在京任鑾儀衛治儀正，或曾參與考試接待事宜，又因舅氏顧景星與當日赴京之文壇名宿相識，並多有交往，建立了較深的感情和友誼，汪琬即是其中之一。曹寅《舅氏顧赤方先生擁書記》云：「子湘亦二十二年前於舅氏坐中相寬者，其云老輩，蓋同就徵之山西傅青主、關中李天生、長洲汪苕文、宜興陳其年、宣城施尚白，文采彪炳，風流映帶，神光奕奕，一時皆可想見者也。」文中「長洲汪苕文」，即指汪琬。

　　汪琬任編修時間很短，但彰顯的文采非凡。據清人余金[8]《熙朝新語》所載：「汪苕文琬，以鴻詞科改翰林院編修。入史館僅六十日，講史傳一百七十餘篇。遽以疾請歸，終不復出。」

　　他的文名引起康熙帝的重視。《熙朝新語》又載：「甲子冬（康熙二十三年），聖祖南巡至蘇州，在籍諸臣恭迎聖駕於河干。上召撫臣湯斌諭曰：『汪琬久在翰林院，文名甚著，近又聞其居鄉不與聞外事，可嘉。』賜御書一軸以榮之。」此時，曹寅因父親新喪，正在江寧織造署料理喪事。康熙帝親至江寧，駐蹕織造府，派員致祭。他欽佩汪琬「文采彪炳」，康熙帝評汪琬「文名甚著」，又御賜書軸，曹寅與汪琬文友之間，大概會訊息交通，引為賞心快事的。

　　本書收汪琬行書五言絕句詩一軸，綾本，縱 132.9 厘米，橫 49 厘米，內容為自作五言絕句二首，為祝賓翁壽誕之作。

---

⑧　余金，為合著筆名，乃取徐錫麟、錢泳二人姓氏徐、錢各半而合成。

　　　　　　　　　　　　　　　　小荇蒼蒼齋與《紅樓夢》

# 陳維崧

陳維崧（1625－1682），字其年，號迦陵，江蘇宜興人。清初著名詞人，陽羨詞派領袖，與浙西詞派的朱彝尊並稱「朱陳」。

陳維崧為「明末四公子」之一的陳貞慧之子。天資穎異，幼有文名，曾被吳偉業譽為「江左鳳凰」。入清後補為諸生。康熙十八年，薦應博學鴻詞科，試列一等，由諸生授檢討，纂修《明史》，四年後卒於官。有《湖海樓詩集》《迦陵詞集》《陳迦陵文集》等。

康熙十七年詔開博學鴻詞科，徵舉名儒，明朝遺老陸續到京。曹寅於玄燁侍衛任上，因舅氏顧景星得與故老名士結識。曹寅《舅氏顧赤方先生擁書記》中有詳細記載。其中，陳維崧與曹寅交往尤為密切，《棟亭詩鈔》卷一《過陳次山寓居讀迦陵稿有感》，《詩別集》卷二《哭陳其年檢討》，《詞鈔》中《蝶戀花‧納涼西軒追和迦陵》，《詞鈔別集》中《貂裘換酒‧壬戌元夕與其年先生賦》等，都是《棟亭集》中留下的與陳維崧往來相關的直接記錄。

王朝瓈《棟亭詞鈔序》稱曹寅少時尤喜長短句。當陳維崧、朱彝尊應博學鴻詞科進京授官之後，曹寅「每下直，輒招兩太史，倚聲按譜，拈韻分題」相與庚和。曹寅之詞，頗受陳維崧影響，其晚年尚讀《迦陵詞》而一再追和之。

蔡元培先生的《石頭記索隱》曾認為《紅樓夢》是寫康熙朝的政治小說，書中女子多指漢人，而小說中史湘雲的形象即來自於陳維崧。

本書收陳維崧草書五言律詩一軸，紙本，縱 132 厘米，橫 57 厘米。作品內容為李白詩《送友人》。

釋文

青山橫北郭，白水繞東城。此地一為別，
孤蓬萬里征。浮雲遊子意，落日故人情。
揮手自茲去，蕭蕭班馬鳴。

文註及落款

康熙丙午春日，陳維崧。

鈐印

陳維崧印（朱文方印）、迦陵（白文方印）、推敲未穩（白文圓印）

收藏印

儀徵田氏種荊山房藏書印（白文長方印）

**陳維崧　草書五言律詩軸**
紙本　縱 132　橫 57　1666 年作

# 朱彝尊

朱彝尊（1629－1709），字錫鬯，號竹垞，又號醧舫，一作鷗舫，晚號小長蘆釣魚師、金風亭長，浙江秀水（今浙江嘉興）人。清初著名學者、詩人、詞人、藏書家。

朱彝尊早年參加反清活動，失敗後遊食四方。康熙十七年（1678），詔開博學鴻詞科，次年舉試，朱彝尊以布衣身份進京參加，授翰林院檢討，入直南書房。因輯《瀛洲道古錄》，私入禁中抄錄地方進貢圖書，被劾，降一級。後補原官，引疾乞歸。家居凡十八年，專心著述。康熙南巡江浙，召見行殿，進所著《經義考》，賜御書「研經博物」匾額。朱彝尊詩名甚著，與王士禛合稱「南朱北王」；為詞推崇姜夔，為浙西詞派的創始者，與陳維崧並稱「朱陳」。論詩主張取材博贍，認為凡學詩文當以經史為根底。其文多考據之作。通經史，參與纂修《明史》。編著有《古文尚書辨》《日下舊聞》《經義考》《曝書亭集》《靜志居詩話》《明詩綜》《詞綜》等。

康熙十七年，朱彝尊參加博學鴻詞科時與曹寅相識，並一直保持了長久的交往，建立了深厚的情誼。尤其是曹寅晚年在揚州書局主持編校刊刻古籍期間，朱彝尊成為曹寅非常重要的交往者。兩人有許多詩酒唱酬，在各自的集子中都有直接反映，朱彝尊《曝書亭集》中就有《曹通政寅自真州寄雪花餅》《五毒篇效曹通政寅用其首句》《五月晦，曹通政寅招同李大理煦、李都運斯佺，納涼天池水榭，即席送大理還蘇州》《題曹通政寅思仲軒詩卷》等詩，以及《重修江都縣旌忠廟碑》一文。其中曹寅《題樸仙畫五毒圖》及《再題》可見於《楝亭詩鈔》卷四。

《全唐詩》刊刻，朱彝尊雖然未能正式列名編修之中，但朱彝尊作為藏書大家和出版家，其藏書與出版的經驗和思想都對曹

釋文

天開彭蠡瀦南邦，石墨峯連羊角雙。
近說循聲過朔郡，定知詩派壓西江。
畫簾茗荚香生竈，夜閣琴絲月滿窗。
望眼側身非一度，相思聊復采蘭茳。
老夫歸田十載居，恒仰屋梁獨著書。
把紙最愁紙覆瓿，出門久已門縣車。
西河縱然明未喪，臣朔今也食無餘。
殷勤古道望吾子，活此將枯涸轍魚。

落款

康熙辛巳九月奉寄五中年兄。竹垞七十三叟朱彝尊。

鈐印

朱彝尊印（白文方印）、竹垞（朱文方印）、別業小長蘆之南及史山之東東西
峽石大小橫山之北（朱文長方印）

收藏印

成都曾氏小莽蒼蒼齋（白文方印）、家英輯藏清儒翰墨之記（朱文方印）

**朱彝尊　隸書七言律詩軸**
綾本　縱 124.5　橫 47.2　1701 年作

　　　　　　　　　　小莽蒼蒼齋與《紅樓夢》

寅有影響。李文藻在《琉璃廠書肆記》中說：「（曹寅）又交於朱竹垞，曝書亭之書，楝亭皆有副本。」可見二人之間於藏書頗有交流。朱彝尊為曹寅編修《兩淮鹽筴書》。朱彝尊去世後，曹寅在詩中不時流露出對其逝去的哀傷。朱彝尊所編八十卷《曝書亭集》由曹寅資助刊刻，直到曹寅去世才被迫停下來，足見二人關係之密切。

朱彝尊善八分書，以《曹全碑》為宗，渾雅天然，為一代高手。本書收朱彝尊作品為隸書七言律詩軸，綾本，縱 124.5 厘米，橫 47.2 厘米。內容為自作詩七律二首，其一見《曝書亭集》卷二十，題為《寄樂平石明府（為崧）》；其二其本集未收，從文字看，亦應是寄石明府者。石明府，即石為崧，上款「五中」為其字，號樊山，江蘇如皋人，康熙二十七年進士，曾任靈丘、樂平縣令，官至戶部主事。嘉慶《如皋縣志》卷二十七有傳。

## 梁佩蘭

梁佩蘭（1630－1705），字芝五，號藥亭，晚號鬱洲，廣東南海（今佛山市南海區）人，清初著名詩人。

梁佩蘭少從學於南粵碩儒陳邦彥，素有才名。康熙二十年（1681）冬，曾與朱彝尊等結詩社。二十七年，中進士，選庶吉士，任祭酒之職。此時梁佩蘭已六十歲。不到一年告歸返鄉。四十二年被迫復出，終以「不就國書」而被革去庶吉士，不久去世。

梁佩蘭詩歌意境開闊，功力雄健俊逸，為時人推崇，與陳恭尹、屈大均並稱為「嶺南三大家」。有《六瑩堂》傳世。

梁佩蘭與曹寅至友納蘭性德相識於康熙二十年以前，與曹寅同為性德「淥水亭雅集」成員。曹寅為追念其父曹璽，曾請當時名士作畫題詩而成《楝亭圖詠》，其卷二有梁佩蘭題詠。

華星夾明月，翠笛連哀絲。
西園駢飛蓋，波浴芙容池。
建安美風流，芳軌今在茲。
大者賦辟雍，小者明笙詩。
一試為唱酬，音響同塤箎。

文註及落款

王阮亭祭酒招同蔣京少諸公
讌集分韻之一，錄呈牧翁先
生教正。南海梁佩蘭。

鈐印

佩蘭之章（白文方印）、藥
亭（白文方印）

收藏印

小莽蒼蒼齋（朱文方印）

**梁佩蘭　行書五言古詩頁**
紙本　縱 22.5　橫 36

本書收梁佩蘭行書五言古詩頁一幅，紙本，縱 22.5 厘米，橫 36 厘米。其詩見於《六瑩堂集》卷二，題為《新城王阮亭祭酒招同蔣京少、馮大木、白子堂讌集，用柳州〈雨後獨至愚溪〉「高樹林清池，風驚夜來雨」句為韻，得十首》。此頁錄其第五首，以寫贈宋牧仲者。

## 徐乾學

徐乾學（1631－1694），字原一，號健菴（庵）、玉峯先生，江蘇崑山人，明末大儒顧炎武外甥，與弟元文、秉義皆官貴文顯，人稱「崑山三徐」。康熙九年（1670）殿試一甲第三名進士及第（探花），授編修，歷任日講起居注官、《明史》總裁官、侍講學士、內閣學士。康熙二十六年（1687），升左都御史、刑部尚書。主持編修《明史》《大清一統志》《讀禮通考》等，有《憺園集》三十六卷。

康熙十一年（1672），徐乾學為曹寅至交好友納蘭性德順天鄉試座主，性德《通志堂經解》即是在徐乾學指導下編成。一說曹寅與性德同拜徐乾學為師。曹寅與徐家的交往，一直延續到他晚年主持揚州書局刊刻古籍，與徐氏後人尚多往來。

徐氏一族藏書極富，徐乾學有傳是樓，徐秉義有培林堂，徐元文有含經堂。藏書之精，江南一時無與倫比。曹寅所刻《周易本義》底本即借諸徐氏，曹寅序文稱：「余宦遊江左，奉命於揚州置書局，偶借得花溪徐氏宋槧《本義》善本，囑門人重付開雕，以廣其傳。」

曹寅的《楝亭圖詠》第三卷有徐乾學及其弟徐秉義題詠。徐乾學跋詩曰：

徐乾學　行書疊韻詩冊

紙本　縱 26　橫 19.5（每頁）　1673 年作

蕭齋白髮散輕颸，廿載朝簪掉首辭。
黃籬邊邊獨采，青牛關外不須騎。
名山著作傳昭代，館閣風流記舊時。
玉軸摩娑頻太息，酒闌燃燭索題詩。
（用李西涯韻呈孫退谷先生）

星河晴轉露垂垂，別酒深更客去遲。
鄉思遠隨蘆雁去，宦情長似土牛騎。
白華欲采勞今夕，黃菊雖簪恐後時。
惟有先生懷古道，殷勤勗勉在將離。
（答魏環溪侍御）

燕山落葉冷颸颸，祖餞津亭一致辭。
紫塞長依關輔擁，青驄驕稱使君騎。
山城片月明樓夜，驛路寒花被坂時。
獨有野王開憲府，風流三絕畫兼詩。

蕭颯邊沙捲夕颸，涼州樂府唱新辭。
能言鸚鵡行軒聽，異種騊駼按部騎。

名園高讌起涼颸，鑿落斟來醉不辝。
花發綺堂鷗鷺舞，月明廣陌驪騟騎。
蕭晨倦客將歸際，勝餞群公下直時。
記得前朝存軼事，官街燃燭夜聯詩。

隴坂錦裘深雪裏，蘭山笳吹曉霜時。
氍毹客訝仙禽態，蜷跼人憐病馬騎。
青綺去逢落葉候，紅綾感憶拜恩時。
深慚燃沼多仙侶，滿袖琅玕送別詩。
（送顧見山之官洮岷）

玉堂蘭菊靜輕颸，學士花磚豔雪辝。
當代為龍才可匹，帝京有鳳醉能騎。
贈貂長樂承恩日，給燭明光草詔時。
自是休文多絕唱，新來八詠又成詩。

秋深紅葉滿寒颸，怊悵離堂欲別辝。
燕嶺最憐鴻已度，揚州誰道鶴堪騎。
銀簫午夜朝回後，玉樹千山客醉時。
何日花前再相見，茉萸細把共吟詩。
（贈別沈繹堂先生）

碧天涼月動寒颸，旅舍孤檠讀楚辝。
壁上畫龍難作雨，門前銅馬不堪騎。
愚如杞國多憂日，醉似中山未醒時。
聞道柏梁傳雅唱，舍人佶曲亦吟詩。

白帢單衫急暮颸，承明從此拂衣辝。
（馬聞偕葉訒庵、徐方虎、韓元少、李倚江、王季友餞飲李將軍園亭，同兩舍弟）

愛弟晨衝楊柳颸，牽衣惘惘不能辝。
籌時急作亡羊補，涉世休將猛虎騎。
南國人宗王仲寶，東朝國是鄭當時。
自然堅白無淄磷，記取前賢勵志詩。

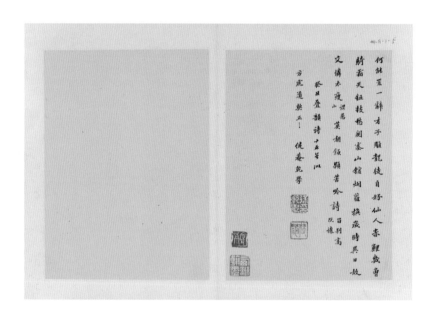

徐乾學　行書疊韻詩冊
紙本　縱 26　橫 19.5（每頁）　1673 年作

梧桐墜葉下微颸，樂譜淒清長信辭。
齊國舊看瘤女貴，庾公偏愛的盧騎。
鷰巢繡戶原無定，花落文茵會有時。
皎潔可憐霜雪似，閒吟紈扇婕好詩。

（即事別舍弟）

震澤波光漾夕颸，白蘘漁父誦清辭。
橘中儘合攜枰住，塞上寧悲失馬騎。
但假兵廚堪任達，縱饒狗監豈逢時。
湖邊舴艋經行慣，且覓王維畫裏詩。

（即少季友送至柳巷賦贈）

柳市涼吹送客颸，高吟二妙有新辭。
蒼龍曉闕聯裾入，朱雀長街並馬騎。
努力文章堪報國，關情師友更憂時。
機雲山下餘茅屋，驛信南來數寄詩。

綈袍秋晚入寒颸，古寺松陰執手辭。
襪被但餘厖僕伴，送行頻借塞驢騎。
蕭騷嚴叟披裘意，辛苦姜肱擁被時。
那有樊籠留鳳鳥，低徊為諷五噫詩。

（嚴蓀友、姜西溟追送慈仁）

涼秋九月動輕颸，別爾何能置一辭。
才子雕龍徒自好，仙人赤鯉幾曾騎。
霜天鉦鼓愁關塞，山館煙蘿換歲時。
異日故交憐太瘦，

（謂愚山）
莫嘲飯顆苦吟詩。

（留別高阮懷）

文註及落款
癸丑疊韻詩十五首，似方虎道契正之。
健菴乾學。

鈐印
徐乾學印（白文方印）、健庵（朱文方
印）、冠山堂（朱文長方印）

收藏印
西灣翰墨（白文方印）、小莾蒼蒼齋（朱
文方印）、家英（白文方印）

青蓋高擎粉署中，扶疏不與散材同。

曉看滴翠和清露，春愛飄花動暖風。

深護靈根苔漠漠，長敷美蔭日濛濛。

攀條難忘韓宣德，合與時時誦角弓。

（二）

秣陵開府澤仍留，濟美吳閶地望優。

頻想風流餘涕淚，即看椸載是弓裘。

低回手植成佳話，蔽芾官齋記昔遊。

交分紀群殊不淺，欲題奇木思悠悠。

《棟亭感舊》，為子翁先生賦，求正。崑山弟徐乾學具稿。

## 徐秉義跋詩則曰：

（一）

童童棟樹生官衙，霜皮鐵幹何槎枒；

翠羽齊排春後葉，紫茸細剪枝頭花；

蛟螭畏影潛碧海，鵷雛啄實凌青霞。

籲嗟此樹非凡品，美政曾聞說卿尹。

（二）

尚衣不貢鈿窠綾，春宵那進燈籠錦；

參差機杼響連村，蔽芾桑麻繁四境。

曹公種德垂無窮，清門濟美班資崇；

譙國一家光黼黻，江南兩地補山龍。

（三）

吏績蟬聯盡家學，胸中雲錦皆天工。

日日公餘惟雒誦，縹囊緗袠充梁棟；

每到茆溪石首來，苦憶當時石城種。

詞客休為棟樹吟，召南自有甘棠頌。

《棟亭詩》，呈荔軒先生教正。崑山弟徐秉義。

　　徐乾學的著作為曹寅所關注和收藏。《棟亭書目》註錄：「《御定古文淵鑒》聖祖御製序，徐乾學奉旨編註，六十四卷，四函二十四冊」[9]；「《通志堂經解》，本朝崑山徐乾學序刊，四十函，三百單三冊」[10]。

　　本書收徐乾學行書疊韻詩冊一幅，紙本，每頁縱 26 厘米，橫 19.5 厘米。此冊共 7 頁，每頁行書 8 行，自作七律疊韻詩，詩共 9 題，15 首。詩後題「癸丑疊韻詩十五首，似方虎道契政之」。《憺園集》卷五各詩具已收錄。唯詩題、詩句與此寫本略有改動。上款方虎，名徐倬，字方虎，號蘋村，浙江德清人，康熙十一年順天鄉試納蘭性德同榜舉人，十二年中進士。

## 毛際可

　　毛際可（1633－1708），字會侯，號鶴舫，浙江遂安（今浙江淳安縣）人。順治十五年（1658）進士，歷任河南彰德府推官，陝西城固、河南祥符知縣。古文效法曾鞏，以文章與毛奇齡、毛先舒齊名，時稱「浙中三毛，文中三豪」。著有《春秋三傳考異》《松皋文集》《松皋詩選》《安序堂文鈔》《拾餘詩稿》《浣雪詞鈔》《黔遊日記》等。

[9]　見《棟亭書目》卷四「文集」。
[10]　同上，見卷一「經」。

釋文

赤壁賦

是歲十月之望，步自雪堂，將歸於臨皋。二客從予過黃泥之坂。霜露既降，木葉盡脫，人影在地，仰見明月，顧而樂之，行歌相答。已而歎曰：「有客無酒，有酒無肴，月白風清，如此良夜何！」客曰：「今者薄暮，舉網得魚，巨口細鱗，狀似松江之鱸。顧安所得酒乎？」歸而謀諸婦。婦曰：「我有斗酒，藏之久矣，以待子不時之需。」於是，攜酒與魚，復遊於赤壁之下。江流有聲，斷岸千尺；山高月小，水落石出。曾日月之幾何，而江山不可復識矣。余乃攝衣而上，履巉巖，披蒙茸，踞虎豹，登虯龍，攀棲鶻之危巢，俯馮夷之幽宮。蓋二客不能從焉。劃然長嘯，草木震動，山鳴谷應，風起水湧。余亦悄然而悲，肅然而恐，凜

乎其不可留也。反而登舟，放乎中流，聽其所止而休焉。時夜將半，四顧寂寥。適有孤鶴，橫江東來。翅如車輪，玄裳縞衣，戛然長鳴，掠余舟而西也。須臾客去，余亦就睡。夢一道士，羽衣翩躚，過臨皋之下，揖余而言曰：「赤壁之遊樂乎？」問其姓名，俯而不答。「嗚呼！噫嘻！吾知之矣。疇昔之夜，飛鳴而過我者，非子也耶？」道士顧笑，予亦驚悟。開戶視之，不見其處。

鈐印

梵王孫（白文方印）、際可（白文方印）、尚白齋（朱文長方印）

毛際可　行書赤壁賦軸
紙本　縱 292.5　橫 56.5

毛際可蓋於康熙十八年（1679）應博學鴻詞科之徵時，與曹寅結識。康熙三十八年，玄燁南巡，御書「萱瑞堂」三字賜曹寅母孫氏。毛際可曾為作《萱瑞堂記》。康熙四十年四月，毛際可至江寧，曹寅有《辛巳孟夏，江寧使院鶴舫先生出張見陽臨米元暉〈五州煙雨圖〉遍示坐客命題，漫成三斷句》詩記其事。毛際可為曹寅《楝亭集》作序，集中亦存贈答酬唱之作。

本書收毛際可行書《赤壁賦》一軸，紙本，縱 292.5 厘米，橫 56.5 厘米。

## 陳恭尹

陳恭尹（1631－1700），字元孝，初號半峯，晚號獨漉子，又號羅浮布衣，廣東順德（今佛山市順德區）人。清初詩人，與屈大均、梁佩蘭同稱「嶺南三大家」。

陳恭尹本為南明諸生，其父陳邦彥抗清死難，桂王授為世襲錦衣衛指揮僉事。桂王既死，築室羊城之南，以詩文自娛。朱彝尊、王士禎、趙執信等先後至粵，皆與訂交。有《獨漉堂全集》，詩文各十五卷，詞一卷。

曹寅仰慕陳恭尹才華，與其交往遂成文友。為追念其父曹璽，曾請當時名士作畫題詩而成《楝亭圖詠》，其卷一有陳恭尹題詠。

陳恭尹工書法，行草分隸皆有法度。時稱清初廣東第一隸書高手。本書收其行書七言律詩一軸，紙本，縱 175.4 厘米，橫 38 厘米。內容為自作七言律詩，見《獨漉堂詩集》卷十一《唱和集》卷三，詩題為《雨中歸鳳城，柬徐侯戩齋二首》，此為第一首。

山多佳氣翠重重，知有神君在五峯。

暫泊溪橋逢驟雨，乍眠江館聽新鐘。

數聲集野初歸雁，百里驚雷欲起龍。

擬待晴天花盡發，萬松隄上試扶笻。

文註及落款

雨中歸鳳城，東徐邑侯之一，似龍紀道兄正。陳恭尹。

鈐印

元孝（朱文方印）、獨漉堂（白文方印）

陳恭尹　行書七言律詩軸

紙本　縱 175.4　橫 38

　小菴蒼蒼齋與《紅樓夢》

# 彭孫遹

　　彭孫遹（1631－1700），字駿孫，號羨門，又號金粟山人，浙江海鹽人。清初著名文人，詩文與王士禛齊名，時號「彭王」。彭孫遹乃順治十六年（1659）進士，官中書舍人。康熙十八年（1679）舉試博學鴻詞科第一，授翰林院編修，累官吏部右侍郎，兼翰林院掌院學士，充經筵講官，特命《明史》總裁。

　　彭孫遹工詩，以五言律、七言律為長，近於唐代的劉長卿。詞工小令，多香軟纖豔之作，有「吹氣如蘭彭十郎」之稱。在沈德潛編輯的《國朝詩別裁集》中，收彭孫遹詩八首。沈德潛評其詩作：「羨門詞和氣平，在唐人中最近『大曆十子』，在『十子』中最近文房。」集中收彭孫遹七律《登湖口縣城》，其頷聯曰：「寒嶺無人孤鳥下，秋林欲雨數蟬鳴。」沈德潛評贊：「頷聯語，身親其境者，知其寫照之工。」著有《南往集》《延露詞》《金粟詞話》《松桂堂集》等書傳世。

　　康熙十八年二月，博學鴻詞科之時，曹寅年二十二歲，在京任內務府鑾儀衛治儀正。三月初，康熙帝親試所薦一百四十三人，一等取中彭孫遹等二十人。五月，授彭孫遹為編修。此間曹寅與之經常往來，並與陳維崧、朱彝尊、施閏章、潘耒、尤侗、毛奇齡、嚴繩孫等相聚談詩論文。當時，文壇領袖王士禛（阮亭）也多年在北京，他家成為曹寅、彭孫遹等詩人墨客文酒之會的重要場所。

　　約在康熙五十年，王士禛、曹寅共同的門人殷彥來（蓼齋）繪製了《彭蠡秋帆圖》和《紙窗竹屋圖》兩幅。王士禛、張大受、曹寅等紛紛題跋，彭孫遹亦作《題殷彥來〈歲寒吟〉二首》（見《松桂堂全集》卷二十九）。由此可見曹寅、王士禛、彭孫遹、張大受等密切交往、非比尋常的詩友文友關係。

本書收彭孫遹行書七言律詩一軸，綾本，縱78.2厘米，橫50厘米。彭孫遹善楷書，其小楷神似董其昌。此軸為行書自作七言律詩，以贈約翁者。其詩未見於《松桂堂集》。

# 宋　犖

宋犖（1634—1713），字牧仲，號漫堂、綿津山人，晚號西陂老人、西陂放鴨翁等，河南商丘人。其父為國史院大學士宋權。

順治四年（1647），宋犖年十四，即應詔以大臣子列侍衛，次年試授通判。康熙十六年受理藩院院判，繼而又升任刑部員外郎、郎中之職。康熙二十二年授直隸通永道僉事。康熙二十六年擢升山東按察使、江蘇布政使。康熙三十一年任江蘇巡撫。

宋犖為康熙帝的寵臣，故在江南重地巡撫任上一幹就是十三年，期間三遇康熙帝南巡，每次都參與接駕，屢受康熙嘉獎。據《清史稿》列傳載曰：「犖在江蘇，三遇上南巡，嘉犖居官安靜，迭蒙賞賚，以犖年逾七十，書『福』、『壽』字以賜……」除此，史載宋犖所授皇帝頒賜頗多，包括御廚親授做豆腐法。康熙四十二年，御書《督撫箴》一幅賜宋犖，文中「嶽牧之選，實惟重臣。寄以封疆，千里而遠……控攝文武，統馭官司。繩違糾慢，宣德布慈……」，字裏行間不乏褒勉之詞。康熙四十四年十一月，時年七十二歲的宋犖擢升吏部尚書，從一品。又三年，以老乞罷衣錦還鄉。後來，年逾八十的宋犖還曾應詔赴京參加皇帝六十壽誕的群叟宴，並授太子少師。

宋犖是曹寅好友，二人不僅同時同地為官，又同為康熙帝親信寵臣，且有相同愛好。宋犖一生「精鑒藏、善畫、淹通典籍、練習掌故」。詩與王士禎齊名。有《西陂類稿》《筠廊偶筆》《滄

　　　　　　　　　　　　　小萃蒼蒼齋與《紅樓夢》

浪小志》《漫堂墨品》《綿津山人詩集》等著述傳世。宋犖與曹寅的密切交往結成的篤厚情誼，可在曹寅的《楝亭集》中找到答案。如：曹寅的《葺治亭後竹徑和牧仲中丞韻》《宋牧仲中丞見招深靜軒，軒舊為官廚，中丞新闢以款客，奉和二韻》及《商丘宋尚書寅近書院往來甚適漫至三首且訂平山之遊》《歸舟口號和宋中丞後園六絕句》等，都是與宋犖唱酬之作。宋犖的《綿津山人詩集》也同樣不乏寫給曹寅的詩作，如《寄題曹子清戶部楝亭三首並序》便是代表之作，其序云：「予與子清雅相善也。」早在康熙三十一年十一月，曹寅剛赴江寧上任，仍兼着蘇州織造，兩人初識便一見如故，宋犖便將曹寅託他寫好的題《楝亭圖》詩寄給曹寅。《楝亭圖詠》卷三有宋犖題詠。

史載，宋犖與曹寅曾幾次奉旨接駕，同時授命整理編纂修復古籍，如《資治通鑒綱目》一書就是合作的成果，同時受皇帝指派修葺明孝陵，如今南京明孝陵中軸線上康熙帝御書「治隆唐宋」石碑即是二人遵命勒石所立。

宋犖的為官、為文、為人，對曹寅一生影響頗深，這種影響註定會潛移默化地波及到曹家的後代人。翻開曹雪芹的《紅樓夢》，人們不難從許多故事情節中領略到這些先人們宦海生涯及浪漫生活的蛛絲馬跡。

本書收宋犖行書唐人王建詩《十五夜望月寄杜郎中》一軸，紙本，縱 133.5 厘米，橫 53 厘米。

# 王士禛

王士禛（1634—1711），避雍正胤禛諱改名王士正，後又改王士禛，字子真、貽上，號阮亭，又號漁洋山人，後世多稱王漁洋，諡文簡。山東新城（今山東桓台縣）人，常自稱濟南人，清

北海宗風山斗齊，幾年情好悵分攜。
一經久已崇家學，千里真看（此處
有衍文「駃」）產駃騠。
力挽偷風還古道，頻宣法論喚鄉黎。
（聞先生置社學時與鄉人宣講聖論）。
山中重係同朝望，自有徵書報紫泥。

文註及落款

里言恭贈約翁太先生，兼正麗老館
丈。弟彭孫遹拜稿。

鈐印

彭孫遹印（白文方印）、羨門（朱
文方印）

**彭孫遹　行書七言律詩軸**
綾本　縱 78.2　橫 50

　　　　　　　　　　　　　　小莽蒼蒼齋與《紅樓夢》

宋犖　行書七言絕句詩軸
紙本　縱 133.5　橫 53

釋文

中庭地白樹棲鴉，冷露無聲濕桂花。
今夜月明人盡望，不知秋思在誰家？

文註及落款

西陂七十九翁犖書。

鈐印

宋犖之印（白文方印）、牧仲氏（朱
文方印）、天官塚宰（白文方印）、
欽賜西陂（半朱文半白文方印）

收藏印

家英輯藏清儒翰墨之記（朱文方印）

十一月十八日紀事三十韻

招搖方指子，七日後長至。五星如連珠，貞符協天瑞。
誅蕩天門開，日射觚棱次。公卿儼行列，百僚咸儵位。
雲中露布下，琅琅動天地。十月日在未（二十八日），
軍府秉詔議。
霸動傅滇城，十萬連步騎。貝子坐武帳，諸道師總萃。
將軍拜袯社，偏裨怒裂眥。陣如荼火陳，士如雕鶚鷙。
搜穴剪狐鼠，然犀照魑魅。天上舞鉤梯，地中鳴鼓吹。
不遑濡馬褐，況敢執象燧。半年築長圍，屏息門晝閉。
齦技悔已窮，蟻援復何翼。孺子一匕殊，偽相五刑倐。
自然天助順，豈曰吾得歲。昆明水清泠，金馬山屬矗。
妖氛一朝洗，給復置官吏。磨崖勒文字，乘軒寵邲意。
六詔歌且舞，皇哉聖人德，涵育及動植。
手提三尺劍，削平諸僭偽。何以硎日仁，何以淬日義。
師行不驛騷，民居不顯頇。祈以八年中，次第芟醜類。
自茲萬斯年，櫜弓兵不試。敢告戴筆臣，著之大事記。

王士禎　行書詩卷
紙本　縱 22.5　橫 206.7

羅塞翁猿圖

栗葉初黃山水渾，接臂呌嘯來群猿。

緣條引蔓下絕壁，連尻結股爭攀援。

老猿下視復招手，群猿跳擲騰且奔。

可憐猿子亦大點，褓負母背如乘軒。

黑者玄衣白玉雪，下飲百丈臨巀渝。

齟齬嗼嗜生意惝，丹青漫漶神理存。

品題云是塞翁筆，江東詩律傳清門。

（塞翁為隱之子）

我疑或是易元吉，景靈畫壁昔所尊。

余鏗韓性競清詠，天姥五字雙眉掀。

吟詩玩畫輒移晷，坐屏寒具忘朝飧。

柳子愛汝有靜德，投荒始解憎王孫。

（忽憶元和柳司馬）

早春行御河堤上口占
河干弱柳漸生稀，沙上芹芽努未齊。
蓮子湖頭風物好，誰搖艇子罵春泥。

城西一首寄寄金穀似
都城負太行，渤碣地形古。城西富流水，磬折頗參
伍。裂帛憺淨著，淵淵乃句矩。北上青龍橋，雲峯
絮可數。皎如奩中鏡，曉窗照眉嫵。南過金口寺，
遍地鵞王乳。錦石映文魚。白蘋間紅茳。吾家魯連
陂，蓑笠渺煙浦。小別二十年，稻塍幾風雨。安得
半尺筆，行歌鞭水牯。

文註及落款
牧仲先生索書近詩，聊請正。弟王士禎。

鈐印
阮亭（朱文方印）
收藏印
無我有為齋（白文方印）

王士禎　行書詩卷
紙本　縱 22.5　橫 206.7

輓伊翁庵中丞四首

隔歲看持節，俄驚委逝川。
烽高麗江水，魂黯點蒼煙。
力疾圍城日，捐生破賊年。空留新賜塚，突兀像祁連。
家世南充郡，功名儼射看。（唐南充郡王伊慎）

行營諸道合，報國寸心丹。
未取黃金印，先逢白玉棺。
桓典青驄馬，終煩萬里行。竟歌虞殯去，不見蔡人平。
（中丞卒以五月，賊十月平）

歿視悲荀偃，生還失伏波。故人歌薤露，流涕向山河。
馬革平生志，昆明未息戈。星辰移九列，書檄動諸羅。
月暗封狐嘯，星寒櫪馬驚。流蘇東下日，目斷武昌城。

題王安節小畫

叢詞倚蒼厓，古木捎天碧。
社後雞犬靜，村落無人跡。
蕭蕭靈旗風，鳥噪山煙夕。

贈許默公

我來太學已八月，長日坐臥石鼓旁。
松風灑然送蟬語，一庭碧草生新涼。
嗟哉趑趄不可辨，如箝在口誰能詳。
安得邀君坐東序，同窮史籀麐宣王。

初著名詩人。

順治十五年進士，謁選為揚州推官。後歷任官翰林院侍講、國子監祭酒、少詹事、戶部侍郎、左都御史、刑部尚書等職。工詩，善古文辭，被尊為詩壇圭臬，一代文宗。創「神韻」說，講求詩的神情韻味，與朱彝尊並稱南北二大家。有《帶經堂集》《池北偶談》《香祖筆記》《居易錄》《阮亭詩餘》《國朝謚法考》《漁洋詩話》等。家有池北書庫，藏書甲於齊魯。

曹寅與王士禎相識於京師時期，尤侗跋《楝亭圖詠》云：「予在京師，於王阮亭祭酒座中，得識曹子荔軒。」王士禎《帶經堂集·蠶尾詩》卷二有《楝亭詩曹工部索賦》一首，據《紅樓夢新證》，《楝亭圖詠》第三卷王士禎題詩與之同，唯無題，末云：「《楝亭詩》，子翁老先生屬賦。王士禎」。

王士禎繼錢謙益為康熙詩壇領袖，曹寅對其詩較為推崇，《楝亭詩鈔》卷七有《題〈彭蠡秋帆圖〉和阮亭》；《詩別集》卷二有《旅壁讀阮亭渡易水詩，且述牧齋、西樵句感賦》；《詩鈔》卷八《南轅雜詩》二十首，第二首後自註「趙北口憶阮亭句」；卷七《避熱》其九自註「讀《蠶尾集》」，於上述詩中可見。

王士禎書法高秀似晉人，能鑒別書、畫、鼎彝之屬，且精金石篆刻，本書收其行書詩卷《羅塞翁猿圖》，紙本，縱 22.5 厘米，橫 206.7 厘米。

# 徐元文

徐元文（1634－1691），字公肅，號立齋，江蘇崑山人，明末大儒顧炎武外甥，與兄徐乾學、徐秉義並稱「崑山三徐」。

徐元文為順治十六年（1659）己亥科狀元，授翰林院修撰，累遷國子監祭酒，充經筵講官，內閣學士，翰林院掌院學士，擢

## 釋文

曾從高樹落，貯向竹筐輕。
不惜圓為質，惟看碧有情。
餘甘留味久，細嚼迸香清。
眾果知徒爾，應輸諫得名。

（橄欖）

舒指駢難數，擎拳態最殊。
中含白雪質，幻作黃金膚。
氣烈醒能解，滋辛病可扶。
雲中漫仙掌，得餉玉盤無。

（佛手柑）

## 文註及落款

詠物之二，似芝園老年翁正
之。徐元文。

## 鈐印

徐元文（白文方印）、立齋
（朱文方印）

---

徐元文　行書詠物詩頁

紙本　縱 17.3　橫 25.3

（以下為書法作品內容）

徐元文字公肅号立齋長州人順治進士官至文華殿大學士有含經堂集

曾從高樹落貯向竹筐
輕不惜圓為質惟看碧
有情餘甘留味久細嚼迸
香清眾果知徒尒應輸諫
得名　橄欖　舒指駢難數擎
拳態最殊中含白雪質幻
作黃金膚氣烈醒能解滋
辛病可扶雲中漫仙掌得餉
玉盤無佛手柑詠物之二似
芝園老年翁正之　徐元文

左都御史，刑部、戶部尚書，文華殿大學士。有《含經堂集》、得樹園詩集》等傳世。

徐元文早年即與曹寅之父曹璽相識，曾為所得御書賦詩，見《含經堂集》卷五《織造曹君示所賜御書敬賦》。徐元文藏書樓號「含經堂」，曹寅《真州送南洲歸里》詩中曾提及：「含經堂下鋤芸處，無事休題白練裙。」《含經堂書目》也為《棟亭書目》所著錄。《棟亭文鈔》之《題玉峯相國〈感蝗賦後〉》，即曹寅康熙四十六年（1707）丁亥為徐元文《感蝗賦》手卷所作：「蝗之生也，天亦無如之何。陰陽消長，隨時變遷，有識者能無嘅乎！今歲江浙間多蝗，不食稼，而小民驚吒日甚。使公在，不知更當何如。丁亥九月十五儀真縣西軒敬讀拜手題。」[11]「玉峯相國」指徐元文。徐元文籍在江蘇崑山，崑山古稱「玉峯」；又其曾拜文華殿大學士，用古稱「相國」，以示敬重。朱彝尊和李煦對徐元文《感蝗賦》手卷都有題跋，朱彝尊題跋收入《曝書亭集》時，定題為《又題〈感蝗賦〉》，李煦的跋文位列曹寅跋文之後，沒留下題目。

康熙二十九年（1690），兩江總督傅拉塔彈劾徐乾學，牽連其弟徐元文，於是徐元文休致回籍，家居一年後病逝。據此推算，曹寅《題玉峯相國〈感蝗賦〉後》很可能是應徐元文次子徐樹本要求而作。徐樹本，字道積，《棟亭詩鈔》卷五《真州述懷奉答徐道積編修〈玩月〉見寄原韻》即為曹寅與徐樹本唱和之詩。

本書收徐元文行書詠物詩頁一幅，紙本，縱 17.3 厘米，橫 25.3 厘米。此頁行書為自作詠物詩《橄欖》《佛手柑》五律各一首，寫贈芝園。

----

[11]《棟亭集》影印本，《棟亭文鈔》葉十八，上海古籍出版社 1978 年版。

小莽蒼蒼齋與《紅樓夢》

# 王鴻緒

王鴻緒（1645－1723），初名度心，中進士後改名鴻緒，字季友，號儼齋，別號橫雲山人，清代華亭張堰（今屬上海）人，學者、書法家。

康熙十二年（1763）進士一甲二等，即榜眼。授編修，官至戶部尚書。曾入明史館任《明史》總裁，與張玉書等共主編纂《明史》，為《佩文韻府》修纂之一。後居家聘萬斯同共同核定自纂《明史稿》三百一十卷，獻與康熙帝，得以刊行。王鴻緒治史學，善詩文，一生收藏書畫甚富，精於鑒藏。著有《賜金園集》《橫雲山人集》等，亦長於醫，有《王鴻緒外科》傳世。

王鴻緒於康熙十一年（1672）順天鄉試，與曹寅至交納蘭性德同榜舉人，亦與曹寅交好。《楝亭圖詠》卷三有王鴻緒題詠，周汝昌先生《紅樓夢新證》錄有題詠全詩，根據詩中「元方拜命出，玉節來金闕。黽勉公務餘，秋色忽已蒼」四句，考證為曹寅出任蘇州時。末云：「賦贈子翁老先生，兼祈教正，雲間弟王鴻緒。」詩並見於王鴻緒《橫雲山人集》卷之十四葉五《曹荔軒楝亭圖》，個別文字稍有差異。

王鴻緒雖與曹寅關係交好，但與曾任蘇州織造的李煦（曹寅親友、同僚）卻有嫌隙。李煦之父李士楨在康熙二十六年（1687），曾被時任左都御史的王鴻緒彈劾，以致引咎辭職。時隔二十二年後，李煦又書密摺言王鴻緒在籍亂言宮禁之事「無中作有，搖撼人心」以取悅朝廷，引起康熙帝的重視，一再下密旨令李煦詳細打聽。

王鴻緒書學米芾、董其昌，為董其昌再傳弟子，具遒古秀潤之趣。本書收王鴻緒行書一軸，紙本，縱 114 厘米，橫 41 厘米。內容臨米芾《淡墨秋山貼》，七言絕句一首。原詩見《寶晉

王鴻緒　行書軸
紙本　縱114　橫41

釋文

淡墨秋山畫遠天，暮霞還照紫添煙。

故人好在重攜手，不到平山漫五年。

文註及落款

仿米帖，鴻緒。

鈐印

王鴻緒印（白文方印）、季友（朱文方印）

英光集補遺》，題為《秋山》。首句「淡墨秋山」刻本作「淡墨秋林」。此貼卞永譽《式古堂法書貼》卷七、劉光暘《翰香館法帖》卷七著錄，墨跡原件現藏故宮博物院。

## 彭定求

彭定求（1645－1719），字勤止、一字訪濂，曾號復初學人、詠真山人，晚號止庵，又號南畇老人。江蘇長洲（今蘇州）人。

彭定求為康熙十五年（1676）狀元，授翰林院修撰，歷官國子監司業，翰林院侍講，充日講起居注官，因父喪乞假歸，遂不復出。幼承家學，曾皈依清初蘇州著名道士施道淵為弟子，又嘗師事湯斌。其為學「以不欺為本，以踐行為要」，生平最仰慕王守仁等七賢，尚作《高望吟》七章以見志。著有《陽明釋毀錄》《儒門法語》《南畇詩稿》《南畇文集》等。

康熙四十四年（1705），曹寅在揚州主持《全唐詩》刊刻，主要編校工作由玄燁欽命十名翰林擔任，彭定求居首。但曹寅與彭定求相識，要遠在此之前。尤侗《艮齋倦稿·詩集》卷五有詩《二月廿八日揖青亭看荼花作同曹荔軒、彭訪濂、余廣霞、梅梅谷、葉南屏、朱赤霞、郭鑒倫》，據其《悔庵年譜》所記，本詩當作於康熙三十一年（1692）。旁證來自《棟亭詩鈔》卷二的《荼花歌》，即此時所作。康熙四十四至四十五年，彭定求與曹寅共同編纂《全唐詩》。據潘耒《遂初堂集》文集卷十二《重建徐宮詹公祠碑銘》，正是彭定求憑藉與曹寅的關係，才促成了徐公祠的重建。

本書收彭定求行書五言律詩頁一幅，花綾紙，縱 33.3 厘米，橫 23.8 厘米。內容題為「奉祝方翁太老先生偕配江太夫人七十雙壽」。

太丘綿世澤，長者譽猶新。

藉甚傳經日，依然舉案辰。

鳳苞都振彩，鶴算正長春。

遙聽雲璈奏，情欣祿養人。

文註及落款

奉祝方翁太老先生偕配江
太夫人七十雙壽。蔚南彭
定求。

鈐印

彭定求印（朱文方印）、訪
濂（白文方印）、常惺惺（朱
文長方印）

**彭定求 行書五言律詩頁**
花綾本 縱 33.3 橫 23.8

# 何　焯

　　何焯（1661－1722），字屺瞻，號義門、茶仙，世稱「義門先生」，江蘇長洲（今蘇州）人。

　　康熙四十一年（1702）冬，玄燁南巡駐涿州，巡撫李光地應旨以焯薦，召直南書房，四十二年賜舉人，又賜進士，改翰林院庶吉士，仍直南書房。尋命侍讀皇八子府，兼武英殿纂修官。四十五年，玄燁討厭何焯好譏刺，發上諭責其文義荒疏，不准授職。五十三年復經李光地薦，入翰林院授編修，翌年被控訕謗下獄，盡籍其邸中書和詩文以進，玄燁檢查後曰：「是固讀書種子也。」乃盡還其書，罪止解官，令其仍在武英殿供職。何焯博覽群書，為學長於考訂，多蓄宋、元舊槧，參稽互證，校勘甚精，考鏡源流，名重一時。曾為納蘭性德主持刊刻的《通志堂經解》考訂補撰目錄，著有《義門先生集》《義門讀書記》《困學紀聞箋》等。

　　曹寅任蘇州織造時，曾請何焯密友陸漻繪《楝亭圖》。曹家與玄燁八子胤禩多有交往，而何焯曾為皇八子府侍讀，又其所居自名「賚硯齋」，近之研《紅樓夢》者，或附會索隱其與「脂硯齋」有關，恐為無稽之談。

　　何焯 25 歲以拔貢生進京城，尚書徐乾學、祭酒翁叔元收為門生。然何焯為人秉性耿介，一再失歡於諸師，雖幸得李光地賞識，終是一生坎壈。

　　何焯善書法，長於考訂碑版，喜臨晉唐法帖，真行隸書併入能品，與笪重光、姜宸英、汪士鋐並稱康熙朝「帖學四大家」。本書收何焯作品為楷書五言對聯一副，紙本，每聯縱 96 厘米，橫 23.2 厘米。聯曰：「野鶴無俗質，孤雲多異資。」署名「義門何焯」，名下鈐朱文篆書「何焯之印」「屺瞻」二方印，「屺」同「屺」。

釋文

野鶴無俗質，孤雲多異姿。

文註及落款

義門何焯

鈐印

何焯之印（朱文方印）、峴瞻（朱文方印）

收藏印

小莽蒼蒼齋（朱文方印）、家英輯藏清儒翰墨之記
（朱文方印）、京兆書生（白文方印）

何焯　楷書五言聯
紙本　縱 96　橫 22.2（每聯）

小莽蒼蒼齋與《紅樓夢》

# 徐 釚

徐釚（1636－1708），字電發，號拙存，又號虹亭，晚稱楓江漁父，江蘇吳江（今蘇州市吳江區）人。康熙十八年，召試博學鴻詞科，授翰林院檢討。會當外轉，乞歸。後以原官起用，辭不就。著有《南州草堂集》《本事詩》《詞苑叢談》等。

徐釚與曹寅結識應在康熙十八年博學鴻詞科時，而交往較多則在曹寅出任蘇州織造之後。《南州草堂集》卷十五有《漁村和工部曹子清韻三首》作於壬申，即康熙三十一年（1692）。

《棟亭詩鈔》中，《西軒月夜有懷南洲卻寄》《真州送南洲歸裏》等都是曹寅寫給徐釚的詩。南洲即南州，指徐釚，因其著有《南州草堂集》，故稱。

徐釚工詩詞，善書畫，本書收其行書七言律詩扇面一幅，紙本，縱 17 厘米，橫 52 厘米。內容為其自作詩，寫為康熙四十年辛巳四月，與二友至烏石山房，恬庵禪師出示薈村悼殤之作，因成此詩以慰薈村。此詩《南州草堂集》未收。

# 顧貞觀

顧貞觀（1637－1714），字遠平，又字華峯，亦作華封，號梁汾，江蘇無錫人。康熙三年（1664），顧貞觀任祕書院中書舍人。康熙五年中舉，改任國史院典籍，官至內閣中書。

顧貞觀工詩文，詞名尤著，與陳維崧、朱彝尊並稱明末清初「詞家三絕」，又與納蘭性德、曹貞吉共稱「京華三絕」。著有《彈指詞》《積書岩集》《纕塘集》等。

顧貞觀與曹寅同是納蘭性德「淥水亭雅集」之舊友。《棟亭圖詠》之題詠，第一首為納蘭性德所題，第二首即為顧貞觀所

詠，性德代錄。性德在題寫《楝亭圖》後不到一個月不幸病逝，曹寅南下任職後還不時念及故友，《楝亭詩鈔》卷二《惠山題壁》二首，其一詩後有註曰：「顧梁汾小園中新詠堂，乃故友成容若書。」可知此詩是曹寅遊顧貞觀家小園，見納蘭性德所題「新詠堂」後憶舊所作。

本書收顧貞觀行書《金縷曲》詞扇面一幅，紙本，縱 16.5 厘米，橫 50 厘米。此扇面行書《金縷曲》五首，皆見於《彈指詞》。題為《丙午生日自壽》《秋暮登雨花台》《和芝翁題影梅軒詞》以及《寄吳漢槎寧古塔，以詞代書，丙辰冬寓京師千佛寺，冰雪中作》二首。

《丙午生日自壽》詞作於 1666 年，顧貞觀二十九歲，已有「三十成名身已老」之歎。《秋暮登雨花台》為弔古傷今之作。「影梅軒」指冒襄，芝翁為龔鼎孳。後二首為救吳兆騫而作。吳兆騫，顧貞觀好友，字漢槎，江蘇吳江人。順治十四年舉人。兆騫受科場案牽連，遣戍寧古塔，顧貞觀為之乞援於納蘭性德，性德未即許，貞觀乃作《金縷曲》二首寄兆騫。性德見二詞，為之泣淚，遂言於其父明珠，得納鍰贖歸。上款德老世兄，疑為查嗣瑮。

# 潘 耒

潘耒（1646－1708），字次耕，又字稼堂、南村，晚年自號止止居士，江蘇吳江（今蘇州吳江區）人。順治三年（1646），潘耒出生於江南吳江縣的一家書香潘耒門第，六歲喪父。幼孤而天資奇慧。康熙五年（1666），為避難一度改名吳琦，字開奇。受業於王錫闡、徐枋，為顧炎武唯一及門弟子，能承師教，博通經史及曆算、聲韻之學。

康熙十七年，康熙詔開博學鴻詞科，潘耒被徵舉。翌年春，定期考試。三月，康熙親試所薦一百四十三人，試題《璿璣玉衡

槐火新敲煮石鐺，間從瑤面試旗槍。
松風欲瀉琳頭月，澗水頻添雨後聲。
壯歲已憐如過隙，老懷應與話無生。
遙知鬢雪千莖白，莫為童烏淚更傾。

文註及落款

辛巳四月偕右玉、紫凝過烏石山房家，
恬庵禪師出示蘀村老人追悼悼殤之作，
賦此屬恬庵轉致。虹亭釚。

鈐印

徐釚之印（白文方印）、虹亭（白文方
印）、杏花春雨江南（朱文長方印）

**徐釚　行書七言律詩扇面**
紙本　縱 17　橫 52　1701 年作

扣入冰花淺。來世作，臂紗展。
非耶立望全身顯。渺愁予、十眉峯感，雙鬟
雲扁。縞衣明妝看似雪，慷惱吠螢仙犬。
恩與怨、從今勾免。夢裹錦鞋歡分薄，九雛
釵、悔向生前典。緣未了，莫輕顰。
覆雨翻雲手。季子平安否？便歸來、生平萬事，幾堪回
首？行路悠悠誰慰藉，毋老家貧子幼。記不
起、從前盂酒。魑魅擇人應見慣，料輸他、
只絕塞、苦寒難受。廿載包胥承一諾。盼烏
頭、馬角終相救。置此札，兄懷袖。
淚痕莫滴牛衣透。數天涯、依然骨肉，幾家
能毅？比似紅顏多命薄，更不如今還有。
我亦飄零久。十年來、深恩負盡，死生師
友。宿昔齊名非忝竊，試看杜陵消瘦。真不
減、夜郎僝僽。薄命長辭知己別，問人生、
到此淒涼否？千萬恨，為兄剖。
兄生辛未吾丁丑。共些時、冰霜摧折，早衰
蒲柳。詞賦從今須少作，岀取心魂相守。
但顧得、河清人壽。歸日急繙行戍稿，把空
名、料理傳身後。言不盡，觀頓首。

文註及落款

舊作金縷曲，書应德老世兄命求教。弟貞觀。

鈐印

貞（白文方印）、觀（白文方印）
收藏印：家英（白文長方印）、燏黃精鑑（朱文方印）。

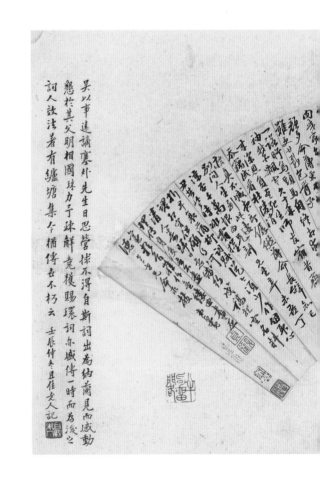

顧貞觀　行書金縷曲詞扇面
紙本　縱 16.5　橫 50

馬齒加長矣。向天公、投箋試問，生余何
意？不信懶殘煨芋後，富貴如斯而已。惝愧
殺，男兒墮地。三十成名身已老，況悠悠，
此日還如寄。驚伏櫪，壯心起。

直須姑妄言之耳。驚伏櫪，壯心起。
里，手散黃金歌舞就，購盡異書名士。拂衣歸
等、他年諡議。班范文章虞褚筆，為微臣、
奉敕書碑記。青史上，古今幾？

此恨君知否？問何年、香消南國，美人黃
土。結綺新妝看未竟，莫報諸軍飛渡。待領
略、傾城一顧。若使金甌長怕缺，縱繁華、
千載成虛負。瓊樹曲，倩誰譜？

重來庚信哀難訴。是耶非、石城桃葉，三分
門戶。如此江山剛換得，才子幾篇詞賦。
吊不盡、人間今古。試上雨花臺上望，但寒
煙、衰草秋無數。聽嘹嚦，雁行度。

舊雨西風捲。便重經、天荒地老，此情難
遣。隋粉遺香留得在，兩袖三生紅法。誰攣
破、同心作繭。分付鮫人和淚線，一絲絲、

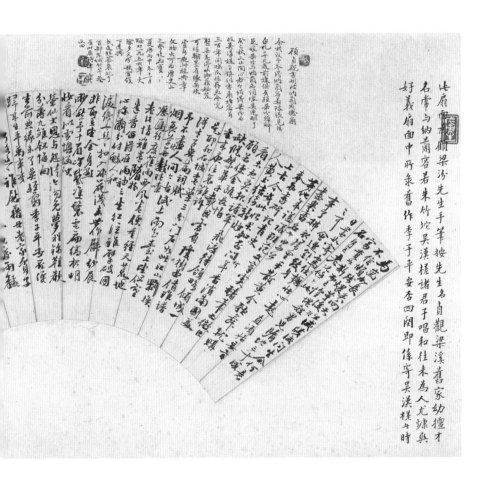

賦》和《省耕詩》五排二十韻。取中一等彭孫遹等二十人，二等李來泰等三十人。潘耒中第二等第二名。五月被授官檢討，授邵吳遠為侍讀，湯斌、施閏章等為侍講；彭孫遹等為編修，倪燦、陳維崧、朱彝尊、潘耒、尤侗、毛奇齡、嚴繩孫等為檢討。潘耒在京為官五年，其間與曹寅、朱彝尊、陳維崧、尤侗、毛奇齡等多有往來。

潘耒參與纂修《明史》《實錄》等，主纂《食貨志》六卷，兼紀傳。自洪武以下五朝稿皆所訂定。又被康熙親自簡拔為日講起居注官，出任會試考官，分校禮闈，人稱「得士」。這時的與館選者，多起家於進士，而潘耒與朱彝尊、嚴蓀友由布衣入選，文最有名，凡館閣徑進文字，必出三布衣之手，同列忌憚之。可謂名者益盛而忌者益眾。潘耒尤其精敏，敢講話，不避諱，卒為忌者所中，坐浮躁降職，以母憂歸里，遂不復出。

康熙四十二年（1703）春，康熙南巡。大學士陳廷敬欲薦起之復原官，潘耒力辭方止。性好山水，作詩直抒胸臆，不寫浮豔，不事雕飾。其登臨懷古諸作，文壇名流多為折服。散文中論學之作頗見功力，遊記小品較為清雋。沈德潛在其所輯《清詩別裁集》中評潘耒的詩為「詩筆直達所見，浩氣空行，韻語可作古文讀，而登臨懷古諸作，尤為光焰騰上，一時名流幾罕於儷者。」

晚年，家富藏書，藏書室名遂初堂、大雅堂。平時潛心易象數術。著有《遂初堂詩集》十六卷、《遂初堂文集》二十卷、《遂初堂別集》四卷，以及《類音》等。康熙四十七年，老友朱彝尊把生平所著編為八十卷的《曝書亭集》。仲春，潘耒欣然為之作序。其後曹寅「捐貲倡助」，刊刻出版。

本書收潘耒行書七言律詩一軸，泥金箋，縱 151.5 厘米，橫 44.8 厘米。內容為潘耒「奉祝爾房老年翁七袠榮壽」，此詩《遂初堂詩集》未收。

潘耒　行書七言律詩軸
泥金箋　縱 151.5　橫 44.8

釋文

家傳伊水澤流長，椿壽初逢七十霜。
冀北群空欣桂馥，河東鳳舞挹蘭芳。
餌成桃實神偏爽，奏罷雲璈韻自颺。
從此籌應添海屋，先看爭獻紫霞觴。

文註及落款

奉祝爾房老年翁七裒榮壽。稼堂潘耒。

鈐印

潘耒之印（朱文方印）、次耕（白文方印）

# 查慎行

查慎行（1650－1727），初名嗣璉，字夏重，號查田；後改名慎行，字悔餘，號他山，賜號煙波釣徒，晚年居於初白庵，故又稱查初白。清代著名詩人、藏書家，浙江海寧人。

查慎行天資聰穎，六歲通聲韻。康熙二十三年（1684）入都遊學，因表兄朱彝尊延譽，多交結京城名士，二十五年館於相國明珠家。二十八年，因觀《長生殿》劇，被以「國恤罪」革除太學生籍，是以改名「慎行」。三十二年，順天鄉試中舉。四十一年，康熙帝召試南書房。次年三月中進士，特授翰林院編修，入直內廷。五十二年，告假乞歸。雍正四年（1726），因弟查嗣庭訕謗案，被捕入京，次年放歸，不久去世。查慎行詩學東坡、放翁，嘗註蘇詩。自朱彝尊去世後，為東南詩壇領袖。著有《敬業堂詩集》等。

曹寅與查慎行表兄朱彝尊交情甚篤，晚年更是交往密切。朱彝尊《曝書亭集》八十卷編撰完成，曹寅為其捐資刊刻，查慎行為之作序紀其事。

查慎行工詩詞，亦善書法，本書收其行書七言絕句詩一軸，紙本，縱 122 厘米，橫 55.8 厘米。

# 汪士鋐

汪士鋐（1658－1723），字文升，號退谷，又號秋泉，江蘇長洲（今蘇州）人，清代書法家、藏書家。

康熙三十六年（1697）會試第一，廷試二甲頭名，改庶吉士，授編修，入直南書房。四十二年丁父憂，隨即奉旨在揚州校勘《全唐詩》。服除補官，四十六年夏特升右春坊右中允，兼翰

林院編修。次年，以丁母憂去官，雍正元年卒於京師。生平著述甚富，尤勤考古，編著有《長安宮殿考》《全秦藝文志》《瘞鶴銘考》《三秦紀聞》《秋泉居士集》等。

康熙四十四年，曹寅奉旨主持刊刻《全唐詩》諸事，康熙欽命十員翰林擔任編校。閏四月下旬，編校組庶吉士俞梅，侍講彭定求，編修沈三曾、楊中訥、潘從律、汪士鋐、徐樹本、車鼎晉、汪繹、查嗣瑮陸續集於曹寅署，汪士鋐最晚到達。五月於揚州天寧寺開局，康熙四十五年八月刊刻全部告竣。十翰林大都是曹寅舊交，而汪士鋐為汪琬的從子、朱彝尊的學生，當早與曹寅相識。汪士鋐其後數年一直在揚州書局，康熙四十六年其五十歲生日也在此度過。汪士鋐利用編輯之便，得遍閱棟亭藏書，借鈔其所需者。黃丕烈《士禮居藏書題跋記》卷二「《長安志》二十卷《長安志圖》三卷（明本）」條錄汪士鋐跋文：「此書人間久已絕少，丁亥歲，奉命纂修《方輿路程》，因於織造曹銀台處借鈔得之也。壬寅九月十三日，秋泉居士記。」

汪士鋐善詩文，尤工書法，與姜宸英齊名，人稱「姜汪」。《清史列傳》稱其「書絕瘦硬頡頏張照，諸子莫及。晚年尚慕篆、隸，其書能大而不能小，然有奇勢，縱橫自放，名公卿碑版多其手。」翁方綱詩有「楷法同時汪與何」，並舉汪士鋐與何焯。汪士鋐與姜宸英、笪重光、何焯又並稱康熙間「帖學四大家」。本書收其行楷四言對聯一副，綾本，縱 63.4 厘米，每聯橫 23 厘米。

## 查嗣瑮

查嗣瑮（1652－1733），字德尹，號查浦，又號晚晴，清代浙江海寧人，知名詩人查慎行之二弟。

查慎行　行書七言絕句詩軸
紙本　縱122　橫55.8

釋文

掃地焚香閉閣眠，簟紋如水帳如煙。
客來夢夢覺知何處？掛起西窗浪接天。

文註及落款

廎堂禪兄。初白查慎行。

鈐印

慎行之印（白文方印）、查氏他山（朱文方印）、宸翰敬業堂（朱文長方印）

小莽蒼蒼齋與《紅樓夢》

汪士鋐　行楷四言聯
綾本　縱 63.4　橫 23（每聯）

## 釋文

伐柴換米侍餘錢，草草山家也過年。

屋比牽蘿添藥葉，房多糊紙易春聯。

偶逢行旅皆歸客，細數樓鴉已暮天。

獨向誰家賒歲酒，一般燈火負團圓。

## 文註及落款

臘盡過二十八渡作，淮江先生政之。
弟嗣瑮。

## 鈐印

查嗣瑮印（朱文方印）、字德尹（白
文方印）

## 收藏印

小莽蒼蒼齋（朱文方印）

**查嗣瑮　行書詩頁**
紙本　縱 19.5　橫 34

查嗣瑮自幼機敏，數歲即解切韻諧音，曾受學於黃宗羲，又隨兄查慎行、表兄朱彝尊學詩，生平遊跡遍天下。康熙三十九年（1700）中進士，選翰林院庶吉士，授編修，升至侍講。雍正四年（1726）秋，三弟查嗣庭受命出任江西鄉試主考，雍正帝羅織其試題及日記中文字大興文字獄案，查嗣瑮受牽連流放關西，後卒於戍所。查嗣瑮精考訂，詩與兄慎行齊名，時人比作北宋「二蘇」兄弟。編著有《查浦詩鈔》《查浦輯聞》《音類通考》等。

康熙四十四年曹寅奉旨主持刊刻《全唐詩》諸事，康熙欽命十員翰林擔任編校，查嗣瑮為其中之一。全唐詩局同僚，多有查嗣瑮親友同年，而任校勘者，又多其門生。《查浦詩鈔》卷八有《平山堂讌集》（集者六十三人）三首，《真州使院層樓與荔軒夜話》《東山將歸常熟》《及門程蒿亭載酒紅橋，詩來次答》《及門方覲文招同鮑又昭、汪長民、楊惠南、唐序皇放舟郭外》等詩，皆其記錄。與曹寅更是多有唱和，《查浦詩鈔》卷八有《曹荔軒之真州，同晚研、道積、麗上三前輩及東山同年賦別》，而曹寅《楝亭詩鈔》卷五有《晚晴，將之真州，和查浦編修來韻》。《全唐詩》編竣，查嗣瑮有詩《全唐詩校竣將有北行留別荔軒通政》贈別曹寅。而曹寅《楝亭詩別集》卷四《吳園飲餞查浦編修，兼傷竹垞、南洲》，表明查嗣瑮之後還曾到揚州會曹寅，二人情誼未了。

本書收查嗣瑮作品一幅，為行書七言律詩一首，紙本，縱19.5厘米，橫34厘米。內容題為「臘盡過二十八渡作」，《查浦詩鈔》未收，當是集外詩。

## 趙執信

趙執信（1662－1744），字伸符，後改字澹修，號秋谷，晚

號飴山老人、無想道人、知如老人，山東青州（今淄博市博山區）人。清初知名詩家、書法家。

趙執信九歲能文，十四歲中秀才，十七歲中舉人，十八歲中進士，選翰林院庶吉士，授編修。典試山西，遷右贊善，充明史館纂修官，參與修《大清會典》。趙執信曾助洪昇創作《長生殿》傳奇。康熙二十八年（1689）八月，趙執信因在佟皇后忌辰「國恤」期間被邀觀演《長生殿》而被革職，時人有「秋谷才華迥絕儔，少年科第盡風流。可憐一出《長生殿》，斷送功名到白頭」之談。遂後返鄉築園，留連詩酒，四方遊歷三十餘年。六十三歲返回故里後，退居因園，乾隆九年以八十三歲高齡卒於故里。趙執信詩文俱名，詩歌與宋琬、施潤章、王士禎、朱彝尊、查慎行並稱「國朝六家」。著有《飴山文集》《談龍錄》《因園集》《聲調譜》等。

據清人屈復《曹荔軒織造》詩句「直贈千金趙秋谷」，推測曹寅可能資助過罷官的趙執信。康熙四十二年（1704），曹寅作《讀洪昉思稗畦行卷感贈一首，兼寄趙秋穀贊善》：「惆悵江關白髮生，斷雲零雁各淒清。稱心歲月荒唐過，垂老文章恐懼成。禮法誰嘗輕阮籍，窮愁天亦厚虞卿。縱橫捭闔人間世，只此能消萬古情。」次年邀洪昇到南京，排演全本《長生殿》三日夜。而曹寅與趙執信的詩詞唱酬在二人詩集中多有留存。康熙四十四年，趙執信赴蘇州途經揚州，專門到曹寅主持的全唐詩局，留詩《寄曹荔軒（寅）使君真州》，曹寅酬和《和秋穀見寄韻》，是二人交誼的明證。

趙執信為王士禎甥婿，曹寅與王、趙二人俱有交往。趙執信論詩反對王士禎「神韻說」，王、趙交惡。《楝亭詩鈔》卷七有《避熱》詩十首，其九詩後自註「讀《蠶尾集》」，或謂詩中曹寅對王士禎之詩歌推崇，而把趙執信對王士禎的攻訐視為譭謗。

大雪三日十日陰，窮冬坐學秋蟲吟。茲遊汗漫不自解，對客昌披非我心。山翁折屐村徑滑，稚子送酒寒更深。不如卻訪成連去，萬里雲濤無路尋。

驛占年長兄索書因錄之。無想道人作

趙執信　行書即事詩軸
紙本　縱 81.6　橫 42.5

本書收趙執信作品為行書《即事》詩一軸，紙本，縱 81.6 厘米，橫 42.5 厘米。其詩為七言律，見《飴山文集》卷六，題為「即事，因友人索書，執信錄之奉贈。」款署「無想道人」，當為趙執信晚年作品。

## 陳鵬年

陳鵬年（1664－1723），字北溟，號滄洲，湖南湘潭人。康熙三十年（1691）進士，歷官浙江西安知縣、江南山陽知縣、江寧知府、蘇州知府、河道總督。為官清廉，以清操聞於朝，三黜三進，民間有「陳青天」之譽。卒於任，諡恪勤。著有《道榮堂文集》《道榮堂詩集》《喝月詞》《歷仕政略》《河工條約》等。

曹寅與陳鵬年曾同朝同地為官，且志趣愛好相同，雖無深交，但曹寅一向仰慕他的操守人格，《光緒湘潭縣志》載有曹寅解救江寧知府陳鵬年的軼事：康熙四十四年乙酉帝南巡，總督阿山欲加錢糧耗銀，以取寵於皇帝，此議遭到陳鵬年的反對，「抗言力爭」，致阿山所為不暢，以此懷恨，便在皇帝面前中傷陳鵬年「誹怨巡遊，罪不可赦」。時康熙帝車駕由龍潭幸江寧，駐蹕曹寅的織造府。織造幼子嘻而過於庭，上以其無知也，問曰：「兒知江寧有好官乎？」兒答：「知有陳鵬年。」隨後，康熙帝令將陳鵬年及一些大臣叫來，佯裝發怒，當面責問。曹寅立即出列免冠跪地為陳鵬年求情，「叩頭搗地」，直至「額血被面」。曹寅死力為陳鵬年辯解，力保其無罪，方使得「上意解」，康熙帝相信了陳鵬年是被人誣告，因而得到了皇帝的寬恕，並調往京城修書處效力。康熙四十七年，陳鵬年復出任蘇州知府，閒來遊虎丘，因所作「虎丘詩」而二次獲罪。

康熙四十九年（1710），吳貫勉有札致陳鵬年，述及曹寅北行之事，鵬年次韻及之，即《次韻答吳秋屏見寄》（陳鵬年《滄州近詩》卷五二首），現錄其一：

初日在高樹，幽人門未開。
乍聞幹鵲喜，恰有素書來。
義覺雲天重，春從黍穀回。
新詩比珠玉，讀罷更徘徊。

據陳鵬年詩中自註：「札中述銀台曹荔軒先生北行，相念甚切，故及之。」從中得見二人此後交往相從甚密。

陳鵬年書學顏真卿，繼學孫過庭，為世人所稱道，尤善行、草書，據載罷官時，持書易酒米，人爭藏弆以為榮。本書所收陳鵬年作品為行書「虎丘詩」軸，紙本，縱 122.2 厘米，橫 50.2 厘米。

「虎丘詩」軸包括《重遊虎丘》和《虎丘》兩首，該詩作於康熙四十八年（1709），時因總督葛禮與巡撫張伯行不睦，疑陳與張為一黨，將此詩抄錄逐句加以批註，認定為反詩，如：詩中的「金氣盡」隱大清氣數已盡；「鷗盟」暗喻當時窩居台灣的晚明反清勢力鄭經政權等，特密報朝廷，構陷成獄，判以充軍。後此事引起物議，直到康熙五十一年，經康熙帝審定詩作，認為系「詩人諷詠，各有寄託，豈可有意羅織以入人罪」，才撤銷原判。此亦為康熙朝有名的文字獄案。陳鵬年出獄後為不忘此詩給他帶來的罹患，特書此詩為記。「虎丘詩」軸實證此椿公案。後有著名學者俞樾「兩番被逮拘囚日，廛市嚎啕盡哭聲」詩句，形容陳鵬年一生坎坷，足見「虎丘詩」在當時產生的反響之大。

陳鵬年　行書虎丘詩軸

紙本　縱 122.2　橫 50.2

雪艇松龕閱歲時，廿年蹤跡鳥知。

春風再掃生公石，落照仍唧短簿祠。

雨後萬松全合沓，雲中雙墮半迷離。

夕佳亭上憑欄處，黃葉空山繞夢思。

塵鞅剛餘半晌閒，青鞋布襪也看山。

離宮路出雲霄上，法駕春留紫翠間。

代謝已憐金氣盡，再來偏笑石頭頑。

棟花風後遊人歇，一任鷗盟數往還。

## 文註及落款

此余己丑作虎丘詩也。庚寅既解組，于辛卯歲，此詩得呈御覽。幾懼不測，荷蒙我皇上洞鑒，于壬辰十月初六日宣示群臣，此二詩遂得流傳中外，誠曠古奇遇也。因囑書為誌，于此仰見聖明鑒及幽微，兼誌感泣于不朽云。

長沙陳鵬年。

陳鵬年印（白文方印）、滄州（朱文方印）、潛閣（朱文橢圓印）

## 收藏印

西安張氏鑑賞書畫印（朱文長方印）

陳滄洲墨蹟 懷甯楊氏伯新珍藏

小莽蒼蒼齋藏
與曹雪芹及《紅樓夢》
流佈相關的名儒墨跡

# 從小莽蒼蒼齋藏清人墨跡
# 看《紅樓夢》的流傳影響

董志新

　　這一部分共選收小莽蒼蒼齋所藏清代中後期三十二位名人墨跡三十二件，其中書札八件，法書二十四件。時間跨度從乾隆中期到清末；也有兩三人跨過歷史變更線，進入民國時期。

　　選擇這批墨跡編入本書，主要出於這樣的考慮：（一）其中一些人已走進或走近曹雪芹的交遊圈，或記載過曹寅、曹雪芹的生平事跡，留傳過他們的文獻資料；（二）其中一些人或吟詠記載，或重構改編，或研討評論，為《紅樓夢》傳播做過些許貢獻。

　　這三十二件墨跡的全部價值，在於它們是認識曹雪芹和解讀《紅樓夢》的一手文獻或輔助材料。

　　這裏為每位名人編寫了生平學養小傳，是按照他們生年的先後排序的。而在這篇概述性文章中，則是按照每個人與曹雪芹和《紅樓夢》發生聯繫的性質，同品共類歸納在一起，分為不同板塊介紹。在撰寫名人小傳時，參考了一些專家學者的研究成果；在介紹名人墨跡時，參考了《小莽蒼蒼齋藏清代學者書札》和《小莽蒼蒼齋藏清代學者法書選集》（包括續編）的相關內容。因受文章體例限制，無法逐條介紹出處，在此一併致謝，以示不敢掠美。

## 周春的「涉紅書簡」

　　這三十二件墨跡中最寶貴的一件，是周春致吳騫的「涉紅書簡」（下文均用此簡稱）。所以，本部分將其單獨介紹。

　　周春，浙江海寧人，主要活動於乾嘉兩朝。進士出身，當過兩年知縣。丁父憂離任後不再仕進，大半生以讀書撰著為業，直至離世。是有名的經學家。

　　乾隆五十五年（1790）秋天，楊畹耕①告訴周春，表弟徐嗣曾（雁隅）「以重價購鈔本兩部：一為《石頭記》，八十回；一為《紅樓夢》，一百廿回；微有異同。愛不釋手，監臨省試，必攜帶入闈，闈中傳為佳話」。徐嗣曾本姓楊，楊姓是周春的舅家。五十九年（甲寅，1794），周春從「苕估」②手裏買到新刻本《紅樓夢》，得以「閱其全」書。「甲寅中元日」（本年七月十五日）撰成《紅樓夢記》，《題紅樓夢》《再題紅樓夢》八首七律。本年九月十七日，接到老友吳騫（藏書家）的來信。第二天，周春即回信，信中寫下一段非常重要的話：

> 　　拙作《題紅樓夢》詩及《書後》，綠（淥）飲託錢老廣抄去，但曹棟亭墓銘行狀及曹雪芹之名字履歷皆無可考，祈查示知。

　　說周春「涉紅書簡」這段話「非常重要」，是因為周春早在距今二百二十多年的時候，就正確提出要考查「曹雪芹之名字

---

① 楊芬，字九滋，號畹耕，是徐嗣曾的堂兄弟。
② 苕估是書販，蘇杭間販書商賈多苕人。苕應與苕溪有關。

履歷」和「曹楝亭墓銘行狀」。周春在《閱紅樓夢隨筆》中還說過：「《紅樓夢》作者曹雪芹。」周春在曹雪芹去世（1763）後僅三十二年、《紅樓夢》抄本刻本均無作者署名的情況下，就明確把著作權歸屬曹雪芹，並提出考查曹雪芹生平的學術任務，這在曹學、紅學史上，是有開創性的大事件。一百一十年後即 1904 年，大學者王國維提出：要考證《紅樓夢》作者（未指出作者是誰）。又過去十七年（1921），胡適作《紅樓夢考證》，詳實細密地研究了《紅樓夢》的作者和本子，確指作者是曹雪芹，奠定了「新紅學」的基礎。周春這封「涉紅書簡」，二十世紀五十年代末期為毛澤東的祕書田家英所收藏，2013 年由其婿陳烈先生將其編入《小莽蒼蒼齋藏清代學者書札》一書。它的發現，證明曹雪芹之於《紅樓夢》有無可爭議的著作權，證明胡適等考證《紅樓夢》作者為曹雪芹的結論是經得起歷史檢驗的，證明研究《紅樓夢》作者之學—曹學的建立和發展是符合歷史邏輯的。

之所以說周春「涉紅書簡」這段話「非常重要」，還因為它關聯兩位「涉紅」學者：吳騫和鮑廷博。吳騫也是浙江海寧人，著名藏書家。得書五萬餘卷，藏書處為「拜經樓」。乾隆六十年（1795），周春又作《紅樓夢評例》和《紅樓夢約評》，與前面提到的兩種紅學著作合成《閱紅樓夢隨筆》一書，這是紅學史上第一部紅學專著。吳騫刊刻印製了這部書，這也是他對紅學產生有貢獻的標誌。鮑廷博，安徽歙縣人，號淥飲（周春寫做「綠飲」）。喜搜羅散佚，家富藏書。他託錢老廣抄「《題紅樓夢》詩及《書後》」，也是因為喜讀《紅樓夢》，又喜歡抄書藏書所致。

由周春的「涉紅書簡」和《閱紅樓夢隨筆》，又牽連到另一位「涉紅」人物，錢大昕。錢大昕是江蘇嘉定（今上海嘉定區）人，京官生涯二十餘年，是著名的史學家和經學家。據周春《閱紅樓夢隨筆》所載，錢大昕曾與周春討論《紅樓夢》「本事」，傾向「張

侯家事」說。錢平生富藏書,對曹雪芹祖父曹寅的藏書很關注。
他在為明代徐一夔《藝圃搜奇》作跋時說:曹寅「嘗抄以進御」。

綜上所述,是為本書收入周春、吳騫、鮑廷博、錢大昕的書
信、書品的理由。

## 走進(近)曹雪芹交遊圈的士人

如前文所述,墨跡入選本書的清代名人均為走進或走近了曹
雪芹交遊圈的士人。

屬曹雪芹師長輩的有兩人:沈廷芳與沈德潛。

沈廷芳於乾隆元年(1736)賜博學鴻詞出身,在京為官時多
年任右翼宗學「稽察」。他是恆仁的老師兼朋友,而恆仁是敦敏、
敦誠的叔父,是貽謀(宜孫)、桂圃(宜興)的父親。恆仁家居
時向學益勤,時時與沈廷芳議文論詩。乾隆十二年四月,沈廷芳
幫恆仁選詩成集。恆仁卒,沈廷芳為其撰《墓誌銘》。沈廷芳稽
察右翼宗學期間,曹雪芹在此任教習,此期他在創作《風月寶
鑒》,後增刪為《石頭記》。敦敏、敦誠為右翼宗學學生。沈德
潛是沈廷芳的「家叔」,乾隆元年薦舉博學鴻詞科。他博古通今,
乾隆帝稱之為「江南老名士」,並賜「御製詩」幾十首。恆仁與
其有師生之宜,存唱和之作。乾隆十年(1745),他編輯的《國
朝詩別裁集》創始,收入恆仁詩二首,撰恆仁小傳。收曹寅小傳
及詩二首:《歲暮遠為客》《讀洪昉思稗畦行卷感贈一首兼寄趙秋
谷宮贊》。二十六年(1761)《國朝詩別裁集》增刪鏤版。此期,
曹雪芹《脂硯齋重評石頭記》甲戌本已在友朋中傳抄。

被曹雪芹變通寫入《紅樓夢》的有兩人:孔繼涑與孔繼涵。

兩人皆山東曲阜人。孔繼涑為六十七代衍聖公孔傳鐸之子,
嫡母為東閣大學士熊賜履的小女兒熊淑芬。他與岳父張照皆乾隆

前中期著名書法家。乾隆帝東巡曲阜祭祀孔廟，看到金聲門左側孔繼涑書《大學》首章「聯屏」上的字跡筆筆有力，連聲稱讚。乾隆四年（1739），舅舅熊志契授為翰林院孔目。從康熙四十五年（1706）到雍正六年（1728），曹寅、曹頫先後奉旨照看熊賜履的三個兒子，前後達二十餘年。孔繼涑的弟弟孔繼涵曾為外祖父作《經筵講官太子太保東閣大學士兼吏部尚書熊文端公年譜》，了解曹、熊兩家交往史。曹雪芹因曹、熊、孔三家父祖輩的歷史關係，在京（張照也在京）漸與熊志契、孔繼涑、孔繼涵取得聯繫。孔繼涑有一段時間主持孔府事務，當上了有實無名的「衍聖公」。此時，正是曹雪芹撰寫修改《風月寶鑒》和《石頭記》的時期，他在第五十三回把賈府宗祠額匾和門旁楹聯派給「衍聖公孔繼宗書」，將孔繼涑隱寫於書內。孔繼涵的詩文集中有與曹家有關的文章。曹寅刻洪氏《隸續》一書，在孔集中有《〈隸續〉跋》一文，該跋文開頭即提到了「楝亭曹氏」。乾隆二十二年（1757）春天，孔繼涵赴京謝恩。有可能與曹雪芹結識，提到過曲阜城東宋代所建、現在已成廢圃的「聚芳園」，並講到其中的「蔽芾館」，後為曹雪芹所援用。《紅樓夢》寧府中有一處稱「會芳園」者，似與「聚芳園」有相通之處；曹雪芹佚著《廢藝齋集稿》第一冊題名為《蔽芾館鑒印章金石集》（內容是關於刻印章的），直接用「蔽芾館」為自己的室名。二十七年（1762）春，脂硯齋、松齋（白筠）、棠村等人小聚，批點《石頭記》甲戌抄本第十三回。看過「三春去後諸芳盡，各自須尋各自門」的詩句，寫下眉批：「不必看完，見此二句，即欲墮淚。梅溪。」約在此前後或同時，曹雪芹請友人在其小說五個書名中認可一個，「東魯孔梅溪則題曰《風月寶鑒》」，此事被寫入小說楔子之中。

　　屬走近曹雪芹朋友圈的有三人：朱筠、朱珪兄弟及弘旿。

　　朱筠為順天府大興（今屬北京市）人。傳世著作有《笥河

集》。家藏書極富，曾先後收藏有曹寅「楝亭」、富察氏「謙益堂」等舊藏，聚書三萬餘卷。弟朱珪與兄時稱「二朱」。朱筠與陳本敬是相交三十餘年的朋友。乾隆十九年（1754）甲戌，朱筠成進士。錢維城是該科副考官，並與董邦達等人同任該科之殿試讀卷官。二十六年（1761）辛巳夏六月，曹雪芹作寫意畫八幅，請陳本敬、閔大章、歇尊者、銘道人等題跋。陳本敬於第五幅上題李清照海棠詞《如夢令》，於第七幅上題金党懷英《漁村詩話圖》七絕一首。朱筠的長女許嫁敦誠的好友「監生龔怡（紫樹）」。三十五年（1770），朱筠作《陳伯思農部》《陳仲思檢討》二詩寄懷陳本忠與陳本敬。四十三年（1778）陳本敬卒。八月十七日，朱筠在《書陳仲思所贈書後》一文中緬懷與其交往之情。五十一年（1786）清明前，弟朱珪與敦敏、嵩山（永憲）等飲酒觀梅。明年在此再次聚會時，敦誠有詩憶其事。

弘旿是宗室詩人，封二等鎮國將軍。是乾隆帝近臣，職在御前。一生工詩能畫，師從董邦達，名與紫瓊道人允禧並著。有集《瑤華道人詩鈔》。他與永忠、敦誠、墨香多有交往。當他讀了堂姪永忠的《因墨香得觀〈紅樓夢〉小說弔雪芹》三首七絕之後，他說「終不欲一見」《紅樓夢》，是因為恐怕其中「有礙語」。表現出貴族高官對接受《紅樓夢》的謹慎心理。

目前紅學界有個共識：敦敏、敦誠是曹雪芹交遊的核心人物，是志同道合的至交知己。本書收錄的三十二人中有幾位似與曹雪芹沒有打過交道，但是，卻與「二敦」有直接交往，尤其是抄過、讀過、評過「二敦」的詩文集。我們知道：「二敦」詩文集中有十幾首吟詠曹雪芹的詩。這幾位士人是：盧文弨、法式善、錢灃、劉大觀、翁方綱。

盧文弨是浙江仁和（今杭州）人，乾隆十七年（1752）進士及第，授翰林院侍讀學士。是藏書家，性喜抄書。敦誠早年詩歌

創作結集《鷦鷯庵雜詩》，收詩到乾隆二十九年。約在此後某個時期，盧文弨手抄了這本詩集。它保存了敦誠別本所未見的詩有二十四題二十九首之多。難能可貴的是盧抄《鷦鷯庵雜詩》保存了《贈曹雪芹》和《挽曹雪芹》兩題詩的原稿。與刻本《四松堂集》比較，盧抄《贈曹雪芹》有異文，而《挽曹雪芹》盧抄本是兩首，第一首有異文，第二首是多出來的。而多出這首詩概述了曹雪芹一生，具有研究曹雪芹生平和創作不可替代的文獻史料價值。

法式善為蒙古正黃旗人。乾隆四十五年（1780）進士，官至侍讀學士。他在其著作《八旗詩話》中作有《曹寅》詩小傳，對曹寅詩作有整體評論。法式善與敦敏、敦誠有交往。嘉慶初年，鐵保受命編輯八旗文人詩歌總集《熙朝雅頌集》一書，法式善多年董理其事。其間作五言律詩《題〈懋齋詩鈔〉〈四松堂詩集〉》，又在《八旗詩話》中評敦誠之詩：「詩幽邈靜覯，如行絕壑中逢古梅一株，著花不多，而香氣鬱烈。」法式善與高鶚亦有文字交遊。

錢澧，雲南昆明人，乾隆三十六年（1771）進士。他與敦誠打交道較晚。乾隆四十八年（1783）九月，錢澧視學湖南。行前，敦誠為其舉酒餞別，作七律一首：《錢南園（澧）視學湖南，行有日矣……》。錢澧答詩中有「王孫好客同青眼，祖席吟詩半黑頭」的句子，可見其互相推重。

劉大觀，山東臨清州（今屬河北省邯鄲市）邱縣人，乾隆四十三年（1778）進士，官至山西布政使。劉大觀與「曹紅文化圈」的接觸，主要在一篇跋文和一篇序言上：一是為敦誠《四松堂集》作跋，時在乾隆後期；二是為程偉元編輯的晉昌詩集《且住草堂詩稿》作序，時在嘉慶七年（1802）。

翁方綱，直隸大興（今屬北京市）人，乾隆十七年（1752）進士，官至內閣大學士。他與敦敏、敦誠的交往有點迂迴，約於乾隆二十六、七年間。他與右翼宗學稽察、「二敦」的恩師沈廷

芳（號椒園）在端溪舟中談詩論文，交流詩論。乾隆六十年秋九月，他應「二敦」堂弟桂圃（宜興）之請為恆仁（「二敦」的叔父兼師長）的《月山詩集》作序，而《月山詩集》為沈廷芳所手訂。

收入的人物中，還有兩人雖然與曹雪芹無關，出現時代也晚，卻與曹寅有些聯繫，又都在藏書方面連類而及，繫於此處介紹。兩人是葉昌熾和羅振玉。

葉昌熾，江蘇長洲（今蘇州）人，光緒二年（1876）中舉，任至甘肅學政。大藏書家，作《藏書紀事詩》一書，首開藏書史研究。葉書中有曹寅和富察昌齡的藏書紀事，留傳下曹學紅學文獻。

羅振玉，浙江上虞（今紹興上虞區）人，主要活動於清末民初。羅振玉政治經歷複雜，他又是大學者，多方面有成就，也是目錄學家。這項專業使他擁有了曹寅的《楝亭書目》抄本。民國間，金毓黻將其借抄，編入《遼海叢書》，為世永傳。

## 《紅樓夢》傳播流佈的助力者

《紅樓夢》自從乾隆五十六年為程偉元、高鶚活字擺印以後，廣為流佈，婦孺皆知。直至清末民初，這股熱流經久不衰。其間，文人墨客或吟詩作記，或編戲繪畫，或評點評論，對《紅樓夢》的傳播流佈起到了推波助瀾的作用。這方面留下歷史遺蹟者，本書選擇了十四人。

吟詩作記者，有沈赤然、張問陶、王芑孫、袁枚、鐵保、俞樾、李慈銘、梁章鉅等八人：

沈赤然，浙江仁和（今杭州市）人，乾隆三十三年（1768）舉人，四十六年（1781）後任大桃、平鄉、南樂、大城知縣。所著《五硯齋詩鈔》卷十三《青鞋集》，有作於乾隆六十年的《曹雪芹〈紅樓夢〉題詞四首》，他在詩題裏將《紅樓夢》的著作權

毫不懷疑地歸屬於曹雪芹的名下。

張問陶，祖籍四川遂寧，出生於山東館陶縣。乾隆五十五年（1790）進士，官至吏部郎中、萊州知府。他在「曹紅文化」的形成上主要做了兩件事：第一件事是他記載下高鶚參與整理刊印百二十回《紅樓夢》的史實。第二件是題詠改琦《紅樓夢圖》，作詩詞三題四首：《綺羅香·題史湘雲》《一剪梅·題碧痕》《題秦鍾》二絕句。

王芑孫，蘇州府長洲（今蘇州市）人，乾隆三十九年（1774）為諸生。後至京師為董誥、睿親王淳穎府清客幕賓。為睿親王淳穎幕僚時，淳穎作《讀〈石頭記〉偶得》。王芑孫為其詩卷跋以識語。王芑孫與淳穎都讀過或了解抄本《紅樓夢》。與「涉紅」人物張問陶、法式善、玉棟、阿林保、改琦等有交往。五十七年（1792）六月始任咸安宮教習。

袁枚，浙江錢塘（今杭州）人，乾隆四年（1739）進士，任溧水、江浦、沭陽和江寧（今南京）等縣知縣。袁枚在乾隆晚期對曹雪芹及《紅樓夢》的記載，全在於《隨園詩話》一書；而《隨園詩話》記載的資料來源又全在明義一人。約於乾隆四十五年（1780）在《隨園詩話》卷二記載：「……雪芹撰《紅樓夢》一部，備記風月繁華之盛。」

鐵保，正黃旗滿洲人，乾隆三十七年（1772）進士。官至兩江總督、禮部尚書。六十年（1795）欽命鐵保為《八旗通志》總裁官，他廣收八旗文人的詩作，編成《熙朝雅頌集》。收敦敏、敦誠吟詠記載曹雪芹的詩四首，保留下研究曹雪芹生平的重要文獻。

俞樾，浙江德清人，道光三十年（1850）進士，官至河南學政。俞樾對曹雪芹的傳聞、對《紅樓夢》的傳播較為關注。他的紅學成就得益於治經考證方法。他對《紅樓夢》的作者曹雪芹、後四十回的「續作者」、《紅樓夢》本事「明珠家事」說等均有考

證。結論對錯參雜，間有可取者。

李慈銘，浙江會稽（今紹興）人，光緒進士，官至山西道監察御史。著作以《越縵堂日記》較著名。李慈銘對《紅樓夢》鍾愛一生。他在《越縵堂日記》中對《紅樓夢》發表了多種意見。如對流傳已久的「明珠家事」說，他認為「按之事跡，皆不相合」。他還記載了《紅樓夢》的兩種抄本，有版本價值。

梁章鉅，祖籍福州府長樂縣（今福州市長樂區）人，嘉慶七年（1802 年）進士，「座主」為滿族巨公玉麟。官至兩江總督。政治上積極配合林則徐禁煙，文學上受到玉麟的巨大影響，一生偏激地看待《紅樓夢》。玉麟提督安徽學政期間，嚴禁《紅樓夢》刊刻傳播。玉麟對梁章鉅說：「此書為誣衊我滿人，可恥可恨。」梁章鉅牢記其說教，不看好《紅樓夢》，主動禁止《紅樓夢》的傳播，甚至要求子孫後代也不要接觸《紅樓夢》一書。其子梁恭辰也持此種態度，曾說：「《紅樓夢》一書，誨淫之甚者也。」「啟人淫竇，導人邪機。」梁氏父子秉承玉麟之說否定《紅樓夢》，但他們又承認《紅樓夢》的作者是曹雪芹，肯定「屬筆之曹雪芹實有其人」。這個記載和判斷有一定學術價值。

編戲繪畫者，有石韞玉、改琦、舒位等三人：

乾嘉以降，《紅樓夢》的傳播日廣。以各種藝術形式給予再創作，風潮日盛。石韞玉改編的紅樓戲，改琦、舒位繪製的紅樓畫，為時所重。

石韞玉，江蘇吳縣（今蘇州市）人，乾隆五十五年（1790）中進士，官至山東按察使等。石韞玉躬行禁毀淫詞小說，卻十分青睞《紅樓夢》，看到了它的藝術價值。他改編《紅樓夢》為戲劇十出，成《紅樓夢傳奇》一卷。

改琦，松江華亭（今上海市松江區）人。青年時在繪畫方面即嶄露頭角。他所繪製的《紅樓夢圖詠》是其代表作之一。有光

緒五年（1879）刊本四卷。他所繪製的《改七薌紅樓夢臨本》，一冊共十二幅，其中有改琦題詩，流傳於世。

舒位是直隸大興（今屬北京市）人，乾隆五十三年（1788）舉人，大半生為館幕，善畫能書。嘉慶二十年前某時，他繪製成彩畫《紅樓夢》圖冊，共十八幅，且自繪自題，每張圖畫之後都附有題詞。

評點評論者，有姚燮、王國維、蔡元培等三人：

紅學史上，先後產生了評點派、索隱派和評論派的學術流派。姚燮是評點派的代表之一，王國維是評論派的肇始者，蔡元培則是索隱派的主將。

姚燮，浙江鎮海人，道光十四年（1834）舉人。能詩善畫，詩、詞、駢體文均負盛名。姚燮是嘉道以降評點派紅學三大家（另兩家為王希廉、張新之）之一。他的紅學著作首先是作於咸豐十年（1860）以前的《讀紅樓夢綱領》（抄本）。共三卷，內容為人索、事索、餘索。民國年間上海珠林書店將此書以石印本刊出時，改書名為《紅樓夢類索》。此外，他在《紅樓夢》各回還有回末評。

王國維，浙江海寧人，早年入羅振玉「東方文學社」，晚年受聘為清華國學研究院教授。他在甲骨學、歷史學、哲學、文學批評、戲曲史等方面皆有精深研究。1904 年，所著《紅樓夢評論》是中國文學批評史上第一篇運用西方哲學、美學觀點和方法，研究中國文學作品的批評專著。該文建立了一個嚴謹縝密的批評體系，敏銳指出和高度評價了《紅樓夢》的美學價值。

蔡元培，浙江紹興人，1905 年參加同盟會，是該會上海分部負責人。他的歷史活動跨清末民初，是革命家、思想家、教育家，還是著名的紅學家。他是索隱派紅學的主要代表人物之一，其名作為《石頭記索隱》，發表於 1916 年。該書認為《紅樓夢》

主導傾向是「弔明之亡，揭清之失」。

## 挖掘輔助材料的作用

坦率而言，本書收錄的這三十二件墨跡，能直接認識曹雪芹和解讀《紅樓夢》的文獻只有周春的「涉紅書簡」，其他皆可視為認知曹雪芹和解讀《紅樓夢》的輔助材料。

所謂輔助材料，是說這些材料能夠證明這些「涉紅」人物都是實實在在的歷史人物，都是學養深厚的文化精英，有的甚至是獨步一時俯視一代的頂級文化大家。

從考證的角度說，有的「輔助材料」的作用，還沒有挖掘到位的地方。比如，書中收入的孔繼涑的《行書陶詩卷》，就有深入研究的必要。從後文我們介紹他的小傳，可知道他是乾隆年間聲震朝野的大書家張照的女婿，也是名佈天下的書法家，被曹雪芹以「衍聖公書」的名義，暗寫進了《紅樓夢》。

清史專家戴逸在《小莽蒼蒼齋藏清代學者法書選集（續）》的《序言》中，有一段考論清代乾隆年間書法史的論述，有助於人們深化對「曹雪芹為甚麼把孔繼涑寫入《紅樓夢》書中」的認識。戴先生說：

> 王鴻緒、張照都是江蘇華亭（今上海市松江）人，和董其昌是同鄉，雖年代不相及，然王氏兄弟（王頊齡、王鴻緒、王九齡）為董的嫡派傳人，張照又是王氏之外甥。康熙帝酷愛董其昌書，愛屋及烏，寵及王氏兄弟，南巡時曾兩次來到華亭王氏之秀甲園。王鴻緒之書法人稱「腴潤有致」。其甥張照推崇董、王的書法，謂「思翁（董其昌號思白）筆法真造化在手，有明一代推為獨座，雖松雪（趙孟頫號松雪

道人）亦莫能與興京。學思翁者多，唯儼齋（王鴻緒號）司農得其骨。」（《天瓶齋書論》）張照從舅氏得董派書法，而參以趙孟頫，書藝精絕，雍乾之間，獨步一時。乾隆帝極其推重他的作品。御製《懷舊詩》中稱張「書有米之雄，而無米之略；復有董之繁，而無董之弱。羲之後一人，捨照誰能若？即今觀其跡，宛似成於昨。精神貫注深，非人所可學。」詩的註中又說：張照「尤工書，臨摹各臻其妙，字無大小，皆有精神貫注，閱時雖久，每展封筆墨如新。余嘗謂張照書過於董其昌，非虛譽也」[3]

在上舉孔繼涑小傳中，也提到他的書法因受到乾隆帝的極力誇獎而聲滿天下。結合戴先生的論述，可以形成這樣兩個傳承鏈：

董其昌（明代大書家）→王鴻緒（董的嫡派傳人）→張照（王氏外甥）→孔繼涑（張照女婿）

董其昌（為康熙帝、乾隆帝和王、張、孔所共同師法）→王鴻緒（書法受到康熙帝的欣賞）→張照（書法受到乾隆帝的推重）→孔繼涑（書法受到乾隆帝的讚揚）

以往專家們的研究還考證出這樣一條傳承鏈：

曹璽與大學士熊賜履是知交；曹寅、曹頫奉康熙帝、雍正帝之命「照顧」熊賜履的兒子熊志契（乾隆四年後為翰林院孔目達四十年），王鴻緒曾在曹頫「照顧」熊志契時捐過上千銀兩；孔繼涑的嫡母是熊賜履的女兒；孔繼涵撰寫過外祖父熊賜履的年

---

③　戴逸，《小莽蒼蒼齋藏清代學者法書選集（續）》，文物出版社 1999 年版，《序言》第 7 頁。

譜。了解曹、熊、孔三家的歷史淵源，便可得知曹雪芹與孔繼涑、孔繼涵、熊志契的聯繫有世交的背景。

這使我們進一步了解到孔繼涑書法方面的師承、才氣、名聲和影響，了解到曹雪芹與孔繼涑聯繫並把孔略作變通後寫入書中的前因後果。

孔繼涑的《行書陶詩卷》，證實了他的書法才能，也輔助說明曹雪芹為甚麼能選擇他作為創作索材進入小說。

有些墨跡，經深入挖掘、廣泛聯繫，還會有新發現。如本書收沈廷芳《行書宿泉林寺詩軸》一件。上款有「勵堂老世台教正，弟沈廷芳」之文字內容。據《小莽蒼蒼齋藏清代學者法書選集》沈廷芳小傳介紹：「此軸行書七行，書《宿泉林寺與家楚望兄夜話》詩一首。按《隱拙齋集》卷十三有《宿泉林寺與楚望兄夜話詩二首》，此為其一。上款勵堂為蔣攸銛號，攸銛遼陽人，隸漢軍旗籍，乾隆進士，道光間官至兩江總督。有《繩枻齋集》與《黔軺紀行集》。」而敦敏《懋齋詩鈔》殘稿本上有「礪堂藏書」一章，這是蔣攸銛的藏書章，說明《懋齋詩鈔》曾為蔣攸銛所收藏。而蔣攸銛與法式善相友善。法式善多年參與編輯《熙朝雅頌集》，「奉旨多收宗室」詩人集，「二敦」是宗室著名詩人，他有可能讀到《懋齋詩鈔》和《四松堂集》，因為他作有《題〈懋齋詩鈔〉〈四松堂詩集〉》的五言律詩一首，可為明證。由此可推之，沈廷芳、蔣攸銛、法式善與敦敏、敦誠有交往，或讀或藏或評過「二敦」詩文集。他們都對「曹紅文化」的出現做出過貢獻。

這三十二人的墨跡遺寶，不可能件件都有這樣的價值。但是，它們的存世，則以實物佐證了這批「涉紅」人物的客觀實在、學養才氣和文化貢獻，這就足資寶貴而不可輕視。

# 與曹雪芹及《紅樓夢》流佈相關的三十二位名儒及其墨跡

董志新

## 弘 旿

　　弘旿（1743－1811），字仲升、卓亭，號恕齋、醉迁、一如居士、瑤華道人等。玄燁（康熙）孫，誠恪親王允祕第二子，弘曆（乾隆）的堂兄弟，永忠堂叔。滿洲右翼近支第四族族長。乾隆八年生。二十八年（1763）封二等鎮國將軍。三十九年（1774）晉封固山貝子。四十三年（1778）因事革退，終致奪爵。五十九年（1794）封奉恩將軍。嘉慶四年（1799）又革退。十四年（1809）復封奉恩將軍。十六年卒。傳世作品眾多。

　　一生工書畫。精於繪事，畫備諸格，善畫山水花木，講究筆致墨韻，風格清新。師從董邦達，名與伯父紫瓊道人允禧齊名並著。以「三絕」享譽當世；山水得董源、黃公望妙諦，花卉具陳淳、陸治之法，治印不失元、明之矩度，其所作尤近著名畫家董邦達筆意。善篆隸，書兼四體，著有《瑤華道人墨寶》，善治印，著有《謙吉堂古印譜》。

　　更善於詩賦，自乾隆二十八年（1763）至嘉慶四年（1799）間，詩作頗多，從中遴出三百餘首，多為即興、寫物、題畫之作，別為十卷，輯為一集，名為《瑤華道人詩鈔》，又名《瑤華詩鈔》。詩鈔中無長篇作品，詩風秀韻有致，而意境狹窄。多記

首夏把晤，深慰渴懷。復以大人
匆迫南旋，而余亦未有稍暇，不
能登門握別，抱愧何如。七月中
旬，荷蒙使至，遙惠頂煙，啟篋
之下，光溢四壁，香馥一室，真
不啻百朋也。拜登之下，銘感不
可名言，統俟大人除服回京之日
面謝。專此佈覆，並候近社。不
一。太夫人安好勝常。愚蒙庇平
安，恐勞廑念。並書及之。
鼻煙壺一件奉上，聊致遠意。
七月廿四日。昕頓首。

弘　昕　致劉墉
紙本　縱 23.4　橫 27

遊唱和之作。遊蹤見於詩者有盤山、熱河、泰山等；唱和對象僅管世銘數人而已。另附《御覽集》一卷，即為弘曆過目或與弘曆唱和之作。有嘉慶間刻本、光緒間刻本傳世。另著有《恕齋集》。

　　弘旿可能在墨香或永忠處聽聞過《紅樓夢》。在乾隆朝文字獄盛行的年代，他是皇帝的身邊近臣，以至不敢閱讀、不敢評論《紅樓夢》。乾隆中，當他讀了堂姪永忠的《因墨香得觀〈紅樓夢〉小說弔雪芹》三首七絕之後，這樣批道：「此三章詩極妙。第《紅樓夢》非傳世小說，余聞之久矣，而終不欲一見，恐其中有礙語也。」弘旿為人處世，有些道學家的色彩。疑有「礙語」，避之不讀，唯恐招禍也。弘旿雖然「不欲一見」《紅樓夢》。但他又稱讚永忠的三首詠紅詩「極妙」，已經十分難能可貴了。弘旿的批語所表明的心理狀態，體現着上層貴族官宦在接受《紅樓夢》過程中左右搖擺的矛盾立場。

　　本書收弘旿《致劉墉》書札一通。劉墉（1720－1804），山東省諸城逄戈莊人（今屬高密）。大學士劉統勛之子。乾隆十六年（1751）進士，官至體仁閣大學士。書法造詣深厚，尤長小楷，帖學大家，世人稱為「濃墨宰相」，書法作品以行書為多。據信中「首夏」，「匆迫南旋」，「俟大人除服回京之日」等語判斷，此信所寫之事，發生於乾隆三十八年四月至七月間。三十八年（1772）父親劉統勛病故，陝西按察使任上的劉墉匆忙辭官回家服喪。乾隆四十一年（1776）「除服」還京。弘旿信中說，因劉墉「使至，遙惠頂煙 ①」，這個上等墨竟使弘旿家「光溢四壁，香馥一室」。弘旿因此「銘感不可名言」，回贈「鼻煙壺一件」。足見二人交往密切和當時文場風氣。

----

① 頂煙，用極細的松煙製成的上等墨。

# 翁方綱

　　翁方綱（1733－1818），字正三，一字忠敘，號覃溪，晚號
蘇齋，直隸大興（今北京大興）人。乾隆十七年進士，官至內閣
學士。兼經學家、考據家、書法家、金石學家於一身，也是詩
人。生平著作甚富，有《復初齋詩集》《復初齋文集》《石洲詩話》
《兩漢金石記》《蘇米齋蘭亭考》等著作傳世。

　　畢生窮究經學，對書畫、金石、譜錄、詩詞等藝，靡不精
審。精鑒賞，長考據，富藏書，善書法，不少著名碑帖曾經他題
跋。書法學歐陽詢、虞世南，隸法史晨、韓勅諸碑，謹守法度。
尤善隸書，與劉墉、梁同書、王文治齊名，並稱「翁劉梁王」；
亦與劉墉、成親王永瑆、鐵保齊名，稱「翁劉成鐵」。馬宗霍《霋
岳樓筆談》稱：「覃溪以謹守法度，頗為論者所譏；然其小真書
工整厚實，大似唐人寫經，其樸靜之境，亦非石庵所能到也。」

　　有明確文字記載，翁方綱大約於乾隆二十六七年進入曹雪芹
的交遊圈，最初與他談詩論文的人是右翼宗學稽察、敦敏和敦誠
的恩師沈廷芳（號椒園）。晚年他回憶到：「近日詩家如（王）漁
洋四言曰：典遠諧則者，衷乎情，盡乎物矣。而至於發抒極致，
各指所之。則（查）初白諸體乃有漁洋所未到者。三十年前在端
溪舟中，嘗與沈椒園前輩暢論斯義，椒園輒欲舉初白詩集引申而
箋疏之。然予竊謂：初白深入白、蘇，每患言之太盡耳。」[②]

　　乾隆三十七年（1772），弘曆帝下召設立「四庫全書館」，
簡稱「四庫館」。三十八年（1773）翁方綱在「四庫館」校辦各
省送到遺書纂修官，負責校閱各省採進書。四十六年擢國子監司

---

②　見於《復初齋文集》卷四，《月山詩稿序》。

翁方綱　隸行合書論書軸
紙本　縱 110.5　橫 59.4

## 釋文

漢隸以韓敕、楊震二碑為最，唐隸以明皇太山銘、王仁皎二碑為之概，通其郵者，前則蔡中郎，後則褚河南也。近日鄭谷口與長洲派各自分途，要當識其會通處耳。

二碑為最，後惟余忠宣、黨承旨爾。魚門先生以素紙屬為檢堂作分隸，因為其論漢唐以來分隸

## 文註及落款

覃溪翁方綱。

## 鈐印

翁方綱印（白文方印）、正三（朱文方印）、蘇米齋（朱文長方印）

業，旋擢司經局洗馬。他在「四庫館」任事多年，編纂工作包
括：校閱外省採進之書及奉命協助查閱文淵、文源、文津、文溯
四閣抄本中的錯誤。校閱、纂修過程中，他隨手記下相關圖書札
記與案語、信息和工作情況，形成一部編纂四庫全書初期情況的
手稿。內容包括：如何取捨採進之書、撰寫提要初稿的格式、反
覆修改的情況、纂修官的分工等。此手稿有助查考明末清初佚失
的圖書文獻，以及了解總纂官紀昀等人與翁氏在學術觀和政治觀
上的差異等。手稿著錄的圖書一百餘種，後人稱其為《翁方綱纂
四庫提要稿》。四十七年（1782）第一部《四庫全書》抄成入藏
文淵閣。《四庫全書》成書後，可以反映其編纂過程的原始數據
或遭銷毀或已散佚，翁方綱提要手稿倖存，使人們對《四庫全書》
編纂初期的部分工作可以有一個概括性的了解。

　　翁方綱是一代詩壇的領袖人物，作詩注重學問，論詩主張
「肌理」，為「肌理說」詩學的創始人，如「為學必以考證為準，
為詩必以肌理為準。」③又如「義理之理，即文理之理，即肌理之
理也」④，即肌理指義理和文理，而言「理」當「根極於六經」。清
詩到乾、嘉時代，「神韻說」的流弊已十分顯著，於是「格調說」
起而補其虛，「性靈說」又起而救「格調說」之弊。而在當時漢
學家考證學風的刺激和桐城派古文義法說的影響下，翁氏則大張
學人之詩的旗幟，談肌理，與「性靈派」抗衡，旨在強調儒家的
經術和學問對於詩歌創作的重要性，有着鮮明的復古主義色彩。
故要求作詩以學問為根底，做到內容質實而形式雅麗，實是為了
在詩歌創作中進一步加強對儒家思想的宣傳，以彌補「神韻」「格

③　見於《復初齋文集》卷四，《志言集序》。
④　見於《復初齋文集》卷十，《杜詩「熟精〈文選〉理」理字說》。

調」等說的不足。他的詩歌理論和創作是考據學派統治文壇的產物。受「肌理說」詩論影響，從乾、嘉到道、咸形成了一個所謂學人之詩的流派。翁方綱把學好儒家的經術，當作寫詩的根本，只能導致在詩中堆垛學問，使詩歌遠離現實。「肌理說」因把學習經術對於寫詩的重要性強調到了不適當的程度，離開了客觀現實這個創作源泉，對詩歌創作產生了消極影響，受到「性靈」派大家袁枚的譏刺，諷其「誤把抄書當作詩」⑤。

　　乾隆六十年秋九月，翁方剛再次走入曹雪芹交遊圈，應桂圃（宜興）之請為恆仁的《月山詩集》作序。恆仁為八王阿濟格的四世孫，是貽謀（宜孫）、桂圃（宜興）之父，是敦敏、敦誠的叔父兼師長。曾是右翼宗學的學生，與沈廷芳（椒園）亦師亦友。又是沈德潛的弟子（沈德潛為沈廷芳的「家叔」）。《月山詩集》前編為《月山詩稿》，翁方剛在序言中評論到：「今讀《月山詩稿》，亦出椒園所手訂，乃覺尋常景色悉為詩作，萌坼凡有，觸於目者皆深具底蘊焉，非物自物而情自情也。故為詩者，實由天性忠孝篤。其根柢，而後可以言情，可以觀物耳。」《月山詩集》後編為《月山詩話》四十三則，翁方剛在序言中又評論到：「又讀《月山詩話》，雖上下千年評騭不多，而就其大者如（王）漁洋之薄視香山，至於杜公八哀而亦譏之，若李潮《八分小篆歌》高出韓、蘇之上，皆漁洋持論未定者。得此數條以辨證之，誠詩家定案矣。予於論詩，深不欲似近來學人騰笑於新城，而於椒園欲註初白詩之意，今始得觸發於言情體物間，爐香茗椀，處處皆實詣也。正如讀山谷《大雅堂記》，則無庸註杜可矣。」

⑤　引自：袁枚，《仿元遺山論詩》。

本書收翁方綱《隸行合書論書軸》一件。翁氏書法初學顏真卿，繼習歐陽詢，亦喜漢隸，以「史晨」「韓敕」諸碑為法。翁氏懂法書之道，尤懂隸書之奧妙。此論書軸談漢隸、唐隸代表性碑帖，談隸書名家漢有蔡中郎，唐有褚遂良，本朝有程魚門和鄭谷口，談諸人的「分隸之概」和「識其會通處」。

## 沈德潛

沈德潛（1673—1769），字確士，號歸愚，江蘇長洲（今蘇州）人。他從二十二歲參加鄉試起，總共參加科舉考試十七次，過了四十餘年的教館生涯。乾隆元年（1736）薦舉博學鴻詞科。四年（1739）中進士，改庶吉士。恆仁（敦敏、敦誠叔父）與其有師生之宜，約在本年前後，右翼宗學稽察沈廷芳「令以（恆仁）詩呈家侍郎（沈）德潛，侍郎亦亟賞之，且歎嗜學之勤，時髦無與匹」（沈廷芳《（恆仁）墓誌銘》）。七年（1742）授翰林院編修。本年乾隆帝召其討論歷代詩源，他博古通今，對答如流，乾隆帝大為賞識，稱之為「江南老名士」。本年恆仁作五律《上沈歸愚先生二首》記此事，內稱：「四海知霜鬢，鴻名仰碩儒。文章當代少，道德一身俱。」「史才班馬匹，詩格杜韓雙。天子呼名士，何人意不降。」後乾隆帝又為《歸愚詩文鈔》寫了序言，並賜「御製詩」幾十首。在詩中將他比作李白、杜甫、高啟、王士禛。本年，沈德潛有典試湖北之行，恆仁作七律《送歸愚先生典試湖北》，內有詩句「作人壽考歌周雅，報國文章籍楚材」「春風座裏橫經客，准擬師門立雪來」，為其餞行。九年（1744），恆仁以韻語來學，授以《唐詩正聲》，造詣日進。十年（1745），《國朝詩別裁集》創始。十一年（1746），請假歸里，恆仁送至江干。十二年（1747），恆仁卒。在《國朝詩別裁集》中收入恆仁

詩二首：《玉泉禪院》《南西門外即目》，撰恆仁小傳，評其詩：「吐屬皆山水清音，北方之詩人也。」恆仁三子桂圃（宜興）在《月山詩集跋》中記此事：「沈歸愚先生選《國朝詩別裁集》，有先大人詩二首，而舊帙中亦不載。」本年命在尚書房行走，又任內閣學士兼禮部侍郎。十三年（1748）充會試副考官。十六年（1751）加禮部尚書銜。十七年（1752）辭官歸里，著書作述，主講書院。二十三年（1758）《國朝詩別裁集》告成鑴刻。內收曹寅小傳及詩二首：《歲暮遠為客》《讀洪昉思稗畦行卷感贈一首兼寄趙秋谷宮贊》。曹雪芹《脂硯齋重評石頭記》甲戌本已在友朋中傳抄。二十六年（1761）《國朝詩別裁集》增刪鏤版。早年師從葉燮學詩，論詩主格調，提倡溫柔敦厚之詩教。著有《沈歸愚詩文全集》。所編《古詩源》《唐詩別裁集》《明詩別裁集》《國朝詩別裁集》（後名《清詩別裁集》）等書，流傳頗廣。從乾隆四年到乾隆二十六年，曹雪芹與恆仁、貽謀（宜孫）、桂圃（宜興）父子交往較多，有與沈相識的條件。

沈德潛善書，以楷書為主，溫文而雅，有二王神韻。本書收沈德潛《行書五言律詩軸》，可看出沈氏詩趣和書法功力。

## 沈廷芳

沈廷芳（約 1700—1772），字畹叔，一字萩林，號椒園。浙江仁和（今杭州）人。初以國子生為《大清一統志》校錄。在為恆仁撰寫的《墓誌銘》落款處自述出身和任職經歷：「（乾隆元年）賜博學鴻詞出身、巡視山東漕運、江南道監察御史、前入直武英殿、同修起居注、稽察宗人府官學、翰林院編修。」以老致仕。以經學自任，多有闡述。先後隨查慎行學作詩文，隨桐城方苞學作古文，風流儒雅，能詩善文，尤精於古文。書法在蘭亭、

沈德潛　行書五言律詩軸
紙本　縱 76.6　橫 36.5

釋文

黃昏到寺始停車，
竟夕論心喜慰予。
山館同傾一尊酒，
行腃重檢積年書。
事如雲態從多幻，
夢繞泉聲入太虛。
聽澈潺湲判不寐，
尚疑風雨對床餘。

文註及落款

宿泉林寺與家楚望兄
夜話近句，勵堂老世
臺教正。弟沈廷芳。

鈐印

沈廷芳印（朱文方
印）、古柱下史（朱文
方印）、挹山樓（朱文
長方印）

沈廷芳　行書宿泉林寺詩軸
高麗箋　縱102.6　橫69

丙舍間。晚年曾掌教於粵秀、敬敷等書院。建有藏書樓，名「隱拙齋」，藏書豐富。著《隱拙齋集》。乾隆三年（1738），在「稽察宗人府官學」[6] 任上。本年三月，恆仁入右翼宗學，沈廷芳「見生恂恂儒者，皆愛之。及讀其所為詩，余尤器焉。生亦獨親余，間與騭今古，學博而思精，淵淵乎有所得，而其志遠，其心虛，殆深窺造物者之無盡藏，將餍飫而自得之者。」恆仁入宗學僅二十五天，被因故作廢退學，沈廷芳作《答育萬同學，即題其集端以正》，肯定其「勤學趨宗黌，精研力無倦」，予以慰勉。恆仁家居學益勤，時時與沈廷芳議文論詩。及沈廷芳罷官閒居，請業益數。八年，沈廷芳巡視山東漕運，恆仁作五律《送椒園先生巡漕河東》，稱揚其「急公遑念疾，憂國敢寧居」的師德官品，為其餞行。十二年四月中，恆仁請沈廷芳刪定其詩，沈廷芳允諾此事。五月初恆仁卒，沈廷芳為其撰《墓誌銘》。沈廷芳稽察右翼宗學期間，曹雪芹在此任教習，此間他正創作《風月寶鑒》，後增刪為《石頭記》（即《紅樓夢》）。

本書收沈廷芳《行書宿泉林寺詩軸》一件。有「勵堂老世台教正，弟沈廷芳」之上下款。據《小莽蒼蒼齋藏清代學者法書選集》沈廷芳小傳介紹：「此軸行書七行，書《宿泉林寺與家楚望兄夜話》詩一首。按《隱拙齋集》卷十三有《宿泉林寺與楚望兄夜話詩二首》，此為其一。上款勵堂為蔣攸銛號，攸銛遼陽人，隸漢軍旗籍，乾隆進士，道光間官至體仁閣大學士、兩江總督。有《繩枻齋集》《黔軺紀行集》。」而敦敏《懋齋詩鈔》殘稿本上有「礪堂藏書」一章，這是蔣攸銛的藏書章，說明《懋齋詩鈔》

---

[6] 恆仁《月山詩集》載：「（沈椒園）以翰林院編修，領宗學事。」沈本人也在恆仁《墓誌銘》中自記：「時……余同官翰林，董學中事。」

曾為蔣攸銛所收藏。而蔣攸銛與法式善相為友人。法式善多年參與編輯《熙朝雅頌集》,「奉旨多收宗室」詩人集,「二敦」是宗室著名詩人,他有可能讀到《懋齋詩鈔》和《四松堂集》,因為他作有《題〈懋齋詩鈔〉〈四松堂詩集〉》的五言律詩一首,可為明證。由此可推之,沈廷芳、蔣攸銛、法式善與敦敏、敦誠有交往,或讀或藏或評過「二敦」詩文集。

## 孔繼涑

孔繼涑(1726—1791),字體實,號信夫,別號谷園、葭谷居士。山東曲阜人,六十七代衍聖公孔傳鐸之子,孔繼涵的兄長,嫡母為東閣大學士熊賜履的小女兒熊淑芬,翰林院孔目熊志契是其舅舅。從康熙四十五年(1706)到雍正六年(1728),曹寅、曹頫奉旨「照看」熊賜履的三個兒子,前後達二十餘年。孔繼涑的弟弟孔繼涵曾為外祖父作《經筵講官太子太保東閣大學士兼吏部尚書熊文端公年譜》,了解曹、熊兩家交往史。自幼聰敏好學,酷愛書法,才華超人,在家中玉虹樓上苦學苦練十二年。青年時,專學其岳父、刑部尚書、大書法家張照筆法,深得其道。中年進而學歐、顏、蘇、黃、米各家書,其書自刻為《瀛海仙班帖》。曾把《大學》首章寫成四幅「聯屏」刻成石碑,立於曲阜孔廟金聲門左側。

雍正十三年(1735),早夭的孔傳鐸長子孔繼濩,孔繼涑的異母兄,被追贈六十八代衍聖公,其長子孔廣棨直接繼為六十九代衍聖公。乾隆四年(1739),孔繼涑的舅舅熊志契授為翰林院孔目。約於此後,曹雪芹因曹、熊、孔三家父祖輩的歷史關係,在京(張照也在京)漸與熊志契、孔繼涑、孔繼涵取得聯繫。八年(1743)孔廣棨卒,子孔昭煥襲七十代衍聖公。孔繼涑系孔昭

煥叔祖。此後，因昭煥年幼，府務多由其主持，當上了有實無名的「衍聖公」。十三年（1748），二十三歲時，乾隆帝東巡曲阜祭祀孔廟，御前進講《周易》。乾隆帝瞻仰孔廟時，看到金聲門左側《大學》首章「聯屏」上的字跡筆筆有力，字字通神，連聲稱讚。從此，孔繼涑的書法聲名鵲起，傳聞全國。又廣泛蒐集古今名家的書品，刻意鑒別，臨摹構繪，而後精工刻成大小石碑五百四十八塊，命名「玉虹樓法帖刻石」。其拓片裝成一百零一冊，故又稱「百一帖」，保留了歷代名家真跡。曾求得明代睢陽袁樞、袁賦諶父子家藏南宋《松桂堂帖》等名品。此時，正是曹雪芹撰寫修改《風月寶鑒》和《石頭記》（《紅樓夢》）的時期，他在第五十三回把賈府宗祠額匾和門旁楹聯派給「衍聖公孔繼宗書」，將孔繼涑隱寫於書內。二十一年（1756），孔昭煥上疏時誤把「官莊」稱「皇莊」，又錯誤地要求地方官更令百姓應役。結果「下吏議，當奪爵，上命寬之。以昭煥年少，歸咎繼汾及其兄繼涑，皆譴黜。」⑦三十三年（1768），四十三歲時鄉試中舉。此後屢試不第，遂納資為候補內閣中書，從未任職。四十八年（1783），孔昭煥卒，子孔憲培襲衍聖公。其妻于氏對孔繼涑插手府務非常厭惡，設法將其處置。後來給他加上「房屋越制」「唸咒語發旁枝」「妄圖篡位」等「罪名」，開除其家族。五十六年（1791）春，孔繼涑六十五歲時曾去江寧鍾山書院看望摯友姚鼐。秋季又到北京訪友，不幸染病而死。死後未准進孔林，葬於曲阜城西大柳村前。本年，《紅樓夢》程甲本刻印，程偉元、高鶚將「衍聖公孔繼宗書」改為「翰林掌院事王希獻書」。

⑦　載於《清史稿‧列傳‧儒林》。

　　　　　　　　　　　　　　　小芥蒼蒼齋與《紅樓夢》

本書收孔繼涑《行書陶詩卷》一件。此詩卷臨蘇軾書陶淵明《凝古》二首，陶詩原共九首，此為第四、五兩首。從書法上看，因孔繼涑中年習練蘇軾法書，頗有功底。雖是臨摹之作，但用墨豐腴，以胖為美，橫輕豎重，結字扁平，不失為書家上品，亦為難覓之書家真跡。

## 孔繼涵

孔繼涵（1739－1783），字體生，一字埔孟，號荭谷，別號南州、昌平山人，山東曲阜人。六十七代衍聖公孔傳鐸之子，生母為東閣大學士熊賜履的小女兒熊淑芬。《熊文端公女系表》載：「淑芬，側室龔氏出，適曲阜孔傳鉦（鐸），生孔繼涵。」翰林院孔目熊志契是其舅舅。孔繼涑是其兄長。從康熙四十五年（1706）到雍正六年（1728），曹寅、曹頫奉旨照看熊賜履的三個兒子，前後達二十餘年。其母熊淑芬和孔繼涵深知曹熊兩家的交往史。孔繼涵曾為外祖父作《經筵講官太子太保東閣大學士兼吏部尚書熊文端公年譜》。正是因這層關係，在孔繼涵的詩文集中有與曹家有關的文章。曹寅刻洪氏《隸續》一書，在孔集中有《〈隸續〉跋》一文，該跋文開頭即提到了「棟亭曹氏」。

於學無所不通，好天文地志算術之書。遇藏書罕見之本，必校勘付印。匯刻罕存之本為《微波榭叢書》八種，刊印戴震《戴氏遺書》十三種，及蒐梓《算經十書》，皆為世所稱。著有《紅櫚書屋集》四卷，《斲冰詞》三卷、《雜體文稿》七卷，及《解勾股粟米法》《考工記車度補》《杜氏考工記解》等十餘種。

孔繼涵是徐鐸的女婿。徐鐸（1693－1758年），字令民，號楓亭，又號南岡，江蘇鹽城人。於乾隆元年（1736年）進士及第，曾任山東學政、山東按察使、山東布政使。曾師從書法名

迢迢百尺樓，分明望八荒。莫作歸雲宅，朝為飛鳥堂。山河滿目中，平原獨茫茫。古時功名士，慷慨爭此場。一旦百歲後，相與還北邙。松柏為人伐，高墳互低昂。頹基無遺主，游魂在何方！榮華誠足貴，亦復可憐傷。

東方有一士，被服常不完。三旬九遇食，十年着一冠。辛苦無此比，常有好容顏。我欲觀其人，晨去越河關。青松夾路生，白雲宿簷端。知我故來意，取琴為我彈。上弦驚別鶴，下弦操孤鸞。願留就君住，從今至歲寒。

文註及落款

孔繼涑臨。

鈐印

繼涑（白文方印）、信天（朱文方印）

收藏印

藥農平生真賞（朱文長方印）

**孔繼涑　行書陶詩卷**
紙本　縱 28　橫 47

孔繼涵　隸書七言詩軸
紙本　縱 97　橫 49

家張照，擅長書法，政事、文章彪炳南北。赴任山東期間，孔繼涵、孔繼涑兄弟慕名前來求教書法技藝，書法水平長進較快，尤其是孔繼涑的書法當時譽滿齊魯，聲動京華。徐鐸十分高興，將自己的三女兒許配給孔繼涵為妻，而張照也將女兒許配給孔繼涑為妻。

孔繼涵於十九年（1754）甲戌，始「遊京師」，時年十六。《紅櫚書屋詩集》收有其十五歲以前的詩。[8] 本年，曹雪芹《脂硯齋重評石頭記》甲戌本問世。二十二年（1757）丁丑春天，孔繼涵與從子孔廣祚赴京師謝恩，在小時雍坊太僕寺街居住五十餘天。有可能與曹雪芹結識，提到過曲阜城東宋代所建、現在已成廢圃的「聚芳園」，並講到其中的「蔽芾館」，後為曹雪芹所援用。《紅樓夢》寧府中有一處稱「會芳園」，似與「聚芳園」有相通之處；曹雪芹佚著《廢藝齋集稿》第一冊題名為《蔽芾館鑒印章金石集》（內容是關於刻印章的），直接用「蔽芾館」為自己的室名。「蔽芾」即「弼廢」，是幫助殘廢人的意思。「蔽芾」一詞源出《詩經·召南·甘棠》：「蔽芾甘棠，勿翦勿敗，召伯所憩。」孔繼涵、曹雪芹都對《考工記》這個書題感興趣，孔將自己校勘和著述的書定名為《考工記圖》《考工記車度補》《杜氏考工記解》，曹雪芹將《廢藝齋集稿》中講風箏製作的書稿定名為《南鷂北鳶考工志》。而其自序正是寫於本年清明前三日。本年冬天，孔繼涵移居。在《因居記》中說：「丁丑冬，移居東城敞廬東偏，本陶氏故宅。」

二十五年（1760）在鄉試中舉。二十七年（1762）春，與脂硯齋、松齋（白筠）、棠村等人小聚，批點《石頭記》甲戌抄本

---

⑧　吳恩裕：《曹雪芹叢考》，上海古籍出版社 1980 年版，第 304 頁。

第十三回。看過「三春去後諸芳盡，各自須尋各自門」的詩句，寫下眉批：「不必看完，見此二句，即欲墮淚。梅溪。」約在此前後或同時，曹雪芹請友人在其小說五個書名中認可一個，「東魯孔梅溪則題曰《風月寶鑒》」，此事被寫入小說楔子之中。曹雪芹、吳揖峯很可能參與了這兩次活動。

三十六年（1771）考取進士，官戶部河南司主事，兼理軍需局事，充《日下舊聞》纂修官。其後在京為官七年，善於結交士人名流，與盧文弨、錢大昕、錢載、吳揖峯、戴震、姚鼐、朱筠（笥河）、程晉芳、胡士震等人交往至深，互相切磋，學識日益淵博。一些朋友又與曹雪芹相識或相知。盧文弨抄寫了敦誠早年詩歌集《鷦鷯庵雜詩》，其中收有數首詠曹雪芹的詩。盧又有《與孔葒谷書》《答孔葒谷書》。孔集中提到的周立崖（於禮），從敦誠《寄大兄》書信中可知道他與曹雪芹似相識。

四十二年（1777）以母疾請求卸官回籍。四十三年（1778），購買縣城東北一所宋代所建院落「聚芳園」，其中以「微波榭」建築形式最可觀。即在此著書立說，校勘群籍，聚朋會友，飲酒賦詩。先後收集了漢唐以來的金石拓本千餘種，以與經義史志相印證。凡遇藏書家的罕傳之本，必精心校勘付梓，以廣流傳。

四十八年十二月突染重病，十八日逝世，葬於孔林東北隅。死後，翁方綱曾撰《戶部河南司主事孔君墓誌銘》（《復初齋文集》卷十四），盧文弨撰有《孔葒谷戶部哀辭（並序）》（《抱經堂文集》卷三十四）。吳恩裕認為，孔繼涵是個篤於友誼的人。《國朝耆獻類徵》說他：「與人交，緩急補助無吝色。」盧文弨《孔葒谷戶部哀辭序》云：「其厚於朋友也，不以死生易節。戴東原君既歿，為版行其遺書，無有散失，士林尤高其義。」《哀辭》又云：「美交道之不渝兮，信臭味之相投。」如此篤於友誼的孔繼涵，與貧困落拓卻才氣縱橫的曹雪芹相交，是完全有可能的。

本書收孔繼涵《隸書七言詩軸》一件。孔繼涵因「研有餘墨，偶檢內篇微旨，數語書之」，抄寫下這首七言詩。此詩據傳出自唐代無名氏《度世古玄歌》，又傳出自《九皇上經》。傳為清代大學士馬齊所作的養生書《陸地仙經》也有引用。孔繼涵對天文地志、算經考工、醫藥養生等，頗為關注，很有心得，書抄此類「淵乎妙矣」的自然之論，是他豐富治學追求的一個側面。

## 張問陶

張問陶（1764－1814），字仲冶，號船山，祖籍四川遂寧，出生於山東館陶縣。早年與兄問安並有詩名，時人稱為「二雄」。乾隆五十五年（1790）考取進士，歷官翰林院庶吉士，授檢討，後累官御史、吏部郎中，萊州知府。嘉慶十七年（1812）以疾辭官，僑寓吳門（蘇州）虎丘，自號「蜀山老猿」。十九年（1814）三月，病逝於蘇州。

著有《船山詩草》傳世。張問陶主張詩歌抒寫性情，反對摹擬，為「性靈派」詩人，其詩作多表現日常生活感受，情調流於感傷。詩風近似袁枚，曾為袁枚所讚揚。袁枚《答張船山太史寄懷即仿其體》云：「忽然洪太史，詡我得奇士。西川張船山，槃槃大才子。」可見船山當時影響之著。嘉慶二十年（1815），同年摯友石韞玉刻《船山詩草》十冊二十卷，作《刻〈船山詩草〉成書後》詩。

張問陶於乾嘉之際為官居京多年。比時，《紅樓夢》程刻本（乾隆五十六年）廣為流佈。張問陶與涉曹涉紅人物高鶚、王芑孫、石韞玉、改琦皆有過從交集。他在「曹紅文化」的形成上主要做了兩件事：

一是他記載下高鶚參與整理刻印百二十回《紅樓夢》的史

實。不過，他的記載也造成了紅學界對《紅樓夢》後四十回為誰所續的誤讀。張問陶與高鶚於乾隆五十三年一同參加順天鄉試，是科考的「同年」。《船山詩草》卷十六《辛癸集》中有《贈高蘭墅鶚同年》詩云：「無花無酒耐深秋，灑掃雲房且唱酬。俠氣君能空紫塞，艷情人自說紅樓。逶遲把臂如今雨，得失關心此舊遊。彈指十三年已去，朱衣簾外亦回頭。」並在詩題下註云：「傳奇《紅樓夢》八十回以後，俱蘭墅所補。」百年前，胡適考證《紅樓夢》的作者，就是引用這首詩及註作為《紅樓夢》後四十回是高鶚續作的「最明白的證據」。經過紅學界半個多世紀的考辨論爭，認為高鶚的「所補」是補綴、補充、補訂之意，性質屬編輯出版業務範圍，並非續寫後四十回。但是，就其論證《紅樓夢》的傳播來說，張問陶的記載應有紅學史料價值。

與此事相關聯的是高鶚是否張問陶的妹夫。震均在《天咫偶聞》記述：「張船山有妹嫁漢軍高蘭墅鶚，以抑鬱而卒……蘭墅能詩，而船山集中絕少唱和，可知其妹飲恨而終也。」這個記載一度造成學界對高鶚人品的誤解。但也有不同意見，認為震均的說法缺乏根據。因為船山《哭四妹筠墓》的註中只是說「妹適漢軍高氏」，不等於就指高鶚。從張問陶和高鶚二人以及他們友人的集中，都找不到他們有親戚關係的證據。且既說張妹「飲恨而終」，則船山對高鶚必積怨於中，為何反在贈詩中一味頌其「俠氣」，賞其「艷情」？近年，發現遂寧張氏族譜，證明張問陶妹夫並非高鶚。所以張高的「郎舅關係」公案徹底解決。

二是張問陶題詠改琦《紅樓夢圖》。改琦是早期紅樓畫藝術大家，他在嘉慶前中期創作的《紅樓夢圖》有很高的知名度，題詠者有幾十家。張問陶題詠有詩詞三題四首。第一題是《綺羅香·題史湘雲》詞：「褥設芙蓉，筵開玳瑁，玉斝以露為酒。小院重簾，扶出一枝花瘦。悄不管石凳雲窩，漫贏得粉融香透。

釋文
瀑飛來萬馬，石削起雙龍。

文註及落款
受堂大兄正。船山張問陶。

鈐印
船山（白文方印），張問陶印（朱文方印）

**張問陶　行書五言聯**
灑金粉箋　縱 126　橫 28.5（每聯）

殿春芳、婪尾杯深,扶期眠起睡痕逗。藏物猶記衷底,爭奈花陰拂處,新涼偏驟。軟立東風,約略夢回時候。更何人羅襪春鈎,熨不醒蝶裙痕皺。鏡鸞開,重理嬌鬟,者香番喧天笑口。」第二題是《一剪梅‧題碧痕》詞:「一生風月且隨緣,朝在花間,暮在花間,鬢邊斜斟小雲鬟。開著羅衫,繫著羅衫。枏櫚深處曲闌幹,苔又斑斑,蘚又斑斑,新荷池館晚涼天。香怕輕寒,浴怕輕寒。」碧痕提水,見於第二十四回。題詞之意,則寓指第三十一回晴雯所言與寶玉共浴事。第三題是《題秦鍾》二絕句:「嬌小癡兒弱不支,也尋瑤島費相思。通靈自有三生契,分付春風好護持。」「自憐紈絝隔雲泥,顛倒情懷恨不齊。檢點琴書來伴讀,那知鶯燕互猜疑。」詩意指第九回「戀風流情友入家塾,起嫌疑頑童鬧學堂」之事。

　　本書收張問陶《行書五言聯》一幅。此聯法書放逸自然,情感奔騰豪邁,展現的是張氏書風文心。

# 盧文弨

　　盧文弨(1717－1796),字召弓,號磯漁、檠齋、弓父,又號抱經,浙江餘姚籍,仁和(今杭州)人。乾隆十七年(1752)進士及第,授翰林院侍讀學士。三十年(1765)任廣東鄉試主考官,後提督湖南學政。三十七年告歸後,歷主浙江各書院講學二十六年。盧文弨是藏書家,終身從事古書校勘。以所校勘、註釋的經子諸書匯刻為《抱經堂⑨叢書》,著有《抱經堂文集》《詩集》。

⑨　抱經堂為其藏書閣名。

大人山高水深，群士所仰，此
□□（其所）以懽欣鼓舞而丞願
依歸者也。望賜片刻之閑，審
其材而處之其人，斷不負信陵
之恩可必矣。外《逸周書》兩
部呈政。友朋復相勸梓《呂氏
春秋》，此書從善本精校，書前
列合校姓氏，竊欲借光大名以為
重，敢以為請。敝同年謝少宰所
梓《荀子》，諒奉送矣。順請近
安，不盡縷縷。
右上秋帆老先生大人執事。文弨
再拜。正月廿三日。
但稱名最古，近懇友朋□從為
便，附訂。

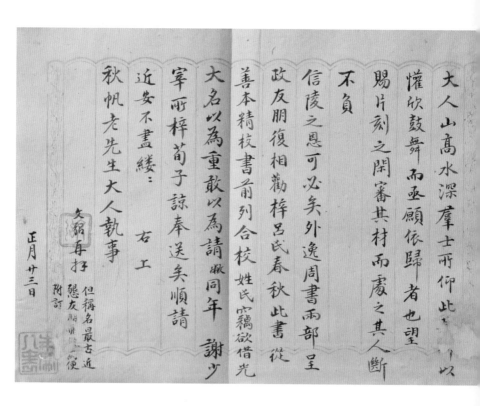

盧文弨　致畢沅
紙本　縱 19　橫 24.5（每頁）

文弨頓首。冬前曾有小劄托孫季
□（道）轉達，諒塵覽矣。邇惟
大人福履綏嘉，新禧茂晉，可勝
忭賀。今歲弟仍濫席鍾山，正在
束裝侹倠之頃，而舊交王雲上茂
才（名岱）適自虞山至，告我以
有中州之行，貿其卑棲而求廣廈
之庇，願聞名於將命者。女無媒
不親，士無介不接。因勾弨一言
為先容。雲上詩足名家，而餘技
亦遠凡俗，追隨於幕下諸名士
間，正自無愧。

盧氏性喜抄書，藏書中不少是其手抄本。他少年貧困，讀書一借二抄。後來他在《重校經史題辭》一文中回憶：「少時貿貿，不知學有本末。費目力抄諸子、《國策》《楚辭》及唐、宋、近人詩文，皆細字小本，滿一篋。」他考授內閣中書後，儘管已有些藏書，但抄書習慣持之以恆。據趙鴻謙的《盧抱經先生校書年表》記載：盧氏在乾隆三十九年到鍾山書院講學後的一年，抄書十三部；乾隆四十二年抄書十五部。錢大昕作《抱經樓記》，言其博學嗜古，尤好聚書。遇有善本，不惜重價購之，聞朋舊得異書，宛轉借抄。晨夕校讎，搜羅三十年，得書數萬卷，為樓以貯之云云。

　　乾隆十七年到三十年，在翰林院任職時，他就經常訪書和抄書。敦誠早年詩歌創作結集《鷦鷯庵雜詩》，收詩到乾隆二十九年。約在此後一個時期，盧文弨手抄了這本詩集。抄本第一頁署「鷦鷯庵雜誌」，題下有「盧文弨撰」墨印楷書四字。盧氏是用自己寫作的本子抄錄了敦誠的詩。盧氏原想抄敦誠的《鷦鷯庵雜誌》，亦即《鷦鷯庵筆麈》，後來不知為甚麼改抄雜詩。這個抄本沒有敦誠創作時間較晚的詩，當繫敦誠在世時抄出傳閱的。詩是分類抄的，沒有年代。它保存前此各本所未見的詩有二十四題二十九首之多。除《冬曉書懷》《過寅圃墓感賦》等詩能考證敦誠、寅圃生平，可佐證曹雪芹生活環境和創作背景外，難能可貴的是盧抄《鷦鷯庵雜詩》保存了《贈曹雪芹》和《挽曹雪芹》兩題詩的原稿。與刻本《四松堂集》比較，盧抄《贈曹雪芹》有異文，而《挽曹雪芹》盧抄本是兩首，第一首有異文，第二首是多出來的。全詩為：「開篋猶存冰雪文，故交零落散如雲。三年下第曾憐我，一病無醫竟負君。鄴下才人應有恨，山陽殘笛不堪聞。他時瘦馬西州路，宿草寒煙對落

曛。」錢大昕《抱經樓記》[10]記載:「曩余在京師,與君家召弓學士遊。學士性狷介,與俗多忤。而於余獨有水乳之投。」盧文弨同孔繼涵很熟,孔繼涵在《因居記》裏列數過從者,「錢塘盧抱經文弨」是第一人。孔繼涵即《紅樓夢》第一回中的「東魯孔梅溪」。鮑廷博刊刻的《知不足齋叢書》,盧文弨為之作序,評論鮑氏極為勤懇認真,「晨書暝寫,句核字讎」。陶澍《陶文毅公全集》卷三十記載:任教鍾山書院的盧文弨及其後繼者很有教學業績:「往時盧抱經、錢竹汀(大昕)、姚姬傳(鼐)諸先生嘗主斯席,皆以實學為教。」乾隆六十年,盧文弨還出現在周春《閱紅樓夢隨筆》中。周春在《紅樓夢評例》一文中開篇就說:「新正閉戶不拜年,粗閱此書(指程高本《紅樓夢》)一過。元旦起,至初三日午後畢。時從盧抱經學士借《十三經註疏改證》,約望後即寄還。緣急於看《改證》,此書(指程高本《紅樓夢》)無暇圈點也。」

　　本書收盧文弨《致畢沅》信函一件。此信大約作於乾隆晚期(四十至六十年)某年正月,那時盧文弨正在主持江南鍾山書院。畢沅為乾隆朝名士,曾任翰林院編修,官至湖廣總督。生平素喜延請學者名士助其編書。盧文弨此信,一是向畢沅推薦茂才王雲上,稱其「詩足名家,而余技亦遠凡俗」,可以追隨畢沅幕下為幕僚;二是與畢沅探討學問,對《逸周書》《呂氏春秋》《荀子》幾部古籍,或呈政,或欲梓,或奉送。兩事足見盧文弨人品才力。他抄寫敦誠《鷦鷯庵雜詩》應在此信前不久。

[10]　載於《潛研堂文集》卷五。

# 周　春

　　周春（1729－1815），字芚兮，號松靄，晚號黍谷居士，又號內樂村叟，浙江海寧人。乾隆十九年（1754）科考中進士，在家候選十餘年。三十一年（1766），授廣西岑溪知縣。任內革除陋規，統一斗秤，清理田戶，興修水利，政績顯然。次年父死丁憂離任，時百姓尚欠公家借穀百餘石，周春捐俸祿償付，以致路費無著。後受聘修《梧郡志》，書成乃得歸。當地百姓深受感動，建生祠以紀念。從此不再仕進，以讀書撰著為業，專心著述。直至嘉慶二十年（1815）離世。

　　周春所居書齋，插架環列，起臥其中三十餘年如一日。潛研經史，學識淵博，在經學、史學、音韻學、方志學諸方面都有成果，著作達數十種，範圍廣泛。如《古文尚書》《爾雅補註》《西夏書》《遼金元姓譜》《十三經音略》《海昌勝覽》《松靄吟稿》《松靄詩話》等。

　　周春還是最早研究《紅樓夢》的學者之一。乾隆五十五年（1790）秋天，楊畹耕（名芬，字九滋）告訴周春，表弟徐嗣曾「以重價購鈔本兩部：一為《石頭記》，八十回；一為《紅樓夢》，一百廿回；微有異同。愛不釋手，監臨省試，必攜帶入闈，闈中傳為佳話」。徐嗣曾本姓楊，楊姓是周春的舅家，他是周春的表弟，官至福建布政使和巡撫。

　　五十九年（1794），周春從蘇杭間販書商賈手裏買到新刻本《紅樓夢》，得以閱其全書。七月十五日撰成《紅樓夢記》。本年又作七律《題紅樓夢》和《再題紅樓夢》共八首。這是較早的詠紅詩，在蘇杭引起不小的反響。後來周春在《紅樓夢評例》中記載：「余所作七律八首、記一篇，杭越友人多以為然，傳抄頗廣。」九月十八日，周春致信老友吳騫。信中寫道：「拙作《題紅樓夢》

詩及《書後》，綠（淥）飲託錢老廣抄去，但曹楝亭墓銘行狀及曹雪芹之名字履歷皆無可考，祈查示知。」周春這封「涉紅書簡」非常寶貴：它提出要了解「曹雪芹之名字履歷」和「曹楝亭墓銘行狀」這些曹學研究的基本任務；它強調要運用考據的方法進行此事；它記載和披露了吳騫、鮑廷博（淥飲）、錢老廣、俞思謙、鍾晴初、徐鳳儀（《書後》包括俞、鍾、徐三人議紅詩文）以及他本人的紅學活動。

六十年（1795）「正月初四日」，周春又撰成《紅樓夢評例》。《紅樓夢約評》亦為本年所作。《紅樓夢評例》為《紅樓夢約評》的例言。約於此時或此後，周春將上述吟紅評紅著述結集為《閱紅樓夢隨筆》。書中還附錄了友人俞思謙、鍾晴初的《紅樓夢歌》和錢塘人徐鳳儀的《紅樓夢偶得》。《閱紅樓夢隨筆》是紅學史上第一部專門研究《紅樓夢》的學術專著。

本書收周春《致吳騫》書札一通，因為直接提出考證「曹雪芹之名字履歷」，具有十分重要的學術價值，前文已述，此處不贅言。

# 吳　騫

吳騫（1733－1813），字槎客，一字葵裏，號兔牀，又號愚谷，浙江海寧人（祖籍徽州休寧）。為貢生，工於詩文、畫，好金石。著有《愚谷文存》《拜經樓詩集》《詩話》《國山碑考》《論印絕句》《桃溪客語》《小桐溪吳氏家乘》《蘇祠從祀儀》等。輯刻有《拜經樓叢書》，光緒中由朱紀榮重輯。內容以陶淵明、謝朓的詩集和羅隱的《讒書》最重要，校勘極工。

平生酷嗜典籍，遇善本圖書，傾囊相購，校勘精審。又得藏書家馬氏「道古樓」、查氏「得樹樓」的部分圖書，多有宋元精槧，建「拜經樓」收藏。聽說黃丕烈建有藏書室名「百宋一廛」，

瑣瑣具陳

道履佳勝為慰今科榜義賀已出此深冀廖縣卷
六擔箪三盛衰僑伏岩倍價于來年結臘居
期不報以寄寓諸為　今即兄係居之此榜除不
中之名仲體外至一人相諸者王名天寺越能
詩字豈工第以時文論之不免為修羅外道耳
廢版十三佳佑　念茲彷彿就�?惜鐵瓻何出日

政字泰三光如生〈玉門賓為大宰今年恰×十金壽
远館滇南雖有節相與應盜歸家末卜何日
比新憲書誇間已有刻本中所見者頗多刻訛
未知
尊延有存此些氣便中將正月望時刻分釣見
承远无同君價刻論印倚句第二張收頁第又
行即今缺一題訛唐印容末政又上令偷誰圍

六書此題十二首頗浥諸郎友見之句注內有吝?
克一賜國注題末知女說何不甚矣者訂之難也
董甫先生詞題科學錄間已刻成此僊未成之書
并廣住夕校讐末天妹書美書昏堂詩
文集祇西獻大川兩人刻傳石上先生蕭寫人
之報又每童章語兼詮次聊代
回復旨候
楮窗文先生台安不宣
列氏附政
　　　　　　　　　　歷十宿景市周春拜手

昨接翰教，其稔道履佳勝為慰。今科榜發，我邑如此寂寥，魁卷亦極草草，盛衰倚伏，當倍償于來年，轉瞬為期，不敢以客套語為令郎兄稱屈也。此榜除禾中王君仲翟外，無一人相識者。王君天才超絕，詩字並工。若以時文論之，不免為修羅外道矣！殷版《十三經》倘令姪孫買就得借，感激何如！日內又將拙著增刪改訂一過，必閱此書方好，所以急于訪尋也。拙作《題紅樓夢詩》，及《書後》，綠飲托錢老廣抄去，但曹棟亭墓銘行狀及曹雪芹之名字履歷皆無可考，祈查示知。今夏偶念近來談經者多尚漢學，而宋學漸微。弟雅不喜言古文《尚書》之偽，因費半月工夫成《古文尚書冤詞補正》，現在家耕厓孝廉處，聞丁小疋大不以為然，拾閭百詩之唾餘，殊不可解也。容日奉政。家泰三兄得生入玉門，實為大幸，今年恰七十。舍姪遠館滇南，雖有節相照應，然歸家未卜何日也。新憲書坊間已有刻本，弟所見者疑有刻訛，未知尊處有否？如有，乞便中將正月望時刻分秒見示，未知同否？續刻《論印絕句》第二張後頁第七行「郎」字缺一點，訛為「即」字，未改。又亡友陳誰園亦有此題十二首，頃從其郎處見之，自注內有云：「晁克一賜國姓趙。」未知其說何本？甚矣考訂之難也！董浦先生《詞科掌錄》聞已刻成，此係未成之書，老廣經手校讐，未知能盡美盡善否？《道古堂詩文集》被西顥、大川兩人刻壞，恐亦無註。並候槎客七兄先生日安。不既。九月十八日，愚弟周春頓首。

別紙附政

釋文

（前缺）

貴郡四十餘年矣，不知峴山風景若何？而鷗波亭上，猶有捻湘筠以寫韻者否？惟我大兄大人唱隨、偕老、齊眉之樂，真可健羨。弟自婦亡既葬後置一妾，略知文墨，性亦婉順，今秋以疾化去，衰遲之連蹇如此。荊南生事近亦多荒廢，自先兄歿迄今已十有八載，凡出納諸務皆弟一人任之。遺孤六七人，不使分心，以專事肄業。長次俱庠生。四舍姪衡照戊午舉人，屢上春官不第，前歲大挑一等，請改二等，以便會試，昨歲又不第。五舍姪照戊辰進士，發山東即用知縣，尚未得實缺，然為人極拘拙而短于才斷，非作令之器。若弟之二子，長既病廢，次復疎愚，全不知世事。今年科考，舍下竟無一人赴試者，是以一切生事，恐不待弟之沒而隳矣。辱承垂注，故略陳其梗槩，以發知己一笑。茲附去《蘇祠從祀議》及《開虹橋堰記》，竝希教政。順候壽祺，臨池不盡親縷。騫載拜行。兩兒稟筆請安。令郎、令孫均此候好。

吳騫　致□□
紙本　縱22.3　橫12（每頁）

他自題其藏書室為「千元十駕」，意即千部元版，遂及百部宋版，如駕馬十駕。聚書甚富，先後得書五萬餘卷。與經學家藏書家杭世駿、盧文弨、錢大昕、周春、鮑廷博友善。精鑒別，所藏善本書，多由名家作題跋。還請好友黃丕烈、丁傑等寫題記。

乾隆五十九年九月十七日，吳騫致信周春，第二天周春在回信中寫下一段至關重要的話：「拙作《題紅樓夢》詩及《書後》，綠（淥）飲託錢老廣抄去，但曹棟亭墓銘行狀及曹雪芹之名字履歷皆無可考，祈查示知。」周春委託吳騫考查「曹棟亭墓銘行狀及曹雪芹之名字履歷」，顯然是因為吳騫富藏書，熟掌故，也讀過《紅樓夢》，略知曹雪芹，有考據能力與興趣。

六十年或稍後，周春《閱紅樓夢隨筆》結集。吳騫以「拜經樓」的名義組織人錄下清抄本，並刻版印刷。現在傳世影印本《閱紅樓夢隨筆》，中縫都刻寫着「拜經樓抄本」字樣。

吳騫晚年撰有《拜經樓書目》，卒後由其子吳壽暘編輯刊行。壽暘字虞臣，一字周官，號蘇閣，承家學，喜藏書。取「拜經樓」中有題跋之書，手錄成帙，作《拜經樓藏書題跋記》。

本書收吳騫《致□□》的信是殘件，缺收信人上款和開頭部分的內容。從信殘存內容的時間用語（如「貴郡四十餘年」「先兄歿迄今已十有八載」）判斷，此信寫於吳騫晚年。主要內容是談家事，談吳騫先兄死後「遺孤六七人」和自己二子的學養、舉業和生活出路。擔心後繼無人，自己「一切生事，恐不待弟之沒而隳矣」！可從中得見藏書家吳騫的一個側面。

# 錢大昕

錢大昕（1728－1804），字曉徵，號辛楣，一號竹汀，晚稱潛研老人，江蘇嘉定人（今上海嘉定區）。早年以詩賦聞名江南，

官至詹事府少詹事，京官生涯二十餘年。

　　所著有《潛研堂文集》五十卷、《詩集》十卷、《續集》十卷，《十駕齋養新錄》二十卷、《餘錄》三卷，《潛研堂金石文跋尾》總二十五卷等。其說多散見於《潛研堂文集》和《十駕齋養新錄》中。於史學以校勘考訂見長，撰有《廿二史考異》；又有志重修元史，補《藝文志》《氏族表》。在世時就以淵博和專精飲譽海內，是著名的史學家和經學家。段玉裁、阮元、江藩等著名學者都給予很高評價，公推錢氏為「一代儒宗」。乾隆十六年（1751）辛未，乾隆帝南巡，因獻賦獲賜舉人。十七年（1752）壬申，經江淮入京。十九年（1754）甲戌，中進士。擢升翰林院侍講學士。本年，《脂硯齋重評石頭記》甲戌本問世。二十一年（1756）丙子，至熱河，與直隸紀曉嵐等同任《熱河志》修纂。此後與修《音韻述微》《續文獻通考》《續通志》。二十七年（1762）壬午，典湘試。本年除夕，曹雪芹辭世。三十七年（1772）壬辰，在京與修《一統志》及《天球圖》諸書。與紀曉嵐並稱，有「南錢北紀」之目。四十年（1775）起，先後主講鍾山、婁東、紫陽等書院，治學涉獵頗廣。四十三年（1778）始，與鮑廷博、盧文弨共同校勘宋人熊方《後漢書年表》，作《後漢書年表後序》。

　　乾隆五十九年（1794）甲寅，本年前某時，與周春討論《紅樓夢》「本事」。周春《讀紅樓夢隨筆》中記載：「相傳此書為納蘭太傅而作。余細觀之，乃知非納蘭太傅，而序金陵張侯家事也。」「錢竹汀宮詹云：金陵張侯故宅，近年已為章攀桂所買。章曾任江蘇道員。」錢平生富藏書，對曹寅藏書很關注。據晚清人葉昌熾在《藏書紀事詩》卷四記載錢大昕跋天台徐一夔《藝圃搜奇》：「此書世無刊本，曹子清巡鹽揚州時，嘗抄以進御，好事者始得購其副錄之。」

本書收錢大昕書法作品《題黃小松司馬〈得碑圖〉行書詩軸》，由此可進一步豐富對錢氏交遊、書藝、學養的認知，知他對曹寅藏書、曹雪芹《紅樓夢》的涉獵事出有因，理在必然。

## 鮑廷博

鮑廷博（1728—1814），字以文，號淥飲，又號通介叟。祖籍安徽歙縣長塘，故世稱「長塘鮑氏」。隨父鮑思詡以商籍生員寄居杭州，後定居桐鄉縣青鎮（今烏鎮）楊樹灣。實際生活於杭州一帶。家世經商，冶坊為業，殷富好文，世代藏書。

廷博為歙縣秀才，亦勤學好古。兩次參加省試未中，遂絕意科舉，不求仕進。喜購藏祕籍，搜羅散佚。所收甚富，築室收藏，取「學然後知不足」義，名其書室為「知不足齋」。他與江浙一帶著名藏書家如吳騫、厲鶚、錢大昕、黃丕烈、阮元、金德輿等頻繁交往，互通有無，彼此借抄，廣錄先人後哲所遺手稿。八十餘歲仍往來於杭、湖、嘉、蘇數郡之間，所抄書籍不計其數，僅流傳至今有名可稽者即有一百四十餘種。藏書先後達十萬餘卷。收藏既富，即刊刻《銷夏記》《名醫類案》等行世。其校讎之精審，極受時人稱道。著有《花韻軒詠物詩存》。

乾隆三十一年（1766），鮑廷博力助嚴州知府趙起杲刊刻蒲松齡《聊齋志異》十六卷。《聊齋志異》撰成之後，長期以抄本流傳，篇目、卷帙、編次差異很大。趙起杲官福建時，從藏書家鄭方坤後人處得一抄本。趙任杭州知府時，鮑廷博極力慫恿他刊刻，後因事未果。直到趙起杲改任嚴州知府時，延請余集校勘付梓。不料刻至十二卷，余集北上京師充任纂修，趙起杲去世，其弟趙皋亭將這未竟事託付鮑廷博，鮑氏任校勘並出資，最後終於完成十六卷的全書刊刻任務。鮑廷博作有《青本刻〈聊齋志異〉

紀事》一文，記其始終顛末較詳。《聊齋志異》首印之成，鮑氏參與策劃、校勘、資助全過程，故名雖為「青柯亭刻本」，而學人每以「鮑本」相稱，也名至實歸。「鮑本」《聊齋志異》，為該書現存最早刻本。

三十八年（1773），朝廷開《四庫全書》館，詔求天下遺書。令長子鮑士恭以所藏精本六七百種進獻，內多為宋元以來之孤本、善本，居私家進書之首。從此，「知不足齋」之名上達朝廷。次年，得褒獎，賜予內府編纂的《古今圖書集成》及《平定回部得勝圖》《平定兩金川戰圖》[11]等圖籍。四十年，發還原進書籍，乾隆題詩於《唐闕史》《宋仁宗武經總要》二書上，詩曰：「知不足齋奚不足，渴於書籍是賢乎！長編大部都庋閣，小說卮言亦入廚。《闕史》兩篇傳摭拾，晚唐遺蹟見規模。彥休自號參寥子，參得寥天一也無？」鮑廷博深受鼓舞，乃立志刊刻《知不足齋叢書》，以所藏古書善本公諸海內。前後共三十集，二百零七種，七百八十一卷，其中後四集為其子鮑士恭、孫鮑正言續成。

誠如乾隆帝所言，鮑廷博不僅熱衷收藏「長編大部」，而且對「小說卮言」也盡力收入。他刊刻《聊齋志異》是一例，他關注《紅樓夢》的閱讀題詠又是一例。據周春《讀紅樓夢隨筆》記載，乾隆五十九年（1794），周春從書販手裏買到新刻本《紅樓夢》，得以閱其全書。「甲寅中元日」（即七月十五日），撰成《紅樓夢記》和七律《題紅樓夢》《再題紅樓夢》八首。九月十八日，周春致信老友吳騫。信中寫道：「拙作《題紅樓夢》詩及《書後》，綠（淥）飲託錢老廣抄去⋯⋯。」鮑廷博之號為「淥飲」。周

⑪　一說為《伊犁得勝圖》《金川圖》。

春信中的《書後》，是指《題紅樓夢》詩之後附有友人俞思謙、鍾晴初《紅樓夢歌》和錢塘人徐鳳儀的《紅樓夢偶得》。這就是說，「綠（淥）飲託錢老廣抄去」的全部內容，是周春、俞思謙、鍾晴初、徐鳳儀吟詠評議《紅樓夢》的五篇（部）詩文。六十年（1795），周春又撰成《紅樓夢評例》和《紅樓夢約評》，並與前此所作議紅文字結集為《閱紅樓夢隨筆》，其中鮑廷博所託錢老廣抄走的內容，佔全書之大半。

鮑廷博關注曹雪芹小說的閱讀評議，也關注雪芹祖父曹寅平生的文化活動。在曹寅的藏書中，有《南宋群賢小集》一部，是研究南宋江湖詩派的重要歷史資料。乾隆二十六年（1761）春，此時曹雪芹還在世，鮑廷博即組織「友人二嚴昆季、姚君竹似、潘君德園、郝君潛亭，俱踴躍助予，手鈔錄成」。三十七年（1772）壬辰仲冬，「予（鮑廷博）於吳門錢君景開書肆見之（指《南宋群賢小集》）。驚喜與以百金，不肯售。許借校讎才及三分之一，匆匆索去，以售汪君雪礓」。嘉慶辛酉年（1801），鮑廷博曾對《南宋群賢小集》的傳錄始末作過詳細的介紹：「曹棟亭（寅）所得宋刻，歸之郎　勤，今見於家石倉書舍者。……石倉沒，家人不之貴，持以求售。屬徵君鶚得之，以歸維揚馬氏小玲龍山館。」為了曹寅一部藏書，前後竟然費神四十年。鮑氏之於曹紅文獻，不愧大藏書家之名也。[12]

本書收鮑廷博《致陸繩》書札一件。鮑廷博在偶然得到書法家「華亭書冊十二幀」之後，於乾隆五十九年（1794）甲寅三月致信陸繩，談對華亭書法的認知。對華亭、吳興、北海、魯公、

⑫　引自：付嘉豪，《鮑廷博與〈四庫全書〉》，《圖書館理論與實踐》2011 年
　　第 6 期，第 60－63 頁。

平生未有和嶠癖，作吏偏於孟母鄰。
一輛芒鞋一雙眼，天將金石富斯人。
石室遺文甲乙題，紫雲山迴吐虹蜺。
笑他嗜古洪丞相，足跡何曾到沛西。

題黃小松司馬得碑圖

文註及落款

竹汀居士錢大昕，時年七十。

鈐印

錢大昕印（白文方印）、竹汀（朱文方印）

收藏印

家英輯藏清儒翰墨之記（朱文方印）、成都曾氏
小莽蒼蒼齋白文方印）

錢大昕　行書詩軸
高麗箋　縱 113.6　橫 39.8

華亭每云：「吾書勝吳興在
生。」余謂不然。吳興學北海
難於熟，華亭摹魯公在生。
精純端勁，華亭不及吳興，若
以行草蕭逸疏散之致，吳興當
遜華亭矣。今人不如古人，氣
韻使然，吳興曾補米老書。
才數字，輒閣筆，云：「古人
不可到也。」今以華亭論吳
興，當亦然耳。偶得華亭書冊
十二幀，漫識數語，以贈古愚
先生。

文註及落款
甲寅三月鮑廷博。

鮑廷博　致陸　繩
紙本　縱 21.5　橫 14.6（每頁）　1794年作

米老等前代書家的書風，如「精純端勁」，「蕭逸疏散」等，品味深切，可見鮑氏於法書之道見解非凡。

## 朱筠、朱珪[13]

朱筠、朱珪為兄弟二人，時稱「二朱」。

兄朱筠（1729－1781），字竹君，一字美叔，號笥河，學者稱「笥河先生」。祖籍浙江蕭山，曾祖朱必名始居京都，遂為順天府大興（今屬北京市）人。傳世著作有《笥河詩集》《笥河文集》，合稱《笥河集》。家藏書極富，曾先後收藏有曹氏「棟亭」、富察氏「謙益堂」、王氏「青箱堂」等舊藏，聚書三萬餘卷。弟朱珪（1731－1807），字石君，號南崖，晚號盤陀老人（居士）。

據《笥河集》和《四松堂集》所載：雍正七年（1729），朱筠生。陳本敬也生於本年。乾隆六年（1741），朱筠年十三，通七經。與弟朱珪皆以能文有聲於時。大學士諸城劉統勛延居邸第，凡參決大事，每從諮訪。十年（1745），與陳本敬初識，為管鮑之交。「憶余識仲思（陳本敬字）兄弟蓋在乙丑之冬，於時年並十七，執手憐愛若兄弟。」與同里陳本忠（字伯思）、陳本敬（字仲思）之父陳浩亦熟，曾在《陳未齋先生〈臨李北海書〉跋尾》一文中提及與陳浩（號未齋）兩子乃「束髮相友善」，且與陳浩的入室弟子張翊辰多往還，可見朱、陳兩家交往密切。十三年（1748），朱珪殿試為進士，選庶吉士，散館授編修，累

---

[13] 因朱筠、朱珪兄弟與陳本敬、嵩山（永憲）、敦敏、敦誠的交往有連帶關係，故二人合傳。

遷侍讀學士。朱筠十八年（1753）中舉，次年進士。其時錢維城是該科副考官，並與董邦達等人同任該科之殿試讀卷官。朱筠改庶吉士，散館授編修，充方略館纂修官。二十四年（1759），弟朱珪主河南鄉試，會試同考官。秋，授福建糧道。二十五年（1760），陳本敬考取進士，與其前後為庶吉士，官翰林院檢討。「後長同舉於鄉，先後入詞館，交益親。」二十六年（1760）六月，曹雪芹作寫意畫八幅，請陳本敬、閔大章、歇尊者、銘道人等題跋。陳本敬於第五幅上題李清照海棠詞《如夢令》，於第七幅上題金党懷英《漁村詩話圖》七絕一首。二十八年（1763），弟朱珪擢按察使，兼署布政使。二十九年（1764），朱筠在為其父朱文炳撰行述時，稱次長女許嫁「監生龔怡」。知監生龔紫樹為其未來之婿。後章學誠亦記其長婿為「候選布政使經歷陽湖龔怡（紫樹）」。三十四年（1769），欽派協辦內閣學士。三十五年（1770），作《陳伯思農部》《陳仲思檢討》二詩寄懷陳本忠與陳本敬，本年典試福建。俄奉命督學安徽，以識字通經誨士，序刊舊藏宋槧許氏《說文解字》，廣佈學宮，語諸生曰：「古學權輿專在是矣！」三十七年（1772），十一月，時任安徽學政，適值乾隆帝下詔求遺書，提出《永樂大典》的輯佚問題，得到乾隆帝的認可，詔令將所輯佚書與「各省所採及武英殿所有官刻諸書」，彙編在一起，名曰《四庫全書》。三十九年（1774）甲午，與孔繼涵、翁方綱、戴震、曹慕堂、程魚門等同遊弘慈廣濟寺。四十一年（1776）六月初旬，陳本敬以書相贈。弟朱珪命在上書房行走，教後來之嘉慶帝讀書。四十三年（1778）二月十日，陳本敬卒。八月十七日，朱筠在《書陳仲思所贈書後》一文中緬懷與其交往之情：「俯仰三十四年之間，而知交零落如雨，且並是己酉歲人。嗟乎！才如仲思，胡止於此！老而不學，吾生有涯，聊存此贈書，尚以勵吾伏櫪之志，且用示後人知吾兩人之式好

也。又考山人及徵仲及袁永之，永之子尊
尼所作志銘行狀諸篇，袁氏介隱先生名
敬，有三子，而同母者二，仲為方齋名
蕭，季為懷雪名鼐。鼐生四子，曰表、
曰裝、曰襄、曰帙。蕭生二子，曰哀、曰
裝，吳人所稱六袁者也。哀、襄同歲，
故襄次在第四、裝次在第
六。案山人集與諸袁酬答之作，字邦正者
表也，字尚之者裝也，字與之者哀也，字
永之者帙也，字補之者鼐也，字
中六者之字見書五人，然則裝或非與之矣。其不
及者，必其少者也。而不及其一。然集
且與之之字，集中凡再見，一則與袁與之
談荷花蕩之勝，賦六絕句，一則戲簡補
之、與之。山人嘗自稱于袁氏諸子往來門
屏甚狎，蓋與與之尤交歡，而相與通財，
夫固其宜。既而讀汪氏琬所作袁氏六俊小

**朱筠　行草跋王寵券並題詩卷**
紙本　縱 28　281.3 橫　1769 年作

## 釋文

右券為王雅宜山人寵手跡，而有是券者為袁與之，作中者為文壽承。嘉靖七年四月書。萬曆後此券歸顧元方氏，歸文休昌等。趙凡夫宦光為跋其尾。今為元和馬生疊科名紹基之所有。馬生從余遊，屬餘題之。余案書券之歲在嘉靖戊子，中間越五戊子，迄今年己丑，三百又二年矣。嘗讀文徵仲所撰山人墓誌，云山人生弘治甲寅，卒嘉靖癸巳，年四十。書券之年，山人三十五，又五年而卒矣。志又云，自正德庚午至嘉靖辛卯，凡八試，試輒斥。戊子，山人第七斥之歲也。四月書券，或者將為科試以應天鄉舉計耶？其秋與之又斥，補之獲舉。山人有詩送之，而山人又斥，可謂窮矣！山人平生所與遊稱最善者，惟唐伯虎及文徵仲父子、袁永之兄弟。考虞山錢氏列朝詩小傳，文氏二承、彭字壽承。嘉字休承，券中作中者，二承之伯承。

雅宜山人寵，書法擬義獻。在昔嘉靖年，嘗自手書券。結交袁與之，高誼絕賈販。過從石湖上，讀書重細論。荷花蕩六詩，清於蘭之畹。倡酬既甚歡，緩急良不恨。行年三十五，歲值戊子建。山人八戰罷，茲當第七困。維夏山蔬佳，釜中無餘飯。敬告我之友，假我壁與瑗。一壁金幾兩，一瑗錢累萬。循瑗肉好一，暫破窮者悶。便當沽十千，痛飲得所願。時時期濡墨，含瀋起一噴。趙城執云償，厭貨棄之潤。旁睨文壽承，押字大一寸。零落剩片楮，筆力千牛健。蕭蕭三百年，風流入人巽。顧氏索題在，歸趙互推挽。乞食詩同和（文休晚與嘉定李長蘅共和陶詩，見列朝小傳）。金石林何遜（凡夫金石林時地考二卷，余家有之）。馬生乃更癖，嗜若口肥腯。絹裝重錦襲，似恐墨花褪。天寒屬跋尾，掩拂梅萼嫩。我亦故紙畫，煙雲之隨醉此不煩勸。歲月逝筆尖，滿簾忽已頓。風，無為此久恩。屈指戊午初，吉年又困敦。

## 文註及落款

大興朱筠竹君甫書于晒柯小閣。

## 鈐印

日下朱筠（朱文方印）、第五竹君父（白文方印）

朱筠　行草跋王寵券並題詩卷

紙本　縱28　281.3橫　1769年作

傳，於是六袁名字餐（燦）然畢著。裘者字紹之，山人集中無之見，而所謂與之者，果裘也。傳云與之雅薄功名，不肯仕，潛心讀書，卜地桃花塢。築室灌園，抱膝長吟其間，於聲勢泊如也。又云尚之晚耕謝湖之上，故以自號。而山人集又有袁尚之兄弟山居燕集二首，其詩云：「諸袁極□□，築館像蓬壺。」意其燕集之地或即謝湖，抑桃花塢之所小築歟？然則始有山人是券者，袁氏尤俊之次四也。券云期至十二月納還，噫！其言然，則此券之滅久矣，安得流傳三百餘年尚在耶？余家有文徵仲手書戴濯緩閑中雜錄二卷，為袁與之重裝且題簽者，其筆法仿佛在徵仲及山人間，則與之好古多能，當不讓諸兄，而汪氏僅所稱潛心讀書者，蓋相謬矣。夫以一券之細，苟據其顛末而詳悉考之，前輩風流酬酢，儼然可見，則夫手跡之可貴，固不獨以其藝事之工而已，在即其世而知其人也。若乃金貞石磨沒山河，而此券以故紙而特存，或亦有數繫乎其間。而好事者之收藏，誠不易，其意尤重可感也。既為敘次之，輒重之以詩。時乾隆三十有四年十有二月廿日也。

性頗愛摹古，經年作蠹魚。
南州筠紙薄，搨得晉唐書。

文註及落款

朱珪。

鈐印

朱珪之印（白文方印）、
盤陀居士（朱文方印）

收藏印

吉林宋季子古歡室收藏金
石書畫之印（朱文方印）

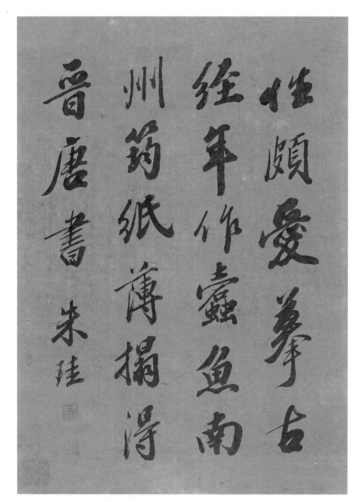

**朱珪　行書五言絕句詩軸**
薄麻箋　縱 49.4　橫 34.4

焉。」四十四年（1779），再提督福建學政。教諸生務經古根柢之學，如在皖。任滿離別之日，福建士人攀轅走送者數百里不絕。既回京，病卒於家。四十五年（1780），弟朱珪督福建學政。兄弟相代，一時稱為盛事。五十一年（1786），朱珪為禮部侍郎。清明前，嵩山⑭庭中梅花盛開，相召。朱珪、敦敏、蔣良騏俱在座，頗為一時之盛。明年在此再次聚會時，敦誠有詩憶其事：「華筵猶復記年時，紫蒂香中延故知。醉謝花前無算爵，狂吟竹外有斜枝。離情遠逐春雲散，往事空懷舊雨遲。且和新詩寄東閣，巡簷何日慰相思。」

本書收朱筠《行草跋王寵帖並題詩卷》一件，作於乾隆三十四年（1769）十月。王寵，號雅宜山人，明代嘉靖朝詩人，書法擬似「二王」（王羲之、王獻之），有著作《雅宜山人集》傳世。朱筠跋王寵帖，考證王寵與袁與之六兄弟的文字交誼，並作長篇五言古歌題詠評論其詩集。本書同收朱珪《行書五言絕句詩軸》一件。為朱珪自書詩作，詩中體現了作者讀書摹帖之樂。這兩件書品反映了朱筠朱珪兩兄弟在書、詩、學、識諸方面的才情。

# 袁　枚

袁枚（1716—1798），字子才，號簡齋，晚年自號倉山居士、隨園老人。浙江錢塘（今杭州）人。乾隆四年（1739）進士，歷任溧水、江浦、沭陽和江寧（今南京）等縣知縣。任江寧知縣時，用三百金購得前江寧織造隋赫德家在小倉山的廢園，精心修葺，置亭台池沼，改名曰「隨園」。三十三歲辭官，「絕意仕

---

⑭ 永憲（1729—1790），愛新覺羅氏，字嵩山、鶯山，號延芬居士。

宦，盡其才以為文辭歌詩」。其時「四方士至江南，必造隨園投詩文」，「上自朝廷公卿，下至市井負販，皆知貴重之」。以詩文名於世，交遊甚廣，為當時詩壇所宗，稱「隨園先生」。著有《小倉山房詩文集》七十餘卷，詩話、尺牘、說部共三十多種。

袁枚在乾隆晚期對曹雪芹及《紅樓夢》的記載，全在《隨園詩話》一書；而《隨園詩話》記載的資料來源又全在明義[15]一人。明義與袁枚雖然沒有見過面，卻有着幾十年的書信交流。學界一般認為，明義大約在乾隆三十四年或更早幾年的時期作《題紅樓夢》詩。它包括二十首七言絕句。詩前明義有一段後來被紅學家反覆徵引的小序：「曹子雪芹出所撰《紅樓夢》一部，備記風月繁華之盛。蓋其先人為江寧織府，其所謂『大觀園』者，即今隨園故址。惜其書未傳，世鮮知者，餘見其鈔本焉。」

袁枚讀到了明義的《題紅樓夢》詩和序。十年後，即大約乾隆四十五年的時候，他記到：「康熙間，曹練（棟）亭為江寧織造……其子雪芹撰《紅樓夢》一部，備記風月繁華之盛。明我齋讀而羨之。當時紅樓中有某校書尤艷，我齋題云：『病容憔悴勝桃花，午汗潮回熱轉加。猶恐意中人看出，強言今日較差些。』『威儀棣棣若山河，應把風流奪綺羅。不似小家拘束態，笑時偏少默時多。』」[16]

袁枚所說「撰《紅樓夢》一部，備記風月繁華之盛」，顯然摘抄自明義《題紅樓夢》的小序；他所引的兩首詩，也見於明義《題紅樓夢》詩（個別文字有差異）。那時候《紅樓夢》還只是以手抄方式在小範圍流傳，袁枚很可能沒有讀過《紅樓夢》。他是

---

[15] 明義（1743−1805），富察氏，號我齋。
[16] 摘自《隨園詩話》卷二第二十二條，乾隆五十七年隨園自刻本。

從明義的題紅詩和序當中間接了解到曹雪芹和《紅樓夢》的，所以他想當然地以為曹雪芹為曹寅（楝亭）之子，又以「紅樓」中女子某為「校書」⑰，則是誤解錯傳。

乾隆六十年（1796），袁枚作《八十自壽》七律十首，明義依韻和了十首。其第十首是：「隨園舊址即紅樓，粉膩脂香夢未休。定有禽魚知主客，豈無花木記春秋。西園雅集傳名士，南國新詞詠莫愁。豔煞秦淮三月水，幾時衫履得陪遊。」明義自註：「新出《紅樓夢》一書或指隨園故址。」

明義繼續向袁枚傳遞着曹雪芹與《紅樓夢》的信息。後來袁枚編《隨園八十壽言》，選明義的和《八十自壽》詩七首。袁枚在詩話中又一次提到曹雪芹：袁於乾隆五十二年（1787）八月，見秦淮壁上題江寧織造成公之子成延福⑱所作竹枝詞三首，「深得竹枝風趣」，便感歎到：「有才如此，可與雪芹公子前後輝映。雪芹者，曹練（楝）亭織造之嗣君也，相隔已百年矣。」⑲

袁枚關於曹雪芹與《紅樓夢》的兩段話，雖然都有誤解錯記之處，但它們卻確認、記載和傳播了「雪芹撰《紅樓夢》一部」這無比重要的信息。在清代嘉道以降，有些人就是通過《隨園詩話》的記載確認曹雪芹著《紅樓夢》的。胡適先生撰《紅樓夢考證》開創新紅學時，也主要以袁枚這句話為依據來確定《紅樓夢》的作者是曹雪芹。

《隨園詩話》一時風行，洛陽紙貴。坊間翻刻本為吸引讀者，隨意增刪。前引其卷二有關《紅樓夢》的條文中竟增加了這樣一

---

⑰ 青樓妓女的雅稱。
⑱ 成延福，字嘯厓，自號「翠雲道人」，其父為成善，1784－1789 年在江寧織造任上。
⑲ 摘自《隨園詩話》卷十六第十七條，乾隆五十七年隨園自刻本。

句話：「中有所謂大觀園者，即余之隨園也。當時紅樓中有女校書某尤豔，雪芹贈云……」這增加了袁枚記載的荒謬性和不可信。同代學者周春在《閱紅樓夢隨筆》一書中，即誤信了「曹雪芹贈紅樓女校書詩有『威儀棣棣若山河』之句」的話，又誤把書商的增語「大觀園者，即余之隨園」當成袁枚親口之語，批袁「善於欺人」。而家刻本《隨園詩話》，從未有過「大觀園即隨園」之類的話，也未把「我齋題云」錯成「雪芹贈云」。

本書收袁枚《楷書七言律詩軸》一件。「淮上榷使伊也先生」是袁枚任江寧縣令的「長官李永標觀察」的外甥。伊也向袁枚索要文集，袁枚作七律二首「銜恩感舊」以贈。詩中回憶與李永標的交情及對其的景仰：「卅年名姓尤知我，一代風騷信屬公。」詩軸展示了袁枚善與文人交往和書法工整的風貌。

## 法式善

法式善（1752—1822），伍堯氏，字開文，一字梧門，號陶廬，一號時帆，又號小西涯居士。蒙古烏爾濟氏，隸內務府正黃旗。本名運昌，高宗賜名式善，滿語「勤勉」之意。乾隆四十五年（1780）進士，官至侍讀學士、國子監祭酒。法式善初學王士禛，後受袁枚影響，廣結文士，無分漢滿蒙族，賞古論詩，座客常滿。精經史考據學，詩文俱佳，尤長於詩，詩作質樸清麗，時人比作唐之孟浩然、韋應物。室名叫「詩龕」及「梧門書屋」，蓄法書名畫其夥，故世稱其為「法梧門」。法式善曾參與撰修《皇朝文穎》及《全唐文》。著述甚豐，有《槐廳載筆》《清祕述聞》《陶廬雜錄》《存素堂文集》《存素堂詩集》等書存世。《清史稿》有傳。

法式善對曹寅有評論，與敦敏、敦誠、高鶚都有交往。又如

鐵保，嘉慶初年，鐵保受命編輯八旗文人詩歌總集，後來成《熙朝雅頌集》一書。法式善多年董理其事，他在《陶廬雜錄》中記載：「《熙朝雅頌集》首集二十六卷，正集一百六卷，餘集二卷，共一百三十四卷。嘉慶九年兩江總督鐵保奏進，御製序文，獎許甚至。法式善實久預纂校之役，有榮幸焉。十年刻成，頒行天下。」與法式善相友善的王曇（字仲瞿）在《題法梧門祭酒詩彙》詩中註有：「今上命鐵冶亭尚書纂選順康以來八旗詩集，尚書出師南漕，未遑裒輯，祭酒已收集四百餘家，時奉旨多收宗室。」

《熙朝雅頌集》收入了敦敏的詩三十五首，收入敦誠的詩五十八首，其中包括詠曹雪芹的詩四首：敦敏的《贈曹雪芹》《訪曹雪芹不值》，敦誠的《佩刀質酒歌》《寄懷曹雪芹》。根據各種史料記載推測，敦敏、敦誠的九十三首詩（包括四首詠曹詩）乃法式善發現、選擇並收入《熙朝雅頌集》。證據有四條：

其一，即法式善自己所說，十年時間收詩四百餘家，且「奉旨多收宗室」，而「二敦」恰恰是宗室中名氣很大的詩人。

其二，法式善是通過蔣攸銛[20]看到《懋齋詩鈔》的。蔣攸銛與法式善相友善。《懋齋詩鈔》殘稿本有「礪堂藏書」一章，這是蔣攸銛的藏書章。說明《懋齋詩鈔》曾為蔣攸銛所收藏，法式善有可能讀到《懋齋詩鈔》。

其三，法式善有一首題為《題〈懋齋詩鈔〉〈四松堂詩集〉》的五言律詩，應作於法式善讀到「二敦」詩集，並將其中認可者選收入《熙朝雅頌集》的期間或其後。其詩曰：「白髮老兄弟，青山野性情。風騷不雕飾，骨格極崢嶸。直使鄙懷盡，能令秋思

---

[20] 蔣攸銛（1766－1830），字穎芳，號礪堂，乾隆四十九年（1784）進士。官至兩江總督。

蒙簾也大人遠寄手書，索枚文集，
銜恩感舊，賦詩二首，恭呈鈞誨，
兼求和章。

淮北牙旗捲朔風，淮南招隱到山中。
卅年名姓猶知我，一代風騷信屬公。
（賜札有卅年來久欽學業之語）
手荅長箋揮倚馬，心憐小技問雕蟲。
如何卿月當天滿，偏照幽棲草一叢。

御李當年有舊恩，
（謂糧儲李公，公戚也）曾持手板謁清塵。
誰知屏後窺探客，即是天家柱石臣。
（公云曾在李公署中屏後見枚）
老去自憐知已盡，書來重見愛才真。
何當遠泛清江棹，白髮追陪話宿因。

## 文註及落款

前江寧吏　袁枚呈稿。

### 鈐印

存齋（白文方印）、袁枚（朱文方印）、
妙德先生之後人（朱文橢圓印）

袁枚　楷書七言律詩軸
綾本　縱135.2　橫44

法式善　行書五言古詩軸
描花箋　縱 125.8　橫 30

釋文

盧溝橋上月，照見客重來。

今又送歸去，月圓剛兩回。

夢邊涯水綠，酒裏國花開。

（惕甫信宿小西涯，再飲國花堂）

此樂休忘卻，江亭又舉杯。

（謂述庵先生）

文註及落款

送王惕甫春館報罷赴華亭教諭任兼懷述庵先生二首之一。墨園年伯大人教正。梧門法式善。

鈐印

詩龕墨緣（白文方印）、陶士（白文方印）、小西厓（白文長方印）

生。蕭然理杯酌，同結歲寒盟。」<sup>㉑</sup>其詩概括「二敦」性情特徵、詩風特色、處世特點，全面評價詩人詩作，非對作者作品整體把握透徹分析者不能臻此。

其四，法式善《八旗詩話》中，在記述的敦誠小傳裏有一段文字評其詩：「詩幽邈靜覯，如行絕壑中逢古梅一株，著花不多，而香氣鬱烈。」這個評價，只有熟讀深思敦誠《四松堂詩集》之後才能得出。

法式善與高鶚亦有交遊。高鶚《月小山房遺稿》內有《同法梧門觀蔣伶演劇，感成一絕奉柬》一詩。

本書收法式善《行書五言古詩軸》一件。這幀詩軸內容涉及王昶、王芑孫和「墨園年伯」<sup>㉒</sup>。王昶號述庵，江蘇青浦人，乾隆十九年進士，賜內閣中書，官至刑部右侍郎。精經史、金石學，亦工詩詞古文辭。法式善與王芑孫交誼甚深，早年受業於王昶門下。乾隆六十年（1795）冬，江蘇長洲人王芑孫以咸安宮官學教習任期將滿，乾隆帝在養心殿引見，以教職用，授之以松江府華亭縣（今上海松江區）教諭之職。嘉慶元年五月，赴華亭縣教諭任。離京時，法式善、張問陶、石韞玉、趙懷玉紛紛贈別，法式善寫下五律《送王惕甫春館報罷赴華亭教諭兼懷述庵先生二首》餞別之作。其後某時，法式善將其中一首抄成詩軸，贈給「墨園年伯」。此詩表達了法式善的送友懷師之情。值得特別指出的是王芑孫、張問陶、石韞玉等人，也都是與「曹紅文化」有聯繫的人物。

㉑　見於《存素堂詩初集錄存》卷十四。
㉒　「墨園」當為閻泰和（1739－1813）的號，時任太僕寺卿。有待具體考證。

# 沈赤然

沈赤然（1745—1816），原名赤熊，字韞山，號梅村，罷官後號更生道人。原籍仁和（今杭州市），寓居浙江德清縣新市鎮（仙潭），遂為新市人。

年少時好讀書，攻詩古文辭，後尤以詩著稱。善書法，尤精草書，秀勁瀟灑，有「鐵劃銀鈎」之譽。乾隆三十三年（1768）戊子舉人，乾隆四十六年（1781）會試不中，以知縣試用，任大桃知縣，歷置直隸平鄉、南樂二縣，補南宮，改豐潤。因事削級，又知大城（今河北大城縣）。居官有廉能，以「勤、儉、公」三字自勵，妄念不動。案牘不稽，胥史不能高下其手。性倔強，有「強項令」之稱。在豐潤倡設義學，士民德之。

謝病免居官。罷官後，隱居祖籍地新市鎮，閉戶著書，不問外事。為文以辭達為主，不失俚鄙，不失體裁。時或徜徉山水間，與紹興章學誠、杭州吳錫麒相互切劘，交往密切。著有《五硯齋詩鈔》二十卷、《文鈔》十一卷、《公羊穀梁異同合評》四卷、《寄傲軒讀書隨筆》十卷、《續筆》六卷、《三筆》六卷，及《寒夜叢談》三卷、《兩漢語偶》一卷、《公餘拾句》十二卷、《雜誌》四卷、《雜言》一卷、《提耳錄》一卷。

乾隆五十六年之後，程偉元、高鶚整理刊印的百二十回《紅樓夢》廣為流傳。約在此期，沈赤然讀到《紅樓夢》。乾隆六十年，作《曹雪芹〈紅樓夢〉題詞四首》。後編入所著《五硯齋詩鈔》卷十三《青鞋集》。其詩曰：

> 名園甲第壓都莊，鵝鶩年年厭稻粱。
> 絕代仙姝歸一處，可人情景惬雙光。

花欄夜宴雲鬟濕，雪館寒吟綺羅香。
只有犖犖無限恨，背人清淚漬衣裳。

兩小何曾割臂盟，幾年憐我我憐卿。
徒知漆已投膠固，豈料花偏接木生。
心血吐幹情未斷，骨灰飛盡恨難平。
癡郎猶自尋前約，空館蕭蕭竹葉聲。

仙草神瑛事太奇，妄言妄聽未須疑。
如何骨出心搖日，永絕枝蓮蒂並時。
獨寢既教幽夢隔，遊仙又見畫簾垂。
不知作者緣何恨，缺陷長留萬古悲。

月老紅繩只筆間，試磨奚墨為刊刪。
良緣合讓林先薛，國色難分燕與環。
萬里雲霄春得意，一庭蘭玉畫長閒。
逍遙寶笈琅函側，同躡青鸞過海山。

　　沈赤然屬乾隆後期《紅樓夢》的讀者和題詠者，其《曹雪芹
〈紅樓夢〉題詞四首》為紅學重要史料，常常為紅學專家學人所
徵引運用。他在詩題裏將《紅樓夢》的著作權毫不懷疑地歸於曹
雪芹的名下，正式表明曹雪芹是《紅樓夢》的作者。他的四首題
紅詩所表達的評紅觀點，在乾隆晚期也有代表性。周汝昌先生評
論到：

　　　　沈赤然一讀《紅樓夢》，便深為寶、黛情緣所感動，並
　　且認真嚴肅地題以律詩，編入全集，此人頗有膽量。他對

　　　　　　　　　　　　　　　小莽蒼蒼齋與《紅樓夢》

**沈赤然　行書軸**
紙本　縱 164.4　橫 47

釋文

再過盧皋，俯仰十九年，陵谷草木，
皆失故態。棲賢、開先之勝，殆忘其
半，幻景虛妄。理固應爾。獨山中道
友契好如昔，道在世外，良非虛語。
道師又不遠數百里相隨，秉燭相對，
悅若夢寐，秋聲白雲，在吾目中。
赤然。

鈐印

赤然（白文方印）、五硯齋居士（朱文方印）

收藏印

徐克芳莐青父審定珍藏（朱文長方印）、家英輯藏清儒翰墨
之記（朱文方印）

文註及落款

赤然。

寶、黛二人之情不得遂，極抱憾恨。但是，他又認為薛寶釵也未可緣此而見棄，因而他提出『良緣合讓林先薛，國色難分燕與環』的主張。就是說，一方面他為寶黛不得成婚而憾恨不平，一方面他又認為寶釵『國色』，也難『割捨』，所以就想先娶黛玉，後娶寶釵，熊魚得兼，『兩頭為大』。在他看來，這樣的一個『方案』，最理想，最『美滿』！[23]

本書收沈赤然《行書軸》一件。十九年間，沈赤然兩過廬山。此幅行書軸之文，乃二上廬山的懷舊之作。記憶中，首登廬山時看到的棲賢寺、開先寺勝景，已是「殆忘其半，幻景虛妄」，唯獨對道友遠敏的「契好」情感，保留至今。再次登山，目中只有「秋聲白雲」。此軸可看出晚年沈赤然的淡泊情致。

## 王芑孫

王芑孫（1755—1817），字念豐，一字漚波，號鐵夫，又號惕甫、雲房。長洲（今蘇州市）人。工五言古體詩，尤以書法名。著述多種，有《淵雅堂編年詩稿》《淵雅堂全集》等。「幼有異稟」，乾隆三十一年（1766）「年十二能操觚為文」。三十九年（1774）年二十，「既冠，為諸生，不屑為時俗科舉文字，獨肆力於詩、古文，縱橫兀奡，力追古人」。性簡傲，不肯從諛，辦事認真不苟，人以為狂。然多年往來於江南北京之間，文友甚眾，與法式善、張問陶、石韞玉、阿林保時相唱和。

四十九年（1784）暮秋，偕續娶新婚妻子曹貞秀與岳父曹

---

[23] 周汝昌，《紅樓夢新證》，人民文學出版社 1976 年版，第 1079 頁。

小莽蒼蒼齋與《紅樓夢》

銳入京師，是年更號「惕甫」，自勉自警。開始了為期十二年的京師清客幕賓生活。五十年（1785）冬，始至京，館於戶部侍郎董誥（董邦達子）邸。五十一年（1786）正月，陪大學士梁國治、戶部侍郎董誥入內直廬校書。二月隨董誥扈從乾隆帝巡視五台山。六月，隨董誥扈從熱河行宮。本年與睿親王淳穎始有過從，作《昭信李伯招集松軒奉陪睿親王及王之客蔡方平與家弟聽夫即席聯句十韻》《讀睿邸太福晉詩集題後四首》諸詩。五十二年（1787）四月，石韞玉下第，索王芑孫夫婦作書。秋，得石韞玉寄懷書（石韞玉曾將《紅樓夢》改編為戲曲）。五十三年（1788），乾隆帝巡幸天津，獨行前往，迎鑾獻賦，召試入格，賜舉人。

五十六年（1791）春，應睿親王淳穎之聘離董府，為其幕僚。前後共六年。本年前某時，淳穎作《讀〈石頭記〉偶得》。為淳穎詩卷跋以識語。淳穎詩卷中署「芑孫謹識」跋語的《無題詩三十首》中，有句詩為「眼空蓄淚向誰拋」，分明是《紅樓夢》第三十四回林黛玉題帕詩之一「眼空蓄淚淚空垂，暗灑閒拋卻為誰」的轉化，所以又被點改成「粉淚如珠不可拋」了。這說明王芑孫與淳穎是讀過或了解抄本《紅樓夢》的。本年前後，與劉墉、張問陶（張問陶詩句中「豔情人自說紅樓」，自註中有「傳奇《紅樓夢》八十回後俱蘭墅所補」的句子）、洪亮吉、法式善、玉棟（藏有舒元煒序殘抄本《紅樓夢》四十回）等有交往。十二月，自編《淵雅堂編年詩稿》初集。

五十七年（1792）二月，客居淳穎海淀園，從幸五台山。三月，下榻漢軍玉棟「讀易樓」。六月十三日，始任咸安宮教習。《淵雅堂編年詩稿》卷十本年有詩《官館曉坐，效山谷作六言六首》，其一云：「入自蒼龍關石，來趨紫禁城中。列坐牀無下上，分曹廡有西東。」其二云：「官學名由宋始，上庠制自周垂。殿

瓦黃分屋角，庭槐綠上窗來。」因咸安宮官學設在西華門內，可稱「紫禁城中」。九月，詩寄懷湖南學政石韞玉。五十八年（1793）四月七日，會試榜發，復報罷。法式善、張問陶皆詩慰之。五十九年（1794）九月，跋玉棟所抄姚鼐《抱惜軒文集》。

六十年（1795）冬，以館職任期將滿，乾隆帝在養心殿引見，以教職用，授之以松江府華亭縣（今上海松江區）教諭之職。嘉慶元年（1796）正月，為石韞玉評點《獨學廬初稿》。四月，會試榜發，下第。乃赴天津，謀歸計於長蘆鹽運使阿林保（乾隆五十六年，阿林保曾引證《紅樓夢·芙蓉誄》評點《夜譚隨錄》）。在其衙齋盤桓三日，並為序其詩稿，乃歸京師。五月，赴華亭縣教諭任。石韞玉、法式善、張問陶、趙懷玉紛紛贈別。六月到津門，再見阿林保。四年（1800），曾為鄉里門人改琦題所繪《秋花》《仕女》二圖，頗為欣賞其畫藝。後改琦等門人與師同遊泖東諸勝，改琦作《橫雲秋興圖》《泖東雙載圖》以紀勝。改琦曾繪《紅樓夢圖詠》十九幅。五年（1801），離華亭教諭任，應兩淮轉運使曾燠邀請，任揚州樂儀書院講席。十一年（1806），離開樂儀書院，居家整理平生所作詩文，直至終老。

本書收王芑孫《行書七言聯》語一件。王芑孫不走科舉之路，晚年僅充華亭教諭，似對仕途看得較淡，他對落職家居的「曉樓四兄」以「一官來去風前絮」相慰勉，又以「萬卷波濤雨後泉」的達觀相期待，從中也透露出他淡泊名利的學人情懷，與他一生行事做人的風格頗為相符。

# 錢　灃

錢灃（1740－1795），字東注，號南園，雲南昆明人。幼時家境貧寒，偶然得到些殘篇斷簡，便熟讀深思。曾入昆明五華書

院學習。十幾歲即才藝初顯，人稱「滇南翹楚」，但功名並不順利。直到乾隆三十六年（1771）時，才考中三甲第十一名進士，初為翰林，授檢討。四十六年（1781）考選江南道監察御史。時甘肅冒賑折捐案發，誅罪首王亶望，但巡撫畢沅不問，他疏請追究，乾隆帝遂斥責畢沅，將其官階從一品降為三品。四十七年，劾山東巡撫國泰貪贓。和珅受命赴山東按察，包庇國泰；他不畏權勢，復查核清罪狀，遂誅國泰，更受乾隆帝賞識。乾隆末，官至御史。平生清貧，剛正不阿。和珅專權，大學士阿桂與之矛盾日深。錢灃曾疏言和珅為軍機辦事不遵制度，疏揭朋黨之弊，請皇帝疏遠小人，因授稽察軍機處之任。《清史稿》中贊他「以直聲震海內」。和珅知其家貧衾薄，凡勞苦事多委之，積勞成疾死。或謂和珅懼其彈劾，酖之而死。

錢灃是名重一時的書畫家。他所處時代，滿朝上下學董其昌書法為風尚，而惟有他對顏真卿情有獨鍾。工楷書，學顏真卿外，又參以歐陽詢、褚遂良，筆力雄強，氣格宏大，行書參米南宮筆意，峻拔多恣。後之學顏者，往往以他為宗，如清末翁同龢，近代譚延闓、譚澤闓兄弟等都是學錢灃而卓然成家者。錢灃興酣畫馬，神俊形肖。尤愛畫瘦馬，風鬃霧鬣，筋骨顯露，神姿逼人，世人以為寶物。

其詩文蒼鬱勁厚，正氣盈然。著有《南園先生遺集》。姚鼐在《南園詩存序》中說：錢灃御史去世後，詩集散落遺失。長白人法式善、趙州人師範，為他蒐集整理，只找到一百多首，輯錄成兩卷。錢御史曾經為自己取號叫做「南園」，所以為他的詩集取名「南園詩存」。錢灃的詩、文、書、畫、聯都很有名。被譽為「滇中第一完人」。

乾隆四十八年（1783）九月，錢灃視學湖南。行前，敦誠為其舉酒餞別，作七律一首，題名《錢南園（灃）視學湖南，行有

釋文
一官來去風前絮，萬卷波濤雨後泉。

文註及落款
書奉曉樓四兄一粲。長洲王芑孫。

鈐印
王芑孫印（白文方印）、惕甫（白文方印）、三賦蓬萊（白文長方印）

王芑孫　行書七言聯
紙本　縱 122.5　橫 28.5（每聯）

釋文

明月滿尊開上閣，古香半榻撿藏書。

文註及落款

先老弟臺。錢灃。

鈐印

灃印（白文方印）、南園（朱文方印）、人在蓬萊（朱文圓印）

收藏印

昌豫鑒藏（朱文方印）、少石審定（朱文方印）、寶迂閣書畫陰（朱文長方印）

**錢灃　行書七言聯**
石青描花箋　縱 127.6　橫 30（每聯）

日矣。八月下浣，置酒於小園之藤雪山房，留別諸同人，即席分賦（得留字）》。其詩曰：「九月催鳴道上驢，松風泉石且淹留。君吟玉筍渾閒事，帝簡銀台自有由㉔。白髮十年滇海夢，黃柑一夜洞庭秋。使星近入文星裏，翼軫天南分野求。」敦誠視錢灃為「文星」，讚美其「君吟玉筍渾閒事」，可見欽佩錢氏文采風流。錢灃有和詩《將赴湖南，敬亭宗室留飲四松草堂，哲昆懋齋族兄、鎮國將軍嵩山同集》：「又得衡湘三載遊，南雲無盡引行舟。王孫好客同青眼㉕，祖席吟詩半黑頭。畝蕙聊思為國樹，陌花未敢為身謀㉖。剪燈願與酣今夕，度盡西堂蟋蟀秋。」錢氏稱許敦誠「好客」，推尊其「吟詩」。至於其平時是否熟悉敦誠詩文，是否見過其中四五首吟詠曹雪芹之詩，三四處關於曹雪芹的記載，則不得而知。楊鍾羲《雪橋詩話》也記載此事：「（敦誠）有《四松堂集》詩二卷、文二卷、《鷦鷯庵筆塵》一卷……錢南園詩：『王孫好客同青眼，祖席吟詩半黑頭』，將赴湖南留飲四松草堂作也。」

　　本書收錢灃《行書七言聯》一件。從法書角度看，行書剛勁沉雄，穩健挺拔。從聯語內容看，「明月滿尊」，「半榻藏書」等語描摹了恬淡閒適的文人生活情景，也可折射出錢南園的人生價值追求。

## 鐵　保

　　鐵保（1752—1824），棟鄂氏，屬正黃旗，字冶亭，號梅庵。乾隆三十七年（1772）進士，授吏部主事。由郎中遷少詹事。歷

㉔　此處有註：「錢以通政奉使」。
㉕　此處有原註：「敬亭昆弟英王房、嵩山禮王房」。
㉖　此處有原註：「敬亭語予迎家事」。

侍讀、內閣學士。五十四年，遷禮部侍郎兼副都統。嘉慶四年（1799），轉盛京兵、刑部侍郎，兼奉天府尹。尋復召吏部侍郎，調漕運總督。歷廣東、山東巡撫，兩江總督。十四年，以河工日壞，釀成重獄事，褫職並遣戍新疆。後給三等侍衛充葉爾羌辦事大臣，調喀什噶爾參贊大臣。再擢禮部尚書，調吏部。請芟吏部、兵部苛例，條陳時政，多被採納。因林清起義被訐，褫職，發吉林效力。二十三年，召為司經局洗馬。道光初，以疾乞休，賜三品卿銜。

詩、文、書藝皆有精深造詣。其論詩貴真實，貴氣體深厚。當時乾嘉形式主義詩風盛行之際，鐵保之論力排頹風。其文學創作量多質優，為清代滿族作者中的大家。同漢人百齡、蒙古人法式善三人詩齊名，時號「三才子」；又與成親王永瑆、翁方綱、劉鏞並稱為清代四大書法家。

乾隆六十年（1795）欽命鐵保為《八旗通志》總裁官。為編寫其中的藝文志，鐵保「遍搜八旗詩文集，擬選輯一編，副《通志》以行，共得詩四十餘卷，篇帙浩繁，尚未卒業，茲萃其精華匯為一集，先行付梓，以存梗概」。成書《白山詩介》，是集收入曹寅三首詩：七言古詩《銅鼓歌》、七言律詩《讀洪昉思稗畦行卷感贈一首兼寄趙秋谷宮贊》和《三月九日田梅岑見訪有作和之兼傷雪帆》。在卷首「爵里姓氏」欄註明：「曹寅，子清，號棟亭，漢軍人，官通政使，江寧織造。著有《棟亭詩鈔》。」鐵保在《白山詩介》的基礎上，廣收八旗文人的詩作，擴展為一百三十四卷的《熙朝雅頌集》。收入曹寅詩作五十五首，收入宗室詩人敦敏、敦誠的詩作，其中吟詠記載曹雪芹的詩四首：《贈曹雪芹》《訪曹雪芹不值》《佩刀質酒歌》《寄懷曹雪芹》。其中的個別字詞有改動，有異文可考，保留下研究曹雪芹生平的重要文獻。《佩刀質酒歌》和《寄懷曹雪芹》二詩，提綱挈領書寫了曹

雪芹的生平和創作，可說是曹雪芹的詩史。《熙朝雅頌集》收入敦敏佚詩三十首，其中不少可作為考證曹雪芹生平的旁證材料。此外收入恆仁、福增格（額）、永忠、嵩山（永憲）、明仁、福彭、富察昌齡、尹繼善、玉棟、李世倬、高其佩、劉廷璣、朱倫瀚、施世綸、卓爾堪、查弼納諸人之詩，也提供了研究曹雪芹和曹寅生平的輔助材料。

此處收鐵保《草書論書軸》一件，系鐵保論書法「藏鋒」之道。

## 劉大觀

劉大觀（1753—1834），字正孚，號松嵐，別號斥邱居士。山東臨清州（今屬河北邯鄲）邱縣人。乾隆四十三年（1778）進士，初仕廣西永福縣令，五十九年（1794）底委治承德（時奉天府附郭縣），旋補開原縣知縣。嘉慶元年（1796）升寧遠州（今遼寧興城）知州，十一年（1806）九月署山西布政使。十五年（1810）春，劾奏山西巡撫初彭齡「任性乖張，不學無術」。初彭齡被革職，劉大觀亦因疏中一二款風聞未確，一併斥廢。後寓居河南懷慶府（今沁陽市），讀書著述，終老天年。

劉大觀工詩善書，著有《玉磬山房詩文集》十七卷，其中詩集十三卷，文集四卷。內含乾隆五十四年（1789）至道光七年（1827）的詩文作品。初仕嶺外時，學詩於高密李子喬。兩次燒掉數年所積手稿，一意寫出驚人之句，打下深厚功底。乾隆五十六年（1791），袖詩拜見袁枚於隨園。袁枚摭卷中可為談資者入《隨園詩話》。又二年，客居吳門，與袁枚相質風雅，昕夕無間，詩藝大進。後人評其詩「天機清妙，寄託深遠」，「氣骨日益高，取法亦日益上矣」，可謂知人之論。

劉大觀生山左，官嶺南，仕關外，宦山右，居中原，交往甚廣。與敦誠、晉昌、程偉元、張問陶、王芑孫、法式善、吳雲、錢大昕、翁方綱、王文治、洪亮吉、阮元、樂鈞、楊芳燦及朝鮮貢使金載瓚、徐瀅修等高官大儒皆有過從。其中人物又多有染指「曹紅文化」者。

劉大觀與「曹紅文化圈」的接觸，主要體現在他的一篇跋文，一篇序言和一首詩上：

一是為敦誠《四松堂集》作跋。乾隆五十七年（1792）閏四月，劉大觀作《〈四松堂集〉序》，其中講到閱讀詩文集感受時說：

> 「觀初閱四松堂詩，以為不過偶然遣興而已，非如《談龍錄》所云『詩中有人，言外有事』也。及讀其文，如《筆塵》，如《記夢》，如《南村記》，如註來筆札二十餘帖：忽為漆園之達，忽為柱下之元，忽為釋迦、維摩之通透；忽為正言莊論如陸贄，忽為旁引曲喻如淮南；忽為悲歌慷慨如易水之荊卿，忽為弄月吟風如濂溪之茂叔。相由心造，情隨境生。一切歡喜煩惱之因，升沉聚散之感，悉於三寸管城子宣洩而無遺。夫然後乃知居士胸中固無物不有，其詩亦無義不該，向之所謂偶然遣興者，非徒遣興已也。自古金枝玉葉耽志風雅，如昭明太子而外，則唯唐之李才江、宋之趙松雪耳。才江愛賈島為詩，鑄其像，事之如神。吾今欲奉居士如島，而竊僭擬於江，未知無本禪師塔下塵，容我敝帚一掃否？乾隆壬子閏四月中浣，山左劉大觀。」

劉大觀閱讀評論的敦誠詩文，其中八九處描述過、提到過曹雪芹。他本人是否關注過，不得而知，但《四松堂集》是有關曹雪芹生平最重要的文獻之一。

鐵保　草書論書軸
紙本　縱 144　橫 30.4

書法雖貴藏鋒，然不得以模糊為藏鋒，須有如太
阿剸截之意，以勁利取勢，以虛和取韻，顏尚書
所謂「如印印泥，如錐畫沙」是也。

落款

仲之大中丞大人　友人鐵保

鈐印

鐵保私印（白文方印）、梅庵（白文方印）、奇文共欣賞（白
文長方印）

收藏印

察囧山館珍藏書畫（白文方印）、小莽蒼蒼齋（朱文方印）、
崔穀忱收藏書畫章（朱文方印）、老梅（白文隨形印）

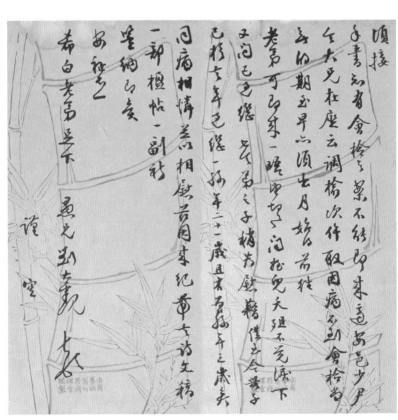

劉大觀　致林芬
紙本　縱 23.4　橫 12.2（每頁）

釋文

頃接手書，知有會檢之案，不能即
來。適安邑少尹令大兄在座，云調
榆次仵取因病不到，會檢尚無的
期，至早亦須出月始得前往。老弟
可即來一晤，望切，望切！聞姪兒
天殂，不覺淚下。又聞已過繼七令
弟之子，稍為慰藉。僕至今無子，
已於去年過繼一孫，年二十一歲，
且有曾孫年三歲矣！同病相憐，並
以相慰。茲因來紀帶去詩文稿一
部，楹帖一副，祈鑒納。即候安
祉。不一。希白老弟足下。

愚兄劉大觀頓首。謹空。

二是為程偉元編輯的晉昌詩集《且住草堂詩稿》作序。在遼東任上，他與晉昌、程偉元詩酒往還。嘉慶七年（1802）壬戌十二月，為《且住草堂詩稿》作序，可見關係非同一般。他在序中寫道：

> 「壬戌嘉平十日，公述職赴關，道出寧遠，諮問地方公事外，出所和門下士程君小泉贈行詩三十首，俾觀讀之。詩雖偶然酬唱，不甚經意，而胸次之磊落，性情之敦厚，旨趣之幽閒，皆有過乎人者，讀竟，剪燭深談，意興甚適。又出全稿一帙，持以示觀，曰：『詩非余所習也，顧為餘性之所近，嘗藉是以為消遣，隨作隨棄去，不甚愛惜。今所存者，小泉、耕佘取紙簏撚團，私為收錄者也。其果可存乎？否乎？吾未能決，將決於子之一言。』觀唯唯謹受命。」

晉昌即出示了和程偉元的「贈行詩三十首」，又徵求詩集《且住草堂詩稿》可存乎可否乎的意見，若不視為知音不能有此舉動。

三是作《題覺羅善觀察怡庵〈柳陰垂釣圖〉》一詩。此詩編在他所著《玉磐山房詩文集》的《懷州二集》中。善怡庵曾於嘉慶九年補授錦州知府，他的兩個兒子是高鶚的學生。《柳陰垂釣圖》為程偉元所繪，畫中有程偉元署名和鈐印。嘉慶十九年（1814年）甲戌秋天，劉大觀於武昌寫作《題覺羅善觀察怡庵〈柳陰垂釣圖〉》，其中說：「此圖出自小泉手，我與小泉亦吟友。當時盛京大將軍㉗，視泉與松㉘意獨厚。將軍持節萬里遙，小泉今亦路

---

㉗　此處有註：「宗室晉公昌」。
㉘　此處有註：「松，嵐也」。

　小荇蒼蒼齋與《紅樓夢》

迢迢。」詩句中對與程偉元、晉昌的交往憶昔感今，難以釋懷。

本書收劉大觀《致林芬》書信一函。林芬（1764—？），字樸園，號希白，四川布政使林儁之子，張問陶內兄。嘉慶六年（1801）以舉人知山西右玉縣事。著有《妙香書屋詩草》（稿本）。這封信的發信人劉大觀，收信人林芬，以及林芬的妹夫張問陶，中年以後都艱於子嗣，為後繼乏人而「同病相憐」。這封信也告訴我們，他們之間的聯繫非同一般。劉大觀與張問陶都與「曹紅文化圈」有關聯，事出有因，他們的交往圈又多林芬一人。

## 梁章鉅

梁章鉅（1775—1849），字閎中，一字茞鄰（一作苣林），晚號退庵。祖籍福州府長樂縣（今福建省福州市長樂區），自稱福州人。生長在明清以來「書香世業」之家，「幼而穎悟」，四歲從母開蒙讀書，九歲能詩。乾隆五十四年（1789），十五歲中秀才。五十九年（1794），二十歲中舉人。嘉慶七年（1802），二十八歲成進士。「座主」為滿族巨公玉麟。歷官翰林院庶吉士、軍機章京、禮部主事、江蘇布政使、甘肅布政使、廣西巡撫、江蘇巡撫，署兩江總督，以病乞歸。道光十八年（1838），上疏主張重治鴉片囤販之地，強調「行法必自官始」，並積極配合林則徐嚴令梧州、潯州官員捉拿煙販，採取十家連保法，杜絕復種罌粟。

二十一年（1841），親自帶兵防守梧州，並增兵潯州、南寧，運送大炮支援廣州防務。同年，調任江蘇巡撫，帶兵到上海會同江南提督陳化成部署抗英，組織寶山、上海、川沙、太倉、南匯、嘉定等地興辦團練，嚴密設防，使英軍未敢妄動。同年八月，因兩江總督裕謙自殺，奉命署理兩江總督兼兩淮鹽政。不數日，又奉旨回蘇州辦理糧台。十一月病發，專摺奏請開缺調理。

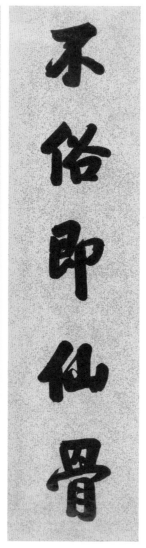

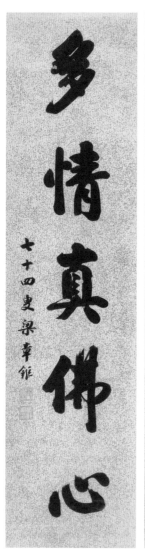

釋文

不俗即仙骨，多情真佛心。

文註及落款

七十四叟梁章鉅。

鈐印

梁氏茞林（朱文方印）、章鉅私印（白文方印）

梁章鉅　行書五言聯
灑金箋　縱 124.2　橫 31.5（每聯）

小莽蒼蒼齋與《紅樓夢》

二十七年（1847），其三子梁恭辰署理溫州知府，梁章鉅同住溫州。晚年從事詩文著作。他好學深思，綜覽群書，熟於掌故，立志著作。喜作筆記小說，題材廣泛，文筆暢達。精於書法，其小楷、行書，筆意勁秀。因居於福州黃巷，建一藏書樓名「黃樓」，藏書數萬卷。藏書印曰「芷林珍藏」。所藏書主要用於著述、創作。能詩文，著作繁富，一生共著詩文近 70 種。其在楹聯創作、研究方面的貢獻頗豐，乃楹聯學開山之祖。著有《藤花吟館詩鈔》《歸田瑣記》《退庵隨筆》《南省公餘錄》《浪跡叢談》《文選旁證》《制義叢話》《楹聯叢話》《稱謂錄》等。

梁章鉅是有作為有業績的政治家，在文學創作上著述甚豐，同代學者難以匹敵，但他卻一生偏激地看待《紅樓夢》。這是因為受到玉麟的巨大影響。據《清史稿》本傳，玉麟是滿洲正黃旗人，乾隆六十年進士，嘉慶十二年八月充順天鄉試監臨官，旋命提督安徽學政。任職期間，嚴禁《紅樓夢》刊刻傳播，並焚毀了《紅樓夢節要》一書的板片。此時，梁章鉅已在京為官六年。某次玉麟對他說：

　　「《紅樓夢》一書，我滿洲無識者流，每以為奇寶，往往向人誇耀，以為助我鋪張。甚至串成戲出，演作彈詞，觀者為之感歎欷歔，聲淚俱下，謂此曾經我所在場目擊者。其實毫無影響，聊以自欺欺人，不值我在旁齒冷也。其稍有識者，無不以此書為誣衊我滿人，可恥可恨。若果尤而效之，豈但《書》所云『驕奢淫佚，將由惡終』者哉？我做安徽學政時，曾經出示嚴禁，而力量不能遠及，徒喚奈何！有一庠士頗擅才筆，私撰《紅樓夢節要》一書，已付書坊剞劂。經我訪出，曾褫其衿，焚其板，一時視聽，頗為蕭然，惜他處無有仿而行之者。那繹堂先生亦極言：『《紅樓夢》一書為

邪說詖行之尤，無非蹧蹋旗人，實堪痛恨；我擬奏請通行禁
絕，又恐立言不能得體，是以隱忍未行。」則與我有同心
矣。此書全部中無一人是真的，惟屬筆之曹雪芹實有其人，
然以老貢生槁死牖下，徒抱伯道之嗟，身後蕭條，更無人稍
為矜恤，則未必非編造淫書之顯報矣。」⑳

梁章鉅牢記恩師教誨，不看好《紅樓夢》，主動禁止《紅樓
夢》的傳播，甚至要求子孫後代也不要接觸《紅樓夢》一書。他
的三子梁恭辰曾做過府道一級的官，將此事記載：「《紅樓夢》一
書，誨淫之甚者也。乾隆五十年以後，其書始出，相傳為演說故
相明珠家事。以寶玉隱明珠之名，以甄（真）寶玉賈（假）寶玉
亂其緒，以開卷之秦氏為入情之始，以卷終之小青為點睛之筆。
摹寫柔情，婉孌萬狀，啟人淫竇，導人邪機。」⑳
　　梁章鉅、梁恭辰父子秉承玉麟之說，對《紅樓夢》持否定態
度，但同時他們又承認《紅樓夢》的作者是曹雪芹，肯定《紅樓
夢》「屬筆之曹雪芹實有其人」。
　　本書收梁章鉅《行書五言聯》一幅。此聯為梁章鉅逝前一年
所作，以不俗多情為仙骨佛心，表明其晚年傾向佛道修煉品行。
以書法論，筆墨濃重蒼潤，為其書法上品。

## 石韞玉

　　石韞玉（1756－1837），字執如，號琢堂，一號竹堂居士，

---

㉙　引自：梁恭辰，《北東園筆錄四編》卷四第二十一條。
㉚　同上。

小芥蒼蒼齋與《紅樓夢》

又號花韻庵主人，晚稱獨學老人，江蘇吳縣（今蘇州市）人。

年十八補吳縣舉博士弟子員。乾隆五十五年（1790）中一甲一名進士，授翰林院修撰。五十七年，任福建鄉試正考官。旋視學湖南。歷官四川重慶府知府、山東按察使等。因事被劾革職，其後復念舊勞，又賞編修。於是稱病回，主講蘇州紫陽書院達二十餘年。

性情奇癖，未第時，見淫詞小說及一切得罪名教之書，輒拉雜燒之。家置一庫，名曰「孽海」，收毀幾萬卷。一日閱《四朝聞見錄》，見有彈劾朱文公奏疏，忽拍案大怒，亟脫婦臂上釧質錢五十千，遍搜東南坊肆，得三百四十餘部，盡付一炬。

石韞玉躬行禁毀淫詞小說，卻十分青睞《紅樓夢》，看到了它的藝術價值。據阿英《紅樓夢戲曲集》所載，石韞玉改編《紅樓夢》為戲劇，成《紅樓夢傳奇》一卷，嘉慶二十四年花韻庵刊本，原題「吳門花韻庵主填詞」。內有「夢遊」「遊園」「省親」「葬花」「折梅」「庭訓」「婢間」「定姻」「黛殤」「幻圓」等十出。他改編的紅樓戲獨創有新意。《紅樓夢傳奇》演唱的寶黛釵婚戀故事，與程高本《紅樓夢》是不同的。石韞玉對小說原著的認識有些與眾不同，他不太認可後四十回續書，對其他紅樓戲作者津津樂為的「掉包奇謀」不以為然。他在處理釵黛之爭時，沒有採用寶玉失玉、鳳姐設謀之類的非正常手段，而是採取賈元春懿旨促成二寶聯姻，林黛玉識大體殤逝升仙的方式。雖然以黛死釵嫁為結局，但是通過黛玉主動退出感情糾葛，淡化了黛釵之間的衝突；又演繹絳珠仙子在警幻仙姑開導下看破情緣，歸真入道：從而把原書矛盾盡數消弭，創造出蘊涵新意的戲劇情節和人物命運。文友吳雲曾任御史，嘉慶二十四年以「蘋庵退叟」之名為石韞玉的《紅樓夢傳奇》作「敍」，他寫道：「花韻庵主人衍為傳奇，淘汰淫哇，雅俗共賞。《幻圓》一出，挽情瀾而歸諸性海，可云頂

上圓光，而主人之深於禪理，於斯可見矣。」

嘉慶十九年（1814）三月，進士同年摯友張問陶病逝於蘇州。第二年十月為其編成《船山詩草》及《船山詩草選》，刊行吳中。作《刻〈船山詩草〉成書後》一詩：「文園遺稿歎叢殘，手為刪存次第刊。名世半千知己少，寓言十九解人難。留侯慕道辭官早，賈島能詩當佛看。料理一編親告奠，百年心事此時完。」張問陶與高鶚關於刻印《紅樓夢》的唱和詩，他應該讀過。

石韞玉詩學大蘇，寫作尤勤，著述頗豐。著有《獨學廬詩文集》，為《竹堂詩稿》《竹堂文稿》的合集。著短劇九種：《伏生授經》《羅敷採桑》《桃葉渡江》《桃源漁父》《梅妃作賦》《樂天開閣》《賈島祭詩》《琴操參禪》《對山救友》，後合編為《花間九奏樂府》。還著有《晚香樓集》《花韻庵詩餘》等流傳後世。晚年嘗修《蘇州府志》，為世所重。

本書收石韞玉《隸書七言聯》一件。聯語抒寫了作者以晉人清言（談）為足，以《漢書》下酒為樂的達觀情懷，從中可見石韞玉性情中的魏晉風度之一斑。

# 姚 燮

姚燮（1805—1864），字梅伯，號復莊，又號大某山民，浙江鎮海（今寧波鎮海區）人。道光十四年舉人。能詩善畫，詩、詞、駢體文均負盛名。不少反映鴉片戰爭的詩篇，歌頌反侵略鬥爭，揭露敵人罪行，譴責清朝的投降派官僚和將領，情詞悲憤激昂。晚年寓居鄞縣，與諸少年為詩社。著有《大某山民館集》，輯有《蛟川詩系》。有《復莊詩問》《復莊駢儷文榷》《疏影樓詞》《今樂考證》等。

姚燮是嘉道以降評點派紅學三大家之一（另兩家為王希廉、

張新之）。他的紅學著作首先是《讀紅樓夢綱領》（抄本）。此外，還有他在《紅樓夢》各回的回末評。

《讀紅樓夢綱領》作於咸豐十年（1860）以前，因為他在自序中說：「咸豐十庚申秋七月復翁手抄。」民國年間，上海珠林書店將此書用石印刊出時，因其評點內容多為分類索引，故改書名為《紅樓夢類索》。《讀紅樓夢綱領》共三卷，卷一是「人索」，其中列舉小說人物的類型、地位、親緣關係、性格容貌和人物統計數字等。如說《紅樓夢》中有男性二百八十二人，女性二百三十七人。卷二是「事索」，推算出小說故事發生的年月、地域、第宅和書中提到的器物、戲劇節目等。卷三是「餘索」，其中又分「從說」「糾疑」和「諸家撰述提要」三個部分。

姚燮點評《紅樓夢》，比之王希廉、張新之，整體水平不高，其間時有糟粕。但披沙揀金，也不失亮點之處。

其一，紅樓紀曆。他的評論有一個特點，就是在每回回末都指出本回所寫系何年何月之事。如第十八回回末評云：

> 「自此回省親起，為入書正傳之第四年壬子歲正月半。至二十二回寶釵生日，尚是正月。二十三回，二月二十二日，始入園分住，寫黛玉葬花，是三月中。二十六回，已交夏初。二十七回中，點明四月二十六日，已近五月。二十九回，清虛觀作醮事，是五月初一日。三十回是六月間事。至三十八回，點明過了八月。三十八回詠菊，是九月。至五十三回，方過是年之冬。壬子一年，共計書三十五回，俱寫兩府極盛之時。」

姚燮這種主觀推論，難免膠柱鼓瑟之譏，也難於處處考實。

文學作品中的事件情節，都是經過生活提煉、藝術概括、典型塑造而後描繪出來的。所以有人說：「（大某）山民評無甚精義，惟年月歲時考證綦詳。山民殆譜錄家也。」但從藝術規律的另一角度看，此種文本考證方法也有助於對作品整體構思、情節推進的時間要素的理解。現在研究《紅樓夢》藝術結構、研究《紅樓夢》敘事學的專家，常常引用姚氏此類議論。

其二，人物評論。姚燮的品評人物主導傾向受到「褒黛貶釵」時風的影響，對黛玉、晴雯時有好評，對寶釵、鳳姐則多處貶斥。然臧否人物也有中肯到位之語。如第一回回末評中概論賈雨村：「此時雨村在窮困中，猶不失讀書人本色，不知後來一入仕途，且居顯要，便換一副面目肺腸，誠何故也？然今日已成通病矣。」準確而深刻地揭露出賈雨村於世態人情中「一闊臉就變」（魯迅語）的迅即變換，同時指出這是一種社會通病和世風。這是讀懂了曹雪芹設計和塑造這個人物的藝術匠心後做出的評論。

其三，分類統計。《讀紅樓夢綱領》中「人索」「事索」「餘索」三個方面，有的索解統計失之瑣碎無聊，缺乏文學解讀價值；而有些歸納集合則有助於認識事物，有着文學欣賞的功用。如卷三「叢說」中有一則云：

> 「林如海以病死；秦氏以經阻不通，水虧火旺，犯色慾死；瑞珠以觸柱殉秦氏死；馮淵被薛蟠毆打死；張金哥自縊死；守備之子以投河死，秦邦業因秦鍾、智能事發老病死；秦鍾以勞怯死；……鳳姐以癆弱被冤魂索命死；香菱以產難死。則足以考終命者，其惟賈母一人乎！」

姚燮一連列舉《紅樓夢》中尤三姐、尤二姐、司棋、黛玉等

十四人死，得出「（死）竟無一同者。非死者之不同，乃作者之筆不同也」的觀點。姚燮索解在於說明「作者之筆不同」，即曹雪芹摹寫人物之死的筆法變化多端，絕不雷同。姚燮索出的曹雪芹藝術手段是有美學價值的。

其四，續書點撥。《讀紅樓夢綱領》卷三「諸家撰述提要」的大部分內容，是對白雲外史的《後紅樓夢》、蘭皋居士的《綺樓重夢》、海圃主人的《續紅樓夢》等人多種《紅樓夢》續書的介紹評述。點評雖然多數只是三言兩語，但是信息量大，評價較為平實肯切。如《綺樓重夢》，姚燮寫道：「蘭皋居士著，嘉慶乙丑（1805）瑞凝堂刊本。原名《紅樓續夢》，緣坊刻有《續紅樓》與《後紅樓》，遂易此名。其大旨翻前書之案，以輪迴再世圓滿之。然詞多褻狎，與原書相去遠矣。」作者、刊刻者、易名緣由、續寫「大旨」以及敗筆之處，款款註明，詳盡確當。

姚燮《讀紅樓夢綱領》在評點派紅學中有一定地位。光緒十年（1884），上海同文書局出版《增評補像全圖金玉緣》石印本，就同時收有王希廉、張新之和姚燮三人的評語。以後，在大約半個世紀的時間裏，又有各種不同的出版單位（或不署名），出版各種不同名稱的《紅樓夢》版本，有的仍收王、張、姚三家的評語，有的則只收王姚兩家。「大某山民」之名，因《紅樓夢》之流傳而家喻戶曉。他的評語，也就為紅學圈內人廣為注意。

本書收姚燮《行書六言聯》一幅。其內容是一幅流傳較久的名聯。文字略有改動。「酒瓶」常寫作「酒杯」，「花露」常寫作「花霧」。大意是若有美酒在口，強似蘇秦、張儀名滿天下，權傾六國；若得花落一身，觀紅看綠，強似高官厚祿，位極人臣。這是「不為五斗米折腰」的陶淵明思想，以淡泊安閒退入田園為人生依歸。

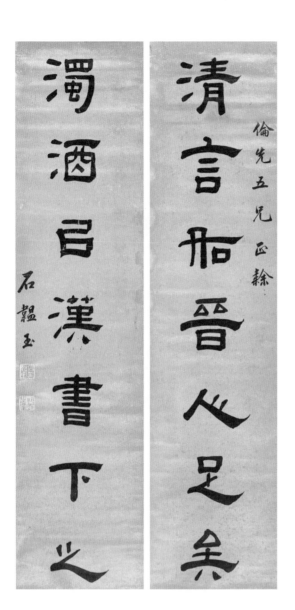

石韞玉　隸書七言聯
灑金蘭蠟箋　縱 126.2　橫 30（每聯）

釋文
酒瓶在手六國印，花露上身一品衣。

文註及落款
徽洲二兄正字。大梅燮。

鈐印
大梅山民（朱文方印）、後莊書畫（白文方印）

姚燮　行書六言聯
紙本　縱 121　橫 22（每聯）

# 改 琦

　　改琦（1773－1828），字伯韞，號香白，又號七薌（香），別號玉壺山人、玉壺外史、玉壺仙叟等。回族，先世西域人，後世居北京，祖、父均以武職官松江（今屬上海市），生於華亭（今上海市松江區）。

　　改琦自幼聰敏，喜愛詩文繪畫，青年時在繪畫方面即嶄露頭角。詩近溫庭筠、李賀，氣格清麗。如他的詩《題洞庭友人畫扇懷真適園紅蕙》：「春窗對舊雨，一室生蘭氣。借問山中人，紅蕙花開未？」用筆超逸，清雅俏皮。他於畫上題詩，每與畫格相稱。改琦的詞有輕巧脫俗之趣。如《江城子》寫回鄉情景：「小西湖上赤欄橋，柳搖搖，水迢迢。鞋痕一路，草長雜花飄。上學光陰渾似夢，風竹亂，紙鳶高。」詞的意境恬然而輕倩。吳江詩人郭麐謂其詞如「煙波渺然，孤雲無跡」。著有《玉壺山人集》《玉壺山房詞選》等。

　　精工書法，擅畫人物，尤精仕女，筆墨設色秀雅潔淨，形象娟秀嫵媚，開仕女畫新格。時人將其仕女畫評為「妙品」，並說他「落墨潔淨，設色妍雅」。亦畫花卉、蘭竹、山水。宗法華喦，喜用蘭葉描，仕女衣紋細秀，樹石背景簡逸，造型纖細，敷色清雅，創立了仕女畫新的體格，時人稱為「改派」。凡畫花草蘭竹，多用小寫意法，工寫兼施，筆調雋秀灑脫，色彩淡冶。

　　改琦在《紅樓夢》傳播史上的地位，是由他所繪製的《紅樓夢圖詠》等紅樓題材畫冊促成的，這類畫冊在清末民初流傳廣泛，深得時人好評。

　　《紅樓夢圖詠》是改琦的代表作之一。有光緒五年（1879）四卷刊本，共通靈寶石絳珠仙草、警幻仙子、黛玉、寶釵、元春、探春、惜春、史湘雲、妙玉、王熙鳳、迎春、李紈、可

　　　　　　　　　　　小莽蒼蒼齋與《紅樓夢》

卿、香菱、睛雯、平兒、襲人、寶玉、秦鍾、北靜王、甄寶玉等畫五十幅。每幅有題詠一二篇，最早者如張問陶（嘉慶十九年，1814），晚者如王希廉、周綺（道光十九年，1839）。這些作品人物性格各具，線條精細流暢，準確、洗練而有力，就畫工而言這套畫作幾無可挑剔，白描方面的基本功已經達到爐火純青的地步，為清代插圖版畫之上品。淮浦居士在序中評論：「（華亭改七薌先生）所做卷冊中，惟『紅樓夢圖』為生平傑作，其人物之工麗，佈景之精雅，可與六如、章侯抗行。」吳熙綺山氏序《改七薌先生人物仕女畫譜》時，亦說：「華亭改七薌善畫，其人物仕女尤能以拙見媚，嘗讀《紅樓夢》而豔之，補成畫像四冊。……顏曰《紅樓夢圖詠》。…… 觀其刻畫之精，何其似於用筆者，其為技亦巧矣。人之擅人物仕女者，即此而撫摹之，如得其祕奧，即視為畫像之真者可也。還以質之達者，以為何如？」

改琦流傳下來的作品還有《改七薌紅樓夢臨本》。此圖冊為民國四年（1915）上海神州國光社珂羅版印本，十二年（1923）有正書局珂羅版印本，一冊，共十二幅。第二幅畫的是「史湘雲醉眠芳藥裀」，並在畫面題詩曰：「醉臥惺忪石磴斜，酒酣楨頰暈朝霞；只愁衣上春痕重，羞落一叢紅藥花。七薌居士戲縢一絕。」可見，改琦讀《紅樓夢》，繪紅樓畫，詩畫雙絕。

本書收改琦扇面工筆人物畫一幅。作者在有限的畫面上，展示了十分豐富的內容，但見鳳尾森森、芭蕉冉冉，小橋流水、山石疊翠，二十位人物，遊樂其間，或酌酒品茗，或吟詩作畫，或撫琴低吟……描繪了一幅置身世外的古代士大夫的生活情趣。在若小的畫面上能表現如此豐富內容的作品，十分罕見。畫面左下方署名改琦，下鈐「七薌」朱文方章、「香白」白文印章，畫面右下角鈐收藏者田家英「成都曾氏」白文印章。

# 舒 位

舒位（1765-1816），字立人，小字犀禪，號鐵雲，直隸大興（今北京大興）人。其父舒翼隨官江南的伯父舒希忠同行寄居吳門（今江蘇蘇州）。乾隆三十年（1765），「生於吳門大石頭巷」。少年穎悟，十歲下筆成文。十四歲隨父官粵，居廣西永福縣（父為縣丞）。安南入貢，隨父迎使者，立賦《銅柱詩》相贈答，傳頌南藩。因父官舍後有鐵雲山，後遂自號「鐵雲山人」。乾隆五十三年（1788）舉人，會試落榜。九次參加會試，皆不中，遂絕意仕進。因家境貧窮，多以館幕為生。嘉慶二十一年（1816），母歿奔喪，悲傷過度，除夕卒，年五十一歲。《清史列傳》有傳。

居京師時作戲劇，禮親王愛其才，輒以其劇本付家樂演出，並酬以潤筆。戲劇有《卓女當壚》《桃花人面》等多種。又有《瓶笙館修簫譜》，收入其所作雜劇四種。舒位亦工詩，所作詩以歌行擅長，近體清峻，恣肆俊逸。其詩多羈旅、行役及詠史之作，少數作品對時政有所諷刺。雖然詩的思想不夠深刻，但在當時擬古與形式主義統治文壇時，能獨闢新徑。龔自珍曾以其與彭兆蓀並舉，稱讚其詩歌風格鬱怒橫逸。著有《瓶水齋詩集》《乾嘉詩壇點將錄》《皋橋今雨集》等。

舒位善畫能書。山水花鳥師徐渭，工人物、草蟲；善諸體書。他對畫技畫理，體驗較深，頗多研究。據專家介紹，他所作《瓶水齋詩集》中，大量收錄了題畫和論畫的詩作，不下數十首。如卷十一有《與仲瞿論畫十五首，並示雲門》，其論畫人云：「人心不同如其面，一人一面凡一變。忽然畫手從同同，千山萬水歸一宮。假饒人面亦若此，焉辨祖宗與孫子。」其論山石畫云：「頑山亂石惡樹子，天地中間不得已。我意恨不盡掃刪，奈何收入圖

畫間。須知渠亦非所好，直是無端來作鬧。」言淺意深，形活味濃。盡經驗之談，皆知畫之論。

舒位對傳播《紅樓夢》的貢獻，在於他繪製的彩畫《紅樓夢》圖冊。舒位的紅樓畫，圖、詞、印合璧，有人物有場景；自繪圖自題詞；彩繪絢麗；出現在嘉慶二十年（舒位卒年）以前，創作年代較早，在改琦作《紅樓夢圖詠》、汪惕齋作粉本繪圖《紅樓夢》問世之先。

在 2013 年保利香港秋季拍賣會出現過他的紅樓彩畫圖冊，是世人已知的最早的彩繪《紅樓夢》圖冊，彌足珍貴，不可多得。此圖冊共十八張，每張圖畫之後都附有題詞。如第十幅繪炕上坐一婦女，臨窗桌旁一男子正與一幼童談話，所繪當為《紅樓夢》第九十二回「寶玉教習巧姐」，題識云：「《列女傳》，《孝經圖》，此是閨中一鳳雛。跳出太虛仙境外，三家村裏見麻姑。（《搗練子》）」。再如第十八幅繪人物四，一夫人，攜一幼童，復有二女隨從，不辨所云，按「題識」知系「李紈教子」，題識：「七葉珥貂，五花儀鳳，如此收場。想主客圖成，丹青富貴，神仙傳好，粉黛文章。玉笛淒清，瑤琴幽怨，一曲伊州淚萬行。還留得，在稻香村裏，一瓣書香。畫成爾許蒼茫，畫不出書聲爾許長。但愛縷千絲，無人肯識，情塵八斗，有句難量。才子回顧，美人彈指，廿四番風十度霜。君不見，有朝雲彩筆，甘露慈航」（《沁園春》）。

本書收舒位《行書七言律詩頁》一幀。詩句「根觸街塵萬軟紅，賣花聲記舊衚衕」一聯，描述了生活困窘聊以自適的生存狀態；詩句「秋色一肩香是債，文殊兩手笑還空」一聯，則表達了香債難還悲喜皆空無所安放的靈魂依託。「自有仙才自不知」的開章所表達的人生感慨與曹雪芹的「無才可去補蒼天」的生命浩歎有異曲同工之妙。

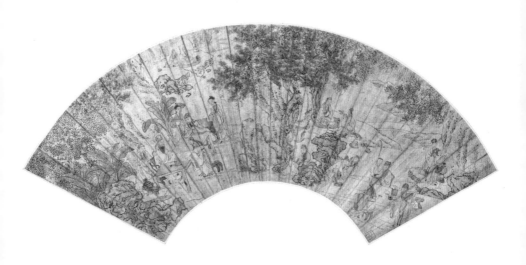

改琦　扇面畫
縱 16　橫 51

　　　　　　　　　　　　　　小菴蒼蒼齋與《紅樓夢》

根觸街塵萬軟紅，
賣花聲記舊衖同。
不辭喚出當風裏，
只恐看來似霧中。
秋色一肩香是債，
文殊兩手笑還空。
家丞庶子都無賴，
領取閒愁付畫工。

文註及落款
鐵雲居士位

鈐印
舒位鐵雲（朱方文
印）、自有仙才自
不知（白文方印）

舒位字立人號鐵雲大興人生乾隆三十年卒嘉慶二十年著有瓶水齋詩集皋橋

今雨集餅笙館修簫譜四種瓶水齋詩話等

振觸街塵萬軟紅賣花
記舊衖同不辭喚出當風裏
只恐看來似霧中秋色一肩
香是債文殊兩手笑還空家
丞庶子都無賴領取閒愁
付畫工　　鐵雲居士位

**舒位　行書七言律詩頁**
紙本　縱 21.6　橫 13.4

# 俞　樾

　　俞樾（1821－1907），字蔭甫，號曲園，晚年號曲園居士，浙江德清人。他四歲遷居杭州府仁和縣外祖母家就讀，道光三十年（1850）成進士，授翰林院編修，不久又簡放河南學政。咸豐五年（1856），被御史曹登庸以「試題割裂經義」為由彈劾罷官。曾國藩保他脫罪，後遷居蘇州，奮力治學。同治四年（1865），江蘇巡撫李鴻章推薦他當蘇州紫陽書院講習。不久，浙江巡撫馬新貽又聘他當杭州詁經精舍山長（相當於現在的校長），授徒多人，章炳麟出其門下，為聞名全國之經學家。講學治校長達三十一年之久，為一時朴學之宗。

　　所著凡五百餘卷，總集為《春在堂全書》。另有《曲園雜纂》《俞樓雜誌》等。他在學術上有突出成就，貢獻是多方面的。治經、子、小學；宗法王念孫父子，致力於正句讀、審字義、通古文假借，並分析其特殊文法與修辭。代表作有《群經平議》《諸子平議》《茶香室經說》和《古書疑義舉例》等。又精於古文字學，也能詩詞。頗注重小說、戲曲和通俗文學，強調其教化作用，曾在《三俠五義》的基礎上加工潤飾修改成《七俠五義》。又喜作筆記，搜羅甚富，包含着若干關於學術史、文學史的資料。

　　俞樾對曹雪芹的傳聞、對《紅樓夢》的傳播較為關注。他的紅學成就，得益於他秉承的乾嘉以降的治經考證方法（有時也混雜着索隱法）。他的考證有三個方面的成果：

　　一是關於《紅樓夢》的作者曹雪芹的考證。他在《小浮梅閒話》中說：「此書末卷自具作者姓名曰曹雪芹。袁子才《詩話》云：『曹棟亭康熙中為江寧織造，其子雪芹撰《紅樓夢》一書，備極風月繁華之盛。』則曹雪芹固有可考矣。」這是清末期關於《紅

樓夢》作者是曹雪芹最明確也是最準確的記載。儘管他引自袁枚《隨園詩話》的證據本身也有不妥之處（如雪芹非曹寅之子，而是其孫），但作者的指向和結論是正確的。

二是關於《紅樓夢》後四十回的「續作者」的考證。他說：「《船山詩草》有《贈高蘭墅鶚同年》一首云：『豔情人自說紅樓』，註云：『傳奇《紅樓夢》八十回以後俱蘭墅所補。』然則此書非出一手。按鄉會試增五言八韻詩，始乾隆朝，而書中科場事已有詩，則其為高君所補可證矣。」張船山（問陶）與高鶚是「同年」，俞樾引他贈詩，證明《紅樓夢》「非出一手」，即「八十回以後俱蘭墅所補」，又舉出「鄉會試增五言八韻詩，始乾隆朝」以豐富自己的觀點，而《紅樓夢》中有此類詩，因而為高鶚續書的重要證據。俞樾此說，曾長期為紅學界接受和採用。近年關於高鶚續書說被推翻，關於「鄉會試增五言八韻詩始乾隆朝」的話題仍在爭論。但俞樾關於高鶚與《紅樓夢》的記載，仍然有紅學史研究課題的學術價值。

三是關於《紅樓夢》本事「明珠家事」說的考證。最初，俞也認為「《紅樓夢》一書，膾炙人口，世傳為明珠之子而作。明珠之子，何人也？余曰：明珠子名成德，字容若。《通志堂經解》每一種，有納蘭成德容若序，即其人也。恭讀乾隆五十一年二月二十日上諭，成德於康熙十一年壬子科中式舉人，十二年癸丑科中式進士，年甫十六歲，然則其中舉人止十五歲，於書中所述頗合也。」他在夾註中又說：「納蘭容若《飲水詞集》有《滿江紅》詞，為曹子清題其先人所構棟亭，即曹雪芹也。」但是，後來俞樾改變了看法。他引《嘯亭雜錄》說，明珠早年得勢後，便「廣置田產，市買奴僕」，「『其後田產豐盈，日進斗金，子孫歷世富豪。至成安時，以倨傲和相故攖法網，籍沒其產，有天府所未有者』。世所傳《紅樓夢》小說為演說明珠家事，今觀此，則明珠

自東京晚世，曠代無聞。西漢盛儀，
復睹今日。金壺流十旬之氣，玉案備
千品之羞。昔絳羅為薦，既延王母。
紫蓋為壇，允招太乙。同斯爽號，理
致眾星。

文註及落款

竹圃仁兄大人雅屬即正。曲園俞樾。

鈐印

俞樾長壽（白文方印）、曲園居士（朱
文方印）、先皇天語寫作俱佳（朱文
長方印）

**俞樾　隸書四屏**
紙本　縱 162.5　橫 39.8（每屏）

之子納蘭成德至成安籍沒時，幾及百年矣，於事固不合也」。看來，俞樾的考證，也可謂「跟着證據走」。證據變了，觀點跟着變，勇於否定自己。

本書收俞樾《隸書四屏》一件。俞樾工書法，精篆隸，此屏法書別具一格。其文駢體，為道教迎神內容。俞樾治經，以儒學為宗，以理學為用，兼及道家。此屏四幅，講道教迎神「盛儀」，「金壺流十旬之氣，玉案備千品之羞」是其具體形態。廖廖數語，可視為道教迎神儀式興衰承轉簡史。

## 李慈銘

李慈銘（1830－1894），字愛伯，號蓴客，浙江會稽（今紹興）人。光緒六年（1880）進士，官至山西道監察御史。其詩在形式上模擬唐人，但也吸取宋詩的一些特點。亦能詞及駢文。室名越縵堂。著作以《越縵堂日記》較著名，此系按日記述的讀書札記。始於 1853 年，止於 1889 年。內容涉及經史百家及時事，但觀點多有迂腐頑固之處，政治態度也很保守。另有《白華絳跗閣詩集》《越縵堂詞錄》《湖塘林館駢體文》等。

李慈銘對《紅樓夢》可謂鍾愛一生。他從少年到中年閱讀《紅樓夢》的癡迷情景，令人動容。他在《越縵堂日記》中寫道：「閱小說《紅樓夢》。此書出於乾隆初，乃指康熙末一勛貴家事，善言兒女之情。甫出即名噪一時，至今百餘年，風流不絕，裙屐少年以不知此者為不韻。凡智慧癡呆，被其陷溺，因之蘭葬豔鄉者，不知凡幾，故為子弟最忌之書。予家素不畜此。十四歲時，偶於外戚家見之，僅展閱一二本，即甚喜，顧不得借閱全部，亦不敢私買。十七歲後，洊更憂疢，又多病，雖時得見此書，不暇究其首尾，而中之一二事、一二語，鏤心鈒腎，錮惑已深。十年

釋文

舊學商量邃密，
新知培養深沉。

文註及落款

子獻二兄同年自幼在塾，見
其凝然有成人之度，及今
幾四十年，學養粹然，與日
孟晉，世其家學而益大之。
猥以蘇程之親，辱修紀群之
敬，走非元禮，君踰仲宣，
蕆玉相依，切瑳交勉，委書
楹帖。因取朱子鵝湖講會詩
語勉副雅意，共訂名山，庶
幾陽明蕆山流風不絕耳。時
光緒丙戌三月同客京師，越
縵李慈銘。

鈐印

慈銘印信長壽（白文方印）、白華絳柎閣清課（朱文方印）、湖塘林館（白文長方印）、越縵老人（白文方印）

收藏印

成都曾氏小莽蒼蒼齋（白文方印）、家英之印（白文方印）、家英所藏清代學者墨跡（朱文長方印）

李慈銘　楷書六言聯
高麗箋　縱110.4　橫28.4（每聯）

以來，風懷漸忘，人事亦變，遂有禪榻鬢絲之懺，要亦非學道所致也。戊午夏常病，看書極眩瞀，乃取稗販市書以寓倦目，因及此種。適家慈以寇警憂警，屢形不懌，令子婦輩排日讀小說演義，若《西遊記》《三國志》《唐傳》《嶽傳》，以自消遣。予因暇輒講此書，多述其家事，及嬉遊笑罵，以博堂上一粲。今復因病閱此，危城一身，高堂萬里，不覺對之嗚咽。」

對流傳已久的《紅樓夢》本事「明珠家事」說，李慈銘有自己的看法。他在日記中說：「此書相傳所稱賈寶玉即納蘭成德容若，按之事跡，皆不相合。要為滿洲貴介中人。其中矛盾齟齬甚多，此道中未為高作。」

對《紅樓夢》的作者，李慈銘提出「賈寶玉者創草此稿」，「曹雪芹殆其家包衣」，只是「改定者」。把歷史人物曹雪芹與文學人物賈寶玉相提並論，難免牽強。這「創草」與「改定」之說又為後世尋找《紅樓夢》第一作者開了先河。

《越縵堂日記》還記載了《紅樓夢》的兩種抄本，有版本價值。李慈銘說：「涇縣朱蘭坡先生藏有《紅樓夢》原本，乃以三百金得之都門者。六十回以後，與刊本迥異。壬戌歲餘姚朱肯夫編修於廠肆購得六十回鈔本，尚名《石頭記》。雪芹為曹棟亭子。棟亭名寅，曾官江寧織造、兩淮鹽政，著有《棟亭詩鈔》，又嘗校刊字學五種、揚州詩局十二種。」

本書收李慈銘《楷書六言聯》一幅。光緒十二年（1886）三月，李慈銘與同年「子獻二兄」（生平待考）「同客京師」。李慈銘選摘宋儒朱熹的「鵝湖講會詩語」中的六言聯語，書贈「子獻二兄」以共勉，在讚揚子獻「學養粹然，與日孟晉」的同時，表達了對舊學新知「葭玉相依，切磋交勉」的學術交誼和情懷。

# 葉昌熾

葉昌熾（1849－1917），字蘭裳，又字鞠裳、鞠常，自署「歇後翁」，晚號「緣督廬主人」。祖籍浙江紹興，後入籍江蘇長洲（今蘇州）。祖父以經商起家，遂營建「花橋老屋」，開始藏書。早年就讀於馮桂芬開設的正誼書院，與陸潤庠、王頌蔚等同學，曾協助編修過《蘇州府志》。光緒二年（1876）中舉，十五年（1889）進士。授翰林院編修，兼職國史、會典兩館。任至甘肅學政。三十二年（1908）撤銷各省學政，他不願再為官，遂退居故里，以讀書、著述、藏書終老。是清末著名藏書家和金石學家，是第一位確認出敦煌莫高窟藏經洞寶藏價值的人。

葉昌熾以治廥室名藏書處，藏至一千餘部。收藏吳中先哲遺書甚富，單種佔至三分之一。喜抄書、校書，藏校抄本亦富。另藏有拓片九箱，先後以五百經幢館、佛頂尊勝陀羅尼經堂及雙雲閣名室，當時曾著名於世。1914年五百經幢讓歸嘉業堂，其餘售於聚學軒。後聚學軒所藏歸於潘承弼，新中國成立後悉贈上海歷史文獻圖書館，乃得所歸。

葉昌熾還是藏書史研究家。所作《藏書紀事詩》七卷（家刻本）最為學林所重，對後世影響較大。《藏書紀事詩》是一部記載歷史上藏書家事蹟的專著。時代起自五代末期，迄於清代末期，計收集有關人物739人。所引用資料大量採錄自正史、筆記、方志以及官私目錄、古今文集等文獻，並將記述一人或相關數人的有關資料各用一首葉氏自作的七言絕句統綴起來，間附葉氏案語，實際上是一部資料彙編式的藏書家辭典。本書同時還收錄了歷代刻書、校書、抄書、讀書等方面的資料，對於研究目錄、版本、校勘及文化學術的演變發展，具有重要的史料價值，被譽為「藏家之詩史，書林之掌故」。

釋文

檻亭仁兄大人執事：

兩奉手畢，敬審君子維宜，行道有福，曷勝欣忭！《慧琳音義》幸荷代購，費神，至感！鄭盦尚書望此書如望歲，交到，務乞即日固封，由輪船妥寄，楊君信到隨即送交蔣賓日兄，決不有誤。實價若干？即祈示知，再楊君自東瀛攜歸唐人寫經，前在吳門，怡園主人曾得之，如篋中尚有，敝居停亦欲問津。共若干冊？價若干？均希（能先寄最妙。該價弟任之不合則奉歸也）開示。舊鈔舊槧可以讓人者，亦所不遺。《倭名類聚鈔》，如其書可取，並乞代購一部，此係弟欲得者。不必汲汲，吾兄旋里時帶歸，該價面繳可也。蔣香翁新刻仿宋叢書共有六種，約在秋末冬初可以開印。居時當敬留一部，其餘如有屬購之書，敬祈再示一目，恐檻園久未獲晤，杞憂縷縷乃在我輩也，言之可慨！蕭及，敬請著安，不一。弟昌熾頓首。中元

附上居停信函，仍祈發還。

葉昌熾　致查燕緒
紙本　縱23　橫9.5（每頁）

《藏書紀事詩》有曹寅和富察昌齡的藏書紀事。這是葉昌熾著作中留存下的曹學紅學文獻。

卷四記載曹寅，共有四項內容：首項是七絕詠曹寅藏書：「綠樹芳穰小草齊，棟花亭下一尊攜。金風亭長來遊日，朱槧傳鈔滿竹西。」次項是引述《昭代名人尺牘小傳》中的曹寅傳，三項是摘錄宋犖、王槩、吳之騄關於《棟亭圖》《棟亭夜話圖》的跋語題詩，四項是李文藻《琉璃廠書肆記》中的曹寅藏書軼事：「棟亭掌織造、鹽政十餘年，竭力以事鉛槧。又交於朱竹垞，曝書亭之書棟亭皆鈔有副本。以予所見，《石刻鋪敍》《宋朝通鑑長編紀事本末》《太平寰宇記》《春秋經傳闕疑》《三朝北盟會編》《後漢書年表》《崇禎長編》諸書皆鈔本。魏鶴山《毛詩要義》《樓攻媿文集》諸書皆宋槧本。錢大昕跋天台徐一夔編《藝圃搜奇》：『此書世無刊本，曹子清巡鹽揚州時，嘗抄以進御，好事者始得購其副錄之。』」

卷五有長白敷槎（富察）氏堇齋昌齡圖書記：「豐沛從龍諸子弟，亦知注墨與流丹。汰除羸卒論精騎，富察終教勝納蘭。」也附有李文藻《琉璃廠書肆記》：「延慶堂劉氏夏間從內城買書數十部，每部有『曹棟亭印』，又有『長白敷槎氏堇齋昌齡圖書印』，蓋本曹氏物而歸於昌齡，昌齡官至學士，棟亭之甥也。」和《平津館鑒藏書籍記》：「新刊《名臣碑傳琬琰集》，棟亭曹氏藏書，有『長白敷槎氏堇齋昌齡圖書印』。」

這是認識曹寅文化素養精神風貌以及了解曹家文化傳統，曹雪芹小說的傳統性的寶貴史料，歷來為專家學者所徵引。

本書收葉昌熾《致查燕緒》信札一件。此信可謂「三句話不離本行」，或「代購」，或「先寄」，或「敬留」，一連提到《慧琳音義》、唐人寫經、《倭名類聚鈔》、新刻仿宋叢書等。此信可見大藏書家葉昌熾日常聚書生活之一斑。

# 羅振玉

羅振玉（1866－1940），字式如、叔蘊、叔言，號雪堂，晚號貞松老人、松翁。祖籍為浙江上虞（今紹興市上虞區），出生在江蘇淮安。

1890 年在鄉間教私塾。甲午戰爭之後，他深受震動，為增強國力而學習西方科學，潛心研究農業，與蔣伯斧於 1896 年在上海創立「學農社」，並設農報館，創《農學報》，專譯農書。反對「戊戌變法」。後從事教育工作，1898 年又在上海創立「東文學社」，王國維便是「東文學社」諸生中的佼佼者。1900 年秋，任湖北農務局總理兼農務學堂監督。1901 年在上海創辦《教育世界》雜誌。1903 年被兩廣總督岑春煊聘為教育顧問。1904 年創辦江蘇師範學堂，後任學部二等諮議官。1906 年調北京，任學部參事兼京師大學堂農科監督。1924 年應清廢帝溥儀所召，入值南書房，助其逃入日本使館，後經天津逃到東北，勾結日本帝國主義建立偽滿洲國，任偽滿洲國監察院院長。後退居大連，至死以整理檔案文獻、著書立說為務。

羅振玉一生學術成果甚豐，是農學家、教育家、考古學家、古文字學家、金石學家、敦煌學家，是甲骨學的奠基者。

他對保存和流傳敦煌石室遺書有大功。二十世紀初，當敦煌寶藏被西方洋人斯坦因和伯希和等一些所謂「探險家」們大量掠走後，為保護那些劫後的文化瑰寶，羅振玉捐出俸祿，籌措資金，奔走呼號，購買餘下卷軸，後又主倡集資影印敦煌遺書。

他為保存清廷內閣大庫史料及文淵閣藏書也作出了貢獻。清末民初，時局動蕩，內閣庫藏大多被盜，散失在外。羅振玉主動承擔起書籍的保存、整理、歸類工作，將庫檔移往國子監，幾經周折，這批史料總算得以保存。

羅振玉　臨甲骨文軸
紙本　縱133　橫64.2

釋文

尞于河一牢，狸二牢。乙酉卜，酒御于妣庚，伐廿，豈卅。庚辰卜，大貞來。丁亥其㞢丁于大室，勿丁酉鄉貞，勿侑于高妣己、高妣庚。己丑卜，行賓貞，王兄已歲叀亡，尤貞于甲介御婦好。

文註及落款

公雨仁兄大人大雅之屬。貞松羅振玉。

鈐印

羅振玉印（白文方印）、梤雨樓（白文方印）

羅振玉也是目錄學家、校勘學家。書目有《大雲書庫目錄》《羅氏藏書目錄》《唐風樓書目》等。這項愛好和專業使他擁有了曹寅的《楝亭書目》抄本。他對曹學紅學的貢獻在此一書。民國初年，東北地區史地專家金毓黻編輯《遼海叢書》，從羅振玉處借到曹寅《楝亭書目》抄本，抄錄校訂，編入叢書。他在《遼海叢書·總目提要》中記載：

> 「《楝亭書目》四卷，清曹寅撰，傳鈔本。寅字幼清，一字子清、楝亭，瀋陽人，自署則曰：『千山曹寅。』又籍於遼陽矣。此本乃其家藏書目，上虞羅氏跋云：『光緒丁未秋，從長白寶孝劼太守藏稿本，傳寫於春明象來街寓居。羅振玉記。』北平《圖書館月刊》曾取而印行，惟分期散見，且不易得。茲從羅氏借鈔而校印之。」1933 年，金毓黻在《靜晤室日記》卷第七十五又記載：「校《楝亭書目》凡四卷三十六目，藏於上虞羅氏之鈔本，余假得之，欲刊入《遼海叢書》者也。」

「丁未」為光緒三十三年（1907）。羅振玉收藏《楝亭書目》抄本二十六年後，金毓黻將其借抄、校訂、刊刻，編入《遼海叢書》，廣為流佈。

本書收羅振玉《臨甲骨文軸》一件，殊為難得。羅氏研究甲骨學有開創之功，他臨甲骨文在書法史上亦有肇始之義。

## 王國維

王國維（1877－1927），字靜安，一字伯隅，號觀堂，亦曰永觀，浙江海寧人。清末秀才，是近現代學術史上享有國際聲譽

的傑出學者。

早年入羅振玉「東文學社」，學習日文，並從日本人藤田豐八、田岡佐代治學習西洋哲學、文學、美術，而於叔本華、尼采之說，鑽研尤深。受到德國資產階級唯心主義哲學和文藝思想的影響。其後留學日本物理學校，回國後從 1903 年起，任通州、蘇州等地師範學堂教習，講授哲學、心理學、倫理學。1904 年發表《紅樓夢評論》。1907 年起，任學部圖書局編輯，從事中國戲曲史和詞曲的研究，著有《曲錄》《宋元戲曲考》《人間詞話》等，於文藝界頗有影響。

1911 年辛亥革命後以清遺老自居，思想保守。1913 年從事中國古代史料、古器物、古文字學、音韻學的考訂，對甲骨文、金文和漢晉簡牘的考釋，成果卓著，力主以地下史料參訂文獻史料，對史學界影響較大。1925 年至北京，任清華國學研究院教授。治宋、元以來通俗文學，而於宋詞、元曲致力尤多。1927 年 6 月，自沉於頤和園昆明湖。生平共有著作六十多種，收入《海寧王靜安先生遺書》者四十二種，一些考證文章曾彙編成《觀堂集林》。

王國維是清末學者研究《紅樓夢》的代表人物之一。所撰《紅樓夢評論》主要宣揚了「慾念解脫」說。該文建立了一個嚴謹縝密的批評體系，是紅學史上第一篇比較系統的研究《紅樓夢》的專論。文中敏銳指出和高度評價了《紅樓夢》的美學價值，認為這部小說是「悲劇中之悲劇」，具有中國傳統文學作品所從未有過的悲劇精神。不像以往紅學隨筆式的評論家那樣隨意而言，發表一點零碎的意見，也不像索隱派那樣牽強附會、四處去求索小說中某人影射何人，而是比較認真地去研究「《紅樓夢》之精神」。從某種意義上說，《紅樓夢評論》比起前於它的那些猜謎的舊紅學家和後於它的某些新紅學考證派來說要高明。同時它提出

了一種辨妄求真的考證精神，指破舊紅學猜謎附會、索隱本事之謬誤，為新紅學的研究指明了一條正確的途徑。

《紅樓夢評論》是中國文學批評史上第一篇運用西方哲學、美學的觀點和方法研究中國文學作品的專著。王國維試圖用叔本華的哲學來解說《紅樓夢》的精神，將小說當做叔本華哲學觀念的圖解和佐證，見解難免有牽強生硬之處。《紅樓夢評論》的基本觀點是唯心主義的，它宣揚了消極頹廢的人生觀，要人們離開現實鬥爭，而「入於無生之域」。這一點受到紅學史家和紅學專家的詬病和批評。但是，在當時的背景下，他站出來介紹西方文藝思想，對於長期圍困在封建營壘中的文化人來說，是起了擴大眼界的作用的。從這種意義上說，他是介紹西方文藝的一位先驅。

本書收王國維《楷書詩軸》一幀。詩軸共兩題三首詩：前部《壽楊留垞六十》二首為慶賀楊鍾羲㉛六十壽辰而作。後面《題樂遊原遊賞圖》一首，雖非為壽慶作，但思想主旨與前兩首有聯繫，旨趣類同。兩題詩都是王國維的詩作，故楷書詩軸於一紙。前詩讚美楊鍾羲的道德文章，並以效忠小朝廷共勉。如詩句「天教野史作官書」，是說楊氏的《雪橋詩話》《八旗文經》本屬「野史」性質，因其記載翔實，故可視為「官書」。再如詩句「與君努力崇明德」，是說我與您努力尊崇光明之德，此處「明德」意指「光明之德，美德」，語出《禮記·大學》：「大學之道，在明明德。」第二題第三首詩，「玉溪」為唐詩人李商隱之號，漢「武帝孫」指漢宣帝。李商隱有《樂遊原》詩三首，皆是讚美漢宣帝

㉛ 楊鍾羲（1864—1939），字子勤，號留垞、昕勵，又號雪橋、雪樵。清末民初藏書家。

北扉 新命忝同除南滋経年憶卜居久歎道存温雪子復驚文似

漢相如日躍龍尾春方永夕課蠅頭眼未踈詩話文経無恙在天教野

史作官書 路出東城又日斜意園重過一咨聱微文考獻都成迹

昭德春明愬舊家垂老復温銅輦夢及時且看雒陽花與君努力

崇明徳壖角西山絫晚霞 壽楊留墰六十

玉谿詩得少陵竟向晚高歌武帝 題樂遊原游賞圖

孫解道英靈殊未已不湏惆悵近黄昏

潞菴先生教正 甲子長夏觀堂弟王國維書於京師履道坊寫廬

乾隆二十七年三月奉
勅
臣周尚文敦造刻畫牋

北扉新命忝同除，南滋經年憶卜居。

久歟道存溫雪子，復驚文似漢相如。

日瞳龍尾春方永，夕課蠅頭眼未疎。

詩話文經無恙在，天教野史作官書。

（壽楊留坨六十）

路出東城又日斜，意園重過一諮嗟。

微文考獻都成跡，昭德春明幾舊家。

垂老復溫銅輦夢，及時且看雒陽花。

與君努力崇明德，墻角西山粲晚霞。

（壽楊留坨六十）

玉谿詩得少陵魂，向晚高歌武帝孫。

解道英靈殊未已，不須惆悵近黃昏。

（題樂遊原游賞圖）

## 文註及落款

潞庵先生教正。

甲子長夏觀堂弟王國維書於京師履道坊寓廬。

### 鈐印

王國維（朱文方印）

### 收藏印

成都曾氏小莽蒼蒼齋（白文方印）、家英之印

（白文方印）、家英輯藏清儒翰墨之記（朱文

方印）

**王國維　楷書詩軸**

紙本　縱 62.8　橫 30.8

的中興。王國維在此則可能借來比喻和歌頌光緒帝，並暗喻光緒帝英靈猶在，皇室還是有希望的。民國初年，王國維與楊鍾義、溫肅、景方旭四人，同時被清廢帝溥儀旨令在南書房行走。此時還歌詠「向晚高歌武帝孫」「不須惆悵近黃昏」，由此可見王國維至死還想着為復辟出力的保皇思想和復舊心理。

## 蔡元培

蔡元培（1868—1940），字鶴卿，一字子民，浙江紹興人。革命家、教育家、科學家。

蔡出身於商人家庭。1892 年中進士，光緒二十年（1894）補翰林院編修，後任紹興中西學堂監督。光緒二十八年（1902），與章炳麟等發起組織愛國學社和愛國女學，組織中國教育會。次年創辦《俄事警聞》（後改名《警鐘日報》），提倡民權，鼓吹革命。1904 年，與陶成章等組織光復會，密謀武裝起義。1905 年加入同盟會，是該會上海分部的負責人。1907 年赴德留學，1911 年辛亥革命後回國，次年任南京臨時政府教育總長，發表《對教育方針之意見》，批判封建教育制度，主張教育應從造成現世幸福出發，提出修改學制、男女同校、廢除讀經等改革措施，摹仿西方資本主義教育制度，確立了我國資產階級教育體制。又曾與吳玉章創辦留法勤工儉學會。

1917 年，出任北京大學校長，積極支持李大釗等倡導的新文化運動。實行教授治校，宣傳勞工神聖。1919 年「五四」運動爆發後，被迫辭去北大校長之職。1927 年，任國民黨政府大學院院長，後改任中央研究院院長。「九一八」事變後，奔走呼號，倡導抗日，並與宋慶齡、魯迅等組織中國民權保障同盟，積極開展愛國民主抗日活動。1940 年，病逝於香港。著作有《蔡元培選集》

傳世。

　　蔡元培是位著名的紅學家。是索隱派紅學的主要代表人物之一。他的紅學活動開始於 1898 年以前，其代表作為《石頭記索隱》，本書民國五年（1916）先於《小說月報》一至六期連載，次年九月由上海商務印書館出版。此外，還有一些紅學論述散見於其他著作中。他認為《紅樓夢》是一部「清康熙朝政治小說」。

　　蔡元培研究《紅樓夢》，有鮮明的政治傾向和明顯的功利主義目的。當時，處於辛亥革命剛剛勝利的社會環境，民族主義大行其道，他在《石頭記索隱》中即開張明義：「《石頭記》者，清康熙朝政治小說也。作者持民族主義甚摯，書中本事在弔明之亡，揭清之失，而尤於漢族名士仕清者寓痛惜之意。」顯然，其研究《紅樓夢》之目的在於宣傳民族主義思想。近些年學者專家研究蔡氏紅學，認為此說系蔡氏紅學的合理內核，有其進步性和積極價值。因此，當年蔡說影響極大。至民國十九年（1930），《石頭記索隱》連續印行到第十版，成為舊紅學索隱派的名作。

　　蔡元培認為他的這個結論在《石頭記》中是有根據的：

　　（一）書中紅字多影朱字，朱者明也，漢也，所謂曹雪芹於悼紅軒中增刪本書，則弔明之義也。寶玉有愛紅之癖，是指滿人而愛漢族文化；好吃人口上胭脂，是說滿人而拾漢人餘唾。

　　（二）賈府，即偽朝。其人名如賈代化、賈代善，謂偽朝之所謂化、偽朝之所謂善也。賈政者，偽朝之吏部也。賈敷、賈敬，偽朝之教育也。

　　（三）《紅樓夢》中的人物形象，是影射康熙朝政治生活中的現實人物。如以寶玉為太子胤礽。「十二釵」為當時十二個著名文人。寶釵影高士奇，湘雲影陳其年，王熙鳳影余國柱，探春影

徐乾學，等等。

這三條根據是不成立的，因為它們顯然都是事物的表面聯繫和偶然相合，並不是事物的本質聯繫和必然組合。其錯誤的產生源於研究方法的不科學。

蔡元培的基本研究方法是所謂「闡證本事」。他自揭運用了三條索隱方法：「一曰品性相類者；二曰軼事有徵者；三曰姓名相關者。」他還說「每舉一人，率兼用三法或兩法，有可推證，始質言之」，所以他「自認為審慎之至，與隨意附會者不同」。所以說他的研究方法是不科學的、錯誤的，是因為在他的頭腦中事先預設了小說中的十二釵是康熙朝十二個大名士這個大前提，所以他依據所謂三原則去尋求、去論證，也只能是從康熙朝名士和十二釵中人之間尋找出某些表面的東西，去任意牽合比附。

蔡元培的紅學研究也有不少可取之處。除了他認為這部書可入世界文學之林、書中有政治寓意外，他對《紅樓夢》的思想內涵揭示得也較深刻。他以為曹雪芹反對強制婚姻，主張自主結婚；反對肉慾，提倡真摯愛情；反對「祿蠹」，提倡純粹美感的文學；反對男尊女卑，說男污女潔；反對主奴的分別，主張貴公子與奴婢平等相待；反對厚貌深情，贊成天真爛漫。這些都是很可貴的。蔡元培說他看過的書，只有德國第一詩人歌德《浮士德》可與此比擬。這些評紅觀點，出現在百餘年前，石破天驚。在《紅樓夢》的表達藝術上，蔡元培也有不凡的見解。如說曹雪芹「言情之中善用曲筆」，並舉了三個典型例子以佐證之：「寶玉中覺，在秦氏房中布種種疑陣」；「寶釵金鎖為籠絡寶玉之作用，而終未道破」；「於書中主要人物設種種影子以暢寫之，如晴雯、小紅等均為黛玉影子，襲人為寶釵影子」。這些說法都比較中肯，符合書中實際。又說到：「當時既慮觸及文網，又欲別開生面，特於本事以上加以數層障幕，使讀者有『橫看成嶺側成峯』之狀

韶之九成便是舜的一本戲子武王九變便是武王的

剛之便知他盡善盡美与盡美未盡善處

哲夫仁兄先生正 子民蔡元培

蔡元培　行書軸
紙本　縱166　橫41

釋文

韶之九成便是舜的一本戲子，武王九
變便是武王的一本戲子。聖人一生實
事供播在樂中。所以有德者聞之，便
知他盡善盡美與盡美未盡善處。

文註及落款

哲夫仁兄先生正。子民蔡元培。

鈐印

鶴順（朱文方印）、蔡元培印（白文方印）

況。」這說明領會《紅樓夢》之思想意義會因人而異，仁者見仁，智者見智。

本書收蔡元培《行書軸》一件，是談遠古《韶》樂和《武》樂教化作用，用以闡述孔學的音樂思想。《論語‧八佾篇》記載孔子語錄：「子謂《韶》：盡美矣，又盡善也。謂《武》：盡美矣，未盡善也。」《韶》樂，相傳是占代歌頌虞舜的一種樂舞。《武》樂，相傳是歌頌周武王的一種樂舞。美，指樂舞的藝術形式說的。善，指樂舞的思想內容說的。《論語》這段話的意思是，孔子講到《韶》這一樂舞時說：「藝術形式美極了，內容也很好。談到《武》時說：「藝術形式很美，但內容卻差一些。」蔡元培說：「聖人（指虞舜和周武王）一生實事供播在樂中，所以有德者聞之，便知他盡善盡美與盡美未盡善處。」

# 曹雪芹《紅樓夢》著作權的又一新證

## ——周春致吳騫一封書信的解讀

董志新

　　清代乾嘉時期的經史考據家周春，是目前所知撰有紅學專著的第一人，他的《閱紅樓夢隨筆》很知名。筆者手頭的五部紅學史著作都給予其人其著以專節大段評論位置的殊榮[註1]。周春的《閱紅樓夢隨筆》對《紅樓夢》的作者曹雪芹以及其先人曹寅做了一些研究。

　　新近披露的周春致大藏書家吳騫的一通書札影印件，使人們對周春研究曹雪芹及其先人曹寅的認識有所轉變，前進了一大步。在曹雪芹逝世二百五十周年的時候，發現他擁有《紅樓夢》著作權的又一新證，這是獻給這位舉世知名偉大小說家的一份最好祭禮。

　　本文結合《閱紅樓夢隨筆》的記載和評論，從曹雪芹擁有《紅樓夢》著作權的角度，試解周春致吳騫信札的價值。

## 曹棟亭墓銘行狀及曹雪芹之名字履歷

　　毛澤東的祕書田家英曾有研究清史寫作史著之宏願，收集清人書札信件頗豐，其婿陳烈先生將其主編成《小莽蒼蒼齋藏清代學者書札》一書出版。書中收入周春致吳騫信札十六通，其中一

件涉及《紅樓夢》作者曹雪芹。為不至混淆，暫將此通信札稱為「周春涉紅書簡」。現將全信迻錄於此，並將涉及《紅樓夢》作者曹雪芹處加重標出：

　　昨接翰教，具稔道履佳勝為慰。

　　今科榜發，我邑如此寂寥，魁卷亦極草草，盛衰倚伏，當倍償於來年，轉瞬為期，不敢以客套語為令郎兄稱屈也。此榜除禾中王君仲瞿外，無一人相識者。王君天才超絕，詩字並工，若以時文論之，不免為修羅外道矣。

　　殿版《十三經》，倘令姪孫買就得借，感激何如！日內又將拙著增刪改訂一過，必閱此書方好，所以急於訪尋也。

　　拙作《題紅樓夢》詩及《書後》，綠（淥）飲託錢老廣抄去，但曹棟亭墓銘行狀及曹雪芹之名字履歷皆無可考，祈查示知。

　　今夏偶念近來談經者多尚漢學，而宋學漸微，弟雅不喜言古文《尚書》之偽，因費半月工夫成《古文尚書冤詞補正》，現在家耕厓孝廉處，聞丁小疋大不以為然，拾閻百詩之唾餘，殊不可解也。容日奉政。

　　家泰三兄得生入玉門，實為大幸。今年恰七十。舍姪遠館滇南，雖有節相照應，然歸家未卜何日也。

　　新憲書坊間已有刻本，弟所見者疑有刻訛，未知尊處有否？如有，乞便中將正月望時刻分秒見示，未知同否？

　　續刻《論印絕句》第二張後頁第七行「郎」字缺一點，訛為「即」字，未改。又亡友陳誰園亦有此題十二首，頃從其郎處見之，自註內有云：「晁克一賜國姓趙。」未知其說何本？甚矣，考訂之難也！

　　董浦先生《詞科掌錄》聞已刻成，此系未成之書，老廣

經手校讎，未知能盡美盡善否？

《道古堂詩文集》被西顥、大川兩人刻壞，恐亦先生生前罵人之報也。

匆匆走筆，語無詮次，聊代面談。並候槎客七兄先生日安。不既，九月十八日，愚弟周春頓首。

別紙附政。【註2】

原信並不分段，為一目了然，這裏分段抄錄。

解讀此信，要弄清受信人吳騫的身份。據《中國藏書家辭典》記載：吳騫（1733－1813），字槎客，號兔牀，浙江海寧人，貢生，是清代藏書家、文學家。尤嗜典籍，遇善本圖書，傾囊相購，校勘精審。又得藏書家馬氏「道古樓」、查氏「得樹樓」的部分圖書，多有宋元精槧，建「拜經樓」收藏。先後得書五萬餘卷。所藏善本書，多由名家如杭世駿、盧文弨、錢大昕、周春、鮑廷博等人作題跋。請好友黃丕烈、丁傑寫題記。子壽暘取「拜經樓」中有題跋之書，手錄成帙，作《拜經樓藏書題跋記》。輯刻有《拜經樓叢書》，初名《愚谷叢書》。晚年，撰有《拜經樓書目》，卒後由壽暘編輯刊行。著有《愚谷文存》《拜經樓詩集》《論印絕句》等書。傳世的周春《閱紅樓夢隨筆》即依據吳騫拜經樓抄本影印。

解讀此信，還要了解周春閱讀和評論《紅樓夢》的情況。這裏據周春《閱紅樓夢隨筆》、程偉元《紅樓夢序》以及李廣柏先生《紅學史》的記述，羅列其簡史如次：雍正七年（1729），他出生於浙江海寧。乾隆十九年（1754），科考中進士。乾隆三十一年（1766），授廣西岑溪知縣。第二年（1767），以父死丁憂離任。從此不再仕進，以讀書撰著為業，直至嘉慶二十年（1815）離世。

乾隆五十五年（1790）秋天，楊畹耕告訴周春，表弟徐嗣曾（雁隅）「以重價購鈔本兩部：一為《石頭記》，八十回；一為《紅樓夢》，一百廿回；微有異同。愛不釋手，監臨省試，必攜帶入闈，闈中傳為佳話」【註3】。徐嗣曾（雁隅），浙江海寧人，本姓楊，楊姓是周春的舅家。周春的表弟。乾隆二十八年進士，歷任戶部主事、郎中，福建布政使和巡撫，曾督學陝甘，做過順天鄉試的房考官。《清史稿》卷三百三十二有傳。

乾隆五十六年（1791）冬，程偉元、高鶚於北京萃文書屋用木活字擺印《紅樓夢》（世稱「程甲本」）。

乾隆五十七年（壬子，1792）春，程偉元、高鶚於北京萃文書屋擺印出《紅樓夢》修訂版（世稱「程乙本」）。「壬子冬，知吳門（今蘇州）坊間已開雕（《紅樓夢》）矣」【註4】。

乾隆五十九年（甲寅，1794），周春從苕估手裏買到新刻本《紅樓夢》，得以「閱其全」書。「甲寅中元日」（七月十五日）撰成《紅樓夢記》。《題紅樓夢》《再題紅樓夢》八首七律亦為本年所作。

乾隆六十年（乙卯，1795），「乙卯正月初四日」撰成《紅樓夢評例》。《紅樓夢約評》亦為本年所作。《紅樓夢評例》為《紅樓夢約評》的例言。《閱紅樓夢隨筆》應於此時或此後結集，書中除收入了周春上舉紅學著述外，還附有友人俞思謙、鍾晴初《紅樓夢歌》和錢塘人徐鳳儀的《紅樓夢偶得》【註6】。

嘉慶二十年（1815），86歲，卒。

結合周春的「研曹治紅」經歷，可分三個層次解讀「周春涉紅書簡」的涉紅內容：

「拙著《題紅樓夢》詩及《書後》」。《閱紅樓夢隨筆》的記載表明：「《題紅樓夢》詩」即周春所撰《題紅樓夢》《再題紅樓夢》七律八首；「及《書後》」即指「《題紅樓夢》詩」後附載的友人

俞思謙（秉淵）、鍾晴初《紅樓夢歌》七言歌行各一首。周春於《題紅樓夢詩》書後兩則小序說：

> 余作此記成，以示俞子秉淵。亦以為確寓張侯家事。
> 翌日即集古作歌一首題之。包括全書，頗得蠶綃著綿之巧，
> 因錄存於此。
>
> 又鍾子晴初雖病廢，不輟吟詠。亦擬《紅樓夢》一章，
> 纏綿悱惻，堪與前作頡頏，因並存之。

這表明，此信寫於「《題紅樓夢》詩」七律八首和俞思謙、鍾晴初《紅樓夢歌》七言歌行創作之後。小序的「此記成」，應指《紅樓夢記》寫成；俞思謙「亦以為確寓張侯家事」，因周春在《紅樓夢記》中大段闡述了「張侯家事」說。這兩件事都發生在乾隆五十九年。信中署款處標明「九月十八日」，信首「昨接翰教」之「昨」，應為九月十七日。也就是說周春於乾隆五十九年九月十七日接到吳騫的來信，第二天即寫下此封回信。

另外，淥飲與錢老廣抄書，只抄「《題紅樓夢》詩及《書後》」，並不涉及作於乾隆六十年初的《紅樓夢評例》與《紅樓夢約評》，也證明此信寫於乾隆六十年初春之前。

《小莽蒼蒼齋藏清代學者書札》卷首有陳慶慶所撰《翰札集萃 ——「小莽蒼蒼齋」藏清代學者書札評述》一文，其中也考證了「周春涉紅書簡」的寫作時間：「周春在此信的開頭提到：『今科榜發，我邑如此寂寥，魁卷亦極草草……此榜除禾中王君仲瞿外，無一人相識者。』據《王仲瞿墓表銘》記載，王氏為浙江秀水（今屬嘉興市）人，乾隆五十九年舉人。由此可知，這通信應寫於乾隆五十九年（一七九四年）。這是與曹雪芹同時代學者留下的有關《紅樓夢》的墨跡，非常難得。」

綜上，可知周春此信寫於乾隆五十九年九月十八日。即寫於《紅樓夢記》《題紅樓夢》詩之後，而在《紅樓夢評例》《紅樓夢約評》之前。

這提供了「周春涉紅書簡」寫作的準確時間證據。

「綠（淥）飲託錢老廣抄去」。據《歷代藏書家辭典》記載，「綠（淥）飲」為鮑廷博（1728－1814）之號。鮑廷博，祖籍在今安徽，字以文，號淥飲。隨父以商籍生員寄居杭州，後徙桐鄉。家富藏書，尤喜搜羅散佚。乾隆時開四庫館，獻書近七百種。旋刻祕籍數百種，曰《知不足齋叢書》。著有《花韻軒詠物詩存》。他託人抄「《題紅樓夢》詩及《書後》」，也是一時世風所致。周春在《紅樓夢評例》中記載：

> 余所作七律八首、記一篇，杭越友人多以為然，傳抄頗廣。

看來，周春的《紅樓夢記》與「《題紅樓夢》詩及《書後》」，在「杭越友人」中影響很大，「傳抄頗廣」。這個傳抄隊伍當中，即有淥飲和錢老廣。周春的《記》與詩，都主張《紅樓夢》為曹雪芹所作，並提出「張侯家事說」，一時得到杭越輿論認可——「杭越友人多以為然」。周春也與「杭越友人」討論《紅樓夢》中的具體問題，《紅樓夢約評》中記載：

> 杭友人以《分骨肉》一支曲為專指探春，此誤於俗說也。夫放風箏者何止探春一人？畫冊明云兩人矣，一人又指誰乎？

這裏討論《紅樓夢曲》中《分骨肉》是「專指探春」一人還

是指「兩人」。觀點對錯且不論，從中可見「杭越」學界、書界的「紅樓熱」。以周春為核心，與《紅樓夢》沾點邊兒的人有楊畹耕、徐嗣曾、俞思謙、鍾晴初、徐鳳儀、錢竹汀、吳騫、鮑廷博（淥飲）、錢老廣和不知名的苕估等一大群「杭越友人」。

關於抄書的錢老廣，身份還不十分清晰。信中還有一處提到他：「堇甫先生《詞科掌錄》聞已刻成，此系未成之書，老廣經手校讎，未知能盡美盡善否？」據此判斷，此人能書法，會校讎，也是「杭越友人」圈子中一位鄉邦文人；大約水平不甚高，周春對他校勘的《詞科掌錄》能否盡美盡善沒有信心。但是，這不等於他的字寫得不好。他的存在，至少說明「《題紅樓夢》詩及《書後》」還有一份抄件在藏書家鮑廷博（淥飲）之處。更主要的，兩人的抄書創造提供了周春繼續考察《紅樓夢》作者的念頭和契機。

這夠成了「周春涉紅書簡」的歷史背景和文化氛圍。

「但曹楝亭墓銘行狀及曹雪芹之名字履歷皆無可考，祈查示知。」信中這句話，提供了三個層面的歷史信息：第一，周春雖然讀過全本即一百二十回程本《紅樓夢》，寫過《紅樓夢記》和《題紅樓夢》詩，略知曹寅生平梗概（還有錯誤之點，下詳），對《紅樓夢》作者曹雪芹的生平則一無所知。他承認自己手頭的資料對曹雪芹、曹寅的生平「皆無可考」。第二，「可考」「祈查」用語表明，周春提出了用考據的辦法來了解曹雪芹及其先人曹寅。他已經不滿足於只從《紅樓夢》文本中猜測作者及其先人歷史活動的做法，而要求從碑刻文獻、傳記文獻和履歷檔案中來考證作者生平。第三，「考」甚麼？「查」甚麼？周春在信中非常明確也是非常準確地提出：考證查找「曹楝亭墓銘行狀及曹雪芹之名字履歷」。也就是說，用墓銘、行狀、履歷等可靠可信文獻史料，考證曹雪芹及曹寅的生平。治曹學，即治《紅樓夢》作者之

學，這個命題是學術之核，理論之基。「祈查示知」，表明他寄希望於大藏書家吳騫的收藏與發現，也表明他對考證《紅樓夢》作者身世的熱切和努力。

這構成了周春「研曹治紅」最新最有價值的學術命題！

## 《紅樓夢》「當以何義門評十七史法評之」

周春提出了正確的學術命題，但並沒有解決和完成這個命題。目前我們還沒有發現吳騫的回信，吳騫是否查到有關曹寅、曹雪芹生平的文獻史料不得而知。

但是，據現有材料，也可以初步做出判斷：周春沒有從吳騫那裏得到可供進一步「考」「查」的新材料。因為在周春致吳騫「涉紅書簡」後幾個月（乾隆六十年正月），他即寫成或著手寫作《紅樓夢評例》《紅樓夢約評》兩文，其中對作者的諸多「考信」，繼續沿襲了《紅樓夢記》和「《題紅樓夢》詩」中的「拆字」「附會」的方法。

把周春《閱紅樓夢隨筆》中「研曹」的全部實例分類分組考察，可以看出他對《紅樓夢》作者曹雪芹研究的整體結果，也可以反襯出「考」「查」「曹楝亭墓銘行狀及曹雪芹之名字履歷」這個命題的正確性。

先來看一下周春對「研曹治紅」方法的表述：

> 閱《紅樓夢》者既要通今，又要博古，既貴心細，尤貴眼明；當以何義門評十七史法評之。若但以金聖歎評四大奇書法評之，淺矣。……有欲再用金喟批法付梓，勢必盡發陰私，不必增此罪過矣。【註7】
>
> 倘十二釵冊、十三燈謎、中秋即景聯句，及一切從姓

氏上著想處，全不理會，非但辜負作者之苦心，且何以異於
市井之看小說者乎？一笑。【註8】

此書以雙玉為關鍵，若不溯二姓之源流，又焉知作者
之命意乎？故特詳書之，庶使將來閱《紅樓夢》者，有所考
信云。【註9】

蓋此書每於姓氏上著意，作者又長於隱語廋詞，各處
變換，極其巧妙，不可不知。【註10】

何義門即何焯（1661－1722），義門是其號。康熙時期的著
名學者，長於經史的校勘考訂，曾評十七史。金聖歎，明末清初
小說評點家，曾評點《水滸傳》等「四大奇書」。

周春明確提出對《紅樓夢》當以何義門「評史法」評之，不
要用金聖歎那種「淺矣」的小說評點法評之。周春「研曹治紅」
的基本方法，是主張用史學批評方法（考據法），而反對用文學
批評方法（評點法）。正如李廣柏先生所說：「周春本是經史方面
的考據家……是以考據眼光讀小說，主觀意圖是以考據的方法
評《紅樓夢》。」【註11】一般說來，這種方法應用到「研曹」上，
即考證小說作者生平上，有可取之處；應用到「治紅」上，即小
說文本評論上，則容易產生牽強附會的弊病。

周春的考據法運用到「研曹治紅」上，又有自己的特色，就
是一味地強調「一切從姓氏上著想」，「每於姓氏上著意」，如對
寶黛二玉就要「溯二姓之源流」。周春以為這樣才能懂「作者之
苦心」，「知作者之命意」。那麼，怎樣在姓氏上「著想」「著意」
呢？周春認為《紅樓夢》作者曹雪芹「長於隱語廋詞，各處變換，
極其巧妙，不可不知」，讀者要從「隱語廋詞」中「考信」。曹
雪芹也聲明過自己用「假語村言」敷演故事，也用過「一從二令
三人木」等拆字法塑造形象，但是周春過度從「隱語廋詞」中猜

測《紅樓夢》本事，考據曹雪芹和曹寅生平，則難免陷入牽強附會的錯誤之中。這就是後人稱這種方法為「索隱」的來由。請看他對《紅樓夢》作者曹雪芹及其先人曹寅的「考信」：

周春「考信」曹寅的情況。周春寫作完《閱紅樓夢隨筆》的乾隆六十年，上距曹寅辭世的康熙五十一年，已過去八十餘年（1712－1795）。細讀《閱紅樓夢隨筆》，我們已知周春從袁枚《隨園詩話》、朱彝尊《曝書亭集》和《江南通志》等書中，略知曹寅生平。為了證實曹雪芹是《紅樓夢》的作者，他從證實曹寅的身份入手做起。《閱紅樓夢隨筆》有三處「考信」曹寅的生平：

> 其曰林如海者，即曹雪芹之父楝亭也。楝亭名寅，字子清，號荔軒，滿洲人，官江寧織造，四任巡鹽。曹則何以廋詞曰林？蓋曹本作曺①，與林並為雙木。作者于張字曰掛弓，顯而易見；于林字曰雙木，隱而難知也。【註12】
>
> 廋詞隱約姓名傳，雙木林曹小比肩。廿載江南持使節，一門薊北寫吟箋。
>
> 同心栀子當窗艷，並蒂芙蓉出水鮮。試踏石頭城外路，蘼蕪漲綠起寒煙。【註13】
>
> 林如海即曹楝亭。案楝亭非科甲出身，由通政使出差外任。此曰探花者假也，曰蘭台寺大夫者真也。書中半真半假，往往如此。漢時蘭台令史，主章奏。【註14】

周春關於曹寅名、字、號、籍貫、官職、出身的記載基本是正確的。詩中說「廿載江南持使節，一門薊北寫吟箋」，也是曹

---

① 異體字。

　　　　　　　　　　　　　小芽蒼蒼齋與《紅樓夢》

寅任織造、曹氏一門善吟詠的寫實。這是他正確使用考據法的結果。學者專家們考證到今天，對曹寅的認知，大致還是在這個框架之內。他對曹寅生平的記載也有兩點不準確：曹寅不是雪芹之父，而是雪芹之祖；「由通政使出差外任」一語的記載也與史實有誤。曹寅是於康熙二十九年由內府郎中「出差外任」蘇州織造的；康熙四十四年，曹寅因康熙帝南巡接駕有功賞賜京銜通政使司通政使，而後「四任巡鹽」。如果說他「由通政使出差外任」巡鹽，倒還說得過去。

但是，為了證實曹雪芹把他的先人曹寅寫入小說中，周春卻使用「拆字法」，推導出曹、林兩字「並為雙木」，證明「其曰林如海者，即曹雪芹之父棟亭也」。接着，周春又用「附會法」，把《紅樓夢》中描寫林如海被「欽點巡鹽」與曹寅「四任巡鹽」相附會。說曹寅「非科甲出身」，因此描寫林如海高中「探花者假也」；又因曹寅被賜銜通政使司通政使，這個京銜在漢代相當於主章奏的「蘭台令史」（也稱「蘭台寺大夫」），所以小說中稱林如海為「蘭台寺大夫者真也」。周春由此得出結論：《紅樓夢》中描寫曹寅（林如海）是「半真半假」。這就把文學人物坐得太實，把文學形象等同生活原型了。試看《紅樓夢》（程甲本）第二回的描寫：

> 那日，（賈雨村）偶又遊至維揚地方，聞得今年鹽政點的是林如海。這林如海姓林名海，表字如海，乃是前科的探花，今已升蘭台寺大夫，本貫姑蘇人氏，今欽點為巡鹽御史，到任未久。原來這林如海之祖，曾襲過列侯，今到如海，業經五世。起初只襲三世，因當今隆恩盛德，額外加恩，至如海之父，又襲了一代；至如海，便從科第出身。雖系世祿之家，卻是書香之族。

周春主要是從這段描寫中作出判斷的。如果周春從生活原型、創作素材與文學形象相互關係的角度，闡述曹雪芹創作林如海的鹽官形象身上有曹寅鹽官生活的影子，那又當別論。可惜，周春沒有這種文學觀念，這使他在考證曹寅時是非混淆，正誤雜陳，此處陷入「索隱」的泥潭。

周春「考信」曹雪芹的情況。曹雪芹辭世於乾隆二十七年除夕（壬午說）或乾隆二十八年除夕（癸未說），下距周春寫作《閱紅樓夢隨筆》時三十年左右。按說生於雍正七年的周春，與雪芹是同代人，曹雪芹逝世時他已三十六歲。但在見到《紅樓夢》一書時，他對曹寅略有所知，對曹雪芹卻毫不知曉。也難怪，周春一生活動於江南，雪芹雖然生於江南，但少年時即因家被抄而北返，是欽犯罪囚後人，沒有社會地位，也無從聞名於世。只是《紅樓夢》一書因程偉元、高鶚的擺印而流傳到江南，「人以書傳」，周春才從書中知道曹雪芹：

> 此書曹雪芹所作，而開卷似依託寶玉，蓋為點出自己姓名地步也。曹雪芹三字既點之後，便非復寶玉口吻矣。【註15】
>
> 又將孔梅溪題曰《風月寶鑒》，陪出曹雪芹，乃烏有先生也。其曰「東魯孔梅溪」者，不過言山東孔聖人之後，北省人口語如此。【註16】
>
> 偷雞戲狗爬灰養小叔，借焦大口中痛罵，又借寶玉口中一問，不待明言而知矣。故曹雪芹贈紅樓女校書詩，有「威儀棣棣若山河」之句，初怪美人詞料甚多，何以引用不類？今觀此，方知其用如山如河之為有意也。【註17】

此中前兩條，顯然是從程甲本《紅樓夢》第一回的描寫中得出。請看小說原文：

空空道人聽如此說，思忖半晌，將這《石頭記》再檢閱一遍，因見上面大旨不過談情，亦只是錄其事，絕無傷時淫穢之病，方從頭至尾抄寫回來，聞世傳奇。從此空空道人因空見色，由色生情，傳情入色，自色悟空，遂改名情僧，改《石頭記》為《情僧錄》。東魯孔梅溪題曰《風月寶鑒》。後因曹雪芹於悼紅軒中披閱十載，增刪五次，纂成目錄，分出章回，又題曰《金陵十二釵》。

程甲本《紅樓夢》第一回，從「此開卷第一回也」到「此便是《石頭記》的緣起」，扼要敍述了《紅樓夢》的創作成書過程，曹雪芹有意順勢把自己安排其間。周春讀後，體會出曹雪芹這樣寫「似依託寶玉」「點出自己姓名地步」。同時他注意到，曹雪芹點出自己姓名之後敍述口吻就變了。周春還認為孔梅溪是烏有先生，讓他出場只為「陪出曹雪芹」。周春據前兩點判斷：「此書曹雪芹所作。」這個判斷是很有眼力的，至今也是不易之論。從小說第一回曹雪芹的自白來考證《紅樓夢》的著作權歸屬，至今還有人採取這個辦法。

關於《紅樓夢》作者的「考信」，南方的周春與此時在北方的程偉元，思路不謀而合。乾隆五十六年，程偉元在《紅樓夢序》中說：「（《紅樓夢》）作者相傳不一，究未知出自何人，惟書內記雪芹曹先生刪改數過。」這裏的「書內記雪芹曹先生刪改數過」的話，也是根據《紅樓夢》第一回的敍述得知。程偉元的話，先猶疑而後肯定，說得不如周春乾脆。但是很顯然，兩人把作者的指向都聚焦在曹雪芹。

這裏第三條材料評小說中「焦大痛罵」情節，周春誤信了袁枚《隨園詩話》中的錯誤記載。「威儀棣棣若山河」之句，本是明義《綠煙瑣窗集》《題紅樓夢》二十首七絕第十五首中

的一句，並非「曹雪芹贈紅樓女校書詩」。周春據此推許「焦大痛罵」是雪芹「用如山如河之為有意也」，則張冠李戴，判斷失誤。不過，從此事可看出周春在手頭沒有材料又急於「考信」時，陷入盲目信奉不實材料的窘境。因為對袁枚關於《紅樓夢》的記載，他本來就不太信實。就在《紅樓夢約評》中，他說：「袁簡齋云：『大觀園即余之隨園。』此老善於欺人，愚未深信。」袁簡齋即袁枚。周春「未深信」袁枚「大觀園即余之隨園」的說法，但是他「深信」了所謂的「曹雪芹贈紅樓女校書詩」。周春隨着袁枚把「考信」的材料搞錯了，但這也證明他主觀上仍相信「焦大痛罵」有曹雪芹的用意，也就是此書為雪芹所作。

周春「考信」曹姓的情況。周春不但「考信」曹寅、曹雪芹，而且「一切從姓氏上著想」，用各種辦法「考信」曹姓，作為《紅樓夢》為曹雪芹所作的佐證：

> 「黛玉」二字，未詳其義。或云即「碧玉」之別，蓋取偷嫁汝南之意，恐未必然。案香山《詠新柳》云：「須教碧玉羞眉黛，莫與紅桃作麴塵。」此「黛玉」兩字之所本也。我聞柳敬亭本姓曹，「曹」既可為「柳」，又可為「林」，此皆作者觸手生姿，筆端狡獪耳。[註18]

> 湘、黛中秋聯句，著書者多寓深意。……「分曹爭一令」，借點「曹」字。「骰彩紅成點，傳花鼓濫喧」，六博分曹，說骰子暗點「曹」字。[註19]

> 曹子建的謊話，六字眼目。[註20]

> 燈謎兒……至薛小妹「懷古燈謎」十首，第一《赤壁懷古》，擬猜走馬燈之用戰艦水操者，內「徒留名姓載空舟」，暗藏「曹」字。[註21]

如今兄弟，又自為曹唐再世了。唐詩人不少而獨及堯
賓，可見作者之姓曹矣。[註22]

周春是相信曹雪芹「觸手生姿，筆端狡獪」的。此處五條材
料，或用拆字法，或用附會法，謎底都是揭出「借點『曹』字」
「暗點『曹』字」「暗藏『曹』字」，目的在於證明《紅樓夢》「作
者之姓曹」！

# 周春「研曹治紅」方法的檢討及其對推進紅學發展的價值

如果我們把「考」「查」「曹楝亭墓銘行狀及曹雪芹之名
字履歷」這句話，放在周春探求《紅樓夢》作者全部活動中來
考察，如果我們把這句話放在今天曹學紅學的整體發展中來考
察，就會看到周春這個提議，這個命題，無論對當時的「研曹
治紅」，還是對今天的曹學紅學推進來說，都是不凡之論，可謂
價值連城。

周春「研曹」（包括「治紅」）的方法值得全面檢討，以便
是其所是，非其所非。他主張閱《紅》用何義門的「評史法」，
反對用金聖歎的小說「評點法」。他本是經史考據家。他的「考
信」，主觀上用的是乾嘉考據學的治學方法，這使得他的「研曹
治紅」取得一些真理性的成果。但是，周春誤把「拆字法」「附
會法」當成了考據的具體辦法，這就開了「索隱」的先河。

實際上，周春生活的乾嘉時代，考據家們手中的考證法，使
用對象往往文史不分；也沒有考據、索隱的嚴格界限。周春也是
考據、索隱不分家，兩種方法混着用。紅學史家有的稱他是考據
家，有的稱他為「索隱派」的鼻祖，有的說他考據、索隱兩法都

用，原因也在這裏。

因此，周春「研曹」時所表現出的方法論特點是：有時方向對頭，但是方法偏離；有時論點正確，但是論據錯誤。當然，他也有方向與方法、論點與論據相一致，兩者都正確的時候。這導致了他的「研曹治紅」有謬論，也有真理。不能因為他有「索隱」的弊端，有的題詩格調不高，就否定他真理性的認識和結論。

檢討周春的「研曹」，有兩個彼此聯繫最可寶貴的學術觀點：

其一，是《紅樓夢》「此書曹雪芹所作」！他的書中，三次「考信」曹寅，三次「考信」曹雪芹，五次「考信」曹姓，他為證明曹雪芹擁有《紅樓夢》著作權可謂煞費苦心。從乾隆五十五年與聞《紅樓夢》兩種抄本，到乾隆六十年寫出《閱紅樓夢隨筆》一書，六年時間，他為證明曹雪芹擁有《紅樓夢》著作權不懈努力！一個不容否定的事實是：對《紅樓夢》的作者，除了曹雪芹，周春沒有再提過任何人，他的這個信念是如此堅定執著。

其二，就是此信提出的「考」「查」「曹楝亭墓銘行狀及曹雪芹之名字履歷」！考證「曹雪芹之名字履歷」是「曹學」的核心命題，是中國「知人論世」學術傳統在《紅樓夢》作者研究中的具體體現。考證「曹楝亭墓銘行狀」是「曹學」必然外延，因為曹雪芹的文獻存世太少，曹寅的文獻可資利用；因為曹寅不只「持使節」，而且「寫吟箋」，體現着曹家文學傳統。從曹寅到曹雪芹有着清晰的文學發展脈絡。研究《紅樓夢》作者曹雪芹就要研究他的先人曹寅，或以研究曹寅為切入點，這為特殊的歷史條件所規定，是《紅樓夢》作者研究不同於其他古典小說作者研究的特殊性。周春勾勒出「曹學」的大致框架，是真理性的學術觀點。

# 註　釋

【註 1】　這五部紅學史著作分別為：郭豫適著、上海文藝出版社 1980 年版之《紅樓研究小史稿》，韓進廉著、河北人民出版社 1981 年版之《紅學史稿》，陳維昭著、上海人民出版社 2005 年版之《紅學通史》，白盾、汪大白著、天津人民出版社 2007 年版之《紅樓爭鳴二百年》，李廣柏著、廣東教育出版社 2010 年版之《紅學史》。

【註 2】《小莽蒼蒼齋藏清代學者書札》，上冊，陳烈主編，人民文學出版社 2013 年版，第 164－167 頁。

【註 3, 4, 5, 9, 12】　周春：《閱紅樓夢隨筆・紅樓夢記》

【註 6】　周春：《閱紅樓夢隨筆・紅樓夢評例、紅樓夢約評》及書後。

【註 7, 8】　周春：《閱紅樓夢隨筆・紅樓夢評例》

【註 10, 14, 15, 16, 17, 18, 19, 20, 21, 22】　周春：《閱紅樓夢隨筆・紅樓夢約評》

【註 11】　李廣柏：《紅學史》，上冊，廣東教育出版社 2010 年版，第 152 頁。

【註 13】　周春：《閱紅樓夢隨筆・再題紅樓夢》其二。

本文原載《紅樓夢學刊》2014 年第二輯，2019 年 3 月修訂。

# 關於南京雲錦

# 南京雲錦與《紅樓夢》述略

雷廣玉

在我國古代絲織物中，「錦」是代表最高技術水平的品種，而南京雲錦又是集歷代織錦工藝技術之大成者，以其用料考究、織造精細、構圖精美、錦紋絢麗、格調高雅，被列為中國四大名錦之首。

我國的桑蠶絲織業起源於距今約 7000 年前，至公元前九世紀的西周時已發明織錦技藝，公元前六世紀，錦繡已從北方草原經遊牧民族之手遠銷歐洲，公元前二世紀，由長安經河西走廊通往歐洲的「絲綢之路」開通，絲織品經此源源不斷地運往西方，西方人也大都是通過絲綢而知道了中國，並稱中國為「絲綢之國」。

東晉末年，大將劉裕北伐滅後秦，將長安的百工全部遷到建康（今南京）。其中織錦工匠佔很大比例，而這些織錦工匠完整地繼承了兩漢、曹魏、西晉和十六國前期少數民族的織錦技藝。公元 417 年東晉在建康設立了專門管理織錦的官署，即「錦署」。這被公認為是南京雲錦誕生的標誌，距今已有 1500 多年的歷史。南京雲錦織造鼎盛時期擁有織機三萬多台，有近 30 萬人以此和相關產業為生，是當時南京規模最大的手工產業。「江南好，機杼奪天工。孔雀粧花雲錦爛，冰蠶吐鳳霧綃空，新樣小團龍」明末詩人吳梅村的這首《望江南》，就是對當時南京雲錦織造真實形象的寫照。明清時期，雲錦是皇家專享的御用錦緞，朝

廷在江南設江寧、蘇州、杭州三處織造署（局），大規模買絲招匠，負責專供朝廷的雲錦生產。

雲錦的品類基本包括「庫緞」「織金」「織錦」「粧花」等，「織金」亦稱「庫金」，因為織就的成品都要入內務府的「緞匹庫」而被冠以「庫」字。雲錦的質料以蠶絲為主，絲為經線，用棉線為緯線，再據所織花色的需要，補之以金絲銀絲或用孔雀羽絨和織金配合使用，織就的錦緞更顯華麗、典雅、高貴。

雲錦的織造工藝複雜而獨特，分為：畫樣、織物組織設計、挑結花本、織機裝造、原料準備、織造、織品整理等步驟。其中最為關鍵的就是挑結花本，先由畫師將花樣畫於紙上，工匠憑其心智手巧，將花樣編結成花本。《天工開物・乃服・花本》對此有描述：「結本者以絲線隨畫量度，算計分寸杪忽而結成之。張懸花樓之上，即織者不知成何花色，穿綜帶經，隨其尺寸度數提起衢腳，梭過之後居然花現。」製作雲錦的織機是座 5.6 米長、4 米高、1.4 米寬的大花樓木質提花機，由提花工和織造工兩個人配合完成，兩個熟練工匠每天也只能生產 5 至 6 厘米，真可謂「寸錦寸金」，這種工藝至今仍無法用機器替代。由於在元、明、清三朝，雲錦被確定為皇家御用貢品，所以在織造過程中用料考究、不惜工本、精益求精。在皇家雲錦繡品上的紋樣都有其特定的含義，如果要織一幅 78 厘米寬的錦緞，在它的織面上就有14000 根絲線，所有花朵圖案的組成都要在這 14000 根絲線上穿梭，從確立絲線的經緯線到最後織造，整個過程如同給計算機編程一樣複雜而艱苦。

我國古典文學巨著《紅樓夢》與南京雲錦有着不解之緣。清順治二年，江寧織造恢復生產，十餘年後的康熙二年（1663）《紅樓夢》作者曹雪芹的曾祖父曹璽便被選派江寧任織造一職，自此曹璽、曹寅、曹顒、曹頫三代人四任江寧織造，長達六十餘年之

久。曹雪芹的祖父曹寅任職江寧織造時恰值雲錦生產的全盛之期。史載，曹寅是康熙皇帝的寵臣，康熙六下江南，四次駐蹕於江寧織造署。曹寅不僅任織造一職，而且還監管鹽務、以欽差身份押運糧米接濟災區、主持刊刻《全唐詩》《佩文韻府》等，不僅僅是經濟活動還常常涉及文化及政治活動，並且擁有當時只極少數親信重臣才有的向皇帝親書密摺的權力。然風光背後總有不為人知的苦衷。生在這樣的家庭，曹雪芹見盡繁華，也感受到榮華過後的悲涼。「滿紙荒唐言，一把辛酸淚。都云作者癡，誰解其中味」，《紅樓夢》的誕生不是偶然的，書中所描寫的沾親帶故的賈史王薛四大家族，也可以視作江南幾大織造府的縮影：江寧織造府由曹家當家；蘇州織造府由李煦當家，曹寅續娶之妻李氏是李煦的堂妹；杭州織造府由孫文成當家，而孫家又與曹寅之母孫氏同宗。可見，康熙鼎盛之時的江南三織造有着「一損俱損、一榮俱榮」的親緣關係。

曹雪芹從小生長在織造世家，耳濡目染，因此才有了他筆下人物服飾的色彩斑斕，爭奇鬥豔。其中雖也有蘇州的刺繡，杭州的絲綢，但是重點是曹家的雲錦。《紅樓夢》開篇就用了「錦衣紈絝，飫甘饜肥」一詞，一者說「穿」、一者說「吃」。寫「穿」當然是作者輕車熟路的看家本領。《紅樓夢》描寫人物往往先從人物的服飾說起，甚至可以通過其穿著打扮來表現性格特點；《紅樓夢》的許多情節是通過服飾或織物來構造故事；《紅樓夢》往往通過服飾或室內織物的鋪陳來表現人物的地位與嗜好；《紅樓夢》中的織物是朝廷賞賜重臣或親友往來最不可缺少的禮品……

《紅樓夢》全書寫織物服飾雖未直呼雲錦，但通觀全篇，有涉雲錦的內容則俯拾皆是。據有的專家統計，整部《紅樓夢》出現「錦」字多達一百餘處，直接與織物有關的如「錦緞」「錦褥」「錦襖」等三十餘處，未直呼「錦」字的如「粧緞」「二色金」等

明顯指稱雲錦織物的也不時出現。《紅樓夢》的作者為了表現賈府的「鮮花著錦」，「錦衣紈綺」，將雲錦的富麗堂皇發揮到了極致。先是穿著，如王熙鳳出場打扮「身上穿著縷金百蝶穿花大紅洋緞窄裉襖，外罩五彩刻絲石青銀鼠褂，下著翡翠撒花洋縐裙……」其中的「縷金」便是雲錦最具特色的織造工藝「織金」（又稱「庫金」）無疑，刻絲石青銀鼠褂中的「刻絲」即緙絲，同樣是一種典型的雲錦織造工藝；仍是在第三回的賈寶玉出場，「穿一件二色金百蝶穿花大紅箭袖，束著五彩絲攢花結長穗宮條，外罩石青起花八團倭緞排穗褂……」其中的「二色金」即雲錦中「二色金庫錦」的簡稱，指用「紅金」「青金」兩種金線混合織就的產品。此外林黛玉在王熙鳳住處見賈母時穿的「縷金百蝶穿花大紅洋緞窄襖」，薛寶釵在梨香院會寶玉時穿的「玫瑰紫二色金銀鼠比肩褂」，北靜王穿的「江牙海水五爪坐龍白蟒袍」等，都應看做是雲錦織物。對雲錦最具精彩的描述是「勇晴雯病補孔雀裘」一回，寶玉不小心把賈母送的孔雀裘燒了個洞。這孔雀裘實乃雲錦天衣，矜貴之物，大觀園內無人會織補，只好由心靈手巧且在病中的晴雯熬夜補救。但這裏需要說明的是，影視作品為了提高觀眾的視覺效果，誇張地將書中所寫用「雀金呢」織就的孔雀裘描繪成似孔雀開屏時尾部翎毛的形狀，其實不然，作者在書中通過賈母之口明白地介紹了這「雀金呢」是「拿孔雀毛拈了線織的」，其實就是前面介紹的一種用孔雀羽絨和織金配合使用，織就的一種更顯華麗、典雅、高貴的雲錦。再說說用度，《紅樓夢》裏除了描寫穿著中的雲錦，還不時向人們展示雲錦的其他用途，如精緻的錦盒、錦冊、錦套、錦罩；用雲錦製作的被褥、靠墊、錦帳，甚至屏風等等。如籌備元春省親，賈璉向賈政彙報採辦明細時，就有「粧蟒繡堆、刻絲彈墨並各色綢綾大小幔子一百二十架……」（見第十七至十八回）可見用錦量之大。《紅樓夢》所描

寫的雲錦不僅有實用價值，還是親友間禮尚往來必備的贈品或貢物，如元春省親代表朝廷向賈府所賜物品中就有「富貴長春」宮緞、「福壽綿長」宮綢等織物；江南甄家入京，先派家人向賈府送禮請安，禮單上盡是「上用緞匹」，其中有「上用的粧緞蟒緞十二匹，上用雜色緞十二匹，上用各色紗十二匹，上用宮綢十二匹，官用各色緞紗綢綾二十四匹……」（見第五十六回）將雲錦在內的各色織品作為高端往來的贈品或禮品，更賦予了它一向高貴典雅的身價。

試想，如果不是曹家幾代人承襲江寧織造，如果曹雪芹根本不了解雲錦織造的精細工藝，如果不是作者從小耳濡目染，如何能寫出這樣細膩逼真的情節。《紅樓夢》中五彩斑斕的雲錦，對賈府始於繁華終於衰落的主題起着烘襯的作用，從鮮花著錦到白茫茫大地一片，其中不知蘊含着多少作者撫今追昔的感傷。

曹家沒落之後，江寧織造府的官員幾經輪換，新上任的官員對雲錦沒有傾注應有的情感，甚或將官職作為斂財的手段，雲錦也如同大清朝運數一樣，由盛轉衰。光緒三十年，江南織造停止運作。雲錦從誕生到步入輝煌，用了上千年時間的磨礪，但是從輝煌到墜入谷底僅用了幾十年的瞬間。「呼喇喇似大廈傾，昏慘慘似燈將盡」，雲錦的命運有如《紅樓夢》中賈府的命運。

南京雲錦興於六朝，衍於宋元，盛於明清，衰於民國。1949 年後，我國政府非常重視南京雲錦的研究及傳承，為保護和恢復雲錦的傳統工藝，專門成立了南京雲錦研究所並且投入鉅資。但是，由於自身工藝的複雜性以及幾經時代的變遷，雲錦仍然面臨着後繼無人的局面。現在全國真正懂得雲錦技術的不過幾十人。2006 年南京雲錦被列入中國首批非物質文化遺產名錄，並於 2009 年 9 月成功入選聯合國《人類非物質文化遺產代表作名錄》。

雲錦作為皇家貢品，原本存世量就非常少，加之鴉片戰爭以後，中國幾經亂世，侵略者的瘋狂掠奪以及境內外不法商人的攫取牟利，大量雲錦珍品流落海外。改革開放之後，特別是最近二十年，國內收藏界對中國傳統文化藝術品給予了越來越多的重視，隨着市場價值的提升，中國書畫、瓷器、漆器、青銅器等大量從海外回流。令我們欣慰的是，近年來一些成匹保存完好的雲錦也隨之回歸祖國。

　　二十世紀末，本人有幸結識田家英的女兒和女婿曾自、陳烈夫婦，並成為好友。小莽蒼蒼齋的豐富藝術寶庫，加之陳烈老師對文物研究的精深造詣，引導我對藝術品收藏產生了濃厚的興趣。特別是最近十幾年，在陳烈先生的熱心幫助並指導下，我和朋友李順興先生接收了大量海外回流的雲錦珍品，藏品中幾乎涵蓋了粧花、織金、庫緞、庫錦四大種類。本書選擇部分藏品圖片展示給廣大讀者，特別是雲錦愛好者及《紅樓夢》研究者。希望能由此加深大家對雲錦的了解和喜愛，使我國這項流傳千百年的民族瑰寶世世代代得以傳承下去。

　　註：本文撰寫參閱了尤景林先生編著的《稀世珍錦》一書，周汝昌、嚴中先生合著的《江寧織造與曹家》一書，《紅樓夢學刊》總第 130 輯刊登的呂啟祥、吳新雷、黃進德、王人恩等紅學專家關於雲錦的文章，在此一併致謝。

# 清代雲錦圖錄

## 黑地獬豸補子織金緞

尺寸：

77cm×820cm

此補料是織金緞織物，為片金線所織。機頭織有：「江南織造臣忠誠」款識。這匹織金緞上，金線還分成冷金和暖金，其中主體為暖金織出，冷金加以勾勒，層次愈加分明，圖案更為生動。金線製作技術最早應該是從西域傳入中原的。金線是雲錦的主要原材料之一，分片金線和撚金線。片金線因受光面積大、平整光亮而多用於庫金織物，撚金線則更多時候用於妝花圖案的勾勒。

# 明黃地六則纏枝勾蓮織金緞

尺寸：

77cm×953cm

此錦明黃為地，上用金絲線織出纏枝蓮紋，機頭織有：「江南織造臣慶林」款識。

織金也叫庫金，在緞地上以金線織出各式花紋。植物花卉題材的紋飾，是在魏晉南北朝時期受佛教裝飾藝術的影響而滲透到人們日常生活中的。纏枝花雍容華貴的紋樣在唐代受到推崇並廣為流行，後來一直延續下來。

纏枝紋是雲錦圖案中應用較多的紋樣，蜿轉流暢的纏枝，盤繞着敦厚飽滿的主體花紋，形成一個個花環；柔韌靈巧的枝藤、豐滿的花苞和雋秀的花芽穿插點綴，形成一種優美的紋樣節奏和雅緻的視覺韻律。圓而飽滿的主體圖案花朵如二輪滿月，環繞在花朵外的花梗藻則如月暈之光環，而附生花梗上的藤葉纏布於花朵和花梗之間，恰似穿行於月空光暈中的蒼龍，顯現出藝人們豐富而浪漫的藝術想像力。

# 藍地四則纏枝寶相花織金妝花緞

尺寸：

77cm×790cm

「妝花」是雲錦類織品中織造工藝最為複雜的品種。清代蘇杭兩地的官辦織造也有生產，但以江寧織局為盛，技藝也最嫻熟精妙。因此，妝花通常也被認為是最有南京地方特色並具代表性的提花絲織品種。妝花在織造方法上採用各種顏色的彩絨緯管，對織物圖案作局部的盤織妝彩，沒有限制，在一件織物上可以配二三十種顏色，形成「逐花異色」的繽紛效果。

寶相花是古老而傳統的吉祥紋樣之一，又稱「寶仙花」「寶花花」。「寶相」，佛教用語，最早出現在魏晉南北朝的文獻中，「神儀內瑩，寶相外宣」。

寶相花莊嚴、豐滿的紋飾符合人們對於吉祥、美滿的審美需求，從唐代的單個紋樣到明清的纏枝組合，一直盛行不衰。紋飾構成一般以某種花卉（如牡丹、蓮花）為主體，中間鑲嵌着形狀不同、大小粗細有別的其他花葉、花蕾，尤其在花蕊和花瓣基部，用圓珠或蓮瓣作放射狀規則排列，像閃閃發光的寶珠，加以多層次退暈色，顯得富麗、珍貴。寶相花紋樣常見於金銀器、敦煌圖案、石刻、織物、刺繡等方面。

# 明黃地八吉鳳蓮文妝花緞

尺寸：

77cm × 737cm

此錦以五彩妝花織出鳳紋和佛教八寶，逐花異色，以大鳳和纏枝蓮相間為紋樣主體，每個蓮紋之上添加佛教八寶之一。機頭織有：「江南織造臣七十四」款識。「八寶」指寶瓶、寶蓋、雙魚、蓮花、右旋螺、吉祥結、尊勝幢、法輪，是藏傳佛教中八種表示吉慶祥瑞之物；「鳳」代表皇后；「蓮花」象徵貞潔與賢淑，「蓮」「年」同音，有萬年吉祥之寓意。「龍吐九珠，鳳含八寶」也是舊時民間新婚洞房門口上方的常貼對聯。織品色彩鮮明，用色大膽、謹慎，於強烈對比中求協調，在絢麗中蘊藉沉靜，呈現出五彩斑斕的華麗天章。

大雲龍、大鳳蓮、八吉鳳等徹幅紋樣為南京雲錦所獨有，色彩凝練、明確，表現手法集中、概括，多是作為宮廷裏喜慶吉典殿堂大柱上的蒙被用料，和官殿建築彩畫中的配色手法相同，在實用效果上典麗輝煌、氣勢豪壯，是官廷慶典的一筆「濃妝重彩」。

# 明黃地童子攀枝織金妝花緞

尺寸：

77cm × 766cm

此錦以五彩妝花織出童子與纏枝寶相花，機頭織有：「江南織造臣慶林」款識。中國傳統思想中，多子多孫是一種多福的表現，因此，嬰戲圖一直受到人們的歡迎。童子攀枝屬於嬰戲紋飾，由持荷童子演變而來。持荷童子在宋代時是七夕乞巧的吉祥物，也稱「摩合羅」，出自於佛經當中「鹿母生蓮」本生故事。明清的嬰戲題材應用廣泛，繪畫、瓷器、雕刻和其他領域中都很常見。

# 大紅地大鳳蓮織金妝花緞

尺寸：

77cm×800cm

此錦大紅為地，以五彩織出鳳翅和鳳尾，鳳身加織孔雀羽，片金絞邊（花紋輪廓用金線織出），機頭織有：「江南織造臣七十四」款識。鳳紋外填以大蓮紋。織金與孔雀羽毛並用，色彩強烈。這些用「大雲龍」「大鳳蓮」織出的整匹緞料，一般在慶典時用於壁掛或包柱，以此彰顯出皇家宮廷豪華而又威嚴的氣派和隆重熱烈的氣氛。

曹雪芹在《紅樓夢》中寫到省親大典、壽慶祭祀等活動時，多有「錦幔高掛，彩屏張護」「帳舞蟠龍，簾飛彩鳳」「屏開鸞鳳，褥設芙蓉」一類略寫、虛寫，讓人感到滿目龍飛鳳舞，彩繡輝煌。他的這些描述，讓我們感受到富殿由這些雲錦裝飾後令人目眩的效果。

江南織造臣七十四

# 黃地四團龍八寶紋織金妝花緞

尺寸：

77cm×810cm

說明：

此錦主體紋樣通身鱗片皆以孔雀羽織成。同時，還以五彩妝花織出寶傘、金魚、寶瓶、蓮花、白海螺、吉祥結、勝利幢、金輪此佛教八吉祥紋樣，將無限美好的願望織造在燦爛、華麗的雲錦之中。機頭織有：「正源興本機粧緞」款識。

正如明末詩人吳梅村的詩中所描繪的那樣，「江南好，機杼奪天工，孔雀妝花雲錦爛，冰蠶吐鳳霧綃空，新樣小團龍。」詩中描繪了用孔雀羽毛（撚成線）織進錦緞中，用以裝飾團龍紋的情景。

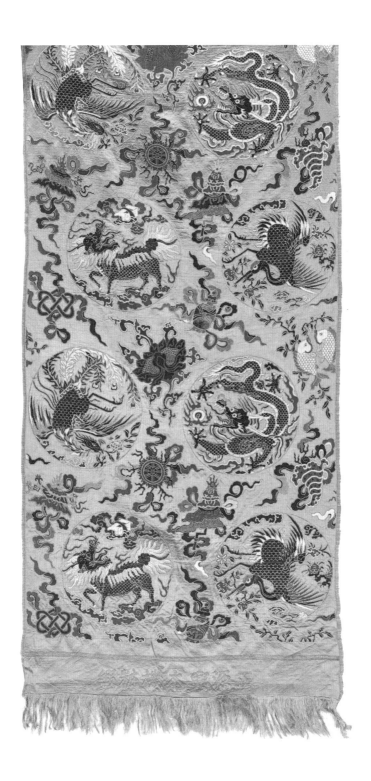

# 黃地雲龍紋天華錦

尺寸：

70cm×970cm

天華錦，又名「添花錦」，「錦上添花」的意思，屬於滿地規矩紋錦，也稱「錦群」。天華錦是一種古老紋樣的織錦，在各個時期的發展中被填以不同內容的紋樣而構成，最早形式可追溯到唐代的「雲襴瑞錦」，後代稱為「八答暈」。基本構成是用圓、方、菱、六角、八角形等各種幾何形，作有規律的交錯排列，組成富有變化的錦式骨架。在小面積輔紋中填以回紋、已字、古錢和鎖子等紋樣，在主體幾何形紋飾中填入較大的主花，使之成為一種主花突出，錦式和錦紋變化豐富的滿地紋錦。天華錦的特點是錦中有花，花中有錦，花紋繁複規矩，整體效果和諧統一。

此錦以雲龍紋為主題，間以鎖子、衞字等錦地，組成風格鮮明的紋樣。色彩運用上，豔而不火，繁而不亂，富有明麗古雅的韻味。明清兩代，這種錦多用於佛經經面、書畫包首，配色丹碧玄黃，錯雜融渾，華美而精麗。

# 藍地喜字並蒂蓮妝花緞

尺寸：

77cm×790cm

此錦以五彩妝花織出「喜」字與纏枝蓮
花，圖案風格雍容華貴、麗而不浮。金
色「喜」字表示百年好合、喜氣洋洋。
蓮花本是純潔嫻淑的象徵，同時又諧音
「連」結、相「連」，而並蒂盛開的蓮花
則取意「在天願作比翼鳥，在地願為連
理枝」，其主題含義就是祝頌雙方喜結連
理，婚姻美滿，白頭到老。絲織物圖案
被賦以吉祥的內容，早在漢代的絲織物
上，即已出現。

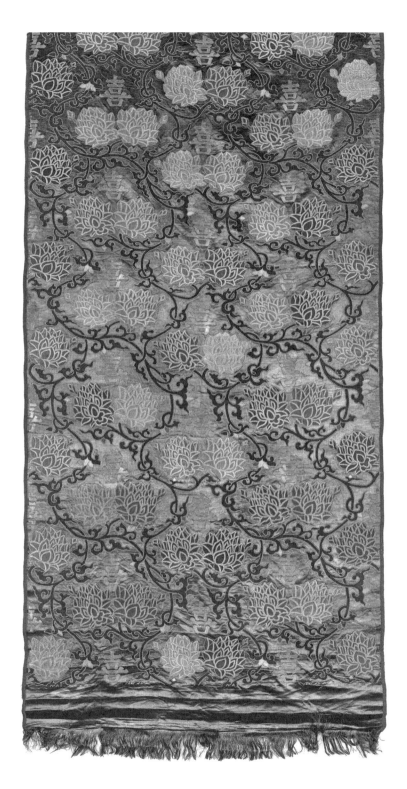

# 赭黃地吉慶雙魚孔雀羽織金妝花緞

尺寸：

77cm×825cm

此錦紋樣以「雙魚」為主體，添加磬紋、折枝佛手、石榴、壽桃，並以鮮活、生動的五彩紋飾聚合起來，表達年年有餘、多子多福等美好寓意。主體紋飾「雙魚」的魚鱗部分以孔雀羽織成。

吉祥圖案體現了中華民俗文化的傳承，及至清代的發展最為繁盛，幾乎所有的圖案都有其吉祥寓意。或諧音，或取義，把一些素材組合起來，賦予一定的祥瑞主題，以表達吉祥、喜慶、順遂的美好願望。這樣的象徵方式，以「圖必有意，意必吉祥」的情感物化寄託，或直接表達，或間接含蓄地反映着人們的心理和思想感情，也深深地寄託了對生活的美好希望。

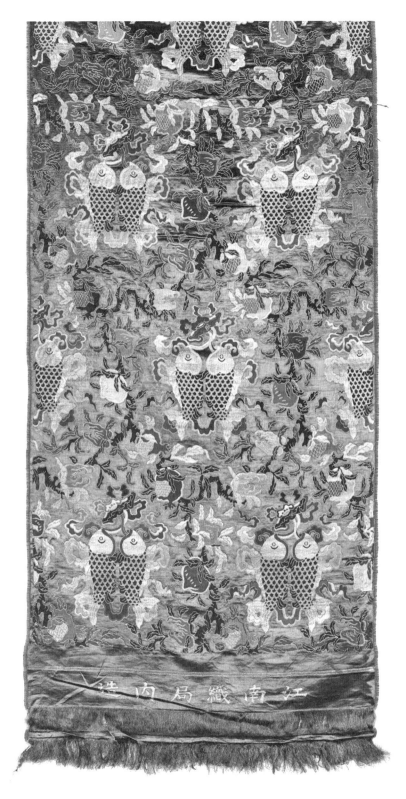

# 黃緞五彩過肩龍雲肩通袖龍襴袍料

中國古代自漢朝以後，黃色就成了皇家專用色。秦漢時期流行鄒衍的「五德始終說」，秦朝為水德，在顏色上尚黑。土克水，所以取秦而代之的漢朝就為土德，尚黃。後來加之儒家君臣倫理綱常的區分，黃色再不為平民所擁有，成了皇室身份的象徵。此黃色緞面為製作龍袍材料，五爪彩色飄髯過肩正龍兩條，金龍雙目圓睜，周身有紅色及墨色雲紋環繞，外飾海水江崖紋，威武雄壯，氣宇軒昂。又於上下底緣膝襴處繡趕珠行龍四條，龍身周圍海水雲紋繚繞，構圖繁複有序，疏密得宜。

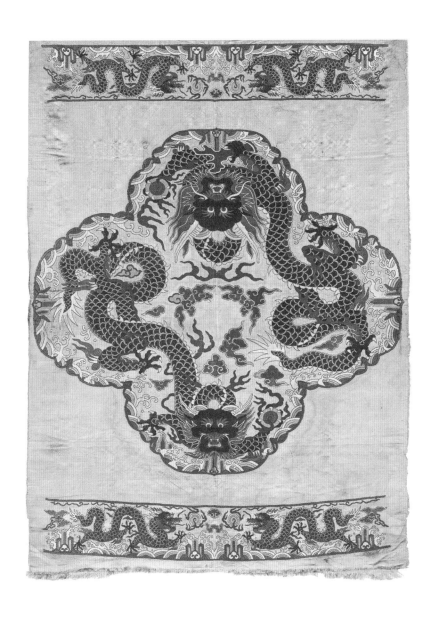

# 黃地雲錦龍袍

本品圓領，右側大襟，石青素綢接袖，馬蹄袖口，片金緣。袖口、領口飾有黑地海水雲龍紋。黃色緞地袍面滿飾祥雲，其中兩肩前後正龍各一條，前後下擺行龍各二條，裏襟行龍一條。另在領邊及交襟處飾米珠正龍二條、行龍三條，左右馬蹄袖端飾米珠正龍各一條。前胸背後各一平金繡正面龍於五彩雲間，龍身三挺九轉，騰挪有力，威武勇猛。全袍的龍紋以緝米珠刺繡技法繡成，其中龍身為米珠。袍身通體點綴各色祥雲，形如靈芝，寓意吉祥。下幅為海水江崖，水浪波濤洶湧，象徵「江山永固」。海天之間繡十二章紋與暗八仙紋樣。十二章紋是中國帝制時代的服飾等級標誌，為中國古代帝王禮服上繪繡的十二種紋飾，以其為飾象徵皇帝為大地主宰。

小菊蒼蒼齋與《紅樓夢》

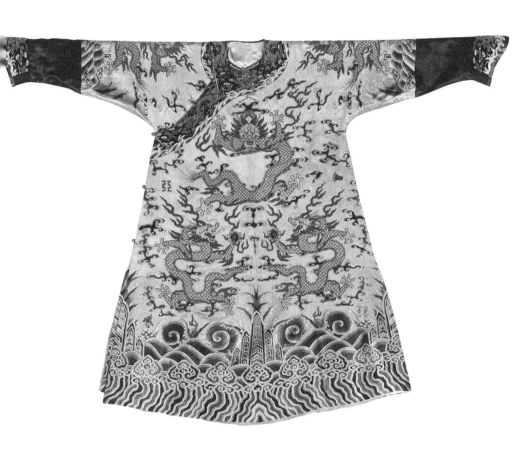

# 明黃地龍紋妝金庫緞

尺寸：

77cm×802cm

此錦明黃為地，機頭織有：「江南織造臣七十四」款識。

庫緞是單色（經、緯顏色相同）提花織物，其特點是在緞地上織出本色的圖案花紋，妝金庫緞是在單位紋樣裏的局部花紋是用金線裝飾。這種奇特的裝飾與明黃色的網底渾然一體，產生傳說中雲錦神奇的「轉眼看花花不定」的變換。

# 後　記

　　記得十多年前，南京市文物局原副局長陳平大姐到北京，在江蘇省駐京辦事處請我吃飯，席間談到她退休後的生活，眼下正幫助浙江某集團公司在南京籌建一座《紅樓夢》書中提到類似「大觀園」的場景。仿古建築全國都有，無非在南京又增添了一處人造景點，我當時並無興趣，也就沒有在意。

　　2018 年 4 月我去南京，聽說此「大觀園」早已被南京市政府回購了，並於 2013 年 5 月 1 日掛牌為「江寧織造博物館」對公眾開放。這倒引起了我的興趣，須知博物館與仿古建築有着本質的區別，前者學風嚴謹、注重科學物證，給人以知識；後者就是個休閒娛樂場所，以盈利為目的。

　　果然，該館展陳豐富，資料充裕，把康熙時期江寧織造曹寅的履歷介紹得清清楚楚。我還注意到在牌匾、說明處，凡有曹寅的名字，都被參觀者摩挲得起了一層「包漿」，成了網紅打卡處，可見當地人對曹寅的喜愛，把此地戲稱為「曹府」，鮮有人稱江寧織造博物館了。

　　當然也有不足，整個博物館居然找不到一件曹寅書寫的真跡。這不由得使我想起田家英小莽蒼蒼齋收藏一幅《曹寅行書七言律詩軸》，有專家對這幅作品做了詳盡的考證，我在這裏不贅述，只談談 33 年前為考證這件作品，曾有過一次激烈的「爭執」。

　　那時，岳母董邊想向中國歷史博物館捐贈一百多件田家英小莽蒼蒼齋的藏品，於是我們與「歷博」的專家將藏品做了一次真偽鑒定。為防止出現偏差，特別請來外單位書畫專家 —— 故宮劉九庵、北京市章津才二人進行復查。果然在個別作品的真偽上有

　　　　　　　　　　　　　　　　　　　　小莽蒼蒼齋與《紅樓夢》

不同意見，其中就包括曹寅的字軸。

劉九庵認為曹寅的綾本有染色的嫌疑，而史樹青則堅持此件「必真無疑」，甚至以項上頭顱作保。還是章津才提了個折中方案，說：「庫房燈光昏暗，不利於辨認，不如拿到戶外，在自然光下看得更清楚。」果然在戶外，三位專家統一了認識。以後文物出版社擬出版《小莽蒼蒼齋藏清代學者法書選集》時，再次請啟功先生把關，確認曹寅字軸為真品。

我記得當時專家們鑒定書畫的標準多放在作者的習慣用筆、簽名、印章、避諱、紙張等方面，很少研究作品的內容。我親眼看到啟功先生往往打開字軸三分之一，便已說出作者姓名、字號及作品真偽，我當時還特別驚異。以後看到徐邦達先生、劉九庵先生都有這種本事，人稱「某半尺」時，也就見怪不怪了。

我在「曹府」消磨了一上午，午飯後再次去參觀時，一個大膽的想法便形成了。曹寅雖貴為江寧織造，但我更看重其學者身份。曹寅為康熙皇帝侍衛（也有伴讀一說），享有其他同齡人未曾有的皇家教育資源，若加上個人的天賦和努力，曹寅在學術領域中的建樹應該遠遠高於他的為官。據史書記載，曹寅在江寧織造任上結識了不少生活在南方的學者，如宋犖、陳維崧、周亮工、徐元文、朱彝尊、尤侗、彭定求、徐乾學等。這些學者中有狀元，有權重一時的一品大員，也有只重學問的布衣，他們與曹寅的交往，多在於著書立說，這也成就了曹寅主持校刻的《全唐詩》《佩文韻府》等宏文巨著。上述這些學者的作品小莽蒼蒼齋都有收藏，如在「曹府」辦一展覽，這些「老友們」的作品三百年後彙集一堂，會是一件有意思的事情。

回京後我將想法告訴了孩子陳嘯，不出半月，他草就了一份三四十位與曹寅有關聯的學者名單及展覽大綱，還擬了個符合現代年輕人口味的展名——《曹寅和他的「朋友圈」》。

老話兒講「術業有專攻」。我們的展覽大綱是否被學界認可，當時心裏沒底。辦展的緣由：曹寅是曹雪芹的祖父，曹雪芹傾畢生之力所著《紅樓夢》，成了家喻戶曉的讀物，其研究被稱為「紅學」，可見影響之大。我們舉辦「曹寅展」，也有蹭曹雪芹的「熱度」。可問題來了，祖父去世時，孫子還未出生，如何在展覽中講清楚曹寅與曹雪芹祖孫二人在文學傳承上的關係是我們認知中的一道坎兒。當然，曹寅作品在「曹府」展出應該沒有問題，但換個地方，當地觀眾未必知曉和感興趣，這恐怕是另一個心中沒底的事兒。

帶着疑問求教專家。2018 年 7 月 11 日，好友雷廣玉做東，請教中國紅樓夢學會會長張慶善、中國紅樓夢學會學術委員會主任胡文彬、中國紅樓夢學會理事雷廣平及雲錦收藏家李順興等人。

席間，張會長首先發言，提了兩點：如今還能看到這麼多康熙時期與曹寅有關聯的學者作品實屬難得，但畢竟曹寅的知名度遠遜於曹雪芹，如果加上曹雪芹同時代與他有關聯的學者墨跡，不是更完美嗎？展地也不再拘泥南京一地了；另一點，小莽蒼蒼齋到底收藏了多少與「紅學」相關的學者作品，需要家屬提供一份名單，看能否出一本圖錄，展覽與著書互補，也為全國廣大「紅學」愛好者提供更多信息與資料。

張會長建設性的發言，引起眾議。胡文彬主任贊成展覽與出書並舉，提出增加清中期學者作品的必要性。他也贊同張會長所說現在社會上已有人在研究曹寅的《楝亭集》與曹雪芹的《紅樓夢》，祖孫之間傳遞的深層關係還有待於發掘的說法。胡主任提議展覽和圖錄都可附上「雲錦」實物和圖像，他說：曹家三代世襲江寧織造近 60 年，幹的就是這差事，而且《紅樓夢》中賈母可是位「顏色」大家，書中多處提到賈母對織物的表述和顏色的分析，可見其功力。

其他與會者也都談了自己的看法，甚至有學者提出增加一組

清末對《紅樓夢》有研究的學者作品，這樣出版此書的意義就愈發重要了，她將為全國「紅學」研究者和愛好者提供小莽蒼蒼齋收藏「涉紅」的一整套有價值的資料。

我沒想到南京之行有感而發的構想，如今已像雪球般越滾越大了。我們家屬先期要做的，譬如小莽蒼蒼齋有關「紅學」的家底有多厚，能覆蓋有清一代嗎？出版學術性很強的書，會有出版機構承接嗎？前期工作，如挑選及拍照作品、撰寫論文、作者小傳、前言、後記等落實到人頭的事，都不是一次會上能解決的，還需會後做更深更細緻的工作。

第二次聚會是在 9 月 7 日人民文學出版社的會議室，可見前期工作是有成效的，也可視為小莽蒼蒼齋文化交流有限責任公司與中國紅樓夢學會、人民文學出版社三家聯手的一次嘗試。「人文社」參會的有副總編輯周絢隆和古典文學室副主任胡文駿，看見「紅學會」和「人文社」的專家悉數到場，我的心踏實了許多。

此次會上達成如下共識：由三家合作編輯出版《小莽蒼蒼齋藏與紅學相關文物匯輯》，張慶善會長寫一篇《序言》；雷廣平、陳慶慶、董志新、雷廣玉各寫論文，從不同視角深掘各個歷史階段不同地域學者與曹家的關係；田家英家屬則細搜小莽蒼蒼齋，儘量多地找出與曹家祖孫二人相關聯的學者作品，並拍照符合出版要求的照片；董志新、石中琪、雷廣平撰寫清代早中晚期與「紅學」相關學者的小傳，我則補上個《後記》，記述成書始末。雷廣平榮擔主編重任，他除撰寫文章、小傳外，還需承擔與各方聯絡之責；胡文駿為本書「責編」，編輯成書的重擔就由他擔起。

對於張會長、胡主任都提到編書、展覽使用「雲錦」作為參照物，我贊同並深有感觸。

談到《紅樓夢》，我只是上小學時讀過，自然看不出門道。好在以後從事文物工作，對器物學有了興趣，對照《紅樓夢》中描寫物質方面的，還是多有關注。

如《紅樓夢》第五十二回：賈母因下雪送烏雲豹的氅衣給寶玉，「寶玉看時，金翠輝煌，碧彩閃灼……只聽賈母笑道：這叫作『雀金呢』，這是俄羅斯國拿孔雀毛拈了線織的。」看到這一段，我記起清初詞人吳梅村的「孔雀粧花雲錦爛，冰蠶吐鳳霧銷空」的詞句，一語道出雲錦中的「粧花」之妙，可謂傳承有序。雲錦如此貨真價實，難怪寶玉不慎，後襟子上燒了一塊，心急如焚，才有了「勇晴雯病補雀金裘」這一章節。

現實中，曹家江寧織造送上的織物，據清宮內務府《曹頫送來緞匹如數收訖》的奏摺：「臣等查收，看得上用滿地風雲龍緞一匹，大立蟒緞六十九匹，蟒緞十一匹，片金十四匹，粧緞一百四十匹……總共緞匹等項九百八十五匹，已如數收訖。」總數不及千匹，單匹的價格因品種不同另算。清代葉夢珠《閱世編》八卷：「今有孔雀毛織入緞內，名曰毛錦，花更華麗。每匹不過十二尺，值銀五十餘兩。」

再看看那個時代的瓷器。《紅樓夢》第四十一回，賈母帶劉姥姥至櫳翠庵妙玉處吃茶，「只見妙玉親自捧了一個海棠花式雕漆填金雲龍獻壽的小茶盤，裏面放一個成窯五彩小蓋盅，奉與賈母。」賈母吃了半盞，遞給劉姥姥嚐嚐。事後，妙玉命道婆「將那成窯的茶杯別收了，擱在外頭去罷。」一旁的寶玉會意，知道劉姥姥用過這茶盞，妙玉「嫌髒不要了」。

明初的「成窯五彩」到了清末被稱為「成化鬥彩」，是形容器物製作工藝複雜，由釉下青花與釉上五彩，分二次燒成。不同溫度的彩，呈現出爭奇鬥豔的效果。

再看曹雪芹父輩時期瓷器的價格。據清宮檔案記載，督陶官唐英雍正六年「奉差督窯」至雍正十三年，7 年間，「計費帑金數萬兩，製進圓琢等器，不下三四十萬件」（《瓷務事宜示諭稿序》）。就是說，景德鎮每年進貢宮中的官窯瓷器，其燒製成本平均每件也不到一兩白銀。

小說中所聞和現實中所見，瓷器與織物、品種與數量，其價格大體對得上。僅僅過了二百多年光景，官窯瓷器與「江南織造」的雲錦，其差價已然天壤有別了。儘管南京雲錦有官宣「背書」，把她列入《中國非物質遺產名錄》。

我很欣賞和贊同瓷器專家錢偉鵬先生的說法，瓷器是把最廉價的「泥土」，通過淘洗、成型、配置釉料、繪畫、作色、上釉、燒造等工藝，變成巧奪天工、如金似玉、燦爛奪目的皇家日用品和觀賞件。如眼下康乾時期的對盤，拍賣價沒有百萬元是拿不到手的。類似明中期小盅的「成化鬥彩雞缸杯」，拍賣價甚至達到2.8億港幣。50克的瓷土，創造出近三噸黃金的價格，相對而言，晚清的成匹雲錦，其價格甚至趕不上南京雲錦研究所研製的複製品，可見當年風光一時的雲錦，如今其價值與當年嚴重背離，已到了「明日黃花」的窘境。

2019年底，因新冠病毒疫情的肆虐，本書受到耽擱，遲至今年（2021年）「人文社」才著手編輯。有道是「好酒不怕巷子深」，小莽蒼蒼齋收藏與「紅學」相關文物匯輯出版一事傳了出去，與我們有聯繫的香港中華書局也打算出版繁體版，以饗海外讀者。香港中華書局此舉得到「人文社」慨允，兩地聯手同出此書，相信對研究《紅樓夢》大有裨益。在此，謹對兩地出版機構的領導、編輯及出版人員深表敬意和感謝。

李順興先生、雷廣玉先生提供雲錦及龍袍藏品的照片，為讀者更深一步了解南京雲錦提供參照物，在此致謝。

雷廣玉先生為本書提供贊助，謹致謝忱。

陳烈
於北京清芷園寓所
2021年6月

# 圖片目錄

| 曹　寅 | 行書七言律詩軸 | 66 |
| 玄　燁 | 行書臨米芾詩軸 | 67 |
| 周亮工 | 行書七言律詩扇面 | 70 |
| 鄧漢儀 | 致梅　清 | 74 |
| 尤　侗 | 行書七言律詩扇面 | 78 |
| 鄭　簠 | 隸書孟浩然秋登蘭山寄友詩軸 | 82 |
| 毛奇齡 | 行書七言律詩軸 | 83 |
| 嚴繩孫 | 行書柳枝詞軸 | 86 |
| 汪　琬 | 行書五言絕句詩軸 | 87 |
| 陳維崧 | 草書五言律詩軸 | 90 |
| 朱彝尊 | 隸書七言律詩軸 | 92 |
| 梁佩蘭 | 行書五言古詩頁 | 94 |
| 徐乾學 | 行書疊韻詩冊 | 96 |
| 毛際可 | 行書赤壁賦軸 | 102 |
| 陳恭尹 | 行書七言律詩軸 | 104 |
| 彭孫遹 | 行書七言律詩軸 | 108 |
| 宋　犖 | 行書七言絕句詩軸 | 109 |
| 王士禛 | 行書詩卷 | 110 |
| 徐元文 | 行書詠物詩頁 | 115 |
| 王鴻緒 | 行書軸 | 118 |
| 彭定求 | 行書五言律詩頁 | 120 |
| 何　焯 | 楷書五言聯 | 122 |
| 徐　釚 | 行書七言律詩扇面 | 125 |
| 顧貞觀 | 行書金縷曲詞扇面 | 126 |
| 潘　耒 | 行書七言律詩軸 | 129 |
| 查慎行 | 行書七言絕句詩軸 | 132 |
| 汪士鋐 | 行楷四言聯 | 133 |
| 查嗣瑮 | 行書詩頁 | 134 |
| 趙執信 | 行書即事詩軸 | 137 |

| | | |
|---|---|---|
| 陳鵬年 | 行書虎丘詩軸 | 140 |
| 弘旿 | 致劉墉 | 158 |
| 翁方綱 | 隸行合書論書軸 | 161 |
| 沈德潛 | 行書五言律詩軸 | 166 |
| 沈廷芳 | 行書宿泉林寺詩軸 | 167 |
| 孔繼涑 | 行書陶詩卷 | 172 |
| 孔繼涵 | 隸書七言詩軸 | 173 |
| 張問陶 | 行書五言聯 | 178 |
| 盧文弨 | 致畢沅 | 180 |
| 周春 | 致吳騫 | 186 |
| 吳騫 | 致口口 | 188 |
| 錢大昕 | 行書詩軸 | 194 |
| 鮑廷博 | 致陸繩 | 195 |
| 朱筠 | 行草跋王寵券並題詩 | 198 |
| 朱珪 | 行書五言絕句詩軸 | 202 |
| 袁枚 | 楷書七言律詩軸 | 208 |
| 法式善 | 行書五言古詩軸 | 209 |
| 沈赤然 | 行書軸 | 213 |
| 王芑孫 | 行書七言聯 | 218 |
| 錢灃 | 行書七言聯 | 219 |
| 鐵保 | 草書論書軸 | 224 |
| 劉大觀 | 致林芬 | 225 |
| 梁章鉅 | 行書五言聯 | 228 |
| 石韞玉 | 隸書七言聯 | 236 |
| 姚燮 | 行書六言聯 | 237 |
| 改琦 | 工筆扇面 人物 | 242 |
| 舒位 | 行書七言律詩頁 | 243 |
| 俞樾 | 隸書四屏 | 246 |
| 李慈銘 | 楷書六言聯 | 248 |
| 葉昌熾 | 致查燕緒 | 251 |
| 羅振玉 | 臨甲骨文軸 | 254 |
| 王國維 | 楷書詩軸 | 259 |
| 蔡元培 | 行書軸 | 263 |